光的書寫

林草 林權助攝影境象（1895-1977）

王偉光、林全秀／著

藝術家
Artist Publishing Co.

林權助

百歲紀念

林雪娥贊助出版

目次

附錄

引言（之一）／王偉光

　　根據多方資料參研得知，林草於 1901 年創立的「林寫真館」，是為台灣人在台開設的第一家寫真館（今之照相館）。林草攝影技術精湛，呈象莊重古典，質感細膩，一時草地富戶、社會名流、州廳官吏都前來拍照留影。台灣總督府殖產局所編《台灣工商名人錄》登載，明治 44 年（1911），「林寫真館」是台灣人所開設的寫真館中，繳稅最高的。林草並身兼台中廳、彰化廳、南投廳（台中州）官署寫真差使（官派攝影記者），拍攝官方各項行事，包括台灣第五任總督佐久間左馬太前往南投廳霧社地區視察、阿罩霧解纏足會、終戰日紀念儀式等。日本皇宮宮內廳書陵部所藏《台灣寫真帖第 92 號》、《合歡山及能高山方面探險隊寫真帖》以及半官方性質的攝影協會「台灣寫真會」編纂發行的《台灣寫真帖》期刊，在台中廳、彰化廳、南投廳項目下，都可見林草獵影所得。

　　1905 至 1948 年間，林草擔任霧峰林家花園特約攝影師，拍攝林家個人肖像、家居生活、政經文化活動（包括梁啟超應林獻堂邀訪林家萊園、櫟社雅聚─有詩人連雅堂身影，等等），所遺存的五百八十三張玻璃版底片，為台灣早期文化活動留下鴻爪片羽。

　　攝影藝術發展初階，肖像照的拍攝師法西方古典藝術風格（15 至 17 世紀文藝復興、巴洛克時期）之肖像畫，追求嚴練構圖與高雅細緻的古典美，林草的寫場（攝影棚）肖像攝影，力追此傳統，而能無愧於古人，結合他所攝錄的台灣文化影像縱深，自足珍視。

　　「林寫真館」於 1949 年改名「林照相館」，而於 1953 年由其子林權助接掌經營。林權助自幼熱愛攝影，承接林草衣缽，得其真傳而能獨闢蹊徑。1949 年，林權助著手彩色照片之沖放實驗，所沖洗出來的相片，色調豐富細膩，號稱「天然色」，是台灣彩色照片手工沖放的傑出先驅。

　　1950 年代，林權助大量拍攝台灣的都市鄉鎮風情、農村生活、民俗節慶、鷺鷥生態，以及霧社賽德克族、蘭嶼達悟族原民生活，作紀實攝影。拍攝瞬間注重形象的調配、整合，其架構清楚，簡明易讀，表現力直捷而強勁，有效凝塑光影變幻中自然與人文的關鍵剎那，劇力十足，作品充滿溫情與人性關懷，自能帶動力量，造成深心綿

長的感動。這一批影像資料呈現 1950 年代台灣庶民生活百工百態，是極其珍貴的台灣人文影像記憶庫。

林草與林權助的攝影圖庫，自來即為研究台灣人文歷史的重要影像史料。有學者從林草的「林寫真館」建物照片檢視，認為它是日治時期寫真館中，最華麗而又完備的大型寫真館（簡永彬〈日治時期寫真館的影像追尋〉）；對此建物的材質、結構，也有人作了深入研究。林權助拍攝的十二張 50 年代彰化民俗生活照，彰化縣文化局選定為國家文化記憶庫─彰化文化記憶老照片，由其次子林全秀撰文介紹，在文化部公眾網站供大眾閱覽欣賞。林權助於 1954 年拍攝的台中〈棋盤式街道〉，榮獲 109 年度「台中學─文化部推動國家文化記憶庫計畫」徵件活動「第二名」。事例頗眾，無法逐一列舉。

2021 年適逢筆者四舅林權助百歲冥誕，全秀表弟與筆者齊心合力編撰這本專輯，以表追思懷念，首要必先祖述家外公林草德藝，以期日月並輝。林草遺留數本老相簿，收存林草、林多助（林草長子）、林權助所拍攝具紀念意義的相片，由家慈林雪娥與表哥林振堂珍藏。林權助所拍攝的底片，絕大多數已由其長子全祐以精密儀器掃描成高解析度電子數位檔，保存之功厥偉。這兩批圖庫以及林權助相簿，是為研究林草、林權助的礎石；全祐表哥撰述林草、林權助行誼與作品鑑賞的舊稿，在此一併收錄，鋪排成本專輯重要骨幹。拙文〈鏡頭下的古典輝光─林草的攝影藝術〉、〈鏡頭下的深情眷戀─林權助的攝影藝術〉，刊載於《藝術家》雜誌 525 期（2019.2）、526 期（2019.3），略作增刪，也收錄此專輯中。基於研究、認知的殊異，筆者和全秀表弟在相片拍攝年代與標題訂定上，會有些微出入；書中部分台灣話（閩南話漳泉二腔系）詞句，輔以羅馬字母標示。

林全祐、林全秀秉持林草孝慈治家的祖訓，半生傯悾為其祖父、其父的遺緒而奔波，孝心感人；全秀表弟事必躬親，燃燒生命以赴，更是難得。筆者撰述期間，多蒙家兄王健仲詳述林寫真館、林照相館陳年舊事，有撥雲見日之快意，家兄並對拙文細心校閱，多所針砭，盛情深感。振堂表哥全力支持此專輯之撰述，以為此乃林家大事，欣然提供相簿以供研究、介紹；家五舅媽林張瓊花更勖勉有加，她說：「阿公的作品，

你要多寫一些喔！」家族長輩的關愛叮嚀，成了我們最大的動力，謹將此書奉呈年逾九十高齡的家五舅媽、家慈梳妝台上，以供披覽留念。

筆者在香港的姪兒王志立是位國際級攝影專業，多方賜教，在此一併致謝。志立與筆者馳函中（收錄於〈親友追思錄〉），以專業角度、精練之筆詮解林權助的藝術特質，定位其藝術成就，令人耳目一新。筆者的門生陳冠宇及其母蘇珮瑜鼎助本書日文中譯事宜，並提供相關資料，獲益良多，感刻！

1910 年，林草趁赴日之便，不忘為愛妻林楊梅備辦禮物，精心挑選〈鎏金彩繪花卉輪花皿〉，此盤日後成了林楊梅最珍愛之紀念物，長久以來卻不知其出處。筆者權代家慈馳函就教於日本名古屋鳥取博物館，幸得該館學藝員詳加解說背景出處，此文化情誼永誌不忘。

引言（之二）／林全秀

　　2021 年，適逢家父林權助百歲冥誕，過去漫長歲月，我與家兄林全祐辛勤整理其上萬張攝影底片、照片與私人文件、遺物，統整集結，擇要精選，並加闡述，會同表哥王偉光的研究文章，成集出版，表達做為人子孝心，完成家父遺願之一。家父視攝影為第二生命，終其一生戮力對攝影藝術極致追求，認真拍攝台灣本土人文風情，今將這些「以光為筆」創作的作品，呈獻給台灣斯土斯民，以表達先父對家鄉的熱愛和感恩。近數年來，每每地方政府或民間團體舉辦各種公益活動，例如，柳川中正橋段至民權橋段河川整治與景觀公園化竣工，文化局與水利局合辦 2017 年「柳暗花鳴・古今輝映」林權助柳川老照片展，2017 年經發局「台中第二公有市場百年慶林權助老照片展」，2018 年市政府舉辦「台中世界花卉博覽會」展場大螢幕照片二十七張、2018 年新民高中「鐵道・花開—站前廣場音樂會」大螢幕照片二十張，2020 年台中公有第二市場藝廊成立首展「城市風情・舊城記憶」林權助攝影展等等。社會的人心淨化，得先從人生的美化做起，略盡棉薄之力，將其攝影佳作分享予大眾，期盼導向藝術生活化，大家生活更美好，昇華社會正能量，致社會更和諧，則先父之所期許或在此矣！

　　我父親一拿起相機，如同吃了仙果或人參果，頓時精神充沛，充滿幹勁兒。拍攝時，認真專注，嚴肅不講話，經常恆處在忘我的狀態中；閒暇時，則行為豁達，心胸開放，幽默風趣，像小孩子般天真。小時候，隨我父親出外拍攝，我當他的助手，扛三腳架、揹相機、各式鏡頭、器材等，常納悶自問，這麼熱的夏天，處在日正當中幾個小時，他拍這些陌生又不認識，而且沒沒無聞的庶民百姓，為了什麼呢？這些名不見經傳的尋常百姓，隨處可見。常聽他說：「今天我再不去拍攝，明天就會來不及了！」又為的是什麼理念呢？今天，我已有所體悟而信心的說：「他認真做這份禮，為了贈給諸位，廣大社會大眾！」大家都是有福德之人，但就我父親而言，他確實辛苦，做為他的兒子兼助手，也累！尤其對一個小小年紀還不懂事的孩童而言；今回首前塵往事，苦澀中卻兀自領略其中甘美滋味。

　　本書結合家族多位堂表兄姊和家兄妹力量，完成先父的心願之一，出版一本他理想中的攝影集，並且納入先祖父林草部分，林草不光只是慈父，更是引導他走進攝影世界的師傅，使得本書更為完整。更難得的，商借到林草 1905-1948 年間拍攝霧峰林家

花園，以林獻堂等為主，極其珍貴的十多張重要歷史玻璃底片、照片和七張更高清晰影像電子檔，承蒙林獻堂孫媳—林獻堂博物館林芳媖董事長，與林獻堂曾長孫—台灣著名藝術家林明弘先生，慨然同意出借給本書出版，更加添本書的光彩，誠摯地在此表達對林芳媖董事長與誠品藝廊著名藝術家林明弘先生深深謝意。

1895 年林草從日本寫真師森本（Morimoto）先生學習，1898 年，再跟萩野（Hagino）寫真師請教拍攝肖像照，自覺寫真技術是「以光為筆」的嶄新立體影像革命，勤奮學習，年輕時，已技術頗精，1901 年，祖父林草在台中創立「林寫真館」，所拍肖像照自然、立體，栩栩如生，1913-1915 年，推出自拍雙重曝光照，1925 年，再有寫真藝術照的開發，倒三角形構圖理念的團體照，各式照相技法推陳出新，當時林草是台灣人從事寫真事業的領頭羊，在中部地區赫赫有名，聲名遠播。

此外，我們再從心理學的角度觀察，會發現人與人之間使用的溝通工具是很重要的，因為這可導致人類知識的累積增長與社會的進步。在第一次，人與人之間溝通的工具革命，是口語的使用，彼此交換訊息，在第二次的革命，發明了文字，人們互相使用文字，訊息交往更加密切頻繁，知識拓展到更遠之處，到了第三次的革命，就是 1839 年攝影術的發明，一張照片有時可以抵上千言萬語，閱讀的方式也改變了！從直或橫線線條一一掃描變為照片整體觀看，很有效率且快速獲得大量豐富知識，尤其現在進入到第四次革命，互聯網發明，訊息的傳遞更加無遠弗屆，幾乎已到泛濫地步。由此，我們可以想見攝影術的發明，為何是如此重要，而後，如此普及於大眾。甚且，如今攝影已融入成為藝術素材之一重要元素，併合創新，發展出來了美術攝影新方向。

最後，我想以朱光潛在《談美》這本書中所寫的一段話：「悠悠的過去祇是一片漆黑的天空，我們所以還能認出來這漆黑的天空者，全賴思想家和藝術家所散布的幾點星光。朋友，讓我們珍重這幾點星光！讓我們也努力散佈幾點星光去照耀那和過去一般漆黑的未來！」與各位讀友共勉。

林全秀寫於台中草悟道館前路家

林草

林草的生涯與創作

林全祐

　　某年某日在一個月黑風高的三更半夜裡，雞跳狗吠，一群盜匪手持刀械，掩至一農家門口，意圖以一根原木撞開大門以行打劫。屋主聽此一陣騷動，壯膽伸頭外探一個究竟，看見了盜匪的蠢動，便大聲斥喝「大膽匪徒，竟敢到我林福源的家裡行搶！」這一班盜匪聽見了「林福源」的大名，趕緊連連道歉，慌忙離去。這位林福源先生平時樂善好施，經常賙濟鄰里貧困，方圓數里之內的人都知道此位先生的善行。在那個所謂盜亦有道的時代，知道誤闖了林大善人的宅第之後，盜匪也良心發現地趕緊道歉離去。那個時代是清光緒年間，巡撫劉銘傳奉命計劃在大墩建造省城之後數年，即約西元 1890 年左右。那個所謂的大墩，即是台中的舊稱。那家農戶座落在新盛溪東邊的「竹圍」（台語）—即今台中火車站、綠川至平等街之間。那位善人即是林草先生的父親。那麼這個聽來粗俗、草木犬牛之輩的林草又是何等人物呢？

　　早在西元 1901 年，開設了本省歷史最悠久，台灣人的寫真館，也是歷史上第一位台籍攝影師，在台灣攝影史上佔有一席不可或缺之地位的，就是最早期攝影師，林草先生（圖 1）。

圖 1．林草小影　台中　林振堂藏

　　林草出生於清光緒 7 年（西元 1881 年），恰與台灣民族意識運動、議會之父，霧峰（舊稱阿罩霧）林家花園林獻堂先生同年。林福源與林家花園素有往來，林草幼年時，林福源染上肺疾，兼因算命師鐵口直斷謂父子不宜同堂，遂將林草送至林家花園，寄養於林獻堂之長兄林紀堂的家中，稍長之後才接回。林草幼年生長於林家花園時，也在私塾旁聽老師授課，領悟力極強、記憶力佳，可背誦三字經等中國漢文。在林家禮樂詩書的耳濡目染下，對中國儒家的處世待人之道清楚地了悟，奠定了林草終生

厚道寬人、秉性而為的根基，為鄉里所敬
重，正如其父。

　　西元 1895 年，中日甲午戰爭後，清
廷被迫簽署了〈馬關條約〉割讓台灣予日
本。局勢穩定之後，不少日人隨軍攝影記
者退役下來，在台灣市街上開起了「寫真
館」，即今所謂的照相館。此時林草十五
歲，正幫以農耕維生的父親到台中市區收
集餿水，養豬以為副業。在市區內遇上了
一位日籍退休記者，開設寫真館的森本

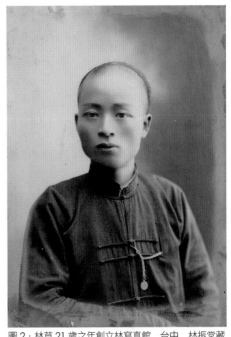

圖 2．林草 21 歲之年創立林寫真館　台中　林振堂藏

（Morimoto）先生。森本先生對這位收集餿水少年的勤奮精神、善體人意頗有好感，
不但教他日本話，也教他修整底片、暗房技藝及官方寫真帖製作。如此因緣際會，林
草開始接觸攝影，而台灣攝影史的另一頁也因之展開了序幕。

　　數年之後，即林草十八歲時，進入日軍憲兵隊服務，又向日人萩野寫真館寫真師
萩野（Hagino）先生學習肖像寫真，成為其得意門弟子。1901 年（清光緒 27 年，明
治 34 年）師傅萩野因故離台回日，將其寫真館所有物件交與其門弟子林草經營。林
草於是以賣南台中土地所得款項買下萩野寫真館（今中山路 175 巷內）寫真的生財器
具；台中新町「林寫真館」正式掛牌開張營運，以肖像照起家，林草時年二十一歲（圖
2）。當是時，一般思想落伍、守舊百姓還很怕照相，深怕面對光圈調整，與按下快
門閃閉聲光時，靈魂會被偷走。

　　林草聰穎勤奮、經營得法，且得其賢妻林楊梅之助，業務蒸蒸日上。林楊梅原
是在同寫真館內幫忙做簿記的店員，時年十六歲，因緣成熟而得與林草年二十一歲結
褵，彼此相伴長達半個多世紀。林楊梅煮飯燒菜特有一手，又善於「辦桌」（台語），
結交顧客建立友誼，對協助及推展寫真館事業的林草裨益良大，比之當今的公關絲毫
不為遜色。林草為人真誠、好客圓融，又因認識日人所以日語流暢，與日人關係良好。
那時台人會說日語的極稀少，因此之利而能往來官廳衙門，應官廳之需拍攝各式紀錄

照片，作品收存於各官廳檔案內。其最早期攝影對象都屬官廳宦吏、達官貴人、名人雅士的肖像；稍後才擴展至藝術寫真、團體紀念照、全家福、結婚照等等。所到之處除台中之外，尚包含南投、草屯、西螺、員林等地。此間林草亦充當民眾與官廳間的翻譯及和事佬，此時約 1911 年前後。有關拍攝霧社原住民（舊稱青番），家中長輩多有人提及此事。林草曾受官廳派任，前往霧社拍攝日本總督出巡原住民的情景（圖3）。這些影像拍攝於 1912 年 7 月，即早於 1930 年的霧社事件。

　　林草緣自早年與林家花園的關係與人脈，接觸了更多達官貴人如清水楊肇嘉、台中林澄波；名人雅士如彰化吳汝祥、竹山聞人林月汀等。其中最為舉足輕重的，則非林家花園的主角林獻堂先生莫屬。當林草初學會寫真回阿罩霧時，林家人說：「阿草啊！你會寫真，阿那嘸來給我們照！」（台語）。因之自 1905 年起始四十餘年間，就擔任了林家花園特約攝影師，拍攝大部分霧峰林家個人肖像、家居生活、社交、庭園建築，與政經文化活動等等。其中包括了 1911 年 4 月 2 日梁啟超應林獻堂邀訪林家萊園，1911 年 4 月 3 日台灣中部剪辮會，1919 年櫟社雅聚（含詩人連雅堂），1924 年文化協會舉辦第一回夏季學校，1948 年彰化商業銀行創立週年等等。有些影像留存在數百張玻璃底片上，於 1985 年在霧峰林家花園景薰樓，塵埃滿積的閣樓裡，為台灣大學土木所建築研究人員賴志彰等發現。初據相關專家學者如台灣大學藝術史研究所前所長楊雲萍教授引據考證資料，其中大部分作品為林草所拍攝。再經發現者本人賴志彰進一步苦心考證，確認全部作品為林草所拍。林草透過了攝影鏡頭，見證也永久記錄了台灣近代史上不可磨滅的許多重大事件。

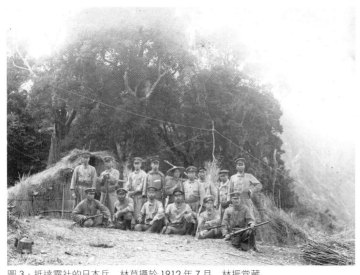

圖 3．抵達霧社的日本兵　林草攝於 1912 年 7 月　林振堂藏

林草作品除此之外，尚含有第二次世界大戰中，日本神風特攻隊在台軍人出征前的紀念照、1918 年（日大正 7 年）台灣第七任總督明石元二郎來台中視察時與官廳人員的合照，和二戰後期美軍飛臨轟炸，家家戶戶窗

戶蓋黑布遮掩等。這些照片已有人以字面作證，明白認定是林草所拍攝。可惜目前因缺乏第二、三筆獨立資料佐證，只能列舉於此而闕疑，以等待將來新證據出現時再行確定。

1906 年，即當林草二十六歲起，其事業除寫真外，以所賺的錢投資其他領域，經營規模漸次逐

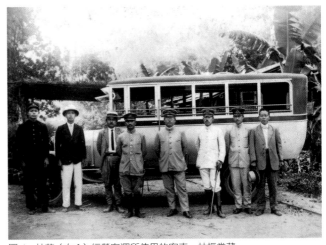

圖 4．林草（右 1）經營客運所使用的客車　林振堂藏

步展開。除租公有地種稻外，曾在竹山買地幾十甲，僱佃耕種，後來兼種甘蔗，並於鹿谷營運糖廠。之後擴及鹿谷公共汽車客運業務（圖 4），且出資自行闢路造橋。約於 1917 年前後，林草更購入美國通用汽車廠的「雪佛蘭」（Chevolet），以經營小包車事業。到了年四十餘歲時，事業到達了高峰，成為台中三大知名企業人士之一。

1918 年林寫真館從今台中中山路一七五巷內的店面遷至中山路新館，該新館於前一年 11 月 3 日舉行上梁儀式，所用上等檜木大半從東勢運來。1920 年林草四十歲，被推選為台中市寫真組合長。此外 1930、40 年間，林草開設寫真出張所（分店）於南投、草屯、西螺等地。現今尚有一些上了年紀的長輩們，珍惜保存著林草所攝的老照片，有些印證於角落壓印著「西螺林寫真」的鋼戳，有些明顯地標示於照片下方，或註記於後方年代人名。日昭和年間，即自 1926 年後，台中尚有日人寫真館：笠松、佐賀等，與台人寫真館：何、喜樂等。

俗話常說，人算不如天算。林草總計雖育有十四個兒女，可是其前四位都是女兒，不幸生長於傳統的男主外女主內的社會裡，不能對其事業有所助益。（其中一女，高校畢業的三女碧燕，約於 1930 年左右嫁與清水望族楊天賦，育有孿生子，皆公費出國留日東北大學。其兄長即是與林獻堂共同推動民族運動，號稱台灣獅吼的楊肇嘉。其父為秀才楊澄若，曾任清水區長。其故宅於清水社口，今已成古蹟。）林草所營各項事業大都委人代理，除資金被掏空，予人連帶保證虧損外，加上旱災收成不佳，公車肇禍巨額賠償，蔗糖海運銷往大陸中途，遇颱風翻船血本無歸，終導至負債累累。加上此時正值 1940 年之後，第二次世界大戰後期，日本戰局已日漸險惡，林草於是回頭本行，專心經營坐落中山路寫真館。林草的家族在這時候，已壯大到擁有三個兒

子幫忙營運寫真館，其中包括長子多助、三子榮助及 1922 年出生的四子林權助，皆從小隨林草學習寫真技藝。二子清助則留學日本早稻田大學專攻經濟學（自 1937 年起）。林草與長子負責外拍為主，三、四子則負責館內事務、暗房沖洗等。當時寫真館業務極盛，人手多時達十幾人。在中山路的大家庭，加上眾多助手，於進餐時的大場面，可想而知，也經常為家中長輩們津津樂道。於是這個大家庭除林草外尚有五個「頭家」（台語），老大多助被稱之為大頭，其次有二頭、三頭、四頭、五頭等暱稱。二次大戰末期，大頭多助因懂寫真，曾於 1943 年被日人徵召，派往中國沿海拍空照圖。

　　林草平生修德行惠，捐款濟貧買棺，好義急公。曾任醒修堂副堂主，亦捐助台中市寶覺寺蓋廟，並兼林氏宗祠委員。1935 年林草五十五歲，自知年事漸高，邀請已有兩代知交雕塑家陳夏雨先生，製作林草夫婦胸像（圖 5、圖 6）。迄今兩塑像仍珍藏於其林氏子孫間，也算是陳氏的作品又多了兩件在人世間。其塑造過程，四子林權助曾拍攝了數張照片留念。1949 年，國府撤退遷台，市面上禁用日文，林寫真館被迫改名為林照相館。1950 年林草被選為第二屆台中市照相公會理事長。1952 年林照相館由林權助輔佐經營，年晉七十二歲的林草則逐漸淡出辛勤的外拍事務。

　　攝影是科技工巧、耐心辛勞與藝術的結合，如同繪畫與雕塑，必須在剎那凝凍住

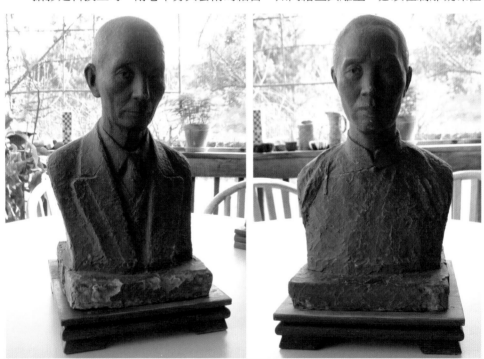

圖 5・陳夏雨　林草胸像　1935　水彩泥塑　40×22×21cm　台中　林振堂藏　　　　5｜6
圖 6・陳夏雨　林草夫人胸像　1935　水彩泥塑　台中　林振堂藏

時間以捕捉影像。音樂恰是相反，它必須藉用時間為傳媒來表述藝術情感。這藝術的兩極端，事實上絲毫不相違背或衝突。林草本身喜好音樂，他的夫人能彈古箏、演奏洋琴，而他們的大多數兒子都嫻熟樂器諸如大提琴、小提琴、吉他、口琴等，且參與了當時台中的管絃樂演奏。早在 1934 年林家子弟林紀堂之第四子林鶴年赴日就學時，林鶴年學習音樂。林鶴年留日回台，曾組織台中音樂協會，推廣文化城音樂活動。林草兒子、女婿、媳婦們的參與，被視為理所當然；在這個家庭裡，這兩種藝術同是一回事。

1953 年的 5 月，七十三歲林草高高興興的外出辦事，然所謂天有不測風雲，人有旦夕禍福，午後自

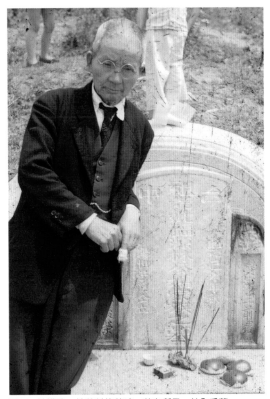

圖 7．林權助　林草斜倚墓碑，若有所思　林全秀藏

竹山回程台中，途經北港時不幸發生車禍往生。林草的遽然辭世，震撼了整個家族、所有親朋好友及地方上各個賢達人物，也由此改變了不少人的一生。可是台灣攝影史的另一頁尚未落幕。是年，林照相館自中山路遷至三民路。

在林草去世的告別式中，林木子孫曾派員參與。原來林福源老來得子林草之前，曾領養了一個兒子，即是林木。林草之後，又親生了一子，名為林毛。草木犬牛之輩原來是一步一腳印，台灣先民背井離鄉，屯墾寶島，紮實於最終鄉土上，最赤裸裸的表白。至於飲水思源呢？林草與其四子林權助之墓碑上刻著的祖籍是「西河」。西河鎮在河南省，河南是中華文化的搖籃。事實上，林草與林家花園兩祖先，就近，同緣於中國福建省漳州府平和縣，均屬縣內五寨鄉埔坪村的林氏家族。猜測其祖先可能於魏晉南北朝時，如同其他族裔從北方移居江南，再綿延南下至現今的福建省。林草同輩及姪子輩亦有在墓碑上題「平和」為祖籍的。那麼，林草在他父母親的墓碑上刻著的是什麼呢？上面刻著的是「台中」。林草在 1953 年的四月時掃過他們的墓，留下了一張已褪了色的幻燈片，照片上的林草若有所思（圖 7），拍攝者正是林權助。

亂世出英才・影像傳千秋
林草的攝影人生路

林全秀

　　林草父親林福源年約十歲（1856 年），由祖母攜帶來台，找尋其父下落，他和霧峰林家花園同屬中國福建省漳州府平和縣五寨鄉埔坪村林氏家族。林福源抵台後，沿路遍尋其父蹤跡而不得；轉赴霧峰林家探詢林氏各譜系族人，亦無任何消息。當時，搭帆船橫渡台灣海峽（俗稱黑水溝），海上波濤洶湧，是極危險的冒險之行，或許，林福源之父根本沒上岸，早已葬送大海深處。林福源偶然機會聽到林家族人提及，東大墩（台中舊稱）霧峰林家瑞軒別墅旁，是一大片沼澤地，地勢低窪，水流交錯經過，土地尚未有人開墾。於是，來到此地落腳務農，拓墾雜草叢生瘴癘之地，慢慢辛勤耕耘使成良田，其周遭以竹籬笆圍起，號稱「竹圍」，即今舊台中車站至平等街之間的路段。

　　依據 1895 年 4 月 15 日所簽訂的馬關條約，清廷割讓台灣，日本人來了之後，地理量測原規劃林福源這塊土地為公園預定地，最終決定在此興建台中車站，台中公園預定地另選定包含霧峰林家瑞軒別墅的那一區。日人徵收用地時，因林福源自小來到台灣，沒有念過什麼書，是個文盲，辦理土地產權需閱讀公文書，登記所有權人姓名，林福源不知如何是好，便央請當時里長張牛，請他暫以其名字登記產權。但在張牛去世後，其兒子卻不認帳，堅持土地產權為他們所有，雙方產生爭執，最後，只好以南台中（今台中家職附近）的一塊地做交換，轉讓給林福源作為補償。

　　林福源務農，早年曾領養一子名叫林木，幫忙農作（圖 8）。林福源後染肺疾，即當時台灣常見的肺結核，這種病會傳染，加上老來得子，小孩生下沒多久，他延請一位命理師到家算命，命理師鐵口直斷說，父子不宜同住。林福源左思右想，這怎麼辦？想起父親在福建已和霧峰林家熟識。他隨即前往林家，拜訪林家長者，經其應允，林草一、二歲左右，即寄養於霧峰林家長兄林紀堂家，直到十四歲。林草名字的來由，林福源小時候就隨他祖母到台灣，前段說道他沒有念過書，是個文盲，兒子生下來，不知取什麼名字好，由於務農成天與稻田和樹木雜草為伍，之前因農作需要人

手，領養一子取名「木」，這回順理成章，為新生兒子取名為「草」，早期台灣農村大都有個迷信，相信取的名字越賤，小孩子越容易養活，林草還有個弟弟，福源也因家裡養豬、養雞等，動物身上有毛，聯想到後，也

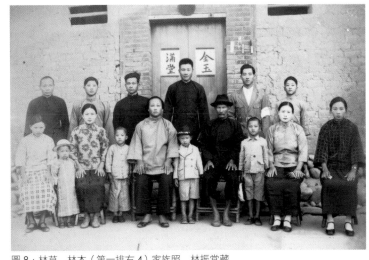

圖 8．林草　林木（第一排右 4）家族照　林振堂藏

是隨意取名為「毛」，名叫林毛。

　　林草寄養林家期間，適逢 1884 年中法戰爭，法將孤拔率艦攻基隆、淡水。戰前，霧峰林家頂厝林文欽率佃農兵數百人南下，協防駐守台南的台灣道劉璈（湘軍），後調至通霄，並捐鉅款。林家下厝的林朝棟則率鄉勇百千人，北上協助巡撫劉銘傳（淮軍）抗法。由於戰事發生在北部，朝棟敗法軍於獅球嶺，法軍退走。劉銘傳因軍功扶搖直上，趁機彈劾劉璈，林文欽受牽連，被迫棄武。他本性溫和，喜好讀書，文人氣息極濃，回鄉後，專心科舉，先獲生員科名，光緒 19 年（1893）三十九歲時考中舉人，林家頂厝由武轉文。林文欽母羅太夫人賢慧溫柔，和藹仁慈，時常鼓勵他要施捨行善，文欽劍及履及，1887 年建步蟾閣孝養母親，且經常替窮鄉僻壤修築道路、搭橋、設置渡口等。文欽二十七歲那年（1881）10 月 22 日得子獻堂，林草為同年 11 月 9 日出生，兩人年齡相差不足一個月，日常生活得很親近。獻堂家境好，生活在極為注重學養的環境，七歲時，於家中蓉鏡齋接受儒家啟蒙教育，林草亦受啟發。獻堂之師何趨庭國學素養深厚，諄諄誘導獻堂勤奮向學，克己復禮，謙恭待人。獻堂三代同堂，家庭和睦，善待雇傭，林草耳濡目染，逐漸凝塑成他的人格特質。

　　1894 年，中日甲午戰爭，清朝戰敗，四處傳聞台灣要割讓給日本了，人心惶惶，霧峰林家頓時陷入愁雲慘霧之中。台灣總共歷經六個外來政權統治過，自 1624 年荷蘭統治起始，迭經西班牙、鄭氏王朝、清領、日治、蔣介石政權，每回改朝換代，深陷其中的台灣住民，就要被迫在大變動的時代環境下，去調適新統治者帶來的文化、生活、習俗的衝擊。

1895 年，日本政府進駐台灣，當時，大多數台灣百姓對於日本新政府將如何治理，十分的陌生，抱著猜疑、惶恐不安心態，霧峰林家林獻堂時年十四歲，奉羅太夫人命，於 1895 年（明治 28 年，光緒 21 年乙未）帶領族人四十餘口避難大陸泉州。林草原寄養於霧峰林家，也隨即返回東大墩老家，幫忙父親林福源料理農事。因家裡養豬，常須前往大墩商街向商家挨家挨戶收集餿水（現在稱之為廚餘），挑擔回家餵豬。當年七、八月，日軍大致底定台中，隨軍攝影記者因戰事已結束，從軍中退役，為謀生計，便在大墩商街開起寫真館。其中一位退役日本攝影記者，在清朝古道靠近中街的下街路段開設森本寫真館，館主森本先生日語稱作 Morimoto。林草每回到森本寫真館挑完廚餘，總會順手將店內打掃乾淨，臨走前，還很有禮貌詢問森本先生：有沒有其他事情需要幫忙的呢？林草的善體人意、禮貌周到，引起森本先生好感，便教他日本話，以及寫真的暗房作業，玻璃底片修整技藝與官方寫真帖製作等。林草有此機緣，無意中接觸到寫真，初識西方這門新奇的發明，開始探求專精的知識與技藝，林草時年十五歲。

　　繼而認識了萩野寫真館日本寫真師萩野（Hagino）先生，遂和他學習肖像照，林草很感興趣，自覺到寫真是「以光為筆」來拍攝自然具有立體感肖像照，積極認真且勤奮學習，因此年輕時已技術頗精，甚得萩野寵愛（圖 9）。六年後（1901 年），戰事結束，萩野因離家已久，決定返回日本，回日前，萩野將寫真館及一切物件，轉讓給林草，林草因此賣掉祖產南台中（台中家職附近）土地所得款項，購入萩野寫真館

圖 9．林草小影，時年 18 歲
台中　林振堂藏

及生財器具，正式掛牌新町「林寫真館」，開張營運，館址在今中山路一七五巷內。當時，一般百姓很怕照相，深怕面對光圈調整，快門關閉機械聲響與閃光，靈魂會被攝走，所以一般保守的人都相當害怕照相。

　　林草幼年背誦過儒家三字經等，語文有些底子，他勤奮學習，沒多久日語即上手。長大後，日語更是流利。當時台灣人一般不懂日語，而他和日本人相處久了，略知曉日本文化與生活習俗，小時候在林家花園蒙受中國儒家思想薰陶，處事溫文儒雅，待人和氣，日後往來於官廳衙門之間，充當起官廳與民眾的溝通橋樑。當時，林草外出辦事，鄰里內有了衝突無法解決，大家老遠看到林草回來，四處奔走告知，高興地叫道：「阿草回來了！阿草回來了（台語）！」眾人極興奮，上前簇擁著迎接林草回來。

　　寫真館創業初始，林草結褵原在寫真館做簿計的楊梅，時林草二十一歲，楊梅

十六歲。林楊梅煮得一手好菜，林草結識很多日本朋友，州廳官吏、警察部長等，都邀請到寫真館拍照聚餐，建立友誼，因此與日人的交情關係很好，對寫真生意的拓展，幫助很大。也因為會日語的原因，當時身兼中部州廳的寫真差使，應官廳需

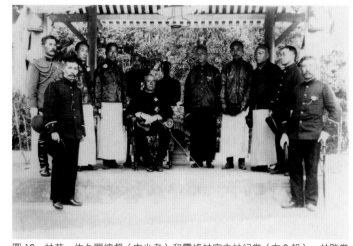

圖 10．林草　佐久間總督（中坐者）和霧峰林家之林紀堂（右 3 起）、林階堂等人合影　1912.7　台中霧峰　林芳媖提供

求拍攝官方例行紀錄。1912 年 7 月，更隨同第五任總督佐久間左馬太前往霧社巡視原住民，當時林草拍攝了諸如〈總督在霧社向白狗社原住民訓示〉、〈總督登三角峰〉、〈霧社前蕃人迎接總督〉的照片。佐久間總督轉往中部訪問，林草亦曾拍攝總督於霧峰與林氏族人包括林紀堂和林階堂合影的照片（圖 10）。

　　1905 年，林獻堂改建其父所蓋的步蟾閣為西洋風味的洋樓，更名為五桂樓。林寫真館生意日趨穩定，林草回阿罩霧林家花園，重遊小時候住過的處所，並和林家人敘舊。當時寫真是相當稀奇的一門新技術，眾人你一句我一句問起林草，言談間說：「阿草！你會照相，怎麼不回來也給我們拍些照（台語）。」因此，林草成非正式林家花園特約家庭攝影師，也成了林家義子。往後幾年陸續為他們拍攝個人獨照，包括羅太夫人、楊太夫人（楊水萍）、林紀堂、林獻堂、林烈堂、林澄堂、林階堂、林幼春、林癡仙、林祖密等等，還有細姨、查某嫺並及於長工、女傭，以及庭院建築、花園、後山林野打獵、家庭照、家族照、親朋好友合照（謝頌臣，陳望曾……等）。

　　1910 年，林獻堂攜子攀龍、猶龍赴日就學，林草充當日文翻譯，隨行前往東京，抽空觀摩寫真館經營，了解新器材（大型全景團體照木製攝影機）之使用與學習新技術（自然光源拍照法），順道打探師傅萩野先生下落，但僅知其為九州人。林草與林獻堂頗多互動，而林獻堂的人望、財力、魄力和老成持重性格，漸成為林家花園的中心人物與反日運動領導者，林草知之甚詳，因此，往後林獻堂之政經文化家族社交活動，林草宛如他的隨行攝影師（圖 11），舉凡如 1911 年（民國前一年）4 月 2 日梁啟超應林獻堂邀訪林家萊園，1911 年（明治 44 年，宣統 2 年）剪辮會，1919 年櫟社雅

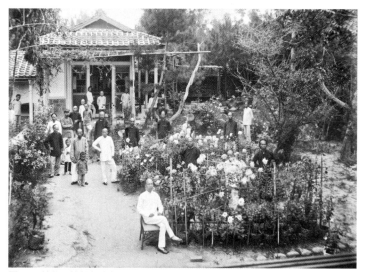

圖 11．林草　林獻堂（中坐者）在自家庭園與親朋詩友賞秋菊　台中霧峰
林明弘提供

聚，1920 年羅太夫人八十八歲大壽家族合影，1924 年文化協會舉辦第一回夏季學校，1935 年台灣自治聯盟理事會，1948 年彰化銀行創立周年等等重要事件，林草都在現場拍照，為歷史留下見證。

然而，林草在台灣日治時期所拍的許多照片，包含官廳檔案，因受國府去日本化以及二二八事件的白色恐怖影響，已被清除燒毀。除了在林家花園發現，存留的五百八十三張玻璃底片以及散落於林草客戶家零零星星幾張照片，目前市面上已見不到林草拍攝的玻璃底片。被國府強行燒毀的照片，也只有少數幾張能逃過劫難，流落到舊書攤，為私人所收藏，例如，王清乾先生任職於彰化銀行五十年後退休，他伯父送給他一小批老照片，據王先生提及：「伯父說是林草拍的」，內容包含二戰末期神風特攻隊隊員出征前照片以及美國軍機空襲時，家裡門窗緊閉，窗玻璃蓋上黑布遮掩等等，王清乾強調，老照片是其伯父從舊書攤買到的，他伯父雅好收藏舊照片。

經由林獻堂廣大人脈和影響力，林草認識更多地方仕紳，如清水社口的楊澄若，台中澄清醫院院長林澄清大哥林澄波，彰化名人彰化銀行創辦人兼董事長吳汝祥，竹山（舊稱林杞埔）聞人林月汀等等。為了承接繁忙的拍照事宜，林草在他大兒子林多助協助下，專司外拍，三子林榮助與四子林權助則負責內部暗房作業，外加助手，寫真館人數已多達十幾人。老大林多助因此被暱稱為大頭（台音 toa-thau）一年齡最大排行第一的「頭家」（台音 thau-ke 即老闆），老二林清助稱二頭，老三林榮助稱三頭，第四的林權助稱四頭，老五林明助被暱稱為五頭。相館的收益，日入斗金，當時，拍一張 5×7 吋玻璃版底片的感光照片收費四圓半，一圓可買四斤半豬肉，而老闆供餐宿的夥計，月薪三圓，賺了很多很多錢。1917 年，林草在中山路蓋新館，11 月 3 日舉行上梁儀式，隔年，林寫真館遷移至中山路，所蓋的日式洋樓，施作黑瓦及魚鱗板，

屋脊上豎立「林寫真館」旗幟，迎風飄揚，建築正面斜頂屋瓦有可活動採光罩，讓自然光投射進棚內來拍照。約1914年，林草被推選為台中市寫真組合長。

林寫真館除了台中總館，事業還拓展到南投、草屯、西螺等地，另設立寫真出張所（即分店）。此外，自1906年起，林草漸次拓展其事業版圖，在竹山租買共約百甲地，種稻、種甘蔗、建糖廍、開山闢路（鹿谷到竹山段），造橋。1917年，更跨足客運、小包車業務。1926年，並從事慈善工作，賑濟災民，為窮苦逝者添置棺木，虔誠禮佛之餘，捐助台中市寶覺寺蓋廟，捐款台中佛教會，擔任南台中醒修堂副堂主，兼林氏宗祠委員，

圖12·林權助　林草晚年小影　台中　林全秀藏　原作為彩色

龐大的事業版圖，當時與林乞和東大墩人盧安並列為台中三大知名台籍企業人士（圖12）。1950年，再度被推選為第二屆照相公會理事長。

1953年，林草車禍往生時，已經營「林寫真館」（1949年改名「林照相館」）五十二年，為中部地區最知名的寫真館，老一輩台中人，無人不知，無人不曉。同一年，林草四子林權助正式接掌經營，他鑽研彩色沖印有成，以「天然色」出名，再度擦亮「林寫真館」這塊金字招牌，再創營運高峰，業務擴展至工商攝影、錄影、彩色沖放，且開創台灣婚紗攝影店整體複合式經營之先河。林權助於1977年心臟病突發過世，計經營二十五年。1978年，林權助三子林全彬軍中退伍後，續接林照相館二十五年，經營晚期，台中市中區改為單行道，市街道路狹小，停車困難，建物老舊，都市重劃人口外移，市府搬遷，種種因素導致「林照相館」於2003年歇業，祖孫三代綿延經營林寫真館、林照相館共計一百〇二年。

林寫真館（簡介）

林全秀

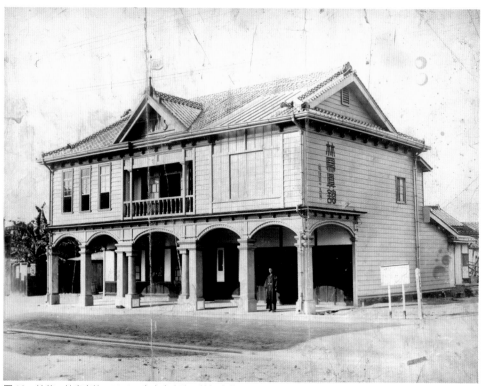

圖 13・林草　林寫真館　1918　台中中山路　林振堂藏

　　「林寫真館」（圖13）即日治時期坐落於台中市新（富）町中山路的林草寫真館。館主林草（1881-1953），台中人，十五歲（1895 年），從日本隨軍攝影記者除役森本（Morimoto）先生學日語、修玻璃底片、暗房技藝與官方寫真帖製作。繼於十八歲（1898 年），師事日人萩野（Hagino）寫真師，學習肖像照技術。1901 年，萩野師傅離台返日，乃自行開業，創立林寫真館，時年二十一歲，館址在今台中市中區中山路一七五巷（原清朝古道）內，是台灣人在台灣開設寫真館第一人，歷史上第一位臺籍攝影師，台中中區也成為台灣人寫真的發源地。時一般思想落伍、守舊百姓害怕照相，認為快門閉合聲、閃光燈的光，會偷走人的靈魂。

「林寫真館」百年來的經營，總共歷經三次重大改革轉型。1917 年，在今中山路一七九號興建新館，11 月 3 日舉行上梁式，隔年 1918 年，遷至此日式木造洋樓，是日治時期台灣人所開寫真館中，最豪華、設備最完善的大型寫真館，為第一次改革轉型，館旗迎風飄揚，林草成為台中市台灣人中三大知名企業人士之一。1949 年，國府撤退遷台，市面上禁用日文，林寫真館被迫改名為林照相館，同時寫真已不再像日治時期受到重視。1953 年，林草往生，四子林權助正式繼承「林照相館」招牌，遷移至隔鄰三民路。自 1942 年起，林權助二十一歲，對國外彩色發展即行注意，興趣漸增，他持續追蹤美國柯達公司 1946 年推出的彩色幻燈片產品與技術發展，其父暗中歡愉，1949 年，藉么妹夫婿王文枝自香港帶回彩色照片沖洗資材，自行鑽研彩色照片沖印，台中基督教林森教會德裔美籍高牧師加以協助英文翻譯，並與同好切磋技術，所沖放出來相片，色調豐富，層次分明，是台灣最早期彩色攝影與沖印的先驅，再次創新「林照相館」成彩色金字招牌，是為第二次改革轉型，聲名遠播，業務拓展至彩色沖洗、工商攝影、錄影等；林權助 1949、1952 年亦分別兼民聲日報與中央日報地方攝影記者。1955 年 12 月，林權助與攝影同好發起成立了台中市攝影研究會。1961 年，台中市攝影研究會正式定名為台中市攝影學會，他擔任理事，積極推動台中市攝影活動。

　　1962 年，妻子林吳足美（彰銀創辦人兼第一任董事長吳汝祥孫女）自日本研習美容返國，於館內二樓開始從事新娘子美妝，隔年購入隔鄰店面，一樓實體經營，二樓設立美容髮型補習班，培養人才，夫妻齊心協同合作，攝影與美容異業結合，開啟今日台灣婚紗攝影店整體複合式經營之先河，是為第三次改革轉型。2001 年，「林照相館」擠身百年老店舖，在老台中老一輩人中的知名度，無人不知，無人不曉。

林草與霧峰林家花園

林全秀

　　林草因與霧峰林家花園的親近關係，從 1905 年起，至 1948 年（林獻堂離台赴日之前一年），四十三年期間，林草為林獻堂隨身特約攝影師，林獻堂每逢重要活動，即請來林草拍照。林草以攝影記錄了霧峰林家族人肖像、庭園建築、林獻堂的社交活動櫟社雅聚，台灣中部剪辮會第一回開會，阿罩霧林家下厝的大花廳解開纏足會，梁啟超受林獻堂邀請來訪霧峰林家萊園，其從事近代台灣人的新知啟迪，以非暴力議會請願抗爭方式的民族意識運動，令人動容的台灣史重要的一頁篇章。

　　本書選錄其中二十四張玻璃底版和照片，其中六張，一張是林獻堂尚未加入櫟社前照片，五張是林獻堂加入櫟社後成員集會的照片，櫟社由林家下厝林文明（林文察弟）幼子林朝崧（號癡仙）1902 年首創，是台灣三大詩社之一，另二者為台北的瀛社和台南的南社。中部櫟社論民族的氣節，詩人的素質，資料保存的完整性，可以說是三者中之最，且積極活躍、應對時代劇烈變動的潮流，他們時常聚在一起討論時事，探問追求新知識，順應時代變遷，與時俱進，而不至被時代洪流所淘汰，更付以行動帶動起中部蓬勃文風，台中之所以稱為文化城與之有相當關連性，且櫟社中的林癡仙、林幼春和林獻堂號稱霧峰三大詩人。林獻堂未入社前（林獻堂 1910 年才入社），就與櫟社成員群聚相交，大家坐在龍靜齋前合影留念（圖 14），當時，文人聚會逢重要紀念性活動後，更是如此，例如 1919 年櫟社己未雅集（圖 15、圖 16），1922 年中秋後三天櫟社二十周年題名碑落成與會諸友合影（圖 17、圖 18），1931 年於吳子瑜的東山別墅舉行櫟社三十年大會的與會人士合影（圖 19）。

　　日治初，總督府眼見台灣人有三大陋習，百姓抽鴉片、男人留著滿清長辮子、婦女纏小腳，此三項是原台灣社會已積襲很久的風俗惡習，1910 年，受大陸資政院通過斷髮案影響，隨即 1911 年，林獻堂毅然號召男子斷髮，4 月 3 日所召開的中部剪辮會第一回開會會議的全體紀念合影（圖 20），此後，男子的頭髮改剪西洋短髮式樣成風，代表改朝換代，台灣已經納入日本殖民統治下。1914 年 10 月在下厝的大花廳舉行婦女的解放纏足運動，戲台中央是枝廳長夫人，後排站立有林獻堂與林階堂（圖 21），之後，婦女思想逐漸開放，進而提倡男女平等。1921 年 12 月 16 日林氏宗廟遷地改建完成正殿與兩廊時，林草拍攝舉行宗廟陞座式祭典、眾裔孫敬祖的儀式（圖 22）與族

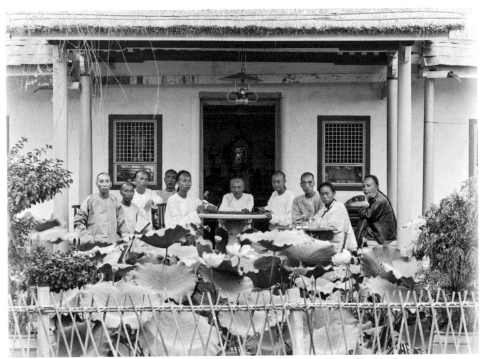

圖14．林草　櫟社文人雅士聚會交流（左5林獻堂）　1905　霧峰林家龍靜齋　林明弘提供

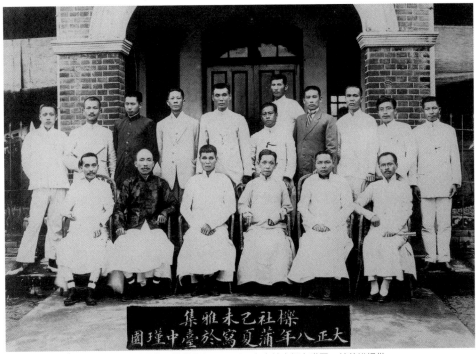

圖15．林草　櫟社己未雅集（前排左2林獻堂）　1919　台中林大智之瑾園　林芳媖提供

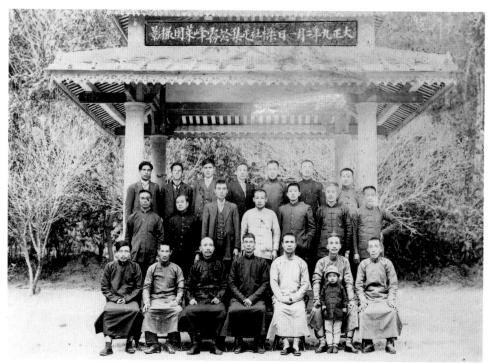

圖 16．林草　櫟社立春觀梅會（前排左 3 林獻堂）　1920　霧峰林家萊園　林芳媖提供

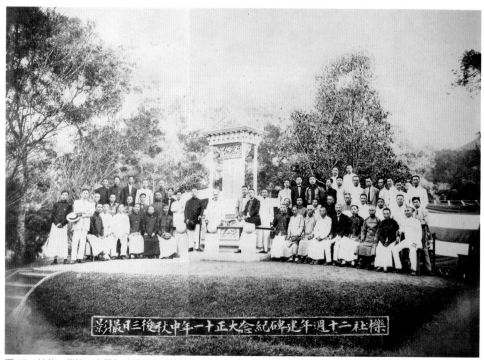

圖 17．林草　櫟社二十周年建碑紀念（末排左 5 林獻堂）　1922　霧峰林家萊園　林芳媖提供

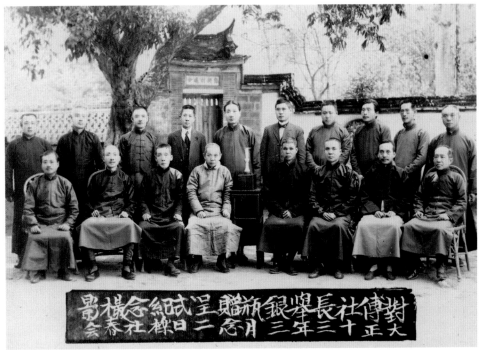

圖 18・林草　櫟社贈呈銀瓶紀念（前排左 2 林獻堂）　1924　霧峰林家萊園　林芳媖提供

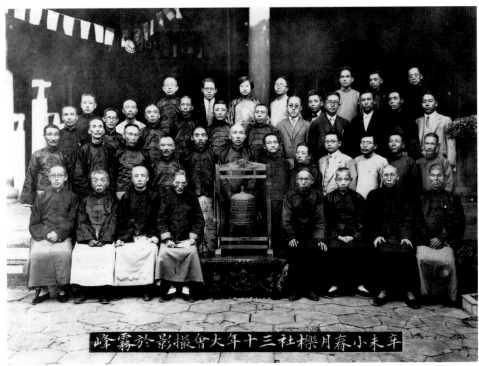

圖 19・林草　櫟社三十年大會（第二排左 6 林獻堂）　1931　台中太平　吳子瑜東山別墅　林芳媖提供

圖 20．林草　中部剪辮會第一回開會紀念（前排坐者左 6 林獻堂、中排右 1 林草、左 5 連雅堂）
　　　　1911　台中　林芳媖提供

圖 21．林草　解開裏足會　1914　阿罩霧（霧峰）林家下厝大花廳　林芳媖提供

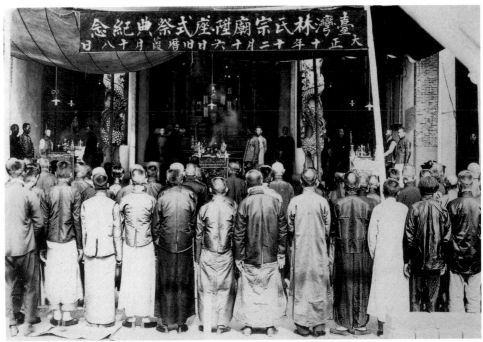

圖22‧林草　林氏宗廟舉行陞座式祭典　1921　台中南區國光路　林芳媖提供

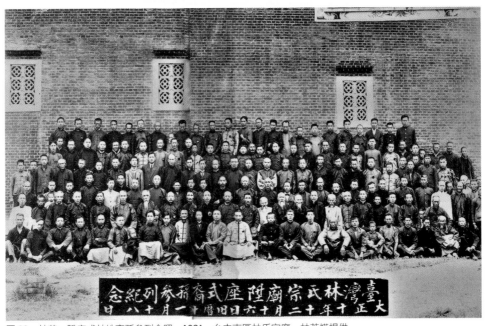

圖23‧林草　陞座式林姓裔孫參列合照　1921　台中南區林氏宗廟　林芳媖提供

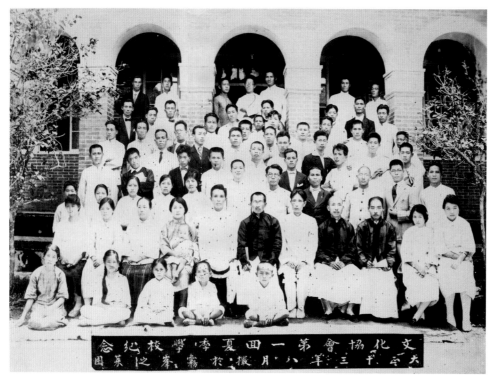

圖24・林草　文化協會第一回夏季學校開辦日紀念（第二排左7連雅堂、左8林獻堂）　1924　霧峰林家萊園
林芳媖提供

人全體合影（圖23），代表林氏世世代代源遠流長，不忘本。而文化協會初成立主要
從事民眾思想上的啟蒙，欲將台灣人從傳統社會帶入近代社會，1923年，第三次大會
決議暑假開辦夏季學校，1924年7月，文化協會夏季學校假霧峰林獻堂家的萊園開辦
日的全體合影（圖24），喚醒與鼓舞台灣人要力求學習新知，追求現代知識，以便趕
上世界新時代潮流。

　　遠在1905-1910年林草拍攝霧峰林家花園的玻璃底片，至今都已超過一百年，五
張玻璃底片讓我們民眾可以一睹百年前生活樣貌，林階堂「龍靜齋」堂前讀書（圖
25）、婦女綁小腳（圖26）、林家幼兒獨照（圖27）與林家長工群像（圖28），其
中最能彰顯林獻堂當年位居領導地位與影響力者，莫過林草拍攝在頤園（之前是工匠
房）這張菊花會（圖29），林獻堂與親友、詩人的聚後合照，安排林獻堂在前面坐椅
子上，親友與詩人各站立於後方兩側，林草拍攝呈現的倒三角形構圖，新穎創意的拍
攝技法，凸顯了林獻堂的重要性、影響力與向心力，都是非常難得的至今尚存堪稱國
寶級玻璃底片。

圖 25．林草　林階堂龍靜齋前讀書　1905-1910　霧峰林家頂厝　林明弘提供

圖 26 · 林草　頂厝婦孺　1905-1910　霧峰林家　林明弘提供

圖27‧林草　頂曆幼童　1905-1910　霧峰林家　林明弘提供

圖 28 · 林草　頂厝長工　1905-1910　霧峰林家　林明弘提供

圖 29 · 林草　林獻堂與親朋詩友菊花會　1905-1910　霧峰林家頤圃前　林明弘提供

圖 30 · 林草　台灣第五任總督佐久間與霧峰林家族人合影　1912.7　台中霧峰　林芳媖提供

圖 31 · 林草　羅太夫人 88 大壽與至親合影　1920　台中南區林烈堂公館　林芳媖提供

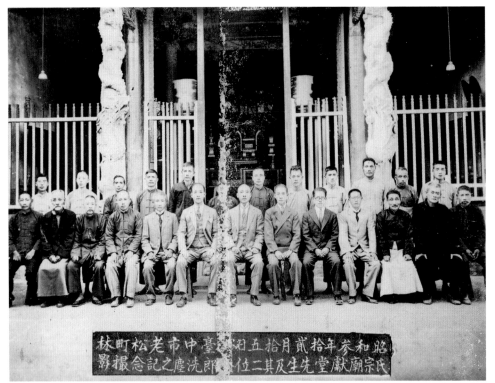

圖 32．林草　林獻堂父子環球遊歸來洗塵會　1928　台中老松町　林氏宗廟　林芳媖提供

　　林草早年 1895 年與 1898 年，先後師從日人森本（Morimoto）與萩野（Hagino）
寫真師學習寫真，長期與日人相處，故長大後，日語很流利，也是官派特約攝影記者，
第五任台灣總督佐久間左馬太（任期 1906-1915 年），1912 年 7 月造訪霧峰林家，林
草跟拍佐久間總督與林家族人的合照（圖 30），此趟行旅林草還跟隨總督出巡霧社
原住民，拍攝有總督登三角峰、霧社前番人迎接總督、在霧社總督訓示番人、總督訓
示白狗社土目等照片。此外，林草還拍攝 1920 年，霧峰林家林獻堂祖母羅太夫人逢
八八大壽，與至親的合照（圖 31），以及 1927 年文化協會分裂後，林獻堂決定與長
子攀龍、次子猶龍遊歐，一年多回來，眼界更加廣闊，林獻堂回國後，1928 年，林草
拍攝林氏宗親於老松町林氏家廟，為其父子三人環球旅遊歸來洗塵合照（圖 32）。

　　彰化銀行創立於 1905 年，因設在彰化，故以彰化命名，是為彰化銀行，由彰化
先知吳汝祥先生與網羅中部地方仕紳共同發起，集結大租權補償金二十二萬元當作資
本金設立，草創業前十五年，本行人員均由台灣人主導掌控，是一個名符其實純粹的
民族資本團體，於 1933 年創辦人吳汝祥董事長榮退，而吳汝祥是筆者外曾祖父（圖
33）。光復後，基於彼此信任，林寫真館商譽佳，林獻堂接任台中彰化銀行總行董事

圖 33 · 林草　彰銀創辦人兼第一任
董事長吳汝祥個照　1932　彰化
林全秀提供

圖 34 · 林草　林烈堂母莊太夫人 71 大壽與至親合影　1925.11.6
台中南區　林烈堂公館　林全秀提供

長，林獻堂赴日後，由林猶
龍接任董事長，彰銀每周年
全體行員團體合照，全由林
寫真館獨家包攬，記得小時
候，早上六點一大早，彰銀
來電通知要我們去拍大型團
體照，至今印象還很深刻。

　　林草除拍霧峰林家花
園之外，由於林家家族早年
分產後，族人散居各地，居
住台中尤多，像林獻堂的二
哥林烈堂在台中南區有一座
豪華別墅，就近也找林草拍

圖 35 · 林草　台中商業專修學校理事與老師合影　林烈堂（左上）於
1936.4.27 創立　台中　林全秀提供

照，如林烈堂母莊太夫人（莊粉）七一大壽的與至親合影（圖 34），即由林草操刀。
林烈堂亦著墨在教育事業的投入，他認為教育是百年樹人，理念上欲藉由教育體系的
建立，培養新的下一代，來承接上一代台人的理想，所以把心力、資金大量投入於教
育，如創立台中商業專修學校（圖 35）；廣募資，集眾力，辦台中一中、台北淡水中
學與泰北中學。在日治時期，台人受較高等教育的學校稀缺下，讓台灣子弟有學校可
就讀，往後培養出無數台人菁英，林烈堂的貢獻卓著。

林草自拍雙重曝光像解析

林全秀

圖 36・林草　自拍像　1913-1915　新富町林寫真館　台中　林振堂藏

　　二十世紀初期，寫真館經營競爭開始激烈時，拍攝手法推陳出新，拍攝雙重曝光或三重曝光照片，不管拍人像或物，雖有技術難度，所在多有，但自己會拍照自己，唯林草約三十三歲這張，才受到高度重視，因為有深度意涵。

　　林草的這張雙重曝光照片（圖 36）之所以重要，在於涉及自覺（自我意識）這深層次的問題。對這張照片，絕大多數的觀賞者不知道背後隱含的深意。林草會去自己拍照自己，除了兩重或三重曝光攝影技術難度，當時搶先業界推出之外，更重要的是，這涉及到人的自覺這深層次的問題。「自我」這個詞，有比較清楚的定義，自我：是自己所知覺、感受與思考我是一個人。在 1890 年，美國的心理學之父威廉・詹姆士（William James, 1842-1919）第一位提出這個概念，那時他已四十八歲，是從事自我的研究而有相當傑出成就的最早期學者。

林草的這張自拍像照片拍攝於 1913-1915 年，算是相當早了，就已經有了自覺，會去自己拍照自己，意思就是說，當我們自己自觀有了強烈的自我意識時，意味著同時我們也意識到別人的存在，而會從別人的角度，反觀來看自己，想像我在他人心目中自己的形象如何，別人又會對自己有何種不同看法和批評，然後引起對自己情緒產生覺得驕傲或者自卑，林草這張照片明顯是對自己充滿自信，從他特別在互相對看的兩自我影像之間，再加拼貼一張自己大頭照，表達其樂觀自信的笑容。有這種自我意識，這是在後天學習中積累來的，不是天生就自有的，雖然自覺是萬物之靈的人類所獨有。當個人產生自我意識時，雖然我們自己意識到了，卻是以站在別人的角度或立場來度己，所以它是反映的，但對其本人而言，卻是反省的。我們參看古代中國唐朝詩人李白在〈夜下獨酌〉這首詩裡面，李白把自己的影子當作酒伴時，他意識到他自己，這是自覺發生的作用。所以這類人，是先知先覺者，是比較聰慧的。因為他們早別人提前認識自己，看清自己，反觀自己的深度越深，就可以說越聰明有智慧。我們的眼睛都是向外看的，能夠自覺者並不多見。

　　林草在 1917 年就有能力購買美國通用汽車（GM）公司出產的雪佛蘭（Chevrolet）490 型（因當時售價 490 美金），有二十四匹馬力的摩登現代高級轎車，也印證前所說，這種人是比較聰明的、有智慧的，所以能預先走在別人之前，做起生意賺了很多很多錢。當時，林草是台中台灣人中三大知名企業人士之一，另一位是 1909 年成立「全安堂」的東大墩人氏盧安，第三人則不詳。

少女與布娃娃

林全秀

　　這一張是林草拍攝的藝術照中，僅存的極少數攝影佳作之一（圖37）。

　　少女情懷總是詩，林草拍攝出少女至情、至性，自然而又純真的韻味。攝影是把捉特殊光線效果的藝術，拍攝者首重如何處理各個角度的光線。從右上方射入的光線照到少女所穿洋裝，潔白純淨，象徵少女心的清純。其次，曲折的裙襬彷若波浪搖曳；雙腳交叉腳跟輕輕提起，又似少女內心中隱藏著、幻想與白馬王子一起跳華爾滋，舞步優雅，洋裙飛舞。側坐姿勢，在光線照射下，體態更顯健美立體，臉部與眼睛向下四十五度角，自然直視布娃娃，象徵少女來日願為慈母的渴望。經上方後照燈射入，烏黑亮麗的頭髮局部髮質反射出所吸收的光譜，黑白漸層分明，光澤清楚呈現，充滿少女青春生命力。林草巧思布局，拍攝技巧純熟，為難得上乘之作也。

圖37·林草　少女與布娃娃　1925　台中　林振堂藏

鏡頭下的古典輝光——林草的攝影藝術

王偉光

二十一歲之年創立寫真館

　　台灣日治時期，清光緒 7 年（1881），林草出生於大墩，即今之台中。林草三歲那年，其父林福源罹患肺疾，算命師卜卦斷言父子不宜同堂；林福源與霧峰林家花園林獻堂的長兄林紀堂有同鄉之誼，遂將林草寄養於林紀堂家中十一年。林草與林獻堂年齡相近，獻堂聽受塾師授課之際，林草在左近亦蒙啟迪，私下誦習古文，薰染儒家謙恭待人、孝悌忠信的傳統美德，終身奉行，並以之教導後輩子孫。

　　林草乃筆者外公，家母林雪娥（1927-）曾提及：「我老父（lāu-pē，父親）常說：『我們生意人，頭殼要碉碉，人人好（thâukhak iàu lêlê，lâng lâng hó），要做善事』」，意指：待人處事，臉上常要堆笑，謙恭有禮以廣結善緣，和氣生財。家母和家四舅林權助秉承教誨，與人應對經常面帶微笑，頗得人緣（圖 38、圖 39）。

　　林草十五歲（1895）那年遇上開設寫真館的日本退休攝影記者森本（Morimoto），跟隨他學習玻璃底片的修整（修除皺紋、痘子，修淡眼袋、法令紋）、暗房技術與日語；他亟欲掌鏡拍攝，在森本處無此條件。林草停留一段時日，轉而前往日人萩野（Hagino）開設的萩野寫真館，追隨萩野學習肖像寫真。甫一見面，兩人極為投緣，萩野幫林草拍攝一張立像（圖 40），相中，林草穿著中式衫褲，腳踩日本農民、工人工作時所穿的分趾鞋，手倚書几，立於彩繪風景布景前。此身衣裝可據以判定林草當時依舊忙於家中農事，兼於萩野寫真館當學僕，打工學藝。

　　三年後，萩野在同一布景、相同光源（自然光自人物右上方投射而下）的條件下，拍攝〈林草坐像〉（圖 41）。此際，林草辮子盤頭（以方便勞動），腳踩日式高腳木屐，坐於西洋靠背椅上，表情沉穩，褪去農民色彩，有可能已躋升為萩野的助理攝影師；照片卡紙標記拍攝地及萩野的署名。將立像、坐像兩相比對，〈林草立像〉左臉陰暗部位以反光板消除陰影，成平光像；中國早期肖像照要求平順圓潤的視覺效果，忌諱黑白對比強烈的「陰陽臉」，〈青樓雙姝〉（圖 42）即以正面光拍成，臉部不見陰影。反之，西方攝影家為了表現臉部凹凸起伏的立體感，強化明暗對比。〈林草坐像〉汲取西洋肖像照處理手法，明暗、凹凸分明，立體感、重量感增強，全幅影像更

圖 38．林權助　林雪娥充滿陽光的粲然笑靨　約 1945　台中　林雪娥藏

圖 39‧林權助與人應對，總是笑臉相迎　1956　南投霧社　林全秀藏

圖 40‧萩野　林草立像　1895　台中　林振堂藏
圖 41‧萩野　林草坐像　1898　相片尺幅 10×13.5cm　台中　林振堂藏
圖 42‧青樓雙姝　約 1870　蛋白紙基‧手工著色　14.9×22.1cm　王偉光採集自山西襄汾

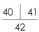

加清晰，得見萩野在攝影技藝上博採東西方特色的研發奮進精神，此一師門風範，林草耳濡目染六載，深植於心，而成終生遵奉的典範。

1901 年，萩野結束在台事業，返回日本，臨行前，將寫真館轉交得意弟子林草經營，「林寫真館」正式掛牌營運，為台灣人在台開設的第一家寫真館；此時，林草二十一歲。

日語的「寫真館」，漢語稱之為「照相館」，根據《大漢和辭典》，「寫真」一詞有三種含意：「シャシン（羅馬拼音，Shashin），一.據實呈現實像。《顏氏家訓‧雜藝》：『武烈太子偏能寫真，坐上賓客隨宜點染，即成數人，以問童孺，皆知姓名矣。』二.畫出人的樣貌。肖像畫。〈梁簡文帝‧咏美人看畫詩〉：『可憐俱是畫，誰能辨寫真。』〈白居易‧自題寫真〉：『我貌不自識，李放寫我真。』三.利用光的化學作用，在紙或其他材料上再現物象的實像。用寫真器（照相機）把形象映現在玻璃乾版上，經顯相、定著等工序，得到負片的原版，再用種種方法沖印成相片。」（蘇珮瑜中譯，篇中文字略有增刪）

「寫真」一詞，魏晉南北朝（公元 420-588）時期已經出現，伴隨時代浪潮的推進，逐漸成為慣用語。「真」指「實相」、「真實」，「寫真」意指描繪物象的真實、人物的真容。既是「描繪物象的真實」，為何不採用「畫真」、「繪真」之詞，而選用「寫真」二字？「畫真」、「繪真」強調描繪性，易流於對景照抄式的客觀模倣。中國自古以來有「書畫同源」之說，畫畫一如寫字（書法），落筆之時須注重方圓筆法、隔筆取勢、計白當黑的布局，以藝術手法闡明物象的真實，故稱之為「寫真」。

日語則將漢語「寫真」引申為「攝影」（圖 43），以及攝影後把玻璃乾版（底片）沖洗成相片的整個進程。「寫真館」即執行這整個進程的營業場所，寫真館內攝影棚稱作「寫場」，寫真（攝影）的場所。〈林草坐像〉照片卡紙打印「台灣台中萩野寫」；萩野不用「攝」而用「寫」字，

圖 43‧林寫真館的廣告印有「寫真」二字，意指「攝影」，刊載於《台中廳教育衛生展覽寫真帖》。

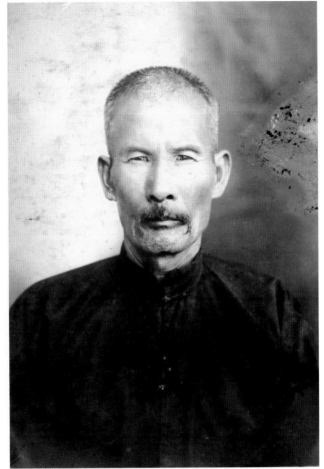

圖 44 · 林草　寄兄林木（之一）　1937　14.5×10cm　台中　林振堂藏

圖 45 · 林明助註記「林木伯父　昭和十二年寫」

顯然嚴格遵守「寫」的藝術意涵，拍攝時，專注於光影效果、構圖配置，把捉人物的「真容」（深刻感人的真實容貌），並進行底片與相片的修整工序。林草拍攝〈寄兄林木（之一）〉肖像（圖44），其五子林明助註記「林木伯父，昭和十二年寫」（圖45）；林草和四子林權助窮畢生心力，敬謹探求「寫真」真義。

　　林草秉性聰敏，做事細心負責。他真誠待人，處事圓融好客，不斷要求攝影技術與內涵的提昇，本人又懂日語。當時，台灣人說的上一口流利日語的，畢竟少數，故

而，林草得以往來官署衙門間，常應官廳之邀，拍攝官方各項行事（圖46）。林草在賢內助林楊梅輔助下（圖47），館內業務蓬勃發展。

家母回憶：「我老母（lāu-bù，母親）對人極好，對親戚朋友、客戶極好，有熟客來拍照，她會招呼：『中午大家要在這裡吃飯喲！』當時，買來的肉類都吊在竹竿上，趕快割下一塊，切切切，煮給那些朋友吃。那些朋友心想：『每次來這裡，都讓她款待。』從國外回來，總會送點東西給她，像是〈林楊梅雙重曝光影像〉（127）所穿的針織白色洋襪；那個年代，市面上洋襪少見。我老母除了會做料理，也很會做紅龜粿（圖48）。記得小時候，我到老師家玩，會拿紅龜粿當伴手禮，老師的媽媽很愛吃我老母做的紅龜粿。」

前輩雕塑家陳夏雨

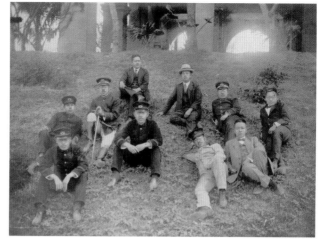

圖46 · 林草　日本官員出巡，與林草（第一排右1）合影　　約1925
台中　林振堂藏
林明助註記「台中水源地台中公園，林草攝，和官吏出巡」

圖48 · 林權助　林楊梅正在磨米，準備做紅龜粿與湯圓，傭人在後頭幫
忙推磨　1944　5.2×5.2cm　台中　林雪娥藏

（1917-2000）曾告訴筆者：「從我祖父的時代，就和你外公相識，我祖父是草地富戶嘛！做生日，做……，就請你外公去拍照。我祖父、外公都專程請你外公去拍過照，那時在台中，你外公的寫真館最有名，規模最大。」一時，草地富戶、社會名流（圖49）、州廳官吏（圖50）都前來拍照留影。簡文彬〈鏡像寓喻的對話〉提及：「根據

圖 47　林草夫婦合影　1918　台中　林全秀藏

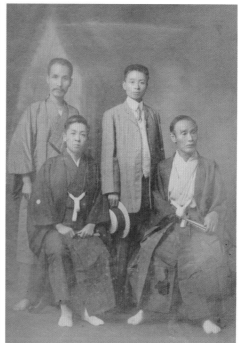

圖 49．林草　竹山聞人林月汀　台中　林振堂藏
圖 50．林草　林草（右 2）與日本官員合影　約 1910　台中　林振堂藏

台灣總督府殖產局所編《台灣工商人名錄》，明治 44 年（1911），台中州林草所主持的『林寫真館』，當年稅額為二十四円，是全本島人所開寫真館中，繳稅額最高的。」

官署寫真特使

　　約 2001 年，林全秀應攝影學者張蒼松之請，兩人連袂拜訪全秀的二伯父林清助（日本早稻田大學經濟學系畢業），言談間，林清助強調：林草曾任「台中廳、彰化廳和南投廳等官署寫真差使，從例行紀錄到總督出巡霧社，都由林草拍攝」，他直說「這很要緊（che chin iau kin）！這很要緊！」根據可供尋索的資料得知，林草約於 1908 至 1945 年間，擔任台中廳、彰化廳、南投廳（台中州）官署寫真差使。日治時期的行政區劃分，此三廳於明治 34 年（1901）11 月至明治 42 年（1909）10 月，歸列於全台二十廳中；明治 42 年（1909）10 月將彰化廳納入台中廳；大正 9 年（1920）10 月，台中廳與南投廳合併為台中州，迄於昭和 20 年（1945）10 月截止。

　　台灣清治時期，婦女纏足普及，1900 年 3 月，台北天然足會成立，迄於 1915 年 1 月，解纏足運動分別於北、中、南三地展開。1915 年 4 月 15 日，總督府正式將禁止

圖51‧林草　「太平區解纏足會」現場　1915.4　10.1×13.7cm　台中太平　林振堂藏

纏足和解纏的條文納入保甲規約中；4月下旬，全台各保甲火速展開解纏活動，舉辦解纏足大會（圖51），集體放足。此外，1930年代，全球經濟大蕭條，為了穩定米價，日本政府施行「米穀統治法」，進行米穀的收購、買賣、交換與加工貯藏（圖52、圖53）。再者，蓖麻油為航空機械不可或缺的潤滑油，中日戰爭爆發後，昭和12年（1937）8月，總督府提倡全島農民栽種蓖麻之愛國運動（圖54）。凡此種種，在政令宣導的活動現場，林草身為台中廳、彰化廳、南投廳（台中州）寫真差使，都能逐一攝錄，呈交官方告示。

　　日本時間1945年8月15日正午，日本昭和天皇向全國廣播了《終戰詔書》（此詔書已於前一天發布），宣告戰爭的終結。當天，台中州官署配合籌辦相關紀念活動，照片中，廳堂壁面張掛巨幅日本國旗「日章旗」，一輪紅日居中，放射條紋形光芒，左右花圈布列，要員齊集。前方一小男孩恭敬肅立，六位小女孩手扶精神標語，上書：「我身不重　家不重」、「國家之義重」，「國家有事那一天　有敵人那一天」、「才會在異國發起戰爭」，「從內部提供幫助　是為了國家」，「盡力是國民的本分　忠心」。林草挾其銳利鏡頭，以清晰影像紀錄下這歷史事件的瞬間（圖55、圖56、圖57）。

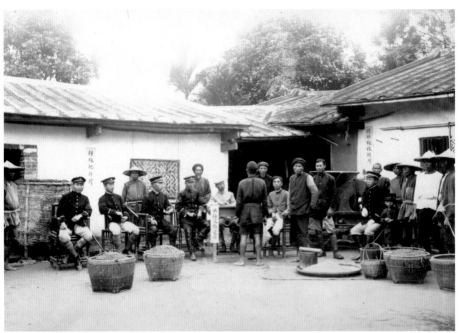

圖 52·林草 米種交換 約 1930 9.7×13.7cm 林振堂藏
相片中張貼 3 張標示：「種籾配付所」，「米種交換受付」，「提供（種）籾收納所」。籾指稻子的殼；
種籾為帶殼的稻穀，可供催芽種植。

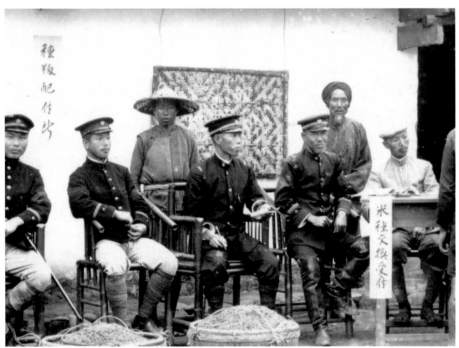

圖 53·〈米種交換〉局部

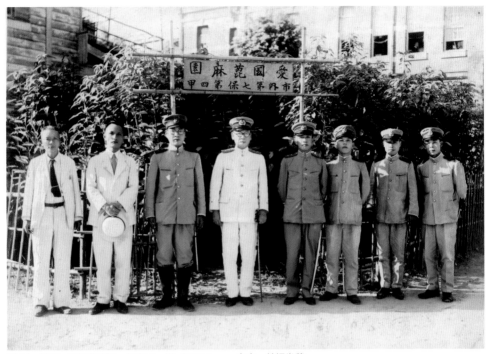

圖 54・林草　愛國蓖麻園　1937.8　10.4×14.5cm　台中　林振堂藏

圖 55・林草　終戰日紀念儀式　1945.8.15　10.1×14.7cm　台中　林振堂藏

圖 56・〈終戰日紀念儀式〉的精神標語

圖 57

〈終戰日紀念儀式〉局部，配戴黑色緞帶花為軍人遺孀代表，小男生則是軍人遺孤。

台灣寫真帖第 92 號

　　台灣日治時期，第五任總督佐九間左馬太對原住民族採撫剿並施策略，有五年理蕃計劃。中央研究院台灣史研究所檔案館《日本宮內廳書陵部所藏台灣寫真》數位典藏，有一件《台灣寫真帖第 92 號》，此為佐久間總督於明治 45 年（1912）7 月到南

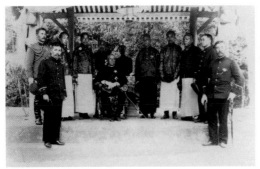

圖 58．林草　佐久間左馬太在阿罩霧林家　1912.7　台中霧峰　林芳媖提供
中坐者，佐久間左馬太；右 3 起，林紀堂、林階堂、林燕卿；左 3 起，林烈堂、林祖密

圖 59．〈阿罩霧林家〉二景　出處：《台灣寫真帖》　明治 41 年（1908）
台灣總督府官房文書課發行　中央研究院台灣史研究所數位典藏

投廳霧社地區視察的寫真帖，共收錄二百張照片，拍攝場景為日月潭、霧社、霧峰林家、阿里山等地。日本宮內廳書陵部所藏台灣寫真，「大部分是未正式刊行、深藏皇宮中的日治時期台灣影像資料，其內容反映了日本領台初期（1897-1925）殖民當局眼中的台灣印象，是具有獨特性、珍稀性與極高參考價值的史料」（中研院台灣史研究所介紹文）。

　　佐久間左馬太蒞臨台中廳阿罩霧（今之霧峰）林家，《台灣寫真帖第 92 號》刊載九張相關照片，〈佐久間左馬太在阿罩霧林家〉（圖 58）（原標題〈阿罩霧林家ニ於テ，中譯〈在阿罩霧林家〉）的玻璃版底片原件，珍藏於霧峰林家，為林草所拍攝；並有林家內眷出迎照（原標題〈林家後園〉）。明治 41 年（1908），台灣總督府官房文書課出版的《台灣寫真帖》，頁 41 兩張附圖（〈阿罩霧林家〉，圖 59），同時出現在《台灣寫真帖第 92 號》阿罩霧林家系列相片中，此官方發表的台中廳紀實相片，皆為台中廳寫真差使林草所拍攝。

　　林草遺存的相簿裡，保留了他的親筆註記文字；原始相片早已丟失，改貼其他照片。將這些註記文字和《台灣寫真帖第 92 號・霧社》兩相比對，頗多吻合處。寫真帖原標題〈霧社ニ於テ頭目ト會見〉（中譯〈在霧社會見頭目〉），中研院台灣史研究所檔案館館員陳柏棕〈被觀看的容顏：「日本宮內廳書陵部所藏台灣寫真」中的原住民〉一文，將它定名為〈佐久間總督於霧社會見部落頭目〉，此即林草相簿所標示的〈總督訓示白狗社土目〉（圖 60）。白狗社屬南投縣霧社地區泰雅族群（南投縣東北部與花蓮縣北部、南部的泰雅族群於 2008 年 4 月 23 日正式正名為賽德克族），「土目，土番中之頭目也」（《六部成語註解・戶部》）。《台灣寫真帖第 92 號》〈霧

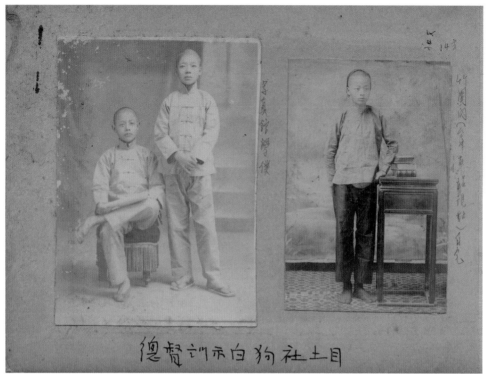

圖 60．林草在相簿上註記「總督訓示白狗社土目」，該相片已被移除，改貼其他照片　林振堂藏

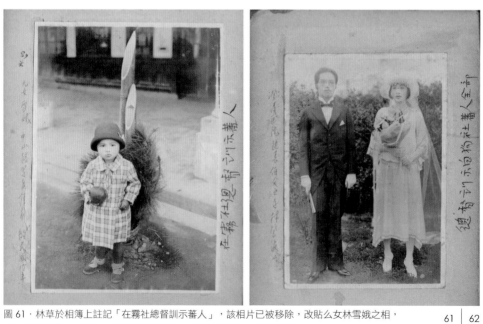

圖 61．林草於相簿上註記「在霧社總督訓示蕃人」，該相片已被移除，改貼么女林雪娥之相，
林草並手書「九女雪娥，中山路寫真館前，約民國 17 年」　林振堂藏

圖 62．林草在相簿上註記「總督訓示白狗社蕃人全部」，該相片已被移除，改貼其他照片　林振堂藏

社蕃人〉標題，刊登了二張照片，一為室外近景群聚照，一為室外大場面宏觀照，陳柏棕將它定名為〈部落集合聆聽總督訓示〉，此即林草相簿中所標示的〈在霧社總督訓示蕃人〉（圖61）、〈總督訓示白狗社蕃人全部〉（圖62）。

　　林草的相簿還收錄〈抵達霧社的日本兵〉（圖63）、〈日本軍警和霧社蕃人行伍〉（圖64）、〈霧社蕃人輸送物件〉（圖65、圖66）等影像，其中，〈霧社蕃人輸送物件〉和《台灣蕃地寫真帖》（遠藤寬哉編著，1912年，台北遠藤寫真館發行）之〈白狗方面討伐の際物資輸送に使用せし霧社蕃人物資輸送の狀況〉（圖67，中譯〈往白狗社方向討伐之際，利用霧社蕃人輸送物資〉），運送隊伍的穿著、背負物、以額頭吊掛背帶的方式、山林樣貌、山間小徑等等，極為肖似。〈日本軍警和霧社蕃人行伍〉與〈往白狗社方向討伐之際，利用霧社蕃人輸送物資〉，其近景植被及折曲山道，更加切合。這三張相片應攝於同一時地，為南投廳寫真差使林草所拍，林草先拍攝軍警行伍，接著為行進中隊伍的正面影像以及隊伍的背面影像。

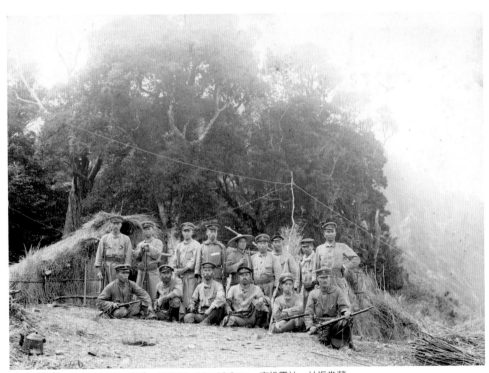

圖63・林草　抵達霧社的日本兵　1912.7　10×13.8cm　南投霧社　林振堂藏

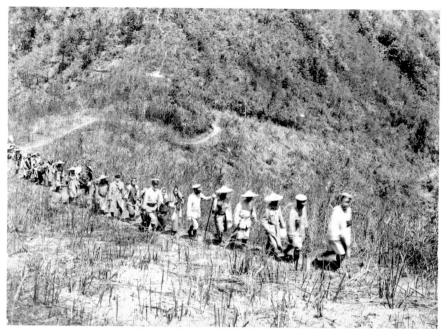

圖 64．林草　日本軍警和霧社蕃人行伍　1912.7　9.9×13.6　南投霧社　林振堂藏
日本軍警帶領霧社原住民前往提領物件，以便輸送，隊伍中不乏當地婦女同行。

圖 65．林草在相簿上註記「霧社蕃人輸送物件」，該相片已被移除，改貼林草夫人與次女坐於台中公
園長椅之相　1907　台中　林振堂藏　原始相片收存於另一相簿，見圖 66。

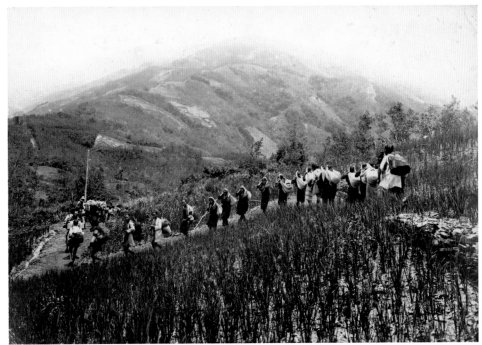

圖 66 · 林草　霧社蕃人輸送物件　1912.7　9.7×13.9cm　南投霧社　林振堂藏
　　　霧社原住民輸送物件，供佐久間總督的部隊使用。

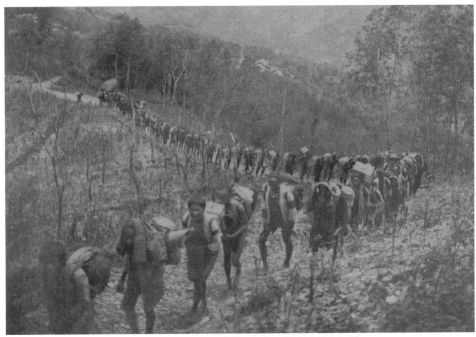

圖 67 · 往白狗社方向討伐之際，利用霧社蕃人輸送物資　出處：《台灣蕃地寫真帖》
　　　大正元年（1912）台北遠藤寫真館發行　中央研究院台灣史研究所 / 國立台灣圖書館數位典藏

台灣蕃地寫真帖

《台灣蕃地寫真帖》有佐久間台灣總督、大津麟平蕃務總長等官員的題字及肖像，序文中，遠藤寬哉記述：「本寫真帖集乃從三百餘個蕃社，以及生蕃族人生活諸般面相選輯上百帖而成，凡此皆為台灣總督府蕃務警察隊員們辛苦努力奮鬥的成果」（原文為日文，陳怡如翻譯），文末標記「編者筆」。版權頁（圖68）載明：遠藤寫真館為發行所，兼發賣所（新書販售處）。亦即，各廳寫真差使在台灣總督府蕃務警察隊員們協助搬運攝影

圖68·《台灣蕃地寫真帖》版權頁書影　中央研究院台灣史研究所／國立台灣圖書館數位典藏

器材、協調安排攝影事宜，辛苦努力奮鬥之後所拍成的相片，再由官方發付遠藤寫真館編輯成冊，印行販售。

這冊寫真帖中，明治45年（1912）討伐台中廳北勢蕃、討伐白狗方向（五年理蕃計畫，撫剿並施之「剿」），台中廳東勢角的少女織業教育所（撫剿並施之「撫」）等二十六張台中廳、南投廳紀實相片（包含〈佐久間總督巡視402個首級的頭骨埋葬之墓〉），應為此二廳寫真差使林草所攝。《台灣寫真帖第92號》六十幾幀南投廳、彰化廳、台中廳紀實相片，應也是林草所掌鏡。這類由總督領軍的軍政活動，已非一般隨軍寫真師所能隨行攝錄。

從這二十六張照片，可輕易看出林草的獨到手法，〈日月潭行船與浮島〉（圖69），平靜水面上，行船與浮島（由浮木雜草組成）成三角構圖，與一字形遠山妥貼分割畫面，意韻悠然自適。〈四手網竹筏〉（圖70），飛向遠山的白鳥和竹筏帶動一個三角構圖（圖71），規整的長方形、三角形、圓弧形架構，完美結合天水間苦辛作息的生命律動；筏上人物布列主從有序，虛實分明。捕捉這些優美的常民生活點滴，林草運鏡時，心中激盪的是官署指令必達，抑或生命藝術的形塑？

林草之子林權助自幼沉浸於攝影藝術的探求，其父在日月潭、霧社的獵奇探險（〈林草和賽德克族人泡湯樂〉，圖72），他早已耳熟能詳，細心揣摩拍攝手法，念

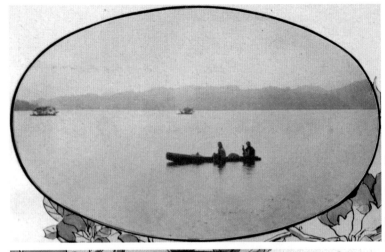

圖 69
日月潭行船與浮島
出處：《台灣蕃地寫真
帖》中央研究院台灣史
研究所／國立台灣圖書
館數位典藏

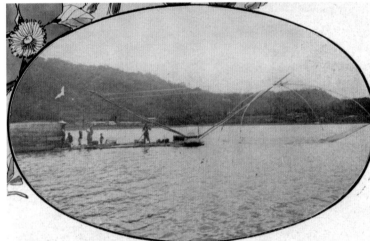

圖 70
四手網竹筏
出處：《台灣蕃地寫真
帖》中央研究院台灣史
研究所／國立台灣圖書
館數位典藏

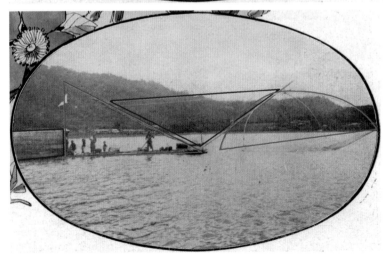

圖 71
〈四手網竹筏〉構成示
意圖

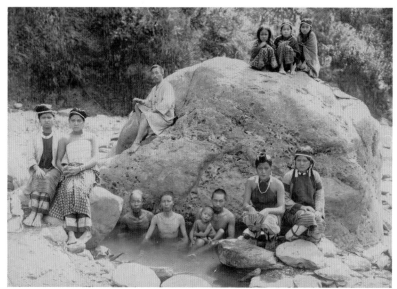

圖72 · 林草　林草和賽德克族人泡湯樂　1912.7　9.2×13.9cm　南投霧社　林振堂藏

圖73 · 林權助　日月潭行船與浮木　1952　南投　林全秀藏

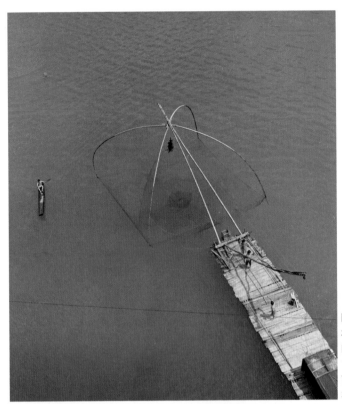

圖 74
林權助
四手網竹筏與輕舟
1952
南投日月潭
林全秀藏

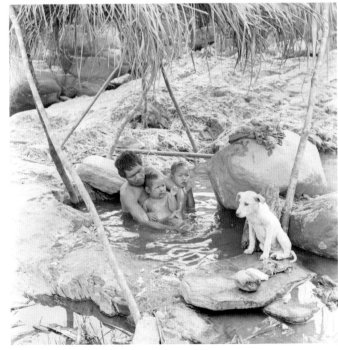

圖 75
林權助
父子泡湯樂（之一）
1956
南投霧社
林全秀藏

圖 76.林權助　蔗田邊牛吃草　1954　南投　林全秀藏
圖 77.〈蔗田邊牛吃草〉站立枝梢的小鳥

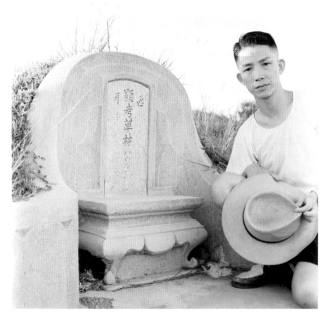

圖 78
林權助單腳跪於林草墓碑前，一臉哀戚
1956
台中大肚
林全秀藏

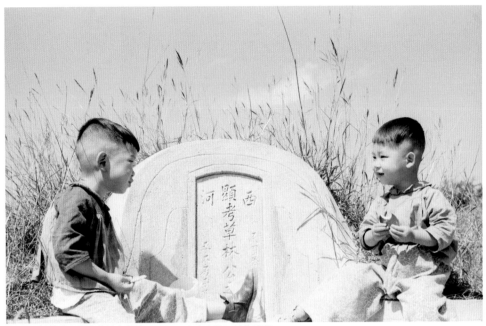

圖 79．林權助　阿公墓前吃餅乾　1956　台中大肚　林全秀藏

茲在茲，日後踵繼其跡，而有〈日月潭行船與浮木〉（圖 73）、〈四手網竹筏與輕舟〉（圖 74）、〈父子泡湯樂〉（圖 75）相應作品存世。〈四手網竹筏〉的飛鳥為畫眼，林權助〈蔗田邊牛吃草〉（圖 76），雙牛上方站立枝梢的小鳥（圖 77）也是畫眼，父子倆在母題（motif）前靜心等候，抓拍大自然妙合藝術理法的微妙時刻；林草之於林權助，既是慈父也是明師。林草過世三年後，林權助攜稚子前去掃墓，他單腳跪於墓前，一臉哀戚（圖 78），兩兄弟則開心吃著餅乾，露出純真笑容（圖 79），此時，阿公正以慈愛眼神看顧這兩位乖孫吧！

合歡山及能高山方面探險隊寫真帖

日本宮內廳書陵部所藏《台灣寫真帖第 199 號》，為大正 2 年（1913），佐久間左馬太率討伐軍往白狗（霧社地區）方向行進，沿途所作的寫真帖，收錄〈白狗蕃社〉、〈霧社蕃社〉、〈三角峰隘勇監督所〉、〈三角峰二於テ濃霧中焚火〉（中譯〈在三角峰濃霧中烤火〉，描繪佐久間左馬太和部屬在濃霧瀰漫的三角峰烤火）等照片九十三幀；林草相簿有〈總督登三角峰〉註記文字（圖 80）。〈在三角峰濃霧中烤火〉之相也收錄在《大正二年討蕃紀念寫真帖》中，另下標題〈濃霧中の焚火〉（中譯〈在濃霧中烤火〉，圖 81）。三角峰位於南投縣仁愛鄉合歡山翠峰風景特定區，其步道原

圖 80
林草在相簿上註記「總督
登三角峰」，該相片已被
移除，改貼林草與日本官
員父女合影照
台中
林振堂藏

圖 81
在濃霧中烤火
出處：《大正二年（1913）
討蕃記念寫真帖》
台灣日日新報社出版
國立台灣大學圖書館藏

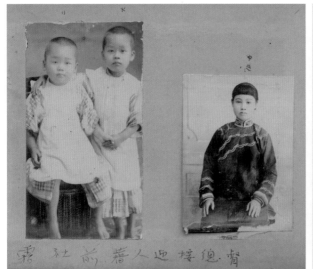

圖 82．林草在相簿上註記「霧社前蕃人迎接總督」，該相片已被移除，
　　改貼林草夫人、長子、次子小影　林振堂藏
圖 83．林草在相簿上註記「鐵線橋之景」，該相片已被移除，改貼二女小影　台中　林振堂藏

是泰雅族（賽德克族）各社往來的道路，山頂可眺望立鷹山、能高山等群峰。當時，三角峰有山砲隊駐守，明治 43 年（1910）12 月 17 日，日軍曾自三角峰、立鷹（松崗）砲擊霧社地區托魯閣（Torokku）群諸社。

　　日本宮內廳書陵部所藏《合歡山及能高山方面探險隊寫真帖》，乃大正 2 年（1913）9 月，佐久間左馬太率軍前往合歡山、能高山等地探險的寫真帖，為討伐太魯閣群預作準備，沿途記錄相關地形地物、蕃社、隘勇監督所、警察官吏駐在所等。此寫真帖收錄的〈バーラン社鞍部ニ於ケル蕃人ノ出迎〉（中譯〈在巴蘭社鞍部，蕃人出迎〉）、〈霧社途上ノ鐵線橋〉（中譯〈霧社途中的鐵線橋〉），應即林草相簿上註記的〈霧社前蕃人迎接總督〉（圖 82）、〈鐵線橋之景〉（圖 83）。此二相也收錄在《大正二年討蕃紀念寫真帖》中，另題名〈ポーラン鞍部に於ける蕃人の出迎〉（中譯〈在寶蘭（社）鞍部，蕃人出迎〉，圖 84）、〈霧社途上の鐵線橋〉（中譯〈霧社途中的鐵線橋〉，圖 85）。〈在巴蘭社鞍部，蕃人出迎〉描繪霧社的泰雅族巴蘭社（Paran），男女老少立於山口道路兩旁，列隊迎接佐久間總督一行的到來；「鞍部」指山脊上兩山間的低下處，又稱「山口」。

　　維基百科《太魯閣戰爭》記述：「在日本人的印象中，太魯閣族是台灣原住民族之中最為兇猛的族群，其與日本關係宛如兩個獨立且敵對的國家，其次，太魯閣地區，

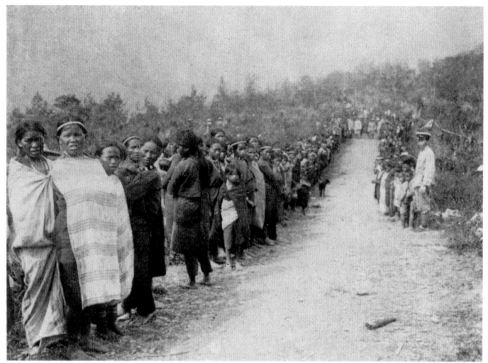

圖 84．在寶蘭社鞍部，蕃人出迎　出處：《大正二年（1913）討蕃記念寫真帖》　國立台灣大學圖書館藏

尤其是內太魯閣，直到日本殖民統治台灣的十七年之後，仍然是一片空白，甚至，連素有『台灣蕃通』之稱的『森丑之助』都沒進去過，所以自 1910 年以來，日本對太魯閣地區進行過多次蕃地及蕃情的調查，先有三次嘗試性的探勘之後，始有 1913 年 9 月至 11 月的『太魯閣討伐之準備探勘』，共組成合歡山、能高山、得其黎溪及愚屈、巴托蘭等四個地區的探勘隊，次年，日方又展開第五次的探勘行動，而在每次的探勘行動中，探勘隊亦負有開鑿、修築道路之使命。」內太魯閣指立霧溪下游的布洛灣台地往合歡山方向那一片地區。

　　台灣日治時期，各地山谷間的鐵線橋（吊橋，圖 86）是戰略要地，近旁多設置隘勇監督分遣所，配置警官、巡查、隘勇等討伐隊伍；林草也曾承包官方工程，搭建鐵線橋（圖 87）。

　　《合歡山及能高山方面探險隊寫真帖》收錄的繡眼畫眉（原標題〈シイレック此鳥ノ鳴聲ニテ蕃人一般吉凶ヲトス〉，中譯〈繡眼畫眉，蕃人以此鳥的鳴叫聲來做一般性吉凶的占卜〉，圖 88），此相也刊印於《台灣寫真帖第 199 號》、《大正二年討蕃紀念寫真帖》），它和〈合歡山探險隊根據地附近の篠竹〉（中譯〈合歡山探險隊

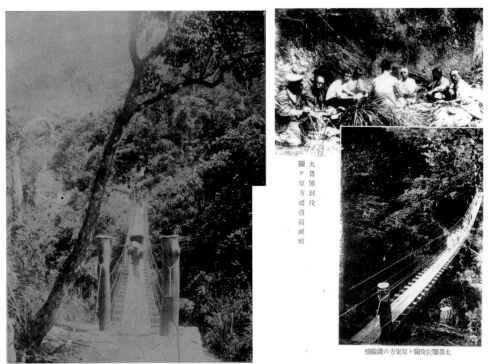

太魯閣討伐
關ヶ原方面道路視察

鐵線橋の方東原ヶ關伐討閣魯太

圖85·霧社途中的鐵線橋　出處：《大正二年（1913）討蕃記念寫真帖》　國立台灣大學圖書館藏
圖86·（上圖）佐久間左馬太（右3）在關原地區作道路視察；
　　　（下圖）太魯閣討伐，關原東方的鐵線橋　出處：台灣救濟團《佐久間左馬太》

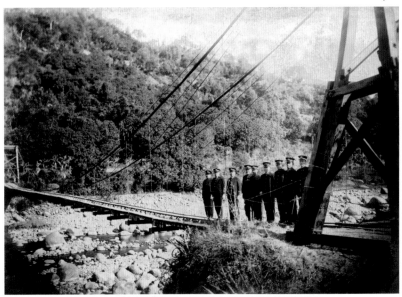

圖87·林草承包官方工程所搭建的鐵線橋，橋邊站立隘勇監督分遣所的警官
　　　10.8×15.5cm　林振堂藏

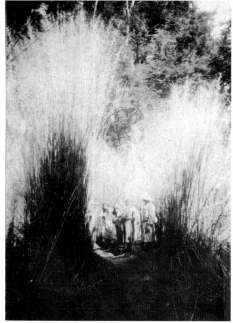

圖 88 · 繡眼畫眉鳥
出處：《大正二年（1913）討蕃記念寫真帖》
國立台灣大學圖書館藏

圖 89 · 合歡山探險隊根據地附近的篠竹
出處：《大正二年（1913）討蕃記念寫真帖》
國立台灣大學圖書館藏

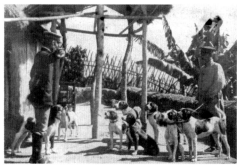

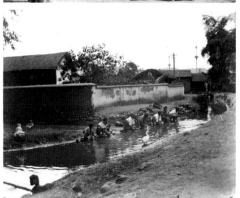

圖 90 · 台中廳前進隊所使用的搜查犬　　出處：《台灣蕃地寫真帖》
　　　　中央研究院台灣史研究所／國立台灣圖書館數位典藏
圖 91 · 林權助　西風蘆葦晚歸人　1954　台中　林全秀藏
圖 93 · 林草　圳邊浣衣女　1905-1910　台中霧峰　林明弘提供

90	91
93	

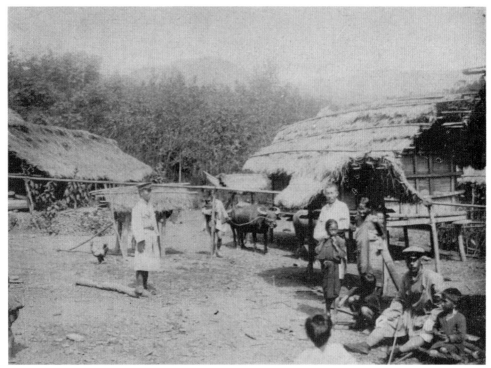

圖 92 · 羅多夫社（霧社地區）的水牛和雞舍　出處：《大正二年（1913）討蕃記念寫真帖》
國立台灣大學圖書館藏

根據地附近的篠竹〉，圖 89），無關乎理蕃軍國大事，也非經濟作物，遙遙呼應林草
豢養雉雞、各色珍禽的雅好，以及入境問俗的求知好奇心。繡眼畫眉即泰雅族神話故
事中的神鳥「希利克鳥」，若鳥鳴清脆悅耳，或順著道路直飛，表示平安無事，可以
出外打獵；鳥鳴急促、橫越道路竄飛，則不宜前往狩獵，以防災殃臨頭。林草以玻璃
乾片夾的古典相機近拍枝頭畫眉、行動中的搜查犬隊（圖 90），難度極高。篠（音
小）竹是原住民用以製箭的細竹，這張相片讓人聯想起林權助〈西風蘆葦晚歸人〉（圖
91），同是山野郊區不起眼的雜草竹叢一一入鏡，可謂父子連心，氣味相投了。

　　水牛雞舍（原標題〈ロードフ社ノ水牛ト雞小屋〉，中譯〈羅多夫社〔霧社地區〕
的水牛和雞舍〉，圖 92）也刊印於《大正二年討蕃紀念寫真帖》，這一類紀實攝影和
林草在霧峰林家花園拍攝的〈圳邊浣衣女〉（圖 93），同屬隨機獵取的生活小品，平
淡而真實。相片中，遠山近樹前有吊腳屋，一位泰雅族（賽德克族）男子懷抱幼兒，
一手牽牛緩步而行。茅草搭蓋的雞舍旁立一公雞，前景中景散列三個日本官兵、四位
泰雅族（賽德克族）孩童以及揹負幼兒的婦女。林草這一類隨機獵取的生活小品，日
後，其子林多助、林權助一脈相承，各有發揮。

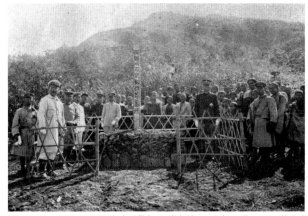

圖 94 · 402 個首級的髑髏（頭骨）埋葬之墓 1912 年 7 月 1 日，佐久間總督到此墓前視察並留影
　　　南投霧社　出處：《臺灣蕃地寫真帖》　中央研究院台灣史研究所／國立台灣圖書館數位典藏
圖 95 · 林草在相簿上註記「トロック（托魯閣）社髑髏墓標」台中　林振堂藏　該相片已被移除，
　　　改貼長子林多助小影。

　　1912、1913 年間，林草亦步亦趨，尾隨佐久間左馬太的部隊，在台中廳、彰化廳、南投廳跟進拍攝。《台灣寫真帖第 92 號》、《台灣寫真帖第 199 號》、《合歡山及能高山方面探險隊寫真帖》、《臺灣蕃地寫真帖》、《大正二年討蕃紀念寫真帖》刊載這三廳的一些紀實相片，應為林草所拍攝。林草身為歷史文化影像紀錄者，多少遺珠，一葉知秋，讓人迴思久久。

　　佐久間左馬太「五年理蕃計劃」於明治 44 年（1911）2 月進行「撤廢南投廳內各社之頭骨架行動」；2 月 23 日，霧社地區泰雅族（賽德克族）霧社群荷戈社、塔洛灣社等六個社，將祖先出草所得而秘藏的人頭四百〇二顆，埋葬在荷戈社蕃務官吏駐在所的旁邊。明治 45 年（1912）7 月 1 日，佐久間總督到此墓地視察並留影（圖 94）。林草在相簿上書寫〈トロック社髑髏墓標〉（中譯〈托魯閣 Torokku 社頭骨墓標〉，霧社地區托魯閣部落有五個社）等標題文字（圖 95），此相片原件應拍攝於明治 44 年（1911）2 月。

　　在此之前，明治 41 年（1908），台灣總督府官房文書課出版的《台灣寫真帖》，已刊載〈南投萬大社首棚（首指首級、人頭）〉影像（圖 96），描繪霧社地區泰雅族萬大群的山腳石板地，有兩棚頭骨架凌空架於樹上，一旁圍觀日本警官、泰雅族男子、泰雅族孩童以及理平頭肩披毛巾的漢族男子。這位漢族男子，從髮型、衣著、站姿（圖 97）判定，應為林草本人。霧社座落台灣中部地區的深山，當地原住民極少與外界接觸，日本政府視之為「生蕃」，有出草的習俗，為外人禁地，1908 年 4 月始設置霧社蕃務官吏駐在所，處理蕃地事務。林草應於 1908 年 12 月，日本政府進行

「霧社方面隘勇線前進行動」時，以南投廳官署寫真差使的身分，隨日警前往，拍攝了〈南投萬大社首棚〉以及此圖下方的〈南投霧社穀倉〉等相，刊載於官方書刊。〈南投霧社穀倉〉也收錄在《台灣寫真帖第92號》，另題名〈霧社蕃屋及穀倉〉。遙想當年林草操作大型機具，揮汗拍攝的空暇，匆忙以披掛肩上的毛巾揩拭汗漬，留下這張紀念照。這一回的隘勇線修築工程動員警部以下五百九十八人，搬運修築工六百六十人，於次年2月下旬竣工，完成36.76公里的「包圍式」隘勇線，大規模包圍原住民聚落。

托魯閣群居息於濁水溪上游深山裡，素以兇悍著稱，和日本較少來往。1908年12月、1910年12月，日軍二度砲轟托魯閣群，導致嚴重傷亡，托魯閣群乃於1911年1月16日投降。1911年2月，日本政府進行「撤廢南投廳內各社之頭骨架行動」，依此判定，林草〈托魯閣社頭骨墓標〉理應攝於1911年2月。

圖 96．南投萬大社首棚（上）和南投霧社穀倉（下）
出處：《台灣寫真帖》明治 41 年（1908）台灣總督府官房文書課出版　中央研究院台灣史研究所數位典藏

圖 97．工作中的林草小影

1912年7月，林草來到霧社，公事之餘，和泰雅族（賽德克族）人在露天風呂（溫泉）泡湯交朋友。〈林草和賽德克族人泡湯樂〉（圖98）和〈抵達霧社的日本兵〉等相，貼裱於同一頁相簿（圖99）；這四張照片偏褐灰黑色調，有異於其他偏褐黃黑、灰黑色調的作品，顯然為同一時期所拍。〈林草和賽德克族人泡湯樂〉保留了當年泰雅族（賽德克族）婦女髮型、服飾款式，極具研究價值，全幅依泉石布列人物，規模宏大，意象明晰，大氣魄之偉構（圖100）。林草本質上是位嚴肅的藝術工作者，心之所向，專注於攝影藝術的深度表現。

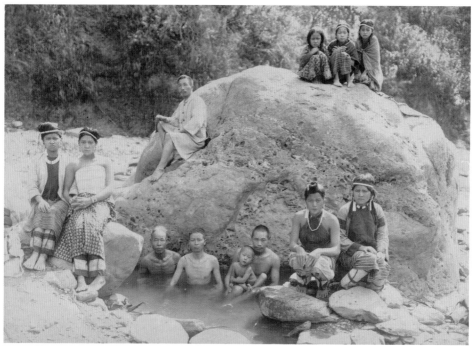

圖 98．林草　林草（前排左 4）和賽德克族人泡湯樂　1912.7　9.2×13.9cm　南投霧社　林振堂藏

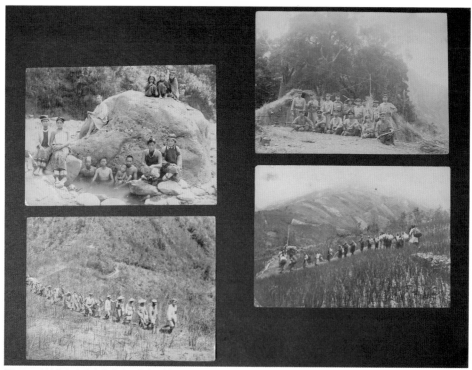

圖 99．〈林草和賽德克族人泡湯樂〉（左上）與〈抵達霧社的日本兵〉（右上）等相，貼裱於同一頁相簿
　　　（王偉光翻拍）

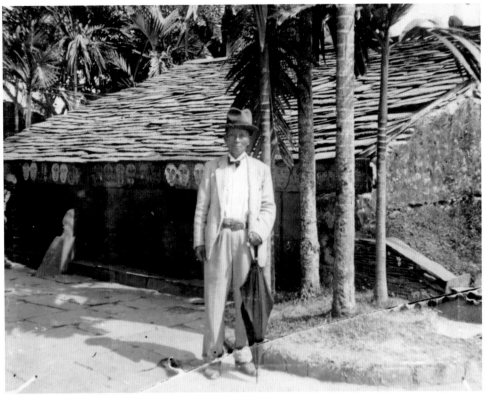

圖 101‧林草在霧社　1936　11×13.7cm　南投霧社　林振堂藏

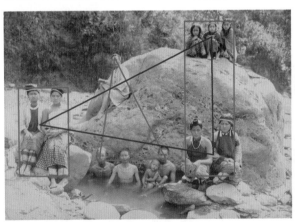

圖 100‧〈林草和賽德克族人泡湯樂〉構成示意圖

100 ┃ 102

圖 102‧賽德克族浮織長巾　40×225cm　林雪娥藏　1936 年，林草得自霧社。（王偉光攝）

　　此事件過後，人事倥傯二十四載，昭和 11 年（1936），林草再次遠赴霧社（圖 101）。舊地重遊，返家時，帶回不少泰雅族（賽德克族）友人致贈的禮物：醃羌仔肉、鹿肉、苧麻織布（圖 102）等。

台中廳寫真組合長

　　約 1914 年，林草被推選為台中廳寫真組合長，組合長即今之理事長。同一年，半官方性質的攝影協會「台灣寫真會」編纂發行了《台灣寫真帖》期刊，有別於總督府官房文書課編輯出版的《台灣寫真帖》。中央研究院台灣史研究所「台灣研究古籍資料庫」庫藏大正 3 年（1914）11 月至大正 4 年（1915）12 月的《台灣寫真帖》，共計十四期。它所刊載的相片，包含太魯閣蕃討伐、各廳名勝、產業產物概況、民俗祭典、蕃族分布地圖等等，官方色彩十分濃厚，往往由官方委託拍攝，以達到教育和政治宣傳的目的；在台中廳、南投廳項目下，不時可見林草獵影所得。當時，民間雖有不少寫真業、寫真團體，他們的拍攝活動，從拍攝對象到拍攝地區，都受到官方嚴格控管，不可「即見即拍」，更別說是各地管制區了。

　　《台灣寫真帖》第一卷第 1 集刊載〈台中公園〉影像（圖 103），它和林草〈台中公園‧湖心亭〉（圖 104）在主題取景配置上，手法貼近，以湖心亭搭配木橋或物產陳列館，「一」字形橫長的建物、植被安置於大面積天水之間，主題明確，單純而醒目；這兩件作品應是同一人所為。〈台中公園‧湖心亭〉逆光取景，藉由樹叢、部分涼亭與樹叢的暗色倒影，烘襯出潔白的建物主體及亮色倒影，造

圖 103‧台中公園　1914　出處：《台灣寫真帖》期刊第一卷第 1 集（大正 3 年 11 月）　中央研究院台灣史研究所 / 國立台灣圖書館數位典藏

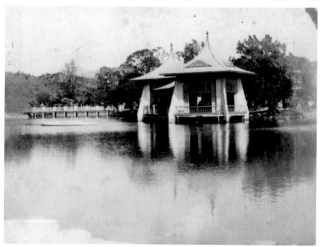

圖 104‧林草　台中公園‧湖心亭　6.9×9.4cm　台中　林振堂藏

形優美，有光雕立體效果。亭內對門亮光處立一暗黑人形，成為全幅視覺焦點，帶出深遠空間。

前文提及，台灣日治時期解纏足運動先由民間團體倡議推動，總督府退居幕後襄助，各地在廳長、支廳長督促下，由參事、區長本人或其夫人發起解纏足會。大正三年（1914）12月，台中廳管內，林獻堂、林烈堂、參事吳鸞旂等人的夫人發起「解纏足會」，並率先放足。會場設於阿罩霧（霧峰）林家下厝大花廳（〈阿罩霧解纏足會〉，圖105），花廳戲台中央端坐身穿白衣的台中廳枝德二廳長夫人，左右列坐台中廳蕃務課長荒卷鐵之助夫人、明石醫院院長夫人，右後方站立林獻堂，枝廳長夫人右二為林獻堂夫人楊水心；一干日本

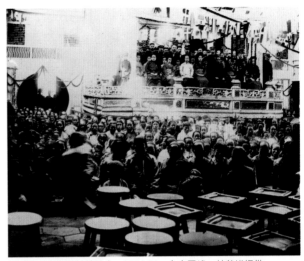

圖 105．阿罩霧解纏足會　1914.12　台中霧峰　林芳媖提供

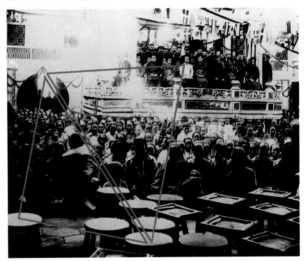

圖 106．〈阿罩霧解纏足會〉構成示意圖

官員、地方仕紳及其眷屬圍繞在後。

相片左上方月窗形圈門一片暗黑透亮處，露現三個人形（〈台中公園・湖心亭〉亭內對門亮光處立一暗黑人形的處理手法與此雷同），它與畫面右側隱身壁面後的戴帽人物，成了枝廳長夫人左右翼，像天秤一般維持平衡狀態。全幅以雕花欄杆斷開群聚人潮，搭配前景方圓凳子，成四組橫長排列。圓凳與圓形圈門、方凳與長方形戲台相互呼應，兩組三角構圖建立起畫面架構（圖106）。相片左下角讓出地面空間，遙向圈門亮光處透出室外，暗示無限空間。

由台中廳廳長夫人以及阿罩霧望族導民以正的解纏足大典，拍攝者當然須具備特

殊身分與相當素養，林草身兼台中廳寫真差使、阿罩霧林家花園特約攝影記者，當然是不二人選。這張相片所潛藏嚴練的古典派構圖與高明的虛實配置，正是林草強項，它和另一幀同時間拍攝的阿罩霧解纏足會上，林區長夫人朗誦答辭之景，一併收錄於《台灣寫真帖》第一卷第 10 集中。

霧峰林家花園特約攝影師

　　1905 至 1948 年間，在林獻堂邀約下，林草成了林家花園特約攝影師，拍攝霧峰林家家居生活（圖 107）、政經文化活動（包括梁啟超應林獻堂之邀到訪台中（圖 108）、台灣中部剪辮會第一回開會、彰化商業銀行成立典禮等），迄今仍遺存玻璃版底片五百八十三張，保留了台灣日治時期歷史人文影像片羽。

　　1910 年，林獻堂率長子攀龍、次子猶龍赴日學習，林草隨行前往東京，擔任日語翻譯。他得便抽空觀摩當地寫真館的設施、營運方式，學習自然光源拍攝法、大判カメラ（大型相機）操作法。大型相機使用的感光介質為玻璃版底片或頁片式膠片，4×5 英吋散頁膠片的面積是 35mm 膠片的十三倍，5×7 散頁片的面積是 35mm 膠片的二十五倍，8×10 散頁片的面積是 35mm 膠片的五十倍。也因此，大型相機所拍成的相片呈象清晰、質感細膩，色調層次豐富，那是其他中、小型相機無法比擬的；攝影家王志立如是闡述：「大型相機花費較長拍攝時間，一如靜態的細水長流，相片中人物的眼神流露內在的靈魂。」（圖 109）當

圖 107・林草　「櫟社詩人」賞荷會　1905　台中霧峰
林明弘提供　左 5 林獻堂，右 2 林澄堂

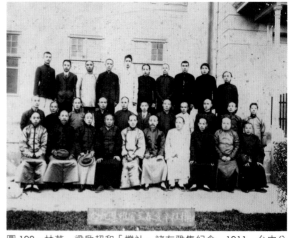

圖 108・林草　梁啟超和「櫟社」諸友雅集紀念　1911　台中公園物產陳列館前　林芳媖提供　第一排左 2 林獻堂，左 5 梁啟超；第三排左 5 連雅堂

圖 109．林草　林雪娥（右 2）和三姊林碧燕母子合影　1944　10.3×7.4cm　台中　林雪娥藏
以大型相機拍攝的人物，眼神流露內在的靈魂。

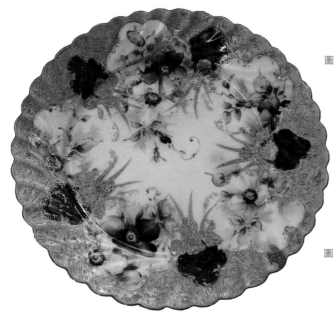

圖 110 · 王偉光　鎏金彩繪花卉輪花皿
　　　　 直徑 21.7cm　林雪娥藏
　　　　 1910 年，林草在東京所購置。

圖 111 ·〈鎏金彩繪花卉輪花皿〉背面
　　　　 鐫刻「柏原造」印信，據推測，
　　　　 應屬名為「柏原」的人所經營
　　　　 的陶瓷彩繪工廠印信。

時，林草應也對歐美日攝影風潮、古典畫派精義以及林布蘭畫作多加留意。返國後，
林草檢討所學，逐步摸索出個人風格。

　　在東京，參訪之餘，林草忙裡偷閒，不忘為愛妻備辦禮物，精心挑選了〈鎏金彩
繪花卉輪花皿〉（圖 110、圖 111），製作者在輪花皿白盤上，以鎏金壓出五瓣茶花紋，
再彩繪暗紅、淺粉紅茶花花葉，構思新奇，淡雅華美。山茶花樹開花於冬春之交春光
乍現時，圖紋隱含春光明媚、青春永駐的祝願，此為林楊梅畢生最珍愛之紀念物。據
名古屋鳥取博物館學藝員中井宏美考證：「十九世紀末、二十世紀初，東京有五百多
家彩繪陶瓷廠，橫濱也有很多類似工廠，雇請工匠繪製，再賣給來到日本的外國人」，
此鎏金盤即為其中一件精品。

古典沉靜之美

　　林草的「寫場」（圖 112）採自然光源拍照，陽光自照片的頂面、右側射入。建
物斜頂黑瓦設置採光罩，吊掛大面積可移動的輕薄白布，以遮擋陽光、柔化光線；照
片右側則利用窗簾調控進光量多寡。白布下方設活動式雙截黑布頂蓬，來阻絕陽光，
可維持背景處的暗黑階調。被拍攝者的右側配置反光板及頂燈，以淡化人物逆光陰暗
部位。此一時期，寫場的電氣化燈光設備尚未普及，多以自然光源拍攝。

　　1936 至 1946 年間，前輩雕塑家陳夏雨遠赴日本研習雕塑。他在台中的工作室，

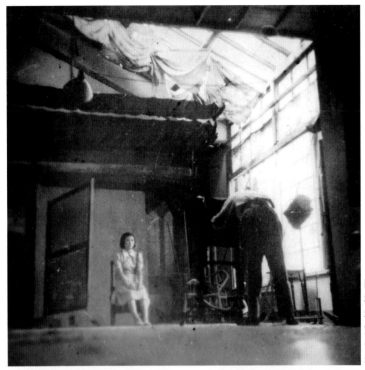

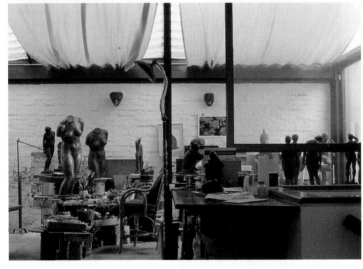

其頂面也罩以兩塊巨幅白布（圖 113），早晨穩定而均勻散布的陽光穿透白布，投射室內，造成微妙細緻、層次豐富的銀灰色調。此光線效果，較為林草、陳夏雨所喜愛。中午時分陽光偏強，易破壞細部表現；傍晚時刻陽光偏弱，形體呈象不結實，難以盡善表現。

林草「寫場」的肖像照，以擬林布蘭風格，來處理暗黑背景的點照明效果。林布蘭〈杜爾博士的解剖學課〉（圖114）將人物群像置於暗夜燭光下，燭光照射在畫面中央偏左下以及下方部位，餘光漸往四周散布而淡化，終而消失在漸層的灰黑背景中。全幅展現光影自極亮漸往暗黑遞進的節奏性漸變，突顯人物臉部特徵與性格。此畫以多重三角構圖和圓形構圖來配置（圖115），強化構成性，建立秩序感。〈林草四女婿出國前和林草家族合影〉（圖116）藉由自然光拍攝，林草以鋸齒狀弧形黑卡遮掩鏡頭下方，導致相片下截呈暗黑階調，偕同灰黑背景圍繞主題，整件作品回應林布蘭式點照明效果，明暗對比強烈，層次豐富，人物臉部閃爍珍珠般光芒。

　　〈林明助新婚夫妻和至親合影〉（圖117）應攝於光線偏弱的晨昏或陰天，佐以人造光，投射出陰影。質感、紋理、光澤度妥貼映現，由白衣、灰衣、灰黑壁面而至黑衣，明暗階調的遞進極為細緻，呈現古典沉靜之美。畫面以三角形、方形、多角形來構圖（圖118、圖119），林草在極短時間內，作成形（form）的歸納、配置與建構，手法繁複，推敲功深。〈林明助新婚夫妻和至親合影〉構成示意圖只擇要試繪二圖，

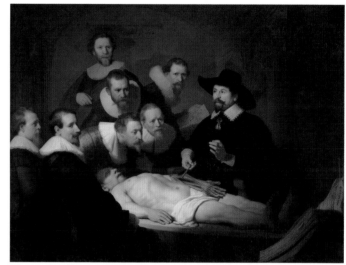

圖114・林布蘭1632年作品〈杜爾博士的解剖學課〉，翻製成黑白圖像；原作皮藏於海牙莫瑞泰斯皇家美術館。

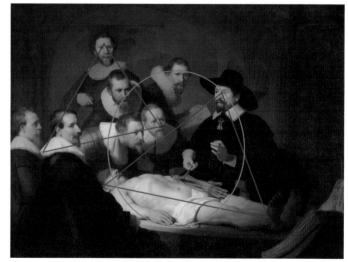

圖115・〈杜爾博士的解剖學課〉構成示意圖

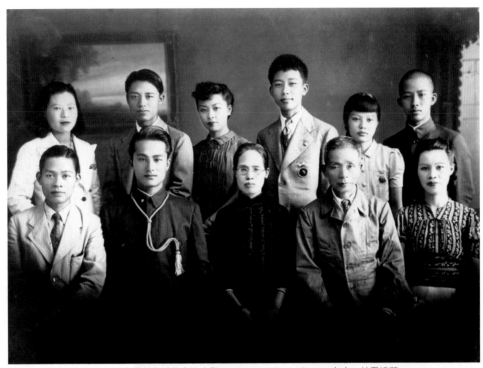

圖 116.林草　林草四女婿出國前和林草家族合影　1945　10.8×14.9cm　台中　林雪娥藏
前排右 2 林草，左 2 林草四女婿郭鐘曉；後排右 1 林權助

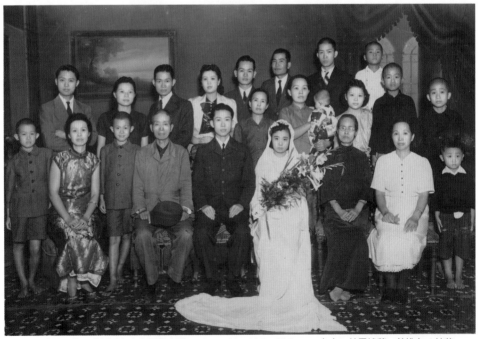

圖 117.林草　林明助新婚夫妻和至親合影　1944.4.29　13.7×20.1cm　台中　林雪娥藏　前排左 4 林草

圖 118
〈林明助新婚夫妻和至親合
影〉構成示意圖（之一）

圖 119
〈林明助新婚夫妻和至親合
影〉構成示意圖（之二）

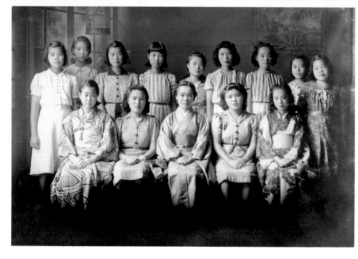

圖 120
林明助的未婚妻張瓊花（第一
排右 1）與女同事合影
1942
9.8×14.4cm
台中
林振堂藏

圖 121 · 林楊梅和次子林清助　1937　15×10.8cm　台中　林雪娥藏

圖 122 · 〈林楊梅和次子林清助〉構成示意圖

仔細琢磨，此相在人物配置方面，尚有諸多妙趣。

　　同樣是寫場所拍攝的人物群像，〈林明助的未婚妻張瓊花與女同事合影〉（圖120），階調優美宜人，人物雕琢真實，然而，在明暗階調的漸進式節奏與構圖方面並未深究，人物排排站、坐，一目了然而缺乏底蘊。2022 年 4 月 16 日，振堂表哥將此相上傳至美國加州請問其母，家五舅媽見了此相，頗感驚訝、頗為稱奇地說：「你怎麼會有這一張？已經沒印象了！這是八十年前，我十八歲，還沒結婚，那時在台中電信局上班，我身穿和服與同事們的合影；同事中有台灣人及日本人。八十年前的少女照，一轉眼已是九十八歲了！」拍此相二年後，張瓊花與林明助完婚。

　　林草在寫場所拍攝的雙人合照，延續群像系統，採灰黑階調，作明暗高反差。〈林楊梅和次子林清助〉（圖121），人物與座椅結合成幾組三角構圖（圖122），交相重疊、移轉；亮暗、虛實妥善配置，增添畫面活潑感與空間深度。林楊梅衣裙的質感、紋理、光澤度真實呈現，激發觀者的色彩感覺。馬諦斯說：「一位色彩畫家，從他一幅簡單的炭筆素描，即可讓人知道他的存在」，此話道出傳統「墨分五色」的真實意涵，也為林草這件作品做了最佳詮釋。

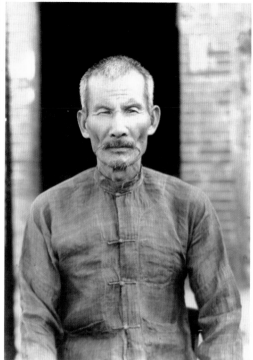

圖 123・林草　公園中的林楊梅　約 1917　20.8×13.7cm　台中　林振堂藏
圖 124・林草　寄兄林木（之二）　約 1943　10.9×7.6cm　台中　林雪娥藏

　　前輩畫家陳德旺（1910-1984）說：「塞尚拒絕大太陽光；陽光太強，會破壞物體的堅實性與固有色。塞尚非常看重物體的堅實性與固有色。」林草也有近似傾向，室外拍攝時，對陽光有所選擇，避開強光時刻。〈公園中的林楊梅〉（圖 123）選擇在清晨或傍晚拍攝，以求主題（人、椅）的清晰、結實。人物手中撐傘，是為了造形的需求，當時並未落雨，以傘頂光照處的小弧形與長椅正側面弧形線條兩相呼應。人物灰黑色衣、裙、傘和亮白長椅對比成醒目焦點；臉部、雙手以及雙手、一小截白襪，成兩組三角構圖。林楊梅胸飾兩枚小圓形徽章，則與椅腳渦卷紋上下呼應，其匠心之巧妙，耐人尋索、吟味。

　　此作，三截式畫面，每一區塊又分割成兩部分（天空、樹，水、樹，地面、長椅）。遠景三角形樹叢與近景樹幹、灌木叢組合而成的三角區塊遙相呼應，帶動兩股大的走勢。全幅以妥善安排的秩序與繁複緊密的構成，勾繪出古典美人永恆的形神之美。

　　林木為林草之父林福源的養子，〈寄兄林木（之二）〉（圖 124），人物質感豐富細膩，表情深刻感人。臉部、身軀凹凸起伏清楚呈現，古人畫論所謂：「下筆便有

圖 125．林草（左）的甘蔗園交由林木（右）負責打理　14.3×11.1cm　南投竹山　林振堂藏

圖 126．林草　林木夫人　約 1943　11.1×7.6cm　台中　林雪娥藏

凹凸之形」，強化造形。林木務農（圖
125），風雨暑日蒸曬侵襲的痕跡，似可
在他堅毅的臉上、眉目間讀出。〈林木夫
人〉（圖 126）靜定的神情，渾圓龐大的
體態，有平面化傾向，往無際空間擴張，
而停留在時空靜止狀態中。

　　林草的肖像照，寫形，寫神，也寫意
蘊。

　　〈林楊梅雙重曝光影像〉（圖 127）
以雙重曝光手法來處理，雙重或多重曝光
始於何時，無法確知。早期攝影家在拍攝
過程偶得幻影似的奇特效果，吸引他們進

圖 127．林草　林楊梅雙重曝光影像　約 1925
13.7×8.8cm　台中　林振堂藏

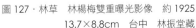

圖 128．林草　林草雙重曝光影像　約 1913　9.5×13.6cm　台中　林振堂藏
　　　　雙重曝光外加黏貼照片技法
圖 129．林草　林明助（右 1）和同學合影　1938.5　4.8×6.8cm　台中　林振堂藏
圖 130．林草　曾炳南肖像　1938.8　8.2×5cm　台中　林振堂藏

<div style="text-align:right">

128	
129	130

</div>

一步做實驗，到了 1890 年代，此技法漸趨成熟。雙重或多重曝光照，中國稱之為「化
身相」，1907 年出版的《實用映相學》（粵東編譯公司發行，仝冰雪收藏）記述：「同
是一紙，同是一人，竟有數個影像，是名為化身相，天下事莫有奇巧於此者矣。」把
相中二人編排成戲劇性演出，此為「二我圖」，最常見的姿勢是一人站一人坐，稱作
「主僕圖」、「賓主圖」等等。還有黏貼照片法，將照片剪下，黏貼於另張照片，再
次翻拍而成。

　　上述幾種手法，林草都有涉獵。大正年間（1912-1926），在台寫真館開始流行雙
重、三重曝光；拍攝〈林楊梅雙重曝光影像〉，先以黑卡遮擋鏡頭左半邊，拍成林楊
梅正面立姿，繼以黑卡遮擋鏡頭右半邊，拍成林楊梅背面立姿。拍攝背面立姿，曝光
時，光圈要減半格，以弱化兩個影像交接處的滲光，做成漸進式模糊。〈林草雙重曝
光影像〉（圖 128）製成雙重曝光照後，將另一張林草像的頭部連同背景裁剪成圓形，

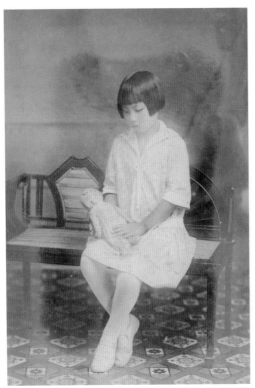

圖131‧林草　少女與洋娃娃　約1918　台中　林振堂藏

取細砂紙打磨邊緣成平滑狀，用鉛筆塗黑翻白處，貼於照片中央，重新翻拍。而後取此底片，於暗房以鉛筆等小道具修整接縫處，務求兩相融洽承接，再經沖洗而得。照片原稿可見「L」形撕裂痕。〈林草雙重曝光影像〉的「三我圖」，一人交腳閒坐，以手作姿，似與人聊天；立者兩手抱胸倚靠椅背，目視坐者作旁觀狀。圖面中央的頭像露齒而笑；攝製此相，林草時年三十三，不久前才跟隨佐久間總督的部隊，前往霧社等地獵影，寫真事業如日中天，一時躊躇滿志，難掩心中喜悅。

雙重曝光影像可滿足顧客追求時尚創意的需求，另方面也展現攝影家的拍照功力。林草挾其雙重曝光、黏貼照片技法，橢圓形、菱形樣式相片（圖129、圖130）以及少淑女藝術照（〈少女與洋娃娃〉，圖131），花樣樣式翻新，拍照技藝精湛，使得「林寫真館」位列當時的新潮攝影名店。

「二我」除了暗指雙重曝光影像，也常作為照相館館名，肖像照把現實中的我定影在紙片上，出現另一個我，是為「二我」。根據全冰雪《中國照相館史》所掌握的資料：「1902年，廣東人謝石琴在貴陽北門橋開設『二我軒』照相館，從此貴陽開始有了照相館」；「清末和民國，以『二我』直接命名的照相館，據不完全統計，就有北京、溫州、泰州、襄陽、南京、潮州、台灣等不少城市和地區」；文中指稱「台灣，以『二我』直接命名的照相館」為施強所開設的「二我寫真館」。攝影藝術史家所敘，較早以「二我」命名的照相館為1902年成立於貴陽的「二我軒」，而非成立於鹿港的「二我寫真館」；由此可間接解讀，學界認為「二我寫真館」開設於1901年，存疑。

皈依釋道

1906年起，林草將事業拓展至其他領域，在竹山買地，僱佃農種稻、種甘蔗，兼

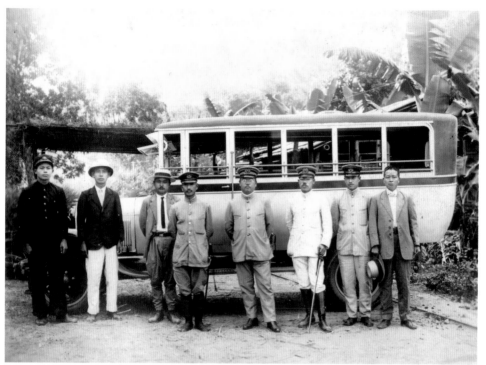

圖132‧林草（右1）經營客運所使用的客車，奔馳於竹山、鹿谷兩地　1925-1930　南投　林振堂藏

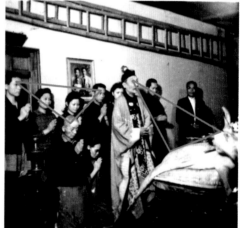

圖133‧林權助　拜天公　約1947　5.1×5.4cm　台中　林雪娥藏　前排左1林草，左2林楊梅

133 | 134

圖134‧〈拜天公〉構成示意圖

營糖廠，跨足客運（圖132）、小包車業務、台中蕉外銷，為當時台中知名企業人士。1930年代，林草另於南投、草屯、西螺、員林、竹山設立寫真館分店。

　　林草篤信釋道，樂善好施，與友人籌設奉祀關聖帝君之「醒修堂」，為副堂主，

圖 135 · 林草　林草與住持高功　1952　20×29.9cm　台中　林振堂藏　右 2 林草

並捐助台中市寶覺寺蓋廟。其妻林楊梅潛心向佛，多做善事，把夫妻倆平日攢積的零用錢，託朋友拿到棺材店，凡遇有人去世而沒錢買大厝（即棺材），則以無名氏的名義捐贈大厝，安葬逝者。農曆 1 月 9 日玉皇上帝（天公）生日，林草延請法師，遵循古禮，以五牲、全羊祭拜，小小一張〈拜天公〉（圖 133）生活照，潛藏豐富的造形語言（圖 134）。

　　〈林草與住持高功〉（圖 135）攝於林草七十一歲生日當天，相片上人物有如石雕般沉穩厚重、莊嚴屹立。林草左手拇指撥動念珠，表情肅穆凝定，畫面左一高功（指道法功力深厚的道教法師）一手持法尺，一手掐訣，眉毛上揚，作勢演禮宣科；另二位高功坐鎮觀禮，似正演出一場莊嚴的齋醮禮儀。人物性格與心境的描繪深刻感人，戲劇張力頗高。

　　林草挾其精良的攝影器材與深厚的暗房功底，藉由鏡頭以光影作畫，他不滿意於浮光掠影的攝像，一意追求具有造形深度的古典永恆之美，攝錄下久遠的歷史鴻爪與摯愛的親朋好友形貌，其隱微幽光，百年之後，綿延持續感動著我們。

林草的古典美攝影境象

王偉光

早期肖像照師法古典畫作

　　1826 年，尼埃普斯（Nicephore Niépce, 1765-1833）在實驗室製出世上第一張攝影成像的照片。1839 年，法國人達蓋爾（Louis Daguerre, 1787-1851）發明達蓋爾銀版照相法，後由法國政府買下達蓋爾攝影術發明權，公布於世任人使用，此攝影術即刻風靡全世界。

　　在攝影術發展初階，它主要用於攝錄真象，尤其是肖像照，更以驚人的速度蓬勃發展。1840 年的紐約，一小張照片收費美金五元，費用雖然高昂，比起肖像畫的製作，省時又省錢，一般平民百姓都有能力為個人、為家庭、為長輩留下真實而高雅的影像。單講 1853 年的美國，有一萬多位攝影師專職為人拍照，共拍攝四百多萬張照片。

　　肖像照要拍得高雅耐看，有藝術氣氛，就得師法西方古典藝術風格（15 至 17

圖 136・沃斯沃思　Rufus Choate 肖像　約 1850
圖 137・魯本斯　Jan Caspar Gevaerts 肖像　1627　油彩畫板　120×99cm
　　　　比利時皇家安特衛普美術館藏

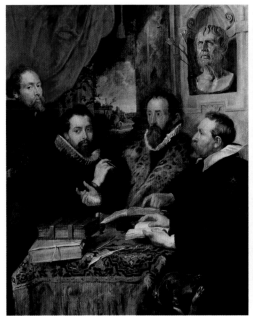

圖138‧魯本斯　Justus Lipsius 及其門徒　1615　油彩畫板　167×143cm　佛羅倫斯彼提宮藏

圖139‧林草　林明助張瓊花婚紗照　1944.4.29　13.7×20.1cm　台中　林雪娥藏

世紀文藝復興、巴洛克時期）的肖像畫。攝於 1850 年的〈Rufus Choate 肖像〉（圖 136），人物側身而坐，目視正前方，几上擺書，背景配置古式雕像與柱子，風格酷似魯本斯（Peter Paul Rubens, 1577-1640）〈Jan Caspar Gevaerts 肖像〉（圖 137）。「几」（音擠）為小桌子，几上擺書稱「書几」，几上陳設盆花或盆栽稱「花几」。魯本斯所繪〈Justus Lipsius 及其門徒〉（圖 138），桌面也擺放書籍，以帷幔（配搭流蘇）、柱子（隱喻古希臘、羅馬的柱子）、古式雕像和瓶花做背景。書籍之用，拉丁文「Scientia est potentia」譯成英、中文為「Knowledge is power」，「知識就是力量」；知識的獲取主要藉由教育和書籍，東西方普遍有此觀念。歲月更迭，帷幔和柱子就成了肖像照經常採用的布景。林草〈林明助張瓊花婚紗照〉（圖 139）可見帷幔、柱子、花叢與階梯紋樣，一脈承襲古典藝術風格的餘馨；階梯可增加空間深度。

　　西洋自十四世紀開始，將古希臘羅馬的古典風格定義為「古式」，認為古希臘羅馬的雕刻、繪畫作品極其卓越，莊嚴而完美；文藝復興時期的大師特為推崇，用心研習，他們藉由單純的觀察，進而理解一些基本原理，吸納而為表現理想美的複雜的規律與法則。此一傳承延續至十八世紀末，誕生了古典主義這一概念，意指受到古希臘羅馬藝術啟發而作出表現的藝術形式，其最終目標在於追求絕對完美的境界。風

格多變的畢卡索（Pablo Ruiz Picasso, 1881-1973）也這麼說：「勃拉克（Georges Braque, 1882-1963）曾經對我說：『根本上，你始終喜愛古典美』，這是對的，一直到現在，這句話依然適合我；他們不可能每年發明一種美的樣式。」直至今日，古典美的豐富資產，依舊為全人類所共享。

了解古典美的根源與精神，我們觀賞〈Rufus Choate 肖像〉、〈林明助張瓊花婚紗照〉的古式雕像、柱子、帷幔、花枝紋樣和細膩的布光，當更能貼切感受沃斯沃思、林草的古典情懷和追求完美的敬謹態度。

古典繪畫可粗分為色彩繪畫與色調繪畫兩大類，色彩繪畫以固有色入畫，注重形體的描繪，藉由雕刻性立體表現法呈現多色效果。色調繪畫一般採用褐黑色調，以光線的明暗對比（chiaroscuro，明暗對照法）來塑形，表現細緻的質感與和諧統一的畫面。Photography（攝影）的字義為「光的書寫」，早期攝影家頗鍾情於色調繪畫大師林布蘭（Rembrandt van Rijn, 1606-1669）對於光影的獨特表現手法，而全力追摹。

荷蘭畫家傑拉德・範・昂瑟斯特（Gerard van Honthost, 1592-1656）早年前往羅馬學畫，受卡拉瓦喬（Michelangelo Merisi da Caravaggio, 1571-1610）點照明以及誇張的明暗對比影響，擅長描繪夜景以及暗淡燭光下的景像（圖140），而有「夜之傑拉德」稱號。昂瑟斯特返回荷蘭後，成為著名肖像畫家，他所引進的明暗對照法，影響了林

圖140・昂瑟斯特　耶穌立於大祭司面前　1617　倫敦國家畫廊藏
圖141・林布蘭　自畫像　1650　油彩畫布　華盛頓國家畫廊藏

140 ｜ 141

布蘭的畫風。

　　林布蘭人物肖像畫多表現燭光自
人物右上方照射而下的暗淡景像（圖
141），點照明聚焦於人物頭臉胸部，
畫面呈現夜晚的神秘寧靜感。與林布
蘭同為荷蘭人的維梅爾（Jan Vermeer,
1632-1675），他所畫〈持天平的女人〉
（圖142），一小束自然光自人物右上
方投射室內，一片灰黑色調中，光線聚
焦於人物正面，造成強烈的明暗對比。
早期攝影家醉心於這類點照明的古雅沉
鬱寧靜感，在布光方面稍加調整，使人
物正面的暗部增亮，呈現出更多細節，
以符合商業要求。

圖142・維梅爾　持天平的女人　1664　油彩畫布
42.5×38cm　華盛頓國家畫廊藏

林草古典布光法

　　林草的寫場（寫真的場所）位於林寫真館二樓（圖143），上設採光罩，建物坐
西南朝東北，避開直射的強光。自然光由寫場左側、左上方投射而入（圖144），被
拍攝者上方另設黑色頂篷以擋光，其右方備有補光用反光板和人造光源。拍攝時，依
當時的光線條件來調整寫場左上方白布以及左側窗簾；大抵而言，早晨的光線較穩定，

中午陽光偏強，傍晚陽光偏
弱，天氣陰晴都會影響拍攝
效果。

　　林草追隨林布蘭、維
梅爾的腳步，將點照明擴大
而為條狀照明，把〈持天平
的女人〉一小束自然光往下
作條狀延伸。〈林權助肖
像〉人物左半邊採自然光，
漸次溶入夜色籠罩的沉靜灰
黑階調中，質感真切，兩眼

圖143・林草　林寫真館　21.3×27.6cm　台中　林振堂藏

圖144・林權助　林寫真館寫場（之二）　約1936　台中　林全秀藏
圖145・林草　林權助肖像　1943.1.1　14.7×10.7cm　台中　林雪娥藏

144 | 145

圖147・維梅爾　倒牛奶的女僕　1657-1658
　　　　油彩畫布　46×41cm
　　　　荷蘭國家博物館藏

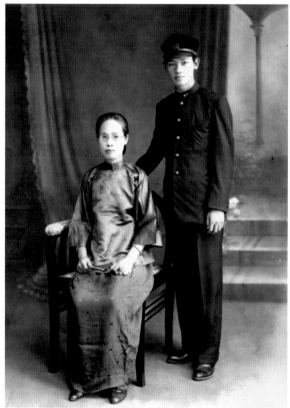

圖146・林草　林楊梅和次子林清助　1937
　　　　15×10.8cm　台中　林雪娥藏

圖148·林草　林明助新婚夫妻和至親合影　1944.4.29　13.7×20.1cm　台中　林雪娥藏

凝神，如夜空閃爍的星星（圖145）；〈林楊梅和次子林清助〉質感作精細表現（圖146），有異於大白天自然光照亮了室內物事的維梅爾〈倒牛奶的女僕〉（圖147）。

〈林明助新婚夫妻和至親合影〉（圖148）應於陰天所拍攝，不見強光投射，柔和的全面光輔以人造光源，清楚雕刻出人物細膩的質感與結實的花色地毯。一片暗黑沉穩階調中，人物如雕像般清楚屹立，神態逼現，拍攝功力老練精到，頗為感人。

除了常用的暗色調布景，林草也嘗試採用繁花似錦、霧氣縈繞的中間灰色調布景，拍攝〈林雪娥和三姊林碧燕母子合影〉（圖149）時，鏡頭的下部位另裝上鋸齒狀弧形黑卡以擋光，相片最底下一截因而呈現暗黑

圖149·林草　林雪娥（右2）和三姊林碧燕母子
合影　1944　10.3×7.4cm　台中
林雪娥藏

圖150‧波希〈最後的審判〉三聯畫左右翼　每幅 167×60cm　1482　維也納美術學院藏

圖151‧林草　寄兄林木（之二）　約 1943　10.9×7.6cm　台中　林雪娥藏

階調，建立起古典畫派的基本訴求：畫面應有亮部、中間階調和暗部的統一協調配置。西方古典藝術風格的油畫製作，先以墨水或油畫顏料畫成灰色調的單色畫（grisaille），建立起明暗層次與對比關係，表現出立體感（波希〈最後的審判〉，圖 150），再薄塗油彩。林草嚴守古典畫派的素描法則，精心布光，他所拍攝的照片，不管是亮調子或暗調子，無不黑白層次細密、分明，配置合宜，寓目舒適。

圖152‧林草　霧峰林家花園僱工　1905-1910　台中霧峰
　　　林明弘提供

在〈寄兄林木（之二）〉（圖 151）、〈霧峰林家花園僱工〉（圖 152）中，林草則藉由暗室以及黑布襯托，提攝出主題，建立起多層次明暗階調配置。

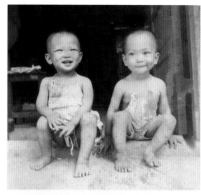

圖 153・林權助　林全祐（左）和王偉光　1955　5×5.4cm　台中　林雪娥藏
圖 154・林權助　林楊梅的陽光笑臉　1954.8　12×7.8cm　台中　林雪娥藏
圖 155・林權助　新嫁娘　1949　9.9×8cm　台中　林雪娥藏

153	
	154
155	

林權助得林草真傳

　　林草之子林權助天資穎悟，認真學習，自幼在林草身邊熏習，諸般理法了然於心，而能自闢蹊徑，強化藝術表現。〈林全祐和王偉光〉（圖 153）同樣以暗室襯托、提攝出主題，而層次布列更為細膩，純任自然。〈林楊梅的陽光笑臉〉（圖 154）額鼻吻部高光與窗櫺受光面、上方壁面亮光左右對稱，相互平衡；衣服為中間階調，其餘屬暗部。凹凸轉折、明暗節奏清楚呈現，整體黑白配置高明簡練，具造形深度。〈新嫁娘〉（圖 155）瞬間抓拍明暗階調的構成性配置，一片光影變幻中，呈現細膩質感與倩影幽思，真實境象與藝術手法融洽無間。

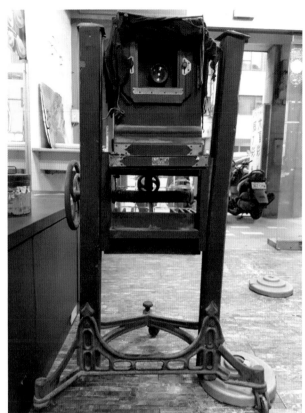

圖 156・林全秀　林草所使用的大型相機

圖 157・林全秀　林草所使用的大型相機，最大光圈 f/4.5

　　塞尚（Paul Cézanne, 1839-1906）在信函中寫道：面對大自然而作畫，「以色彩來表現光線；對於色彩的感覺，可以衍生出抽象」；自然界光影本身也是一種抽象存在，林權助善於抓拍特殊的明暗階調配置，來表現光影變幻中深情所寄的鄉土與親情。

　　林草所使用的大型相機（圖 156）最大光圈 f/4.5（圖 157），曝光時間較長，以秒計。在寫場拍攝暗調子的肖像照，曝光時間更需延長，其優點是光影的絕對連續性，從最亮處持續不斷漸進至最暗沉的暗黑部位，階調細膩、緊密；長時間曝光，光的聚合造成了龐大氣勢。被拍攝者須持續凝神注視鏡頭，與攝影師配合無間，其眼神因而顯露出靈光。小孩子不耐久坐，略一晃動導致影像模糊（〈霧峰林家花園的幼童〉，圖 158），影響拍攝效果。林草為長子林多助之長子林純寬與次子林和甲所拍攝的照片（圖 159、圖 160），只見孩子們沈穩專注地擺出姿勢，顯然經過叮嚀調教。

圖158．林草　霧峰林家花園的幼童　1905-1910　台中霧峰　林明弘提供
圖159．林草　林純寬騎搖搖馬　1946　9×4cm　台中　林雪娥藏

圖160．林草　林和甲坐於木製嬰兒推車上
　　　　1946　5.5×3.8cm　台中
　　　　林雪娥藏

林草與隱藏的幾何圖形

　　西方古典藝術風格時期的畫作首重素描與
構圖，前文提及，此時期崇尚「古式」，畫面幾
何圖形構圖的法則，自然也向古希臘羅馬取經。
紀元前四世紀，希臘城邦的繪畫中心位處西錫安
（Sicyon），在當地，繪畫或雕刻技藝被納入包括
音樂、詩歌和數學的綜合教育體系中。根據羅馬
老普林尼（Gaius Plinius Secundus, 23-79）記述，在
西錫安建立此一綜合教育體系的靈魂人物為潘菲
勒斯（Pamphilus，公元前4世紀；他與柏拉圖同
時），老普林尼寫道：「潘菲勒斯，馬其頓人，
一位接受全面教育—特別是算術和幾何—的畫
家，若非他掌握了這些知識，藝術不可能臻於完

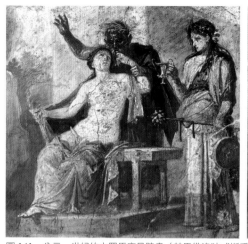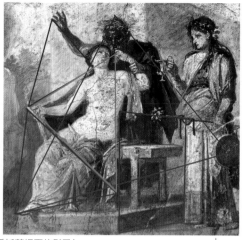

圖 161．公元一世紀的古羅馬龐貝壁畫〈赫馬佛洛狄忒斯手抓薩提爾的鬍子〉
　　　　那不勒斯國家考古博物館藏

圖 162．〈赫馬佛洛狄忒斯手抓薩提爾的鬍子〉已能純熟運用二維幾何圖形來構成

美」，柏拉圖（Plato，公元前 429 年至前 347 年）把數學和幾何作為把握真理的一種
方式，「便於使靈魂本身從生滅的世界轉向本質與真理」。幾何圖形屬於幾何學概念，
最早由歐幾里得（Euclid，公元前 325 至公元前 265）的《幾何原本》所定義。

　　土耳其巴格門（Pergamon）廢墟發掘出一枚古希臘硬幣，硬幣上鑄刻一段文字：
「圓球、圓柱、圓錐體是神聖之物，提供令人愉悅的形象」，據此可印證古希臘雕刻
家藉由三維（立體）幾何圖形的概念，將作品規律化、單純化處理，以獲致完美的境
象。

　　公元一世紀古羅馬龐貝壁畫〈赫馬佛洛狄忒斯手抓薩提爾的鬍子〉（圖 161），
已能純熟運用二維（平面）幾何圖形來構圖（圖 162）。義大利文藝復興時期，畫中
主要構圖常採用金字塔形（三角構圖），這種構圖法影響後世甚鉅。提香（Tiziano
Vecelli, 1490-1576）所作〈酒神和阿利雅德內〉（圖 163）的三角形、圓形、橢圓形構圖，
幾何圖形相互套疊、位移、延展，妥善配置，手法洗鍊繁複，展現恢宏氣勢，結合物
象的體勢變化，交織而成畫面律動（圖 164）。

　　有趣的是，元人黃公望（1269-1354）的〈丹崖玉樹圖〉（圖 165），也以幾何圖
形來構圖。黃公望年輕時做過地方小官吏，閒暇披覽經史釋道經典，旁及音律、算數、
醫藥、卜筮之書，還是位數學老師。明代顧清《正德松江府志》記載，黃公望與畫家
曹知白（1271-1355）深交，「多留小蒸，今此地有精九章算術者，蓋得其傳也（常居
住上海青浦區小蒸鄉，現今此地精通九章算術之人，多半是黃公望的徒子徒孫輩）」。

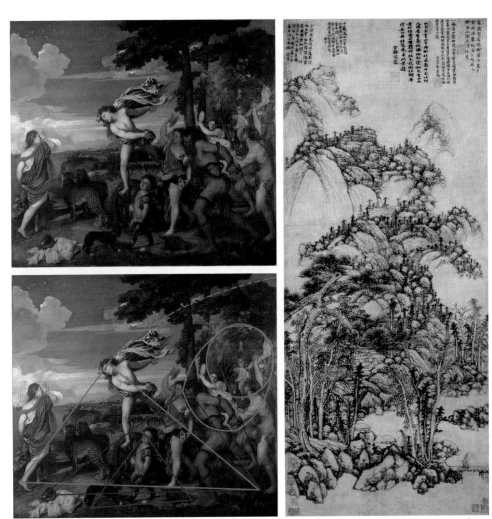

圖 163・提香　酒神和阿利雅德內　1520-1522　油彩畫布　175×190cm　倫敦國家畫廊藏
圖 164・〈酒神和阿利雅德內〉構成示意圖
圖 165・黃公望　丹崖玉樹圖　元代　絹本設色　101.3×43.8cm　北京故宮博物院藏

　　《九章算術》集結成書於西漢初年，西學東漸之前，一直是中國與東亞各國的數學教
科書。文淵閣四庫全書《九章算數音義》（晉人劉徽注，唐人李淳風注釋）卷九，有
一則命題：「今有戶，高多於廣六尺八寸，兩隅相去適一丈，問戶高廣各幾何？答曰：
『廣二尺八寸，高九尺六寸』。（「現今有門，高比寬多六尺八寸，兩對角相距一丈，
問：門的高度與寬度各是多少？答：『寬二尺八寸，高九尺六寸』。）」
　　郭書春《九章筭（「算」之古字）術譯注》演算此命題（圖166）如下：

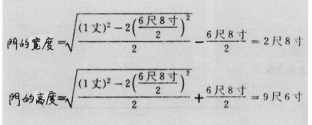

$$門的寬度=\sqrt{\frac{(1丈)^2-2\left(\frac{6尺8寸}{2}\right)^2}{2}}-\frac{6尺8寸}{2}=2尺8寸$$

$$門的高度=\sqrt{\frac{(1丈)^2-2\left(\frac{6尺8寸}{2}\right)^2}{2}}+\frac{6尺8寸}{2}=9尺6寸$$

圖 166

167 │ 168

圖 167．〈句股差句股并與弦互求之圖〉將幾何圖形繪於
　　　 49 宮格內　出處：《九章算數音義》（欽定四庫全書）

圖 168．〈句股容圓圖〉的幾何圖形圖解
　　　 出處：《九章算數音義》（欽定四庫全書）　直角三角
　　　 形中，較短的直角邊稱「句」，「句」同「勾」；較長
　　　 的直角邊稱「股」。

圖 169．〈丹崖玉樹圖〉以複綜的幾何圖形來構圖

　　　《九章算數音義》並附幾何圖形圖解（〈句股差句股并與弦互求之圖〉，圖
167）；〈句股容圓圖〉，圖 168）等，黃公望精研九章算數，這類幾何圖形，他理應
十分熟稔，將之活用於〈丹崖玉樹圖〉的畫面建構（圖 169），可謂學以致用。他所
作〈九珠峰翠圖〉，整合、鋪排隱藏的幾何圖形，交相層疊，繁複錯綜，有更微妙表
現，〈富春山居圖〉則酌用行軍布勢法來布局（黃公望〈寫山水訣〉：「眾峰如相揖
遜，萬樹相從，如大軍領卒，森然有不可犯之色，此寫真山之形也」）。

　　　北宋蘇東坡（1037-1101）記述，吳道子（唐代，約 680-758）畫人物，觀察人物正、
側面形像，如以油燈取影（取得的黑影不見細節，只見清晰輪廓），把人物平面化、
單純化處理，省略衣褶等細節，以九朽一罷之法（拿白堊土筆打草稿，為求形體準確，
可一再修改，改定後，用淡墨順著土痕描出，撢去土跡而成定稿），藉由橫、直、斜
線測量各個部位，相互乘、除，訂出比例，準確勾勒出形體。依此法度繪成的人物，
均合於真實人物比例，不差毫釐。（蘇東坡〈書吳道子畫後〉：「道子畫人物，如以

燈取影，逆來順往，旁見側出，橫斜平直各相乘除，得自然之數，不差毫末。出新意於法度之中，寄妙理於豪放之外。」）吳道子也善於運用測量法、算術乘除法，來訂定人物精準比例，「人物有八面（各個面向都能貼切描繪），生意活動，方圓平正，高下曲直，折算停分（「折算」，折合、換算；「停分」，平分。亦即以算術乘除法，來訂定人物精準比例），莫不如意。……吳道子筆法超妙，為百代畫聖。」（元代湯垕〈畫鑑論人物畫〉）

黃公望、吳道子和算數、幾何圖形的緊密關聯，遙相呼應羅馬時代老普林尼所言：算術和幾何有助於藝術的完美表現。

林草追求古典美

林草的攝影藝術追求古典美，以平面幾何圖形概念來構圖。〈林雪娥和姊姊們小甥女合影〉（圖170），金字塔形構圖（圖171）增強畫面穩定性，聚焦於林雪娥，左右人物的軸線內傾，往林雪娥的軸線聚合，章法十分嚴謹。〈郭鐘曉和林草家族合影〉（圖172）為歡送林秀鑾之夫、林草的女婿郭鐘曉出國任職而攝，郭鐘曉畢業於日本早稻田大學；穩定的一組三角構圖聚焦於中央位置的林楊梅（圖173），畫面左右兩側人物的軸線內傾，將觀者視線約束於相片之內，得以徘徊瀏覽。背景畫框內、窗簾邊兩處亮光，在階調、構成上，與人物做有機結合。〈林雪娥和林秀鑾夫婦〉（圖174）用三角形、長方形來建構（圖175），構圖嚴謹、有新意。〈林楊梅和次子林清助〉（146），一

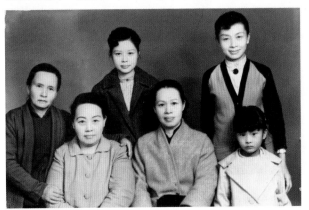

圖170 · 林草　林雪娥（左3）和姊姊們小甥女合影　9×13.8cm
　　　　台中　林振堂藏

圖171 · 〈林雪娥和姊姊們小甥女合影〉構成示意圖

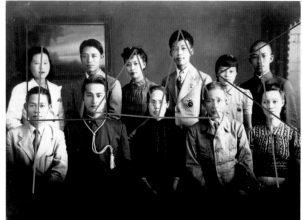

圖 172．林草　郭鐘曉和林草家族合影　1945　10.8×14.9cm　台中　林雪娥藏
　　　　第一排左起，林多助、林秀鑾之夫郭鐘曉、林楊梅、林草、林碧燕
　　　　第二排左起，林多助之妻、林榮助、林秀鑾、林明助、林雪娥、林權助
圖 173．〈郭鐘曉和林草家族合影〉構成示意圖
圖 174．林草　林雪娥（右）和林秀鑾夫婦　1945　10×7.9cm　台中　林雪娥藏
圖 175．〈林雪娥和林秀鑾夫婦〉構成示意圖

172	174
173	175

片灰黑階調中，突顯臉部、手部、扶手幾處亮光，似珍珠般泛現幽光，緊密連結成幾組三角構圖（圖 176），意韻幽深，絕美之作。

外拍方面，時間的緊湊，道具的生疏，較難切合林草在構圖方面的嚴格要求，只能因勢利導。霧峰林家花園有園林之勝，頂厝林獻堂家族詩書傳家，林草拍攝霧峰林氏家族照，即善用園林、盆栽、瓶花、茶壺、香爐等物件當背景。〈霧峰林家花園・林階堂〉（圖 177）形塑文人形象，林階堂手握折扇，一手持書，目視前方。持書的

手肘彎曲，與桌上花瓶成三角構圖（圖178）；桌巾下擺，人物與前景盆栽，香爐、布鞋與右側盆栽各自組成三角構圖，繁複錯綜。前景兩組盆栽與盆栽座形成長方形構圖，和背景長方形門框遙相呼應；桌上花枝則與窗櫺兩相呼應。身穿白衣衫的林階堂被暗室、黑色桌巾圈圍而突顯，其白衣衫和白色桌腳上下呼應，結合暗室與黑底桌巾，造成強烈的節奏性黑白對比。桌巾蔓草紋強力整合近旁的花枝、蘭草，而林階堂身形走勢順著桌巾尖形下擺下降，與桌腳連結成畫面的中軸，它和前景盆栽與盆栽座的中軸相互平行，達到平衡狀態。全幅似在搭建建物鋼架，複綜嚴練，上追古

圖 176·〈林楊梅和次子林清助〉構成示意圖

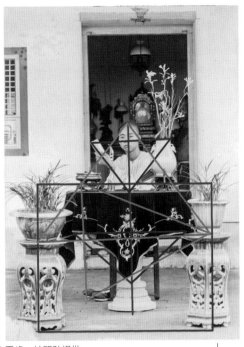

圖 177·林草　霧峰林家花園·林階堂　1905-1910　台中霧峰　林明弘提供
圖 178·〈霧峰林家花園·林階堂〉構成示意圖

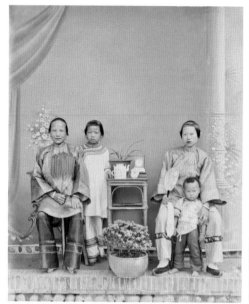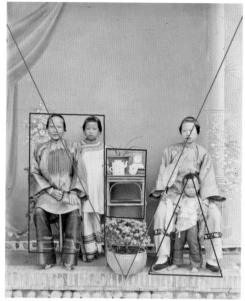

圖 179‧林草　霧峰林家婦孺　1905-1910　台中霧峰　林明弘提供
圖 180‧〈霧峰林家婦孺〉構成示意圖

典大師風範。

　　西方的「構圖」（composition），中國稱之為「經營位置」。西方的構圖蘊含 hidden geometry（隱藏的幾何），中國之經營位置，乃經營「位置間架」，間架指的是房屋的建築結構。清代布顏圖〈畫學心法問答〉：「學畫精進易，經營位置難」，作畫時要推敲「如何可得通幅聯絡？如何可得上下照應？」（清代沈宗騫〈芥舟學畫篇〉），這些，都可在林草古典攝影作品中窺見端倪。

　　〈霧峰林家婦孺〉（圖 179）一相，林草自備灰色調背景布以突顯主題，背景布手繪西方古典藝術風格時期常用的母題：窗簾、柱子、花枝紋樣。粗糙的地磚和細緻的布景、圓形花盆與方形竹桌互為對比，全幅配置精簡，空間遼闊（圖 180）。西洋背景布、自鳴鐘配搭中式花几、茶具，切合達官巨賈崇尚儒雅、追求時髦的雅好。

　　〈霧峰林家花園‧秋菊會〉（圖 181），園主林獻堂一身潔白衣褲，緊挨著橢圓形菊圃坐於椅上，他和另二位身穿白衣褲的詩人形成顯著的三角構圖（圖 182）。詩社「櫟社」的詩人或隱身菊叢，或圍聚成圓環形，賞菊詠秋。主建築尖聳宛如背山（背後的靠山），畫面右側帶出池塘，左方為寬廣的菊徑，氣勢開展，與菊圃分清虛實。文人雅士融入園林中，不以人眾之雜遏抑秋菊之清芳，人面菊花相映成趣，有高古之思。林草詩心運鏡，餘韻悠然。

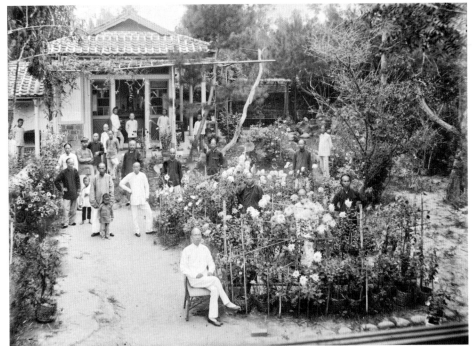

圖181·林草　霧峰林家花園·秋菊會　1905-1910　台中霧峰　林明弘提供

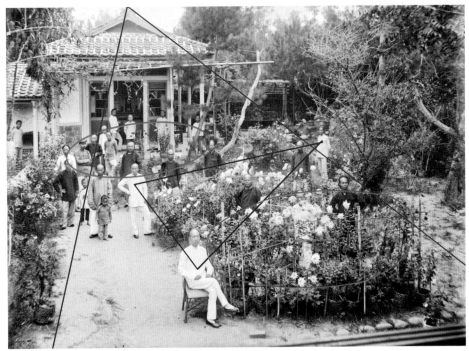

圖182·〈霧峰林家花園·秋菊會〉構成示意圖

圖183・林多助　暗室中的林純寬　1944
5.7×5.1cm　台中　林雪娥藏

圖184・林多助　林純寬在街頭　1944
5.6×5.7cm　台中　林雪娥藏

圖185・林權助　林榮助喜愛釣魚　約1942
5.2×5.1cm　台中　林雪娥藏

林草有三個兒子從事攝影工作，長子林多助使用雙鏡反光式相機拍攝，他曾採用其父單一光源暗調子風格，為長子林純寬留影（〈暗室中的林純寬〉圖183），「林寫真館庭園聚樂小影」篇章的生活照，多半為他所拍，呈象自然純真，清新可喜，這類即興式快拍，偶而可得神韻天成的小品（〈林純寬在街頭〉圖184）。1943年，林多助曾被日本政府徵召，派往中國沿海拍攝空照圖；戰後，他開設工廠，製作家用電器類，相機自此束之高閣。

林草三子林榮助喜愛釣魚（圖185），經營農場，種植葡萄有成。1953年，林草車禍往生後分家產，林寫真館舊址由林榮助繼承，創立「聖林攝影社」，專拍攝影棚人像照。1970年，林榮助夜間騎著摩托車，專送布袋戲偶給他五弟的孫子，不幸撞上路面坑洞而失事，四年後，聖林攝影社走入歷史。

林草的五個兒子，只有四子林權助承接衣缽。〈林草家庭合影〉（圖186）構圖嚴謹，氣度恢宏，灰黑階調畫面中，映現明晰的臉部表情以及明亮的器物，整合成三組三角構圖（圖187）。背景左蚊帳、右螺鈿松鶴紋衣櫃，左右平衡；階調層次分明，在明暗階調的配置與構圖表現方面，已得林草真傳，合於西方古典藝術風格時期的基本訴求。拍此相時，林權助時年二十三。

林權助的攝影作品，題材再簡單，都有構成方面的考量（〈林楊梅和林雪娥〉及構成示意圖，圖188、圖189）。靜態攝像，構圖較易布局，動態紀實攝影，影像變動不居，難

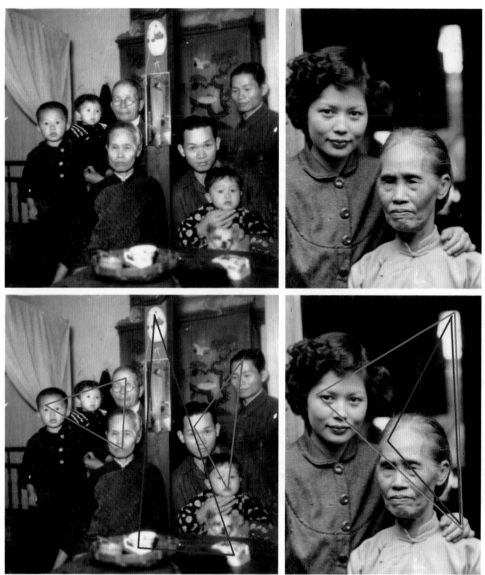

圖 186· 林權助　林草家庭合影　1945　5.2×5.1cm　台中　林雪娥藏
　　　　第一排左起，林楊梅、林清助、林浩司；第二排左起，林純寬、林和甲、林草、林多助
圖 187·〈林草家庭合影〉構成示意圖
圖 188·林權助　林楊梅（右）和林雪娥　約 1954　10.1×7.4cm　台中　林雪娥藏
圖 189·〈林楊梅和林雪娥〉構成示意圖

186	188
187	189

度就高了。〈潭邊汲水（之三）〉（圖 190），挑水的婦女與畫面左側船身殘件同在逆光中，剪影般影像形成大三角構圖（圖 191）。清晨薄霧未散，一片清寂，青山父白雲子，白雲任卷舒，婦女半蹲躬身，以水桶汲水，激起漣漪，原本左右平均承重的

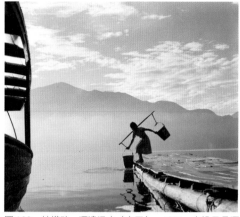
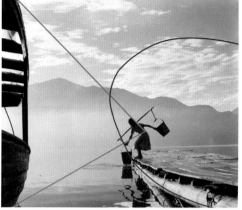

圖 190．林權助　潭邊汲水（之三）　1956　南投日月潭　林全秀藏

圖 191．〈潭邊汲水〉構成示意圖

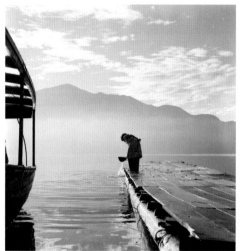
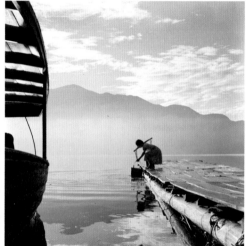

圖 192．林權助　潭邊汲水（之一）　1956　南投日月潭　林全秀藏

圖 193．林權助　潭邊汲水（之二）　1956　南投日月潭　林全秀藏

扁擔傾向一邊，造成動力感，維持在不穩定的平衡狀態中，造形優美。暗黑水桶則與船身殘件的黑白橫格起了共鳴，題材簡單而意韻豐美。林權助一大早漫遊於日月潭湖景渡船頭，見一女子肩挑水桶，在潭邊汲水。她以水瓢舀水，注滿一桶（〈潭邊汲水（之一）〉（圖192），再將兩水桶的繫繩掛上扁擔，蹲身以另一空桶直接汲取潭水（〈潭邊汲水（之二）〉（圖193）。女子勉力起身之姿，形塑〈潭邊汲水（之三）〉展現力與美、融生活於自然中的絕美之相。

　　所謂「構圖」，意指畫面物象在光影、造形、色彩種種方面，依據個人意想精心配置，形成整體統一和諧的機動聯絡，內容涵括甚廣。文中圖例所示的幾何圖形構圖，

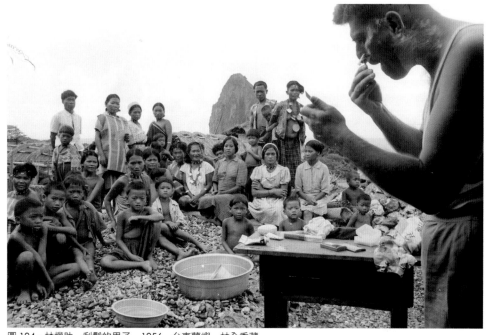

圖194‧林權助　刮鬍的男子　1956　台東蘭嶼　林全秀藏

是畫面的骨架、鋼構，局部之間尚有出奇無窮的交互作用；有構成素養的藝術家，細小之處都有深意存焉。例如，〈潭邊汲水〉碼頭平台底下承荷的一排木條，黑白對比分明，自成節奏，它與船身殘件的黑白橫格也遙相呼應，「常山之蛇，擊首則尾應，擊尾則首應，大意籠罩，筆略而神全，墨少而意多也。」（沈宗騫〈芥舟學畫篇〉）

　　〈刮鬍的男子〉（圖194）場景位於蘭嶼，當地居民群聚大山、茅草屋前鵝卵石空地，觀看晨起梳洗刮鬍的男子，其氛圍一似正在觀賞野台戲演出；此男子乃林權助好友，德裔美籍高牧師。這批群眾男女老少都有，或站或立，穿著各色服裝：常服、盛裝、達悟族民族服飾，還有赤裸上身的孩童。他們的眼神或看向鏡頭，或注視金髮白皮膚的老外，或左顧而右盼，心中各有所思，肢體語言豐富。梳偏頭髻，綴以額飾、耳飾、頸飾，裸露半胸的老婦（圖195），她所揹負的幼兒，強行探頭張望，成了畫面

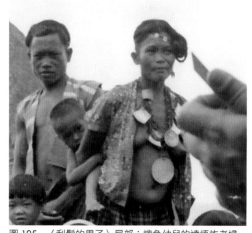

圖195‧〈刮鬍的男子〉局部：揹負幼兒的達悟族老婦

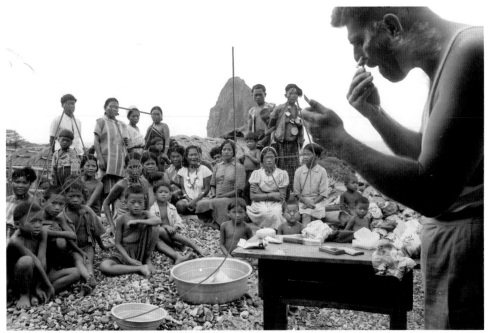

圖 196‧〈刮鬍的男子〉構成示意圖

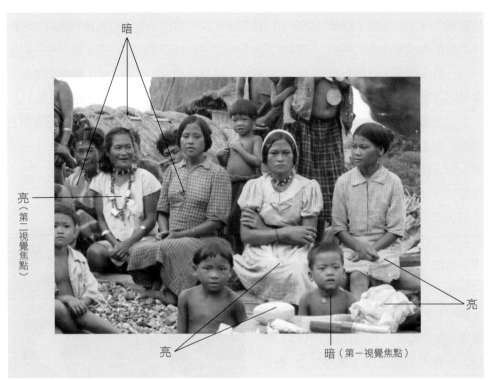

圖 197‧〈刮鬍的男子〉藉由明暗對比，突顯兩區視覺焦點。

中最具戲劇張力的一幕。鵝卵石地面擺放圓形臉盆、大水盆、長方形小桌子,其質感、造形與周遭人物形成強烈對比。

林權助把散漫人群歸納成幾組三角構圖(圖196),亂中有序;畫面中間位置的弧形走勢帶動向上開展的力道,而將刮鬍人裁切,似相框框邊,統攝整個畫面。刮鬍人雙手、嘴頸胸部圈圍出強有力的虛白空間,與大水盆、臉盆遙相呼應;藉由亮暗對比,突顯兩區視覺焦點(圖197),以凝聚觀賞者的視覺及注意力。林權助以其沉潛深厚的藝術素養,精簡凝練手法,將平淡無奇的達悟族常民生活,編導、搬演成戲劇、史詩般壯闊演出。

德國指揮家威廉·佛特溫格勒(Wilhelm Furtwängler, 1886-1954)寫道:貝多芬、布拉姆斯、布魯克納的奏鳴曲形式,以結構的統一(structural unit)作為樂曲礎石,「自能帶動力量,造成深心放鬆感以及全然的和諧」。現代繪畫之父塞尚則說:一位偉大藝術家,必須具備龐大的構成心靈。

林草、林權助皆為精研構圖的攝影家,拍攝瞬間注重形象的調配、呼應關係,其架構清楚,簡明易讀,疏密、虛實配置合宜,表現力直捷而強勁,作品充滿溫情與人性的關懷,自能帶動力量,造成深心綿長的感動。

林草影棚布景的遞變

十九世紀70年代(1870-1879),照相館在中國南北各地紛紛設立,當時稱作照相樓、照相鋪、照相場等等,照場(今之攝影棚)的布景、道具因應市場需求,大量自國外進口,混搭中式家具盆栽,滿足人們爭奇鬥異、崇尚儒雅的時尚風潮。其中,背景布的圖紋是以不透明水彩(gouache paint)、粉彩(chalk)或油彩繪於原棉風管面料(raw cotton duct fabric,比帆布更緊密編織的棉布)上。

1870年前後拍攝的〈青樓雙姝〉(圖198),照場鋪設波斯地毯,花色帷幔配飾流蘇,中式花几擺放紅梅盆栽、茗杯與西洋自鳴鐘,几前為洋瓷痰盂,中西併陳,華麗高雅,有富貴氣。

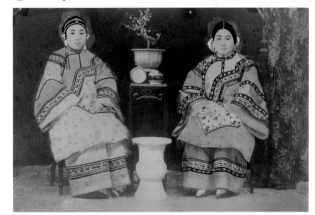

圖198·青樓雙姝 約1870 蛋白紙基·手工著色 14.9×22.1cm
王偉光採集自山西襄汾

圖 199 · 荻野　林草坐像　1898　10×13.5cm　台中　林振堂藏
圖 200 · 林草　坐搖搖馬的林多助　約 1920　台中　林振堂藏

　　林草在林寫真館創立初期（1901-1904），沿襲其師體系（荻野〈林草坐像〉，圖
199），以風景布景入鏡。〈坐搖搖馬的林多助〉（圖 200）約攝於 1920 年，林草採
用 1901-1904 年間所使用的背景布，布景描繪野地涼亭，其前方地面散布雜草，林草
長子林多助（時年 6 歲）身穿藍染井字紋棉布衣，端坐木馬上，整體服裝、道具、形
貌的營造，酷似永田富太郎〈幼兒紀念寫真〉（攝於 1912 年，圖 201），揭示林草早
期作品的日本影響。日治時期發行的〈臺灣貴婦人〉明信片（圖 202），布景和雜草
同於〈坐搖搖馬的林多助〉，另增添二個盆栽。貴婦人穿著高領大襟衫裙，手拿布帕、
陽傘和伴手禮（鳳梨酥或鳥結糖），應是遠地女兒大年初二回娘家，先行前往台中攝
影名店「林寫真館」，由林草掌鏡留影，時當 1904 年前後。這三塊背景布皆以不透
明水彩繪製，手法簡約，鋪陳東方筆墨意趣。

　　〈林多助記（紀）念攝影〉（圖 203）左圖約攝於 1921 年，其地板紋樣、帷幔陳
設同於〈林草夫婦合影〉（攝於 1918 年，圖 222）；1918 至 1924 年間，林寫真館的
寫場背景，多採用這套組合。

　　1905-1910 年間，林草捨離其師的風景布景系統，擇用兩款背景布。〈穿著西裝的

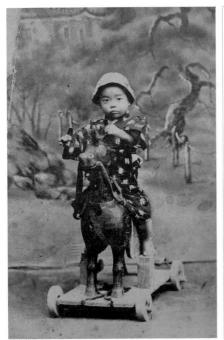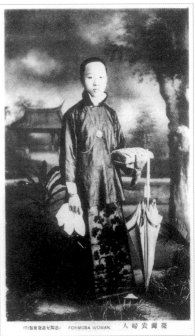

圖 201．永田富太郎　幼兒記（紀）念寫真　明治 45 年（1912）　北海道・松前
　　　出處：《日本寫真史 1840-1945》　日本寫真協會編／平凡社刊

圖 202．日治時期發行的〈臺灣貴婦人〉明信片　坦諾藏
　　　出處：王雅倫《法國珍藏早期台灣影像》　明信片標記「臺灣貴婦人
　　　FORMOSA　WOMAN　赤岡兄弟商會發行」

圖 203．林草　林多助記（紀）念攝影　約 1920-1921　台中　林振堂藏

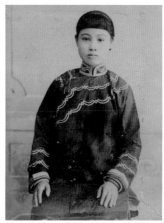
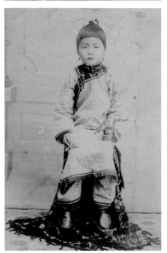

圖 204．林草　穿著西裝的林草　1905-1910　台中　林振堂藏
圖 205．林草　林楊梅坐像　約 1907　台中　林振堂藏
圖 206．林草　次女小影　1905-1910　台中　林振堂藏

<table>
<tr><td></td><td>205</td></tr>
<tr><td>204</td><td></td></tr>
<tr><td></td><td>206</td></tr>
</table>

林草〉（圖 204）、〈林楊梅坐像〉（圖 205）及〈次女小影〉（圖 206），背景布的壁面繪製西洋風圓角、抽屜紋樣，配搭花叢、巴洛克式圓柱；〈林草和學徒合影〉（圖207）、〈霧峰林家婦孺〉（圖 208）則為一小截帷幔、繁花與巴洛克式圓柱紋飾。文化部「國家文化資料庫」網站「草屯老照片」系列，由梁志忠提供兩幀〈李春哮新婚紀念照〉（圖 209），它原為同一張照片，其一裝裱於卡紙，拍攝日期標記「民國 1905（1916）」（按：民國 5 年，1916）；另一張從卡紙卸下，掃描而得，拍攝日期標記「民國前」，亦即攝於 1912 年以前。相片卡紙打印「台中街林寫真館」、「RINSOW」（「林草」二字的羅馬拼音）字樣。夫妻倆遠從草屯來到台中林寫真館拍照留影，此影棚的布景、地毯花色與〈林草和學徒合影〉雷同，屬於同時期作品，約攝於 1905 至 1910 年。

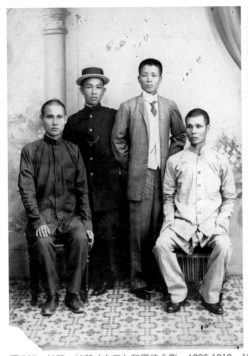

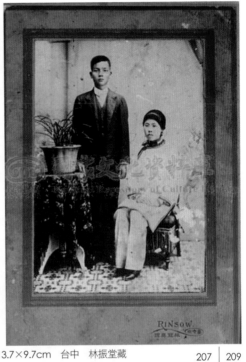

圖 207・林草　林草（右二）和學徒合影　1905-1910　13.7×9.7cm　台中　林振堂藏
圖 209・李春哮新婚紀念照　1916　12.7×17.8cm　草屯　梁志忠提供　李郁芳藏
　　　　出處：文化部「國家文化資料庫・草屯老照片」
　　　　（數位物件識別碼 doi:6681/NTURCDH.DB_NRCH/Collection）

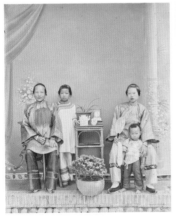

圖 208
林草　霧峰林家婦孺　1905-1910
台中霧峰　林明弘提供

圖 210
閩族婦人　出處：《台灣寫真帖》第
一卷第 8 集　大正 4 年（1915）5 月
刊行　中央研究院台灣史研究所 / 國
立台灣圖書館數位典藏

　　大正 4 年（1915）5 月刊行的《台灣寫真帖》第一卷第 8 集，有一張〈閩族婦人〉（圖
210），布景彩繪方柱、盆花、花叢與花窗，它和林草的二款布景題材類似，風格迥異。
各地寫真館審美意趣各異，各自慎擇布景與地毯花色。

　　1930 年起，林草在南投草屯開設林寫真館出張所（分店），攝於草屯如柏寫真

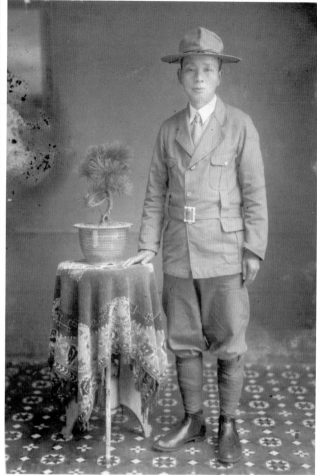

圖211・如柏寫真館　李天助之父坐像　昭和15年（1940）　12.7×17.8cm　南投草屯
　　　梁志忠提供　李天助藏　出處：文化部「國家文化資料庫・草屯老照片」
　　　李天助為草屯鎮公所前秘書
圖212・林草　穿著童軍服的林草　1937　台中　林振堂藏
圖213・如柏寫真館　簡平安和知交合影　1926　12.7×17.8cm　南投草屯　梁志忠提供
　　　簡克修藏　出處：文化部「國家文化資料庫・草屯老照片」　簡平安是草屯漢學老師

211	
213	212

館的〈李天助之父坐像〉（圖211）和〈穿著童軍服的林草〉（圖212），兩者同為
八芒星紋、菱形紋地毯，花几相似，背景布與地板交接處皆霧化處理，都由畫面右上
方以自然光布光。另一幀如柏寫真館〈簡平安和知交合影〉（圖213），地毯的花色、
花几與〈李天助之父坐像〉風格迥異，畫面左上方藉由自然光布光，以強烈的明暗對
比（硬調子）來處理，此二相應為不同寫真館的攝像。這一類事例頗多，〈李東海全
家福〉（圖214）的地毯花色、布光也與〈穿著童軍服的林草〉雷同，莫非攝於草屯

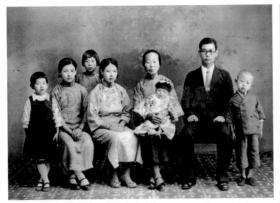

圖 214 · 如柏寫真館　李東海全家福　1937　12.7×17.8cm
南投草屯　梁志忠提供　梁志忠藏
出處：文化部「國家文化資料庫 · 草屯老照片」

圖 215 · 林草　林雪娥（右 2）和三姊林碧燕母子合影
1942　10.3×7.4cm　台中　林雪娥藏

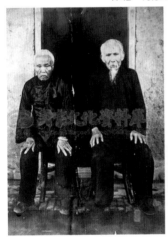

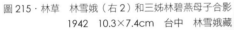

216 ｜ 217

圖 216
石頭埔的老夫妻　12.7×17.8cm
南投草屯　梁志忠提供　林東榮藏
出處：文化部「國家文化資料庫 · 草屯老照片」

圖 217
林草　林木夫人　約 1943
11.1×7.6cm　台中　林雪娥藏

林寫真館出張所？此館坐落方位和台中林寫真館新館相似，要求同樣的布光條件，布光效果與地毯花色作配套處理。二十世紀 30、40 年代（1930-1949），林寫真館攝影棚長期採用這款地毯拍攝。進一步檢視，〈李東海全家福〉繁花布景與〈林雪娥和三姊林碧燕母子合影〉（圖 215）的布景，風格近似，兩者皆以中間灰色調（銀灰色調）鋪陳，〈石頭埔的老夫妻〉（圖 216）和〈林木夫人〉（圖 217）拍攝手法相同；中台灣老照片隨處可見林草步履。他遠在台中，無法長駐草屯出張所，〈李天助之父坐像〉、〈李東海全家福〉、〈石頭埔的老夫妻〉有可能是林草偶一出手，還有一些則由駐店師傅掌鏡。

圖 218．身穿旗袍的姐妹花　1939　12.7×17.8cm　南投草屯　梁志忠提供　游景福藏
　　　　出處：文化部「國家文化資料庫‧草屯老照片」

圖 219．林草　林草雙重曝光影像　約 1913　9.5×13.6cm　台中　林振堂藏
　　　　雙重曝光外加黏貼照片技法

　　然而，〈身穿旗袍的姐妹花〉（圖 218）地毯花色雖然切合〈穿著童軍服的林草〉，其布光及相片色調卻又與〈簡平安和知交合影〉相同，理應攝於如柏寫真館，此中錯綜關係尚待進一步釐清。

　　上揭之「草屯老照片」，標題文字援引自該網站。

　　1905 年起，林草擔任霧峰林家花園特約攝影師。1910 年，林獻堂率子前往東京就學，林草隨行幫忙日文翻譯，就近觀摩當地寫真館之營運，對於西方古典繪畫流派以及林布蘭畫作多加留意，視野頓開。攝於 1913 年左右的〈林草雙重曝光影像〉（圖 219）結合階梯、欄杆、灌木叢背景布以及帷幔、瓶花背板，醞釀夢幻氣氛，華美高雅，可遙想當時的勝景。

　　約莫 1916 年，林草風格陡變，絢爛之極歸於平淡。〈穿著風衣外套的林草〉（圖 220）畫面呈灰黑階調，趨近「夜之林布蘭」，以階梯、歐式鐵扶手、帷幔紋樣為布景；林草右手輕觸花几，有物依倚，可增添人物與畫面穩定性。林草身著素色衣服，左右布列花布和花式扶手，一片灰黑中，突顯白手套與人物臉部，形成穩定的三角構圖。〈林草和學徒合影〉、〈林草雙重曝光影像〉、〈穿著風衣外套的林草〉地毯花色相同，皆攝於台中中山路一七五巷的林寫真館舊館。

　　法人坦諾收藏一張日治時期發行的〈臺灣美人〉（圖 221）繪葉書（明信片），其拍攝年代、地點闕如，以之和〈穿著風衣外套的林草〉兩相比照，布景、盆栽一一切合，可知〈臺灣美人〉出自林草之手，攝於台中林寫真館，時當 1916 年前後。此

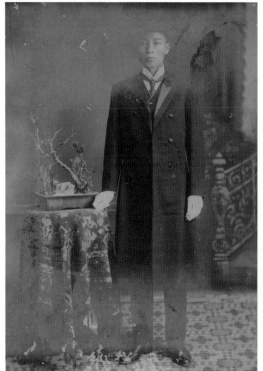

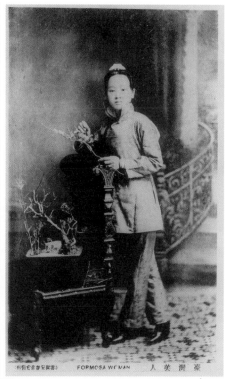

圖 220·林草　穿著風衣外套的林草　約 1916　台中　林振堂藏

圖 221·日治時期發行的〈臺灣美人〉明信片　坦諾藏　出處：王雅倫《法國珍藏早期台灣
　　　影像》　明信片標記「臺灣美人　FORMOSA　WOMAN　赤岡兄弟商會發行」

圖 222·林草　林草夫妻合影　1918　台中
　　　林全秀藏

姝右側有物依倚，身穿高領大襟衫褲，拈持花枝的左手輕觸精雕木柱，臉部、手部、花枝與左腳連結成「S」形律動，身形曼妙可人。

　1918 年，林草三十七歲（虛歲 38），林寫真館遷移至台中中山路新館，擴大營業。檢視〈穿著風衣外套的林草〉，背景布直接連結地毯，較逼近人物，易受漫射光影響而反白。〈林草夫妻合影〉（圖 222）的帷幔，離開花色地毯有一小段距離，上方大面積頂棚擋掉直射、漫射光，暗黑階調呈現夜晚神秘寧靜感。林楊梅大片灰白與林草散點、條塊亮白在夜空兩相輝映，長椅鑲嵌的精美螺鈿細紋與林楊梅配戴的多樣式戒指、手環、

圖 223 · 林草　林楊梅懷抱五子林明助　1925　台中　林振堂藏
圖 224 · 林草　林楊梅雙重曝光影像　約 1925　13.7×8.8cm　台中　林振堂藏

223 | 224

圖 225 · 林草　林碧燕立像　1930　台中　林振堂藏
圖 226 · 林草　林清助立像　1937　13.3×9.3cm　台中　林雪娥藏

225 | 226

圖 227 · 委拉斯貴茲　Don Pedro de
Barberana y Aparregui 肖像
1631-1633　油彩畫布　98.1×111.4cm
德克薩斯州金貝爾藝術博物館藏

手錶，以及裙上暗色細碎花紋，直抒林楊梅高貴風雅氣質。裙襬遮掩的黑鞋露現一小截「Y」形符紋，此為畫眼，睇視近旁地毯花樣，表現手法十分細膩。帷幔左後方餘光增添空間深度，它與灰階調掛畫、椅面，左右圈圍畫面，拱襯主題，明暗分出層次，黑白配置合宜，突顯人物靜定堅毅性格，向林布蘭致敬。

1925 年，〈林楊梅懷抱五子林明助〉（圖223）、〈林楊梅雙重曝光影像〉（圖224）建立起帷幔、立柱、階梯、扶手、花草紋樣布景系統，經由〈林碧燕立像〉（攝於 1930 年，圖 225）、〈林清助立像〉（攝於 1937 年，圖 226），迄於〈林明助張瓊花婚紗照〉（圖139），綿延錘鍊近二十年，畫面階調漸次變暗加深，光線似乎為相中物體所吸納，階調細密，形體結實，構圖嚴謹，充滿內在力量，人物呼之欲出。〈林清助立像〉的帷幔與地面交接處，起霧般模糊不清，顯然經過暗房處理，使背景與地面連成一片，不讓背景干擾人物形體的完整性，亦即，如果交界線明晰，易造成橫切雙腳的錯覺，使人心生不悅；委拉斯貴茲（Diego Velázquez, 1599-1660，西班牙畫家）〈Don Pedro de Barberana y Aparregui 肖像〉（圖 227）已使用此法。

1936 年左右，林草設計出另一款布景，〈林多助新婚夫妻和至親合影〉（圖228）帷幔露現立柱與花窗，立柱上方兩片扇形布簾交接成人字形，它和牆上掛畫左右對稱。層次細

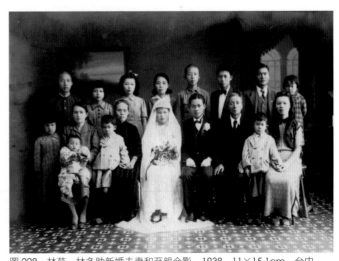

圖 228 · 林草　林多助新婚夫妻和至親合影　1938　11×15.1cm　台中
林雪娥藏

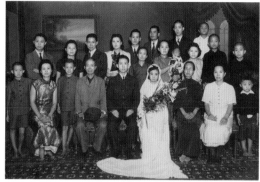

圖 229 · 林草　林明助新婚夫妻和至親合影　1944.4.29　13.7×20.1cm　台中　林雪娥藏

圖 230 ·〈林明助新婚夫妻和至親合影〉局部

圖 231

林草　林草和台中商界名流合影　約 1942

10.8×14.5cm　台中　林雪娥藏

第二排左 1 林草，左 4 楊天賦（林草的女婿，林碧燕之夫）

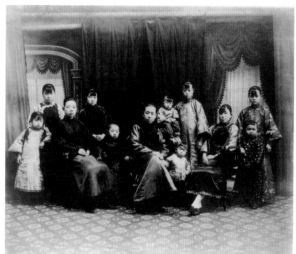

圖 232 · 天津中國攝影公司　王澤寬兄弟家庭合影　20 世紀 30 年代　銀鹽紙基
　　　　22.6×27cm　仝冰雪藏　出處：仝冰雪《中國照相館史》

圖 233 ·〈王澤寬兄弟家庭合影〉局部（之一）

圖 234‧〈林草夫婦合影〉局部
圖 235‧〈王澤寬兄弟家庭合影〉局部（之二）

密的暗黑階調襯托出珍珠般閃亮的面容，而在〈林明助新婚夫妻和至親合影〉（圖229）中，構築出個人古典美藝術理想。這一套布景，林草晚期拍攝群像時常用（〈林草和台中商界名流合影〉，圖231），相中交接成人字形的布簾及背景（〈林明助新婚夫妻和至親合影〉局部，圖230）與天津中國攝影公司〈王澤寬兄弟家庭合影〉（攝於20世紀30年代，圖232、圖233）的人字形帷幕肖似；〈林草夫婦合影〉和〈王澤寬兄弟家庭合影〉的地毯花色（圖234、圖235）一模一樣；這些帷幔、波斯地毯有可能從西洋輸入東南亞地區

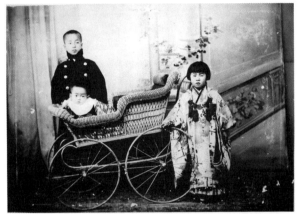

圖 236‧藤本乙吉　兄弟記（紀）念寫真　明治後期（1910年前後）高知　出處：《日本寫真史 1840-1945》　日本寫真協會編／平凡社刊

圖 237‧〈兄弟記（紀）念寫真〉局部

後，再轉由東南亞、香港、上海的攝影器材材料商引進台灣市場。

　　明治後期（1910年前後），攝於日本高知市的〈兄弟記（紀）念寫真〉（圖236），其寫場地板已鋪設波斯地毯（圖237），能否據此判定「林寫真館」的波斯地毯即由日本轉運而來？另檢視大正3年（1914）攝於奈良寫真館的〈岩手師範學校女子部記（紀）念寫真〉（圖238）與攝於大正6年（1917）的〈林寫真館上梁式〉（圖239），這二件室外紀念寫真，拍攝時間僅隔三年，相片格式有所差異。〈林寫真館

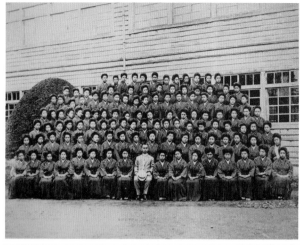

圖 238
奈良寫真館　岩手師範學校女子部記（紀）
念寫真　大正 3 年（1914）　出處：《日本
寫真史 1840-1945》　日本寫真協會編／平
凡社刊

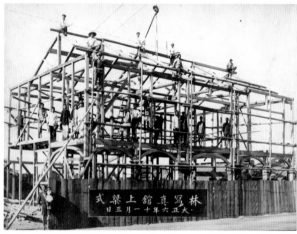

圖 239
林草　林寫真館上梁式　1917
20.2×26.6cm　台中　林振堂藏

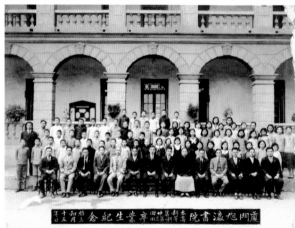

圖 240．昭和 10 年廈門旭瀛書院畢業生紀念照　1935　21.5×27cm　林雪娥藏
圖 241．〈昭和 10 年廈門旭瀛書院畢業生紀念照〉局部，中立者為筆者（王偉光）之父王文枝

240 | 241

上梁式〉張貼了中文反白橫長標籤，此中式相片格式（參看昭和 10 年廈門旭瀛書院的畢業生紀念照，圖 240、圖 241）標誌著林草早已和來台販售的香港、上海攝影器材材料商有所接觸，以獲取相關資訊，購置器材材料。現存林草所遺留的大型相機，其標牌（圖 242）明示台籍商人也加入了攝影器材材料進口行列。

圖 242・林草遺存的大型相機之標牌

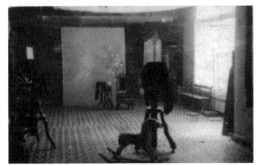

圖 243・林多助　林寫真館寫場（之一）　約 1936　台中
　　　林振堂藏

　　〈林寫真館寫場（之一）〉（圖 243）布景，可見人字形帷幔、立柱、花窗以及繁花背板，此繁花背板多用於婦女與孩童的拍攝，1949 年，林權助為么妹林雪娥所拍婚紗照，也使用此背板。〈林寫真館寫場（之二）〉（圖 244）布景，依舊可見人字形帷幔、立柱與花窗，上方黑色頂棚所覆蓋的面積近二公尺見方，有效營造出林草所求取的暗黑階調；頂棚中段另吊掛一卷背景布。

豐碩遺真的台灣老照片

　　中國作家賈平凹在《老西安》一書序文中，描述二十世紀 30、40 年代，西安照相館的趣事：「當我應承了為老西安寫一本書後，老實講，我是有些犯難了，我並不是土生土長的西安人，雖然在這裡生活了二十七年，對

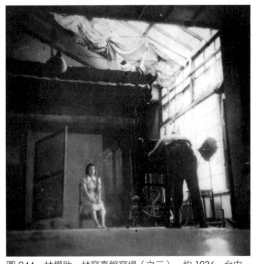

圖 244・林權助　林寫真館寫場（之二）　約 1936　台中
　　　林全秀藏

過去的事情卻仍難以全面了解。以別人的經驗寫老城，如北京、上海、南京、天津、廣州，要憑了一大堆業已發黃的照片，但有關舊時西安的照片少得可憐，費盡了心機在數個檔案館裡翻騰，又往一些老骨董收藏家家中搜尋，得到的盡是一些『西安事

變」、『解放西安』的內容，而這些內容國人皆知，哪裡又用得著我寫呢？老西安沒照片？這讓多少人感到疑惑不解，其實，老西安就是少有照片資料。沒有照片的老西安正是老西安。

當時西安「有了名為『大芳』的一間相館，去館子裡照相，這是多麼時髦的事！民間裡廣泛有著照相會攝去人的魂魄的，照相一定要照全身，照半身有殺身之禍的流言。但照相館裡到底是怎麼回事，十分之九點九的人只是經過了照相館門口向裡窺視，立即匆匆走過，同當今的下了崗的工人經過了西安凱悅五星級大酒店門口的感覺是一樣的。一位南郊的九十歲的老人曾經對我說過他年輕時與人坐在城南門口的河壩上拉話兒，緣頭是由『大芳』照相館櫥窗裡蔣介石的巨照說開的，一個說：蔣委員長不知道一天吃的什麼飯，肯定是頓頓撈一碗乾麵，油潑的辣子調得紅紅的。他說：我要當了蔣委員長，全村的糞都要是我的（按：牛糞曬乾成牛糞餅，可以拿來當柴燒），誰也不能拾。這老人的哥哥後來在警察局裡做事，得勢了，也讓他和老婆去照相館照相，『我一進去』，老人說，『人家問全光還是側光？我倒嚇了一跳，照相還要脫光衣服？！我說，我就全光吧，老婆害羞，她光個上半身吧。』

「正是因為整個老西安只有那麼一兩間小小的照相館，進去照的只是官人、軍閥和有錢的人，才導致了今日企圖以老照片反映當時的民俗風情的想法落空，也是我在寫這本書的時候，首先感到了老的西安區別於老的北京、上海、廣州的獨特處。」

賈平凹慨歎：老西安「少有照片資料，導致了今日企圖以老照片反映當時的民俗風情的想法落空。」我們比較幸運的是，單憑林草一人，已遺留上千幀不乏藝術精品的台灣老照片；根據郭雙富在 2019 年的調查（未定稿），日治時期的台中已有三十三家寫真館，照相業蓬勃發展。

中國早期人像攝影一般採用平光（全光）拍照，愛看白淨面皮，忌諱側光的「陰陽臉」。1911 年 12 月 25 日，上海同生照相館以側光拍攝〈臨時大總統孫中山標準像〉，可謂開風氣之先。同時期在中國的外國人，則喜愛拍成陰陽臉效果，其審美取向顯然以林布蘭為依歸；一直來到 1930 年左右，側光肖像照方才在中國遍地開花。1898 年，萩野的側光〈林草坐像〉，標誌著台灣西化進程的神速。

西安大芳攝影室於二十世紀 40 年代創立，以拍攝人像著稱。1935 年 4 月 15 日，柯達公司研究成功「柯達彩色膠卷」，拍攝好的軟片須寄回羅徹斯特的柯達公司總部沖印。大芳攝影室無此條件，它所拍攝的蔣介石巨照以手工著色，把臉畫紅了，民間笑談：蔣委員長肯定每餐拿辣椒油和著乾麵吃，吃的臉紅咚咚的。

林寫真館庭園聚樂小影

王偉光

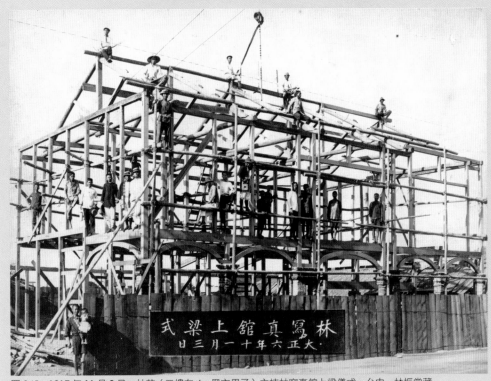

圖 245．1917 年 11 月 3 日，林草（二樓左 4，黑衣男子）主持林寫真館上梁儀式　台中　林振堂藏

　　1901 年，林寫真館在台中市中山路一七五巷開始掛牌營運。1917 年，林草買下中山路 201、203、205、207 號四家店面，地坪約 100 坪，重新整地，構築新館（圖245）。

　　新館（圖 246-250）於 1918 年落成，一樓劃分兩大部分，左半部的前廳作營業用，設置櫃臺與接待處，有樓梯直上二樓攝影棚（圖 251）。櫃臺後方以黑色布幕圍成暗房，接著是林草夫婦臥房、九女林雪娥閨房，以及一大片庭園。林寫真館的庭園多采多姿，林草夫婦在此廣植花樹、蘭草，飼養孔雀、雉雞、各色鳥類；林草夫人林楊梅在此洗米、洗菜、挨粿（e-kóe，以石磨磨米蒸粿）。這也是林家婦女工作，小孩嬉戲、飼養寵物的園地。

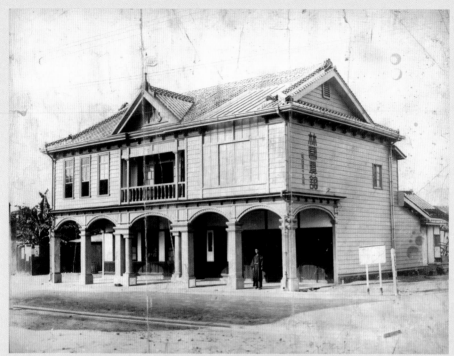

圖 246‧台中中山路林寫真館新館落成全貌 1918 林振堂藏

圖 247‧黃銘璋建築師精確 3D 定位 「林寫真館」新館（1918-1949）、「林照相館」（1949-1953）、「聖林攝影社」（1953-1974）舊址測繪圖 2020.9.19 台中 張翰文提供

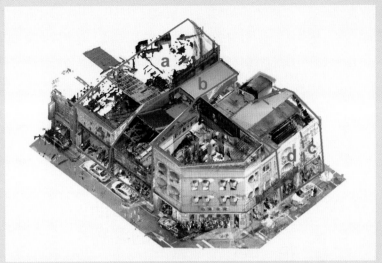

圖 248．「林寫真館」「林照相館」舊址 3D 測繪標示圖
（a）一樓，林寫真館、林草夫婦臥房、林雪娥閨房與後院庭園
　　　二樓，攝影棚、暗房與林榮助宅
（b）一樓，佛祖廳與林明助、林清助的客廳
　　　二樓，林明助、林清助的住宅
（c）一樓，林照相館（1953-2003）、暗房
　　　二樓，攝影棚
　　　三樓，林權助宅
（d）一樓，助美美容補習班
　　　二樓，儀態、插花、緞帶花實作班
　　　三樓，林權助宅

　　　新館一樓右半部設置佛祖廳，其餘地方作為林草二子林清助、五子林明助的客廳。步上二樓為攝影棚與暗房，剩餘空間規劃成林草三子林榮助和林清助、林明助的居家住處。長子林多助早已移居在外，開創事業。四子林權助一家子住在緊挨林寫真館，面向三民路二段的三層樓房；林草九女林雪娥於 1949 年 4 月結婚，婚後擇日入住三樓，而於 1958 年林楊梅去世之次年，舉家遷居台北。

　　　1901 年，林草創立「林寫真館」，1949 年改名「林照相館」。1953 年，林草車禍往生，林權助正式接掌「林照相館」，並將該館遷往三民路，舊址由林權助的三哥林榮助設立「聖林攝影社」。「林寫真館一樓、二樓平面示意圖」勾繪出林草當時所經營的規模，穿插其間的相片，其年代自 1935 年迄於 1957 年，涵括「林寫真館」新館（1918-1949）、「林照相館」（1949-1953）、「聖林攝影社」（1953-1977）三個時期。

此「林寫真館一樓、二樓平面示意圖」多蒙家兄王健仲以及家母林雪娥、表哥林浩司詳細描述，配合林多助、林權助相關紀實照片兩相對照，方得以草擬完成。品賞這一批七、八十年前陳年舊照，濃郁的生活氣息撲面而來，懷舊情思縈繞胸中久久不散。

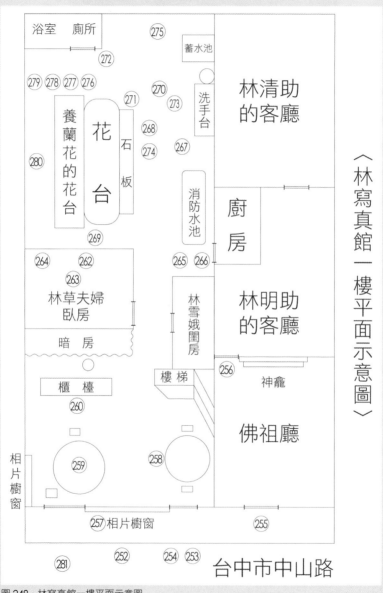

圖249・林寫真館一樓平面示意圖

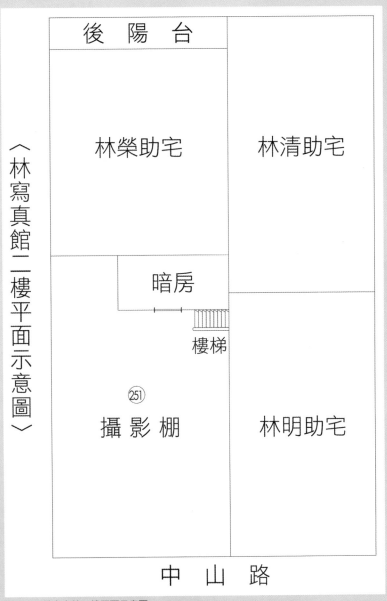

〈林寫真館二樓平面示意圖〉

後 陽 台

林榮助宅

林清助宅

暗房

樓梯

㉕

攝影棚

林明助宅

中 山 路

圖 250．林寫真館二樓平面示意圖

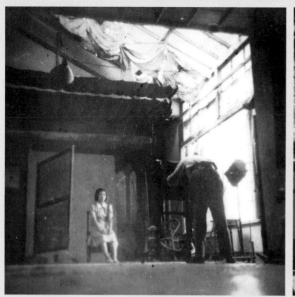

圖 251・林權助　林寫真館二樓的攝影棚　約 1936　台中　林全秀藏

圖 252・1947 年底，國民政府（國府）正式頒布中華民國憲法，將國民政府改組為行憲之中華民國
　　　政府。1949 年，中華民國政府遷台，市面上禁用日文，「林寫真館」改名「林照相館」。
　　　這張照片約攝於 1951 年，依舊由林草主掌店面營運，宏偉大器的門面，二樓磨砂玻璃木門
　　　可作為拍攝時，調節自然光之用。（林權助攝影　林全秀藏）

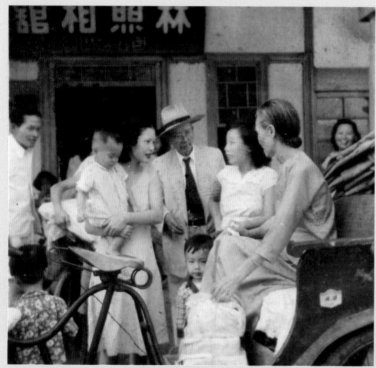

圖 253
店門前，林草夫婦準備搭
乘三輪車，一旁眾親人圍
繞，左起：林草長子林多
助，九女林雪娥手抱長子
王健仲，林草，五媳婦林
張瓊花和長子林振堂，林
楊梅，長媳林張秀英。
（林權助攝於 1951 年
林雪娥藏）

圖 254‧1949 年，「林寫真館」改名為「林照相館」，林權助立於新招牌前留影。（林全秀藏）

圖 255‧出嫁之日，林雪娥在佛祖廳敬拜佛祖、祖先，叩謝父母養育之恩後，手捧鮮花，低頭準備
　　　　跨出大門。（林權助攝於 1949.4.17　林雪娥藏）

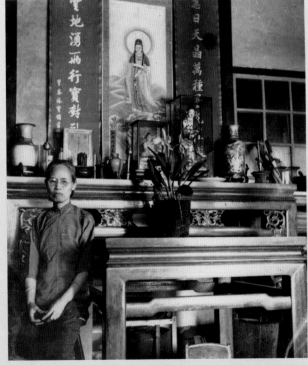

圖 256

林楊梅端坐神龕旁，神龕供奉觀世音菩薩、
釋迦牟尼佛以及林氏列祖列宗牌位。林楊
梅以香花供佛，供桌上擺放取自庭園的幽
蘭盆花。

（林權助攝於 1949 年　林雪娥藏）

圖 257．1949 年起，林權助著手彩色照片的拍攝與沖放。到了 1951 年，林草年逾 70，逐漸淡出俗緣，一心向道，
　　　　把照相館業務交付林權助打理，林權助隨即將他苦心研製的彩色肖像照陳設櫥窗內展示（左 2 為書法家
　　　　于右任彩照）。（林權助約攝於 1951 年　林全秀藏）

圖 258．林權助坐於照相館右接待處，正在閱讀。步上右後方樓梯，可抵達二樓攝影棚。
　　　　（林多助攝於 1943 年　林雪娥藏）

圖 259．雕塑家陳夏雨在照相館左接待處為林草捏塑半身胸像（林權助攝於 1935 年　林全秀藏）

圖 260 · 1953 年，林草過世後分家產，林照相館的招牌由林
　　　　權助繼承，該館搬遷至隔鄰三民路繼續經營。林權
　　　　助的三哥林榮助在原址成立「聖林攝影社」，他將
　　　　畫面左側原有的相片展示櫥窗移除，擺放二個軟墊
　　　　沙發椅，牆上照片框以花飾，渲染「美術攝影」的
　　　　氛圍。（林權助攝於 1956 年　林全秀藏）

圖 261 · 聖林攝影社的相片卡紙打印「聖林」「美術攝影」
　　　　「台中 HOLYWOOD（Hollywood 好萊塢）」字樣
　　　　（林雪娥藏）

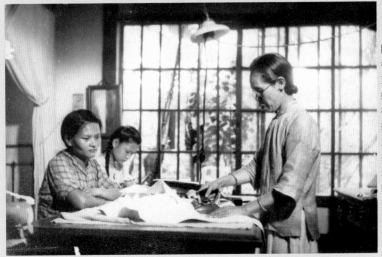

圖 262
從臥房那一大片窗戶外
望，可見青蔥綠蔭，耳聞
婉轉鳥鳴。林草夫人林楊
梅正在熨衣，么女林雪
娥（中）、女傭陪伴在側。
此相逆光拍攝，輔以專業
攝影師所用的一次性鎂
光燈閃光，精準呈現人物
的形貌、質感。1960 年
代，柯達公司推出新型閃
光方磚，閃光燈攝影方才
普及於大眾。（林權助攝
於 1944 年　林雪娥藏）

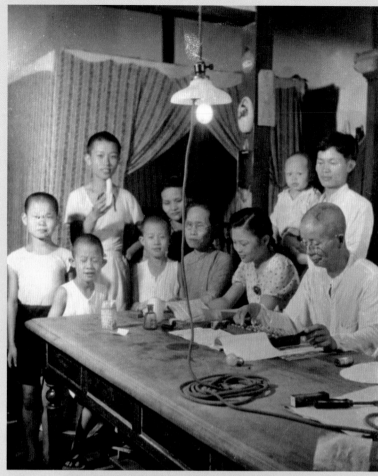

圖 263
林草於臥房內作帳，夫
妻倆在兒孫圍繞下，享
受天倫和樂。
（林權助攝於1943年
林雪娥藏）

圖 264
筆者三不五時也會溜進
來，向外婆要一毛錢，
到不遠處巷口的柑仔店
買金甘糖吃。外婆雙目
已盲，她笑咪咪招呼筆
者，有求必應。
（林權助攝於1955年
林雪娥藏）

圖 265．筆者高舉竹竿，和表哥玩在一起。筆者的貪玩好動，外公林草暱稱為「悾（Khong）猴」，瘋瘋癲癲的小猴子。相片左下方為消防水池一角（林權助攝於 1956 年　林雪娥藏）

圖 266．三劍客（第一排左 2 為筆者）好一陣廝殺後，和表姊妹合影。家母林雪娥婚後，外婆希望她能留在身邊，有個照應，夫妻倆於是遷往近旁四哥林權助宅第的二樓，一直住到外婆謝世（1958，時年 72）之次年，方才遷離。彼時，家二舅、三舅、五舅闔家分別居息於中山路林照相館二樓以及佛祖廳後方房間，筆者常有機會潛入後院庭園和表兄弟們廝混。（林權助攝於 1956 年　林雪娥藏）

265 | 266

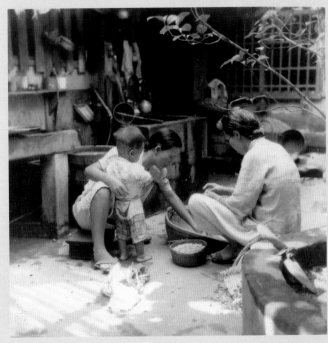

圖 267
林楊梅在洗手台邊與女傭坐地，淘洗白米，準備磨米蒸粿。洗手台左側有大型水缸、蓄水池。
（林多助攝於 1944 年　林雪娥藏）

圖268．林草夫婦在女僕陪侍下，澆花、賞花。此階段植栽最為茂密，花台前添加長條形石板來擺設盆栽（林多助攝於1944年　林雪娥藏）

圖269．林楊梅正在澆花，照片左側可見林楊梅臥房窗戶的鐵欄杆。家母林雪娥道：「我阿母（a-bú，母親）特別喜歡花，自己種了些桂花、玉蘭、含笑、樹蘭，把花插鬢邊。花謝了，拿個小盤盛上，擺床頭聞香。」（林權助攝於1944年　林雪娥藏）

	271
270	
	273
272	
	274

圖270
林家兄妹（左2林榮助、左3林清助、左4林權助以及林雪娥和坐於長椅閱讀的林秀鑾）在家中過節餐聚後，來到庭園散心，眾人抬頭仰望攀上林楊梅臥房屋頂向下拍照的林多助；身後水槽堆放待洗的鍋碗。林雪娥在此相中顯得嬌小可愛，平日普獲兄姊疼惜看顧。此際，林楊梅已在臥房休息，她站立窗前，看著一干兒女和樂歡笑而心生快慰。
（林多助攝於1937年　林振堂藏）

圖271
1937年（昭和12年）3月，林權助小學畢業後，在家調養足疾，並擔任父親的攝影助理，暇時則和友人來到庭園，閒話鳥經。相中，他懷抱二姊的孩子；這一家人，各個疼愛小孩。
（林多助攝於1937年　林振堂藏）

圖272
林秀鑾（懷抱二姊的孩子）、林權助足登夾腳拖，林雪娥穿木屐，立於庭園浴室（兼廁所）前。林秀鑾與林雪娥頭梳公學校女學生短髮齊耳的清湯掛麵髮型，亦稱河童頭。
（林多助攝於1937年　林振堂藏）

圖273
林楊梅弓身餵養長孫林純寬；前景，林權助面帶笑容，正與表弟們嬉戲。此時，花台前長條形石板已撤除。
（林多助攝於1944年　林雪娥藏）

圖274
林多助夫人林張秀英足登木屐，蹲身餵養長子林純寬。
（林多助攝於1945年　林振堂藏）

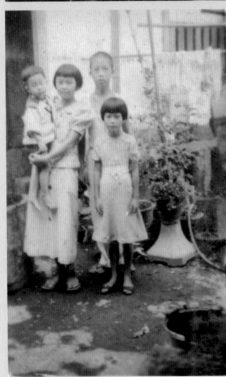

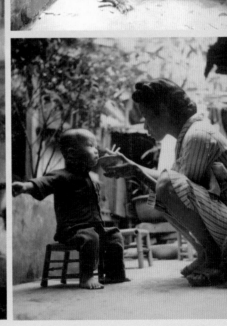

圖 280・林清助（左）與同學合影，前景長橢圓形花台日
後被清空注水，餵養魚兒。
（林多助攝於 1938 年　林雪娥藏）

	276
275	278
277	279

圖 275
傭人推磨，林楊梅撒米，磨成米漿用來蒸粿。
（林權助攝於 1944 年　林雪娥藏）

圖 276
林雪娥一身時髦打扮，立於蘭草盆栽之後，人
比花嬌。其左後方細竹枝圍成的竹籠內，餵養
著孔雀與啼雞（thî-ke，雄雞）。
（林權助攝於 1947 年　林雪娥藏）

圖 277
林明助（左）與同學手抱小白兔，這處庭園也
是林明助飼養小白兔、白頭翁的秘密花園。
（林多助攝於 1938 年　林振堂藏）

圖 278
林楊梅髮髻旁簪上一朵自家栽種的含笑，她定
睛注視鳥籠裡由四子林權助所飼養的十姊妹。
（林多助攝於 1944 年　林雪娥藏）

圖 279
林草的五個兒子個個喜愛音樂，組成家庭樂團，
林清助、林明助並曾公開演奏。家嚴王文枝因
緣際會參加這個家庭樂團而結識家慈林雪娥。
相片後排左起，林榮助、林多助、林清助；前
排左起，林權助、林明助
（林權助攝於 1944 年　林雪娥藏）

圖 281・筆者（左二）和表弟林淳堂（左）、林全彬（右）
赤著腳，從庭園玩到大馬路，皆因武功高強，眾親
友給了筆者一個封號：「四郎」（sù-lông，「四
郎與真平」系列漫畫的男主角）作為小名。
（林權助攝於 1957 年　林振堂藏）

林草家庭相簿集珍

王偉光

　　林明助、林雪娥兄妹珍藏數本老相簿，收錄林草、林多助、林權助於 1901 至 1950 年間的攝影作品。林明助歿後，手中相簿轉由其子振堂承襲，相簿空白處有林草註記文字，此註記文字的原始相片已被移除，改貼他相；偶而得見林振堂的標示文。部分相片下方貼上細長小紙條，林明助也寫了些相片背景文字。相簿歷經滄桑，改朝換代之際，為了免遭牽連拖累，林草將日本官廳責付拍攝的官方行事照片撕毀，只予遺少數，遺留些許註記文。

　　今將相簿內容整編歸列，以記陳年舊事。

為兒孫造像

　　拍照前，林楊梅給孩子們穿上華服，精心打扮以留住童顏。兩位襁褓稚子頸繫圍嘴（圖 282、圖 283），林草長女林碧霞身穿高腰連衣裙洋裝（圖 284），梳蘑菇頭髮型，右手拈花枝，左手緊抓綁帶綴花編織草帽。次女穿旗袍（圖 285），紮丸子頭髮型，

圖 282・林草　六女林明珠小影　台中　林振堂藏　林明助註記「林氏明珠，滿三個月」，
　　　　林振堂註記「五姑」

圖 283・林草　四子林權助小影　約 1922　台中　林振堂藏　林明助註記「四弟」

圖 284・林草　長女林碧霞小影　約 1913　台中　林振堂藏
　　　　林明助註記「林氏碧霞，五歲紀念攝影，死去前」

| 282 | 283 | 284 |

圖 285・林草　次女小影　台中　林振堂藏　林振堂註記「大（姑）」
圖 286・林草　四女林碧燕小影　約 1916　台中　林振堂藏　林振堂註記「三姑」
圖 287・林草　長子林多助小影　約 1921　台中　林振堂藏　林明助註記「林多助，七歲紀念攝影」

285 286 287

285 | 286 | 287

圖 288・林草　長孫林純寬小影　1944　7.4×5.4cm　台中　林雪娥藏
圖 289・林多助　林雪娥懷抱林純寬　1944　5.1×5.2cm　台中　林振堂藏
　　　　左 1 林張秀英，右 1 林楊梅

288 | 289

戴耳環，手拈自家庭院現摘的花枝，一手握帕，端坐於披上花布的圓凳上。四女林碧燕穿背心（圖 286），戴花草紋童帽及手鐲，腳踩木屐，立於門松前；長子林多助則一身日式服飾（圖 287）。有趣的是，林家首逢喜得添丁，長孫林純寬呱呱墮地平安長大（圖 288），親友間一時造成搶抱風潮（圖 289）。1953 年 2 月間，春寒料峭之時，


林草　**149**

林草幫么女雪娥的長子王健仲拍了張把玩玩具的立像（圖290）。此事過後三個月，林草不幸車禍往生，徒留追憶於人間。

林楊梅膝下子女眾多，在那守舊年代，能不獨寵男娃，男孩、女孩各個疼愛有加，在其身上施展慈母獨到的服飾審美品味，日後深深影響林碧燕、林雪娥美妝扮的雅好。

寫下濃郁的父愛

林明助是林草么兒，林雪娥為么女，兩人在林家集萬千寵愛於一身，有呼風喚雨之能。算命師卜斷林明助一生好命，果然料中，就業時，他先到台中郵便局（今之台中民權路郵局）

圖290・林草　林雪娥的長子王健仲立像
1953　9.9×13.8cm　台中　林雪娥藏

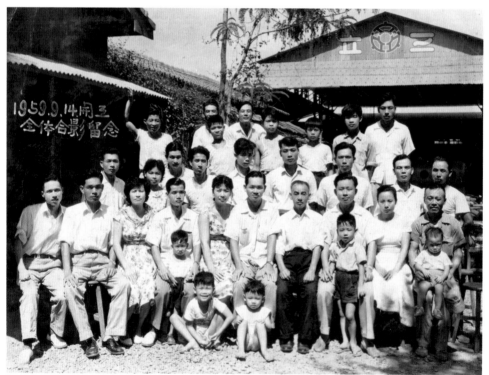

圖291・1959年9月14日，三立鐵工廠開工營運，全體人員合影留念　第一排右2、右3，林明助夫妻及次子林淳堂；第一排右5、右6，林清助夫妻及坐地的兒子林崇聞、林恭正；第一排左3、左4，林明助二姊的女兒、女婿及其子

上班，後與二姊的女婿、二哥林清助合夥經營「三立鐵工廠」（圖291），財運亨通；當時腳踏車尚未普及，他已騎上 BMW 500cc 機車奔馳於途。

　　林明助在台中郵便局上班期間，林草拍了三張與之相關的大型相片，〈台中郵便局大野局長送別記（紀）念〉（圖292）現場共計一○五人，建物主體景觀入鏡，規模宏大，全幅鋪排黑白階調的節奏性配置（圖293）。林草將林明助安排在右拱柱之前，灰色拱柱與淺浮雕紋飾烘襯林明助白淨顏面（圖294），成了視覺焦點。林明助的未婚妻張瓊花立於大野局長右後方，背面灰黑衣服和她那白皙面容兩相對比（圖295），意象鮮明。

　　官樣文章的一幀送別紀念照，林草匠心獨運，細膩鋪排其子、未來的兒媳在畫幅中亮眼位置，成了父親贈與兒子的貼心禮物。此相理應攝於早晨時分，柔和而均勻撒布的光線淡化陰影，呈現肌膚潤澤度以及空氣透明感。林明助上半身高度1.6公分，約莫成人食指的寬度，將它放大審視（圖294），眼皮的厚度、黑白分明的雙眼清晰可辨，全幅百餘人性格、表情躍然紙面，頗為耐看，術近於藝了。

　　林明助從小喜愛畫畫、閱讀，出門在外，身邊總有書籍陪伴，也上台表演過口琴，

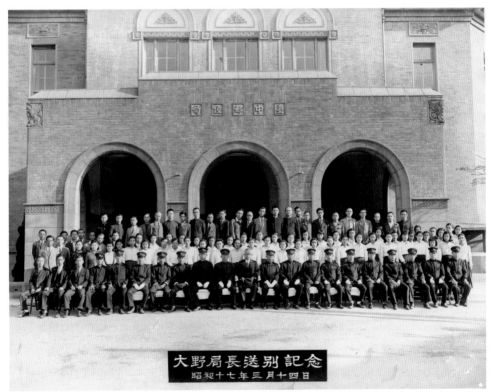

圖292・林草　台中郵便局大野局長送別記（紀）念　1942　20.6×26cm　台中　林振堂藏　末排左6林明助

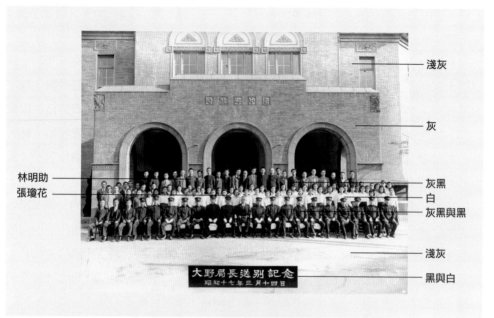

圖 293‧〈台中郵便局大野局長送別記（紀）念〉黑白階調的節奏性配置

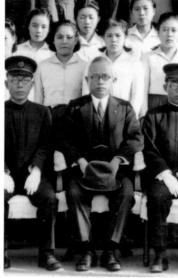

294 | 295

圖 294
〈台中郵便局大野局長送別記（紀）念〉局部，末排中立者林明助

圖 295
〈台中郵便局大野局長送別記（紀）念〉局部，第三排左 1 張瓊花

對於父親的行事風格知之最詳，細心整理記錄下父親為他所做的青少年時期寫真點滴及其他，濃郁父愛瀰漫每幀相上。四哥林權助（圖 296、圖 297）比他長二歲，就讀同一所村上公學校（圖 298、圖 299），林草也滿懷疼惜關愛之心，攝錄他的童年片羽。

〈林明助和林權助小學時期合照〉（圖 300）攝於 1933 年，林明助註記「權助五

圖 296・林草　林權助小一團體照　1929　13.7×20cm　台中　林振堂藏
　　　林明助註記「□□記（紀）念，權助八才（歲）」　第一排右 3 林權助
圖 297・〈林權助小一團體照〉局部，林權助小影

圖 298・林草　林明助小一團體照　1931　9.8×13.9cm　台中　林振堂藏
　　　林明助註記「昭和六年四月入學，當時林明助八才（歲）」　第一排右 1 林明助
圖 299・〈林明助小一團體照〉局部，林明助小影

年生（五年級學生），十二才（歲），明助三年生，十才（歲）」；次年，林權助的
修學旅行團體照（圖 301、圖 302）共有一百二十位師生入鏡，或立或坐於鳥居、石
燈籠前，遠處山麓坐鎮台灣神社。日文的「修學旅行」近似於我們的「畢業旅行」或
「校外教學」，此相應非林權助畢業旅行團體照，而為該校高年級生遠赴台北市劍潭

圖 300・林草　林明助（右）和林權助小學時期合影　1933　7.2×9.5cm　台中　林振堂藏
　　　　林明助註記「昭和八年村上公學校時代，權助五年生，十二才（歲），明助三年生，
　　　　十才（歲）」

圖 302・〈林權助修學旅行團體照〉局部，第二排中立者林權助

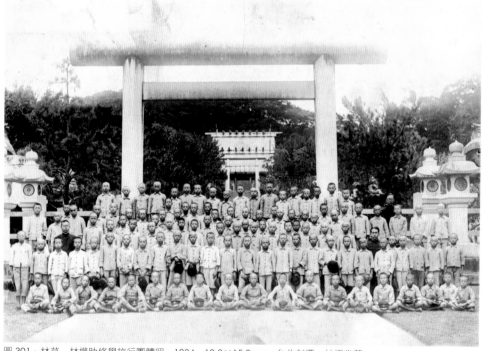

圖 301・林草　林權助修學旅行團體照　1934　10.8×15.3cm　台北劍潭　林振堂藏
　　　　林明助註記「權助十三才（歲）」　第二排左 3 林權助

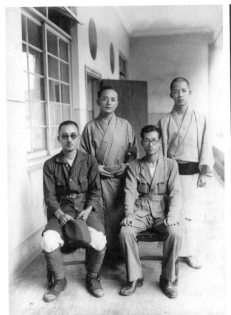

圖 303·林草　林權助（右 1）在「台中病院」住院，治療腳疾　1936　台中　林全秀藏　　303 | 304

圖 304·林草　林明助和林權助畢業紀念照　1937　14.5×10cm　台中　林振堂藏
　　　　林明助註記「昭和十二年三月卒業記（紀）念，權助十六，明助十四」
　　　　中坐者林明助，左 2 林權助

圖 305·林草　圓山動物園之旅（之一）　1935　10.8×14.4cm　台北　林振堂藏
　　　　林明助註記「昭和十年十月，丸（圓）山動物園ニテ，明助十一（實歲 11 歲）」
　　　　站立者，左 4 林明助

圖 306・林草　圓山動物園之旅（之二）　1935　10.3×15.2cm
台北　林振堂藏　第一排左 6 林權助
圖 307・〈圓山動物園之旅（之二）〉局部，前排中坐者林權助

參拜台灣神社的校外教學團體照，日後這座神社被拆除，
於原址改建為圓山大飯店。日本皇民化教育下，極力推廣
神道信仰，出外旅行首站即參拜當地神社。1935 年，兩兄
弟和班上同學同赴圓山動物園（今之台北市立動物園）參
觀；1936 年只有林明助的南部旅行照，當時，林權助由於
腳疾復發，住院治療（圖 303）。1937 年，兩兄弟同一年畢業，林明助時年十四歲，
林權助十六歲，在〈林明助和林權助畢業記念照〉（圖 304）中，林權助身穿校服，
立於其弟右後方。

　　1937 年 3 月，林權助國小畢業後，不再就學，居家調養並擔任父親的攝影助理，
專心投入從小熱愛的攝影志業。襁褓之年腳踝的意外傷害，竟成終生之疾，卻未能牽制
住林權助作為紀實攝影家、攝影記者須久站疾行的動能，其精神性與意志力凌駕萬有。

　　林草以大型相機紀錄下孩子們的生活與學習，可謂體貼周到，不辭辛勞。林明助、
林權助北上參觀丸（圓）山動物園（圖 305、圖 306、圖 307），林明助南下畢業旅行（圖
308），童軍露營（圖 309、圖 310），抬神輿（神轎圖，311、圖 312）；林權助抬神輿（圖

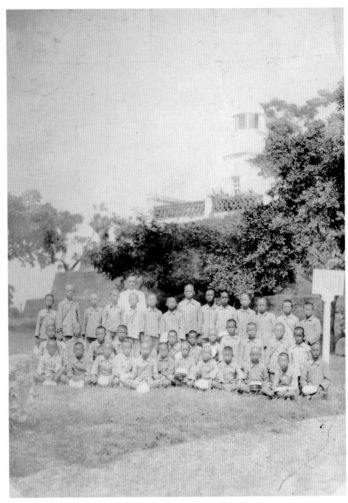

圖308
林草　南部旅行　1936
14.6×10.2cm　林振堂藏
林明助註記「昭和十一年南部旅
行，明助十三（歲）」

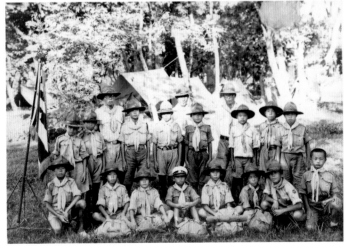

圖309
林草　童軍露營　1935
10.3×14.5cm　林振堂藏
第一排右1林明助

圖 310‧林草　少年團夜營　1935　10×14.5cm　林振堂藏　林明助註記「昭和十年夏休，み少年團合同夜營，
　　明助十二才（歲，虛歲十二歲）」　昭和十年的暑假，少年聯合露營活動；右側站立者林明助。

313、圖 314），畢業前大掃除（圖 315）、排球比賽（圖 316）；四女林碧燕高女同
學送別（圖 317）……，點滴入鏡。甚而，林明助和班上死黨勾肩搭背、光著腳丫端
坐之姿，也得請攝影家老爸施展一下功力（圖 318、圖 319）。當時，寫真尚未普及，
屬於高檔消費，一般人難得拍上一張相片，民間流傳「一部相機換一甲水田」的說法。
二十世紀初，日治時期的台灣，一元可買四斤半豬肉，一張 3×5 吋（8.9×12.7cm）
照片索價二元五角。這幾個孩子可能不知道，就這兩張相片的攝製，可抵買十一斤豬
肉回家。愛屋及烏，林草家庭相簿也保留〈林寫真館學僕〉（圖 321）以及林草和學
僕（店員）合影照（圖 320），其愛心普及身邊一草一木。

　　林草拍攝〈抬神輿〉這類學生團體照，並無日本官員、社會名流入列，他一本忠
於藝術的專業，自我要求，用心鋪排布局。〈抬神輿（之一）〉合理化的完美構成（圖
322）與黑白階調的節奏性配置（圖 323），兩者混溶交相作用，醞釀出氣勢和莊嚴感，
是一幀洋溢古典純美的好作品。拍攝期間，小六生林權助想必在旁用心觀摩，了然於
心，以此築基，日後天馬行空，紀實攝影時，將靜態的古典美構圖轉化而為浪漫主義
式「帶動力量的流動性架構」（structure as living force）。

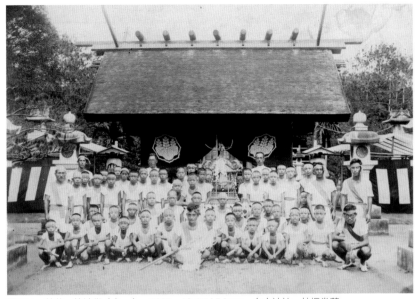

圖 312
〈抬神輿（之一）〉局
部，林明助小影

圖 311 · 林草　抬神輿（之一）　1936　10.6×15.1cm　台中神社　林振堂藏
　　　林明助註記「昭和十一年，六年生，神與（輿），明助十二（歲）」
　　　第一排左 1 林明助

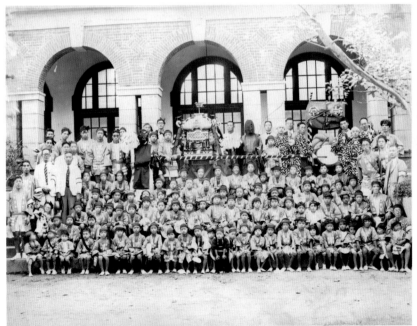

圖 314
〈抬神輿（之二）〉局
部，第一排左 1 林權
助，末排中立者林草

圖 313 · 林草　抬神輿（之二）　1936　21×26.7cm　台中　林振堂藏
　　　林明助註記「昭和十一年十月二十八日，權助十四（歲），明助十二（歲）」

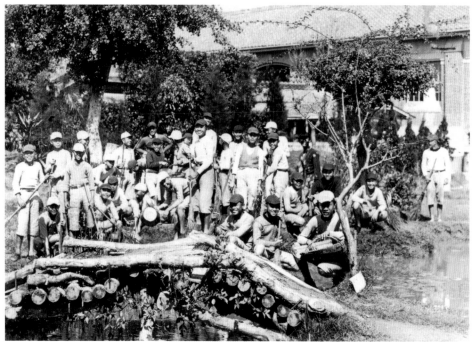

圖315・林草　全校勞動服務一隅　1937　6.8×9.5cm　台中　林振堂藏
　　　林明助註記「昭和十二（年），卒業記念（畢業紀念），權助十六（歲）」

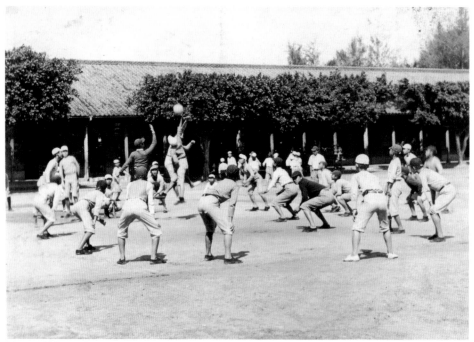

圖316・林草　排球比賽　1937　6.7×9.5cm　台中　林振堂藏
　　　林明助註記「昭和十二（年），卒業記念（畢業紀念），林權助」

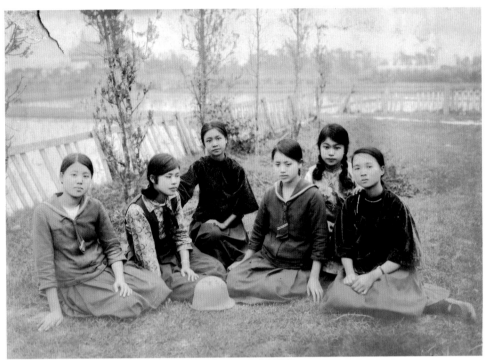

圖 317．林草　四女林碧燕（右2）高女同學送別　1928　林振堂藏
　　　　林明助註記「昭和三年三月二四日，送別寫真，高女同學」

圖 318．林草　我們畢業了　1937　7.7×5.3cm　台中　林振堂藏
　　　　林明助註記「昭和十二年，明助六年生，十四才（歲），許至善六年生，十四才（歲）」
　　　　左1林明助
圖 319．林草　我們都是好朋友　1933　7×9.9cm　台中　林振堂藏
　　　　林明助註記「昭和八年八月，公學校三年（級），明助十才（歲），左」
　　　　左1林明助

318 │ 319

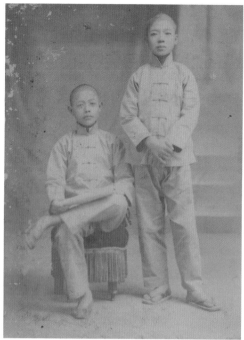

圖 320．林草　林草與林寫真館學僕合影　約 1916　台中　林振堂藏　左 3 林草
圖 321．林草　林寫真館學僕　約 1925　台中　林振堂藏

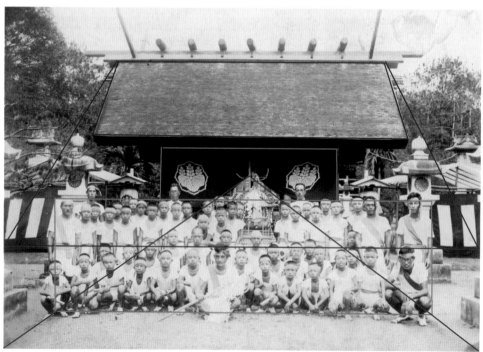

圖 322．〈抬神輿（之一）〉構成示意圖

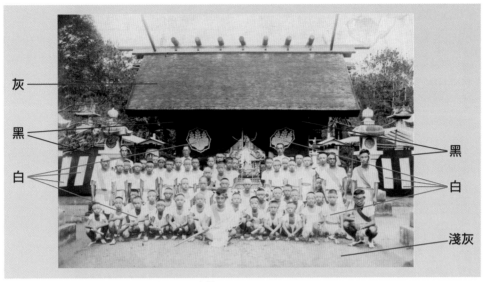

灰

黑

白

黑

白

淺灰

圖 323．〈抬神輿（之一）〉黑白階調配置示意圖

林多助的光影實驗

舊時，台灣人一般認為，家族事業理應由長子繼承。林草長子林多助從小跟隨父親歷練，稍長，充當林草外拍的助手；二次大戰後期，林多助被日本政府徵召，派往中國沿海拍空照圖，當時的攝影技術已達專業水準。他和四弟林權助熱衷於追逐高效能照相機（圖 324），檢視老相簿內他的〈相片集錦（之一）〉（圖 325），收錄三種不同比例的相片：長寬比 3：3，以雙鏡頭反光鏡取景相機（雙反相機）拍成；長寬比 3：2，以單眼相機拍成；長寬比 3：1.8（〈閒坐的小女孩〉，圖 326），則以小型蛇腹相機拍攝。

〈閒坐的小女孩〉把黑白負片的負像直接洗出，得到黑白逆轉的效果，具現林多助癡迷於抽象光影特效的探求；這位小女孩是林楊梅最疼愛的么女林雪娥（圖 327）。〈兩

圖 324．林權助得意地展示他的三部相機：一部單眼相機，二部不同廠牌的雙反相機
1947.2　林全秀藏

圖 325 · 林多助　相片集錦（之一）　1937-1943　台中　林振堂藏

圖 326 · 林多助　閒坐的小女孩　1937　4.5×2.7cm　台中　林振堂藏
　　　　林雪娥閒坐於媽媽臥房前的庭院，臥房內隱現林楊梅身影。

326 | 327

圖 327 · 林多助　如花姊妹　1937　3.5×2.3cm　台中　林振堂藏
　　　　林雪娥與四姊林秀鑾在庭院親密合影；畫面上明暗、虛實、方圓妥善配置，景觀豐富，
　　　　地面斑駁紋有裝飾效果，它和背景樹葉兩相呼應，活化畫面。

圖 328
林多助
相片集錦（之二）
1937
兩個透明杯子，
2.6×4cm　台中
林振堂藏

圖 329
林多助
相片集錦（之三）
1937
樹梢浮雲，
3.4×2.2cm
倚柱少女，
2.2×3.5cm
台中
林振堂藏

```
            330  │  332
                 │
                 │──────
                 │  333
            331  │
```

圖 330‧林多助　騎腳踏車身影　1943
　　　　　　5.1×5.2cm　台中　林振堂藏
圖 331‧林多助　扮鬼臉　1955　5.3×5.4cm
　　　　　　台中　林雪娥藏
　　　　　　第一排左起，王偉光、王健仲
圖 332‧林多助　陰影中的林草　1944
　　　　　　3.8×5.3cm　台中　林雪娥藏
圖 333‧〈陰影中的林草〉構成示意圖

個透明杯子〉（圖 328），〈樹梢浮雲〉（圖 329），〈倚柱少女〉（圖 329），〈騎
腳踏車身影〉（圖 330）等相，能從身邊不起眼的小物件、小景象，瞬間抓拍平淡而
有深趣的光影配置。他以閒散自由手法捕捉「林寫真館」（「林照相館」、「聖林攝
影社」）後院，其家屬、子姪輩工作嬉遊小影（圖 331），灌注真情，影像清新可喜。
林多助〈陰影中的林草〉（圖 332），壁面人物呈灰黑階調，光束投射在林草左側面，
勾勒出「ㄣ」形亮部，它和「ㄇ」形白色窗簾構築起畫面主要架構（圖 333），簡潔有
力。林草半邊臉部特徵清楚刻畫，從幽黑中浮現，突顯堅毅深邃的個人特質，全幅極

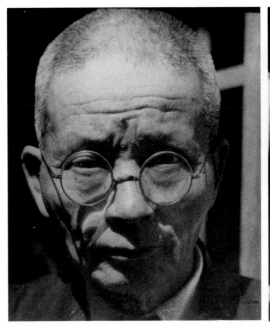
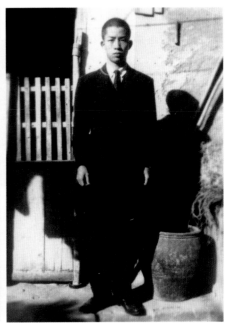

圖334・林多助　林草頭像　1943　7.9×6.5cm　台中　林雪娥藏
圖335・林多助　林權助立像　1944　5.3×3.8cm　台中　林雪娥藏

具表現力。〈林草頭像〉（圖334）擘弄光影變幻，塊面雄強有魄力，轉折清楚，賦予厚實體積感。眼鏡架深重的陰影在右臉做出抽象分割，強化凹凸起伏，它和額眉處皺紋兩相呼應，勾繪林草沉穩深刻的內在底蘊。背景長方形框架與圓形眼鏡、橢圓形頭部互為對比，造成力量。〈林權助立像〉（圖335），強光分割、歸納出六大黑白區塊，運作直線形、橢圓形（頭部、陶甕）律動，畫面左下角亮白與右側重黑陰影左右平衡，詭秘異常，而以雙手、領帶的小三角構圖提攝重點。全幅藉由光影來書寫，抽象而奪人眼目，功力非凡。

　　當時，林權助一有空就往大哥家跑（圖336），用心揣摩大哥對於光影特效的試拍。

圖336・林多助　林權助坐於林多助大哥的書桌上，書房壁面貼滿相片　約1937　台中　林振堂藏

林多助興趣所及，除了親情的母題，偶而也涉及友誼（〈騎鐵馬去郊遊〉，圖337）、農村小景（〈田邊水牛〉，圖338）、都市樣貌（〈柳川一景〉，圖339）等。林權助在父兄啟蒙呵護下，快速茁壯成長。

1955年左右，林多助擱置相機，拋捨家族事業，投身家庭電器（電鍋之類）的研發生產，也幫台中太陽堂餅店製作大型烘焙機。大同公司於1960年推出大同電鍋，開啟台灣「廚房電化革命」，林多助卻慘遭滑鐵盧。

林草的事業版圖

林草於1901年開辦「林寫真館」，多年慘淡經營，事業有成，1906年起，將餘力拓及其他事業，在竹山承租、購買近百甲農地種植水稻（圖340、圖341），設置閘壩（圖342）攔水以利灌溉。明治35年（1902），日本政府訂定「糖業獎勵規則」，設置新式製糖廠，鋪設糖業鐵路。日本中

圖337．林多助　騎鐵馬去郊遊　1937　3.2×5.3cm　台中　林振堂藏

圖338．林多助　田邊水牛　1937　2.2×3.4cm　台中　林振堂藏

圖339．林多助　柳川一景　1937　2.2×3.4cm　台中　林振堂藏

部地區不產糖，對糖的需求量極大，林草掌握商機，購地開墾成甘蔗園（圖343、圖344、圖345），設立糖廍（原始的製糖工廠）。

林草還承攬官方標案，搭建鐵線橋（吊橋，圖346）。營造之初，他遠赴河谷，觀看建築師以水準儀測量角度、高度、水平（圖347），擇定鐵線橋坐落處；工人填

圖 340
林草購買、承租近百甲農地，種植
水稻　10.4×14.9cm　竹山
林振堂藏

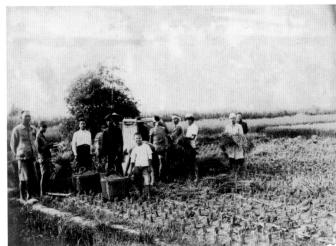

圖 341
林草的水稻收割後，以打穀機脫粒
11×15.3cm　竹山
林振堂藏

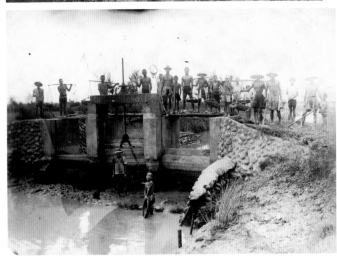

圖 342
林草設置閘壩攔水，以利灌溉
11.1×15.4cm　竹山
林振堂藏

圖 343
林草（右 1）購地拓墾成甘蔗園
10.9×15cm
林振堂藏

圖 344
林草（末排左 2）的蔗園揮鐮收割時節
11.1×14.8cm
林振堂藏

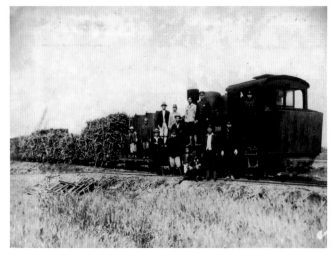

圖 345
以五分車載運甘蔗（右 3 林草）
11.1×14.8cm
林振堂藏

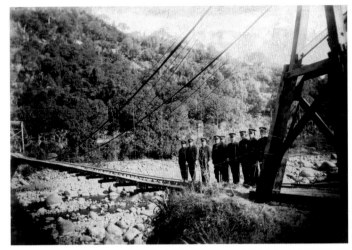

圖 346
林草承接日本官方標案所搭建完
成的吊橋　10.6×15.6cm
林振堂藏

圖 347
林草（前排右 2）在河谷觀看建
築師以測量儀器擇定造橋地點
10.2×14.5cm
林振堂藏

圖 348
工人以土石填地造橋（右 5 林草）
11×15.6cm
林振堂藏

圖 349
搭流籠過河（架上右 1 為林草）
10.3×14.5cm
林振堂藏

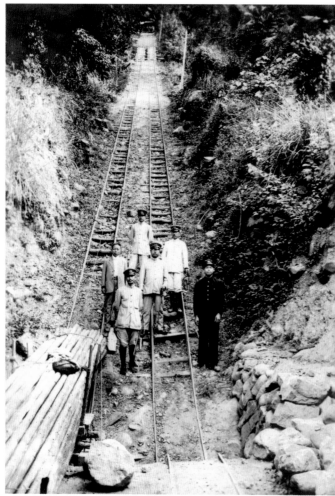

圖 350
自山上以小火車運送木材下山
（左 1 林草）
14.1×10.2cm
林振堂藏

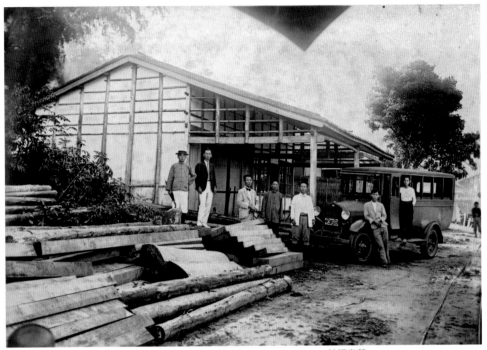

圖351・吊橋的橋面板、底部支撐梁堆放處（左5林草）　10.2×14.6cm　林振堂藏

地（圖348），林草搭流籠過河（圖349），自山上以小火車運送木材下山（圖350、圖351），凡事親身親為，實地監工。

　　1926年前後，林草購入美國通用汽車公司製造的雪佛蘭（Chevrolet，圖352），經營小包車業務，並跨足客運，取得路權，車行竹山、鹿谷兩地。不過，由於路況惡劣，車子經常爆胎，事故甚多，營運效果不佳。

　　香蕉是台灣代表性水果，各地皆有栽種，以台中地區為主要產地，1930年代，台中蕉佔全台七成產量，農產品排行榜僅次於稻

圖352・林草經營小包車業務所購入的雪佛蘭（Chevrolet）汽車　林振堂藏

圖 353·會議中的林草　約 1942　11.3×15.7cm　台中　林振堂藏

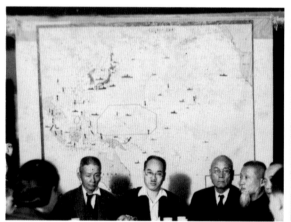

圖 354·〈會議中的林草〉局部，正面人物，左 1 林草；其後方懸掛巨幅「太平洋戰爭」戰事圖

圖 355·〈會議中的林草〉局部，會場張貼一紙布告

米與砂糖，日本東京則為最大宗出口城市。1920 年代，台中市霧峰區的香蕉產量約佔台中地區總產量 13-17％。大正 14 年（1925），霧峰林家的林垂拱擔任「台中州青果同業組合」副組長，霧峰林家頂厝林階堂（林獻堂的二弟）擔任評議員，組長為總督府內務部部長豬股松之助。林草和霧峰林家關係密切，也投身台中蕉的外銷拓展業務。

圖 356．林草　林草（左 5）與觀音禪寺住持高僧合影　約 1950　9.6×14.7cm　林振堂藏

　　1941 年 12 月 8 日，日本突襲美國珍珠港海軍基地，爆發太平洋戰爭（1941.12.8-1945.9.2），日軍向菲律賓、印尼、新加坡等地投擲炸彈。〈會議中的林草〉（圖 353）場景位於林寫真館二樓攝影棚，桌上擺放一串香蕉，林草（香蕉左前方）滿面愁容，與香蕉同業（林草右二為梅谷直吉，曾任職「台中州青果同業組合」初代組長）開會謀求應變之道（圖 354）；其後方懸掛巨幅戰事圖，標示軍艦布列以及炸彈投擲處。畫面左側有一布告，上書「開會の俟，宮城遙□，皇大神□，國歌奉唱，祈念傳達報告，協議懇設，開會の俟」（圖 355），布告下方有業者眷屬在一旁關心；開會結果將上報日本東京。由於戰事頻仍，台日船運受阻，日本政府管控糧食生產，台中蕉外銷事業一夕崩跌。

　　林明助以下列話語總結林草的事業經營：「林草雖育有十四個子女，前六位卻全是女兒，對其事業助益不大，因此，他所經營的事業，大都委人代管。除被掏空外，又遇上旱災，導致收成不佳；公車肇禍，賠償巨額金錢；砂糖循海路運往中國，途中遇颱風翻船，血本無歸。此後便與大兒子多助、三兒子榮助、四兒子權助專心經營寫真館生意，業務極盛，人手多時達十幾人。」（林全秀筆錄）家母林雪娥常慨歎：「你外公就是事業做太大，又幫人做保」，橫逆接踵而至；絢爛之極歸於平淡，終而回到老本行，逐漸淡出滾滾紅塵，一心向道，皈依釋道（圖 356），養花抱孫，頤養天年。

林草生平年表

林全祐、林全秀

1881 一歲。清光緒 7 年 11 月 9 日出生於大墩（台中舊稱），父林福源，母何順發，
祖籍福建漳州平和縣。其父居於竹圍（今台中火車站現址）。樂善好施，稱
道當時。

1883 三歲。幼年寄養於霧峰林家花園林獻堂長兄林紀堂家，直到十四歲。

1886 六歲。妻林楊梅生。

1895 十五歲。清日簽訂〈馬關條約〉，台灣割讓予日本，日隨軍攝影記者除役，
自行開業，從事寫真商業，初識日人森本寫真館館主森本（Morimoto），向
之學習修整底片、暗房技藝與官方寫真帖製作，無法親自掌鏡拍攝。

過了一段時日，轉而前往日人萩野（Hagino）開設的萩野寫真館，向萩野師
傅學習肖像寫真。

1901 二十一歲。（清光緒 27 年，日明治 34 年，民國前 10 年）師傅萩野返回日本，
林草以賣南台中土地款項，買下萩野寫真館（今台中中山路 175 巷內）的生
財器具，台中新町「林寫真館」正式掛牌，開張營運，為台灣人在台開設的
第一家寫真館。拍攝官廳宦吏、達官貴人、名人雅士肖像；藝術寫真、團體
紀念照、全家福、結婚照等。兼台灣中部州廳寫真差使，應官廳之需，拍攝
官廳例行事宜。

1905 二十五歲。1905 至 1948 年間，擔任霧峰林家花園特約攝影師，拍攝林家個
人肖像、家居生活、庭園建築、政經文化活動（包括梁啟超應林獻堂邀訪林
家萊園、台灣中部剪辮會第一回會議、婦女解纏足會、櫟社雅聚、文化協會
舉辦第一回夏季學校、彰化商業銀行創立周年等等）。

1910 三十歲。霧峰林家花園林獻堂率長子攀龍、次子猶龍前往東京就學，林草隨
行充當日文翻譯；得便至當地寫真館觀摩學習。

1912 三十二歲。（明治 45 年）7 月，第五任台灣總督佐久間左馬太出巡霧社地區，
行經日月潭、霧社、霧峰（舊名阿罩霧）林家、阿里山等地，林草隨行拍攝，
有〈總督訓示白狗社土目〉、〈佐久間左馬太總督在阿罩霧林家〉等照片存世。

1913 三十三歲。（民國 2 年）三女碧燕出生，後嫁曾任清水鎮長的清水望族楊天賦（楊肇嘉之弟）。

1914 三十四歲。林草被推選為台中廳寫真組合長（今之理事長）。

1917 三十七歲。建新館於台中新町中山路，11 月 3 日舉行上梁儀式。次年，林寫真館遷至中山路新館。

1918 三十八歲。（大正 7 年）台灣第七任總督明石元二郎來台中視察，拍攝總督與官廳人員的合照。

1919 三十九歲。自 1906 年起，投資其他領域，經營農場，租買竹山田地廣百甲，僱佃耕種；種甘蔗，兼營糖廍。至 1917-1919 年間，事業擴及客運業務，為台中三大知名企業人士之一。

1922 四十二歲。四子林權助出生，從小隨林草學寫真技藝。

1930 五十歲。開設寫真出張所（分店）於南投草屯、雲林西螺等地。

1935 五十五歲。邀請知交雕塑家陳夏雨製作〈林草夫婦胸像〉，兩塑像仍被珍藏著。

1940 六十歲。任奉祀關聖帝君之醒修堂副堂主，修德行惠，好義急功，捐助台中市寶覺寺蓋廟，捐款台中佛教會，兼林氏宗祠委員。

1943 六十三歲。二次大戰後期，長子林多助被日人徵召，派往中國沿海拍空照圖。

1949 六十九歲。國府遷台，市面上禁用日文，林寫真館改名為林照相館。

1950 七十歲。被選為第二屆台中市照相公會理事長。

1953 七十三歲。5 月，由竹山回程途經北港，車禍過世，林照相館由四子林權助正式接掌經營，林照相館遷至隔鄰三民路。

2003 作品於國立歷史博物館舉辦的「回首台灣百年攝影幽光」中展出，之後，國立歷史博物館列入永久典藏。

2004 出版《百年足跡重現—林草與林寫真館素描》（張蒼松編著，台中市政府文化局印行）。

2010 作品於國立台灣美術館舉辦的「凝望的時代—日治時期寫真館的影像追尋」中展出，並收錄於《凝望的時代》攝影專輯。

2011 作品於台北市立美術館舉辦的「時代之眼—台灣百年身影」中展出，並收錄於《時代之眼—台灣百年身影》攝影專輯。

2018 作品於國立台灣博物館舉辦的「光影如鏡—玻璃乾版影像展」中展出，並收錄於《光影如鏡—玻璃乾版影像》攝影專輯。

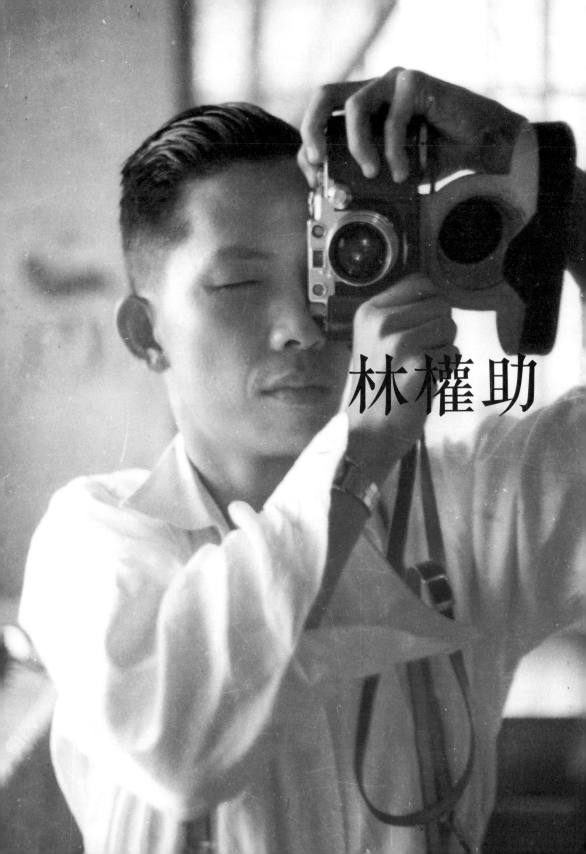
林權助

林權助的生涯與創作

林全祐

　　林權助出生於 1922 年（民國 11 年）農曆 6 月 21 日，台灣台中市人，排行第四。父林草，母林楊梅。林草是台灣人最早期的攝影師，於 1901 年在新町中山路開設了「林寫真館」，為台中最知名的老相館。

　　林權助年幼時受日本教育，十餘歲之後即在林寫真館當助理，隨父親林草學習寫真與暗房技藝，諸如塗感光乳劑於玻璃上成底片及曝光曬片，有時亦充當父親外拍時的幫手（圖 357）。因個性外向好客，又喜愛音樂與攝影，結交不少摯友。台灣光復後，林權助在攝影上的造詣開始展露頭角，對 120 及 135 的各式相機得心應手（圖 358）。

　　自 1942 年代，國外彩色照片科技逐漸成熟時，林權助興趣有加，1946 年，美國柯達公司推出彩色幻燈片，他隨即密切追蹤，熱心研究，其父暗中歡愉稱許。1949 年，委託么妹林雪娥夫婿王文枝自香港帶回第一批彩色照片沖洗資材，自行鑽研，並與同

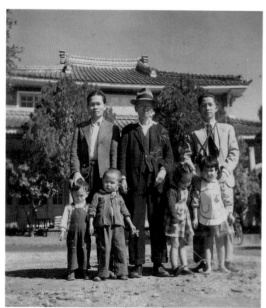

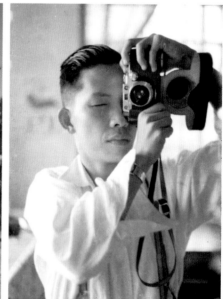

圖 357・林草（中）和長子多助（左）、四子權助（右）等至親合影　1950　台中寶覺寺
　　　　林振堂藏

圖 358・林權助拍照的神情　1953.6　台中　林全秀藏

357 | 358

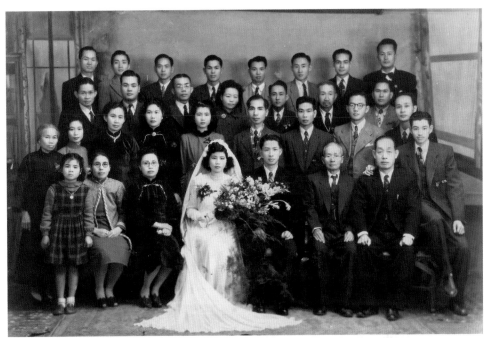

圖 359・林權助新婚夫妻與親友合影　1951　攝於台中林照相館　吳上玄藏　第 1 排右 3 林草

好如台中知名婦產科醫師洪孔達博士等切磋技術。當時，林權助也結識美籍傳教士高牧師，經常委請高牧師自美國購入各種攝影書籍、專業雜誌以及彩色照片沖印技術訊息，高牧師並協助翻譯。如此孜孜研習，自行實驗彩色暗房沖洗，終獲成效，所沖放出來的相片色調豐富，層次分明，是台灣最早期彩色攝影與沖印的先驅。

1949 年，國府撤退遷台，市面上禁用日文，「林寫真館」被迫改名為「林照相館」。1951 年（圖 359、圖 360），年逾七十歲的林草年事已高，深知其子對攝影的癡迷和造詣，便將林照像館默許交付予他（圖 361）。1953 年，林權助正式接掌父業，是年

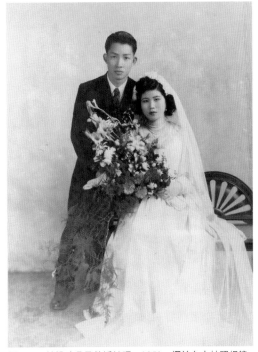

圖 360・林權助吳足美婚紗照　1951　攝於台中林照相館　吳上玄藏

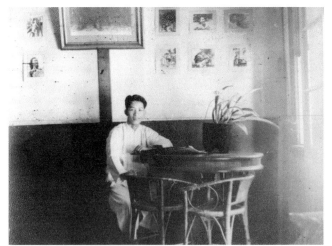

圖 361．林權助身穿素白唐裝，坐於林照相館應接廳　1951　台中
　　　　林全秀藏　從牆上張貼的林權助所攝少淑女風景照得知，此時林權
　　　　助應已主理林照相館絕大部分業務。

圖 362．林權助使用瑞士製 Bolex（寶萊克斯）相機錄影　1956　台中
　　　　林全秀藏

32 歲，因排行老四，週遭的人暱稱這位頭家（thâu-ke，僱主，老闆）為「四頭」。當時業務除相館的個人肖像照、藝術寫真、團體紀念照、全家福、結婚照和旅遊相片沖印外，更擴及至外拍、工商攝影及錄影（圖 362）。客戶群如省市政府、省議會、省農會、省黨部、台中醫院、台中一中、台中女中、彰化銀行、台中三信、國際扶輪社、國際獅子會、國際同濟會等等機關團體。拍攝外銷產品型錄，農產品如鳳梨、蘆筍等，出口加工品如電扇、燈飾等。名人肖像如副總統謝東閔、國畫大師張大千（圖 363）、天主教台中教區蔡文興主教等，另及於畢業照、紀念冊、週年慶等等照片。

1940、50 年代，工作之餘，源自對生命意義的解悟，及攝影藝術的濃厚興趣，林權助上山下海，四處走訪，開始大量拍攝都市與鄉鎮民情、農村生活、田野風光等寫實紀錄，以台灣農村生活、田園風光照片具「陶淵明詩境意象」而聞名，足跡遍及中部、嘉義、高雄、屏東、鵝鑾鼻、陽明山、烏來、石門水庫、花東等地與外島蘭嶼（圖 364、圖 365）。1957 年，他選取 1952 年所拍攝的〈鷺鷥展翼高飛〉，參

圖 363‧林權助　中橫一高士　1975　林全秀藏　張大千在中橫公路留影

加美國大眾攝影雜誌的攝影比賽，榮獲佳作獎。獲此殊榮後，促使他對鳥類攝影的興趣，即使在日後仍是熱衷不減。1959 年和 1966 年，又在台中市近郊拍攝了大量白鷺鷥生態，取材時，常在夜間帶領他的兒子一同隱在樹枝間，伺機拍攝；1966 年推出白鷺鷥生態的攝影展。

圖 364．林權助在高山之巔　1953　嘉義阿里山　林全秀藏

圖 365．日月潭邊的林權助　1952　南投　林全秀藏

1949、1952 年，林權助先後兼職台中市「民聲日報」與「中央日報」地方攝影記者，更增加他親身接觸社會各角落、各階層人物，見識人間悲歡離合的機會。秉承先祖善根遺傳的林權助踏實勤奮，才智機敏，加上本身感情豐富，多樣因緣湊合，進一步影響他的作品。

1953 年，林權助與好友洪孔達醫師及陳耿彬，多次前往拍攝霧社賽德克（原泰雅）族原住民生態景觀（圖366）。1955 年，會同高牧師及人文研究人員前往蘭嶼拍攝與考察達悟（原雅美）族原住民生態景觀，留下不少珍貴照片（圖 367）。是年 12 月，林權助與洪孔達、陳耿彬、陳水吉等十三位台中市攝影前輩創議設立「台中市攝影研究會」。此研究會是繼「中國攝影學會」之後，台灣第二個成立的攝影團體。1961 年，該會正式定名「台中市攝影學會」，推選洪孔達為理事長，林權助擔任理事。

1959 年，出身彰化望族的林權助之妻林吳足美（彰化銀行創辦人兼第一任董事長吳汝祥孫女），前往日本東京山野高等美容學校進修，三年後學成返台，隨後，購入隔鄰，在「林照相館」二樓開設「助美美容補習班」，並經營一樓店面（圖368）。

圖 366
（右起）林權助、洪孔達、陳耿彬在霧社
1953
南投
林全秀藏

圖 367
林權助（第二排右1）
在蘭嶼　1955
台東
林全秀藏

366
367

圖 368 · 林吳足美立於助美美容補習班前　1962　台中
林全秀藏

攝影、美容、髮型和婚紗的整合，異業結盟，這是第一次的嘗試，開啟了今日婚紗攝影公司整體複合式經營的先河。林吳足美除具備深厚的美感藝術素養外，尚具備天生的生意頭腦，又立案興辦插花、儀態實作班，緞帶花家庭手工藝製作（圖 369），回應省主席謝東閔倡議的「家庭即工廠」理念，吸引無數學員往來，林照相館的名聲亦隨而更遠播四方。

　　1963 年，林權助與攝影同好余如季及許炎稜在台中公園湖心亭推出「台中公園」攝影展。三人並前往中部橫貫公路拍攝新高山、合歡山等的高山雪景，多幅佳作曾呈獻給當時省主席黃杰，倍受矚目。三同好陸續在台中火車

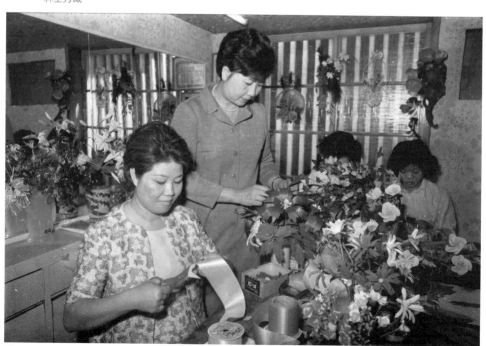

圖 369 · 林吳足美（左 1）示範緞帶花的製作工序　1968　台中　林全秀藏

圖370·林權助（右2）林吳足美（右3）在「崇嶺冬景」攝影展前留影　1964　台中火車站「假日影廊」
　　　　林全秀藏

站，以「假日影廊」為名，舉辦三回攝影聯展，展題分別為「台中真面目」、「台中公園」與「崇嶺冬景」，吸引大眾的注目，普獲佳評（圖370）。

　　1968年秋，林權助與妻子赴香港、日本旅遊攝影。異域的風情民俗，舟楫街市，池榭楓紅，美不勝收，大大地刺激了其豐沛藝術創作力，帶回來不少令人大開眼界的彩色佳作。次年12月29日，第一位登陸月球的美國「太空人」阿姆斯壯（Neil A. Armstrong）與鮑勃霍伯（Bob Hope）造訪台中基地勞軍時，林權助除拍攝新聞照片，刊登於次日的《中央日報》外，亦掌握機會，拍得阿姆斯壯之個人肖像照以為留念（圖371）。

　　1970年後，林權助致力於台中市攝影活動

在勞軍表演中，諧星鮑勃霍伯（右）介紹阿姆斯壯（左）與觀眾見面。（林權助攝）

圖371·1969年12月30日，阿姆斯壯隨諧星鮑勃霍伯率領的勞軍團來台，慰勞駐紮在中部空軍基地的美軍，林權助以攝影記者身分隨行拍攝。
出處：《中央日報》

圖372·國防部部長蔣經國主持成功嶺大專暑訓開訓典禮，林權助（右1）時任中央日報
　　　攝影記者，拍攝下歷史性一刻　1968　台中　林全秀藏
圖373·林權助　行政院院長蔣經國親民照（之一）　1972　台中體專運動場　林全秀藏

的推展，將彩色攝影應用於正蓬勃發展
的工商經濟、加工外銷上。廣泛作品散
見於台灣省政府與省農會發行之刊物、
台灣省觀光導覽手冊、《光華》雜誌、
光啟月曆、商品廣告、戲院旁白廣告等
等。1972 年，林權助協同其妻，在台中
市市役所舉辦與婚紗攝影兩相結合之緞
帶花展。省主席謝東閔及社會賢達人士
均蒞臨參觀，省教育廳長潘振球題辭「巧
奪天工」嘉許，華視與台視亦利用甚長
時段作現場直播，堪稱一時盛事。1974
年前後，林權助擔任數屆台灣省美術展
攝影類作品的評審。林權助因具有攝影
記者的特殊身份，讓他有機會參與政府
的各式活動，允許進入各地軍警管制區，

圖374·「名攝影家—林權助攝影遺作展」現場　1977　台中遠東百貨公司　林全秀藏

拍攝不少政經首長的重要行事，圖372）。一幀前總統蔣經國在行政院長任內親民照片，拍攝於1975年，被行政院新聞局列為精彩作品（圖373）。

　　林權助工作態度嚴謹，熱忱賣力，奮不顧身，中部地區的地方民情、政經、社會、文化體育活動，均少不了他的身影。在記者與攝影同行之間，更是傾力相助，幽默爽朗，風評極佳。相館與美容院的員工屬下眼中，他對工作要求嚴格，但能以身作則，視學徒如己出。自身酒量極佳，工作之餘幾杯下肚後，中、英、日文傾巢而出。至今其多位學徒外出開設照相館，亦繼承了他的酒量，人人對他的自勉：「今天我再不去拍攝，明天就會來不及了」，永誌於懷。

　　1977年6月，林權助與一學徒在台中烏溪採訪新聞，突遇雷雨，急趨趕步躲雨，不幸摔倒河床上，導致心臟病復發，如同其父在無預警情況下，遽然去世，第二代攝影師如是長眠，享年56歲。過世前，右手握著相機，所謂鞠躬盡瘁，為攝影藝術、為工作奉獻短促的一生。該年7月，由洪孔達、余如季、陳政雄等十位生前好友組成編輯委員會，出版了《名攝影家—林權助先生紀念集1922～1977》。9月，林權助好友在台中火車站前的遠東百貨公司，為他舉辦生平首次個展：「名攝影家—林權助攝影遺作展」（圖374）。

晤與悟～憶父親的眼睛

林全秀

圖375．林權助眼睛銳利，很有神　1943
台中　林全秀藏

我的父親—林權助眼睛銳利、富感情，很有神（圖375）。半百之年尚未過，已經不需對方開口說話，一眼就可以把別人心意洞穿。母親常跟我說：「你爸爸看人真準（台語）！」（佩服之意）不過，我心想，家母指的一定不是稱讚父親眼睛外形表象，而是識人之明。父親這個能力也常常顯現在他拍照時的眼光上，一般人對己身所處外在環境，看來以為稀鬆平常的生活週遭人、事、景、物，他就能眼光獨具，看出美的構思和聚焦現實中構圖主題所在。精準掌握快門時間、光圈大小，抓住對人事物所要表達的意境重點，在剎那間，一針插入似地捕捉，凝凍時間的流轉，用一張張照片烙刻下那一霎那歷史的印記，傳遞過往人們的真實影像。

我父親同一般人用眼睛看事情，卻不同於一般人貌似法官，對事情的看法一下子下定論，發表看法，並堅持己見。他總是腳踏實地認真做事、少話多幹活，堅忍樸素活出其獨特的人生哲學觀。其實，小時候我總是納悶，攝影這藝術偏好，既不能用來賣錢養家，又不能飽食人間美味，這樣的辛苦工作所為何來（圖376）？當他的助手，跟隨著他出去野外攝影，在夏季，時常處在農村田野，烈日當空下幾個小時，春夏的午後，突然來的一陣西北雨，常被淋的一身溼，變成落湯雞。黃昏後，外拍告一段落，父親騎機車載我回到家，有時隨手一抹臉，似有一層灰沙覆蓋臉上，由於自己看不到自己的臉，還不知別人見著我時，在笑什麼呢？有一次，半夜三點就要起床，簡單梳洗後，就得跟隨父親騎機車載我趕赴山頂上，拍攝日出剛破曉景觀的剎那，冬天山上寒風刺骨，騎機車趕路都聽得見颼颼風聲。拍攝過程中，家父是少有講話的，一切溝通他都以眼神示意。除非跟他處久了，能揣測且融入與他某種相似的心境，才能會意其眼神之意。他的眼是藝術之眼，難於表白於言語的。

圖 376・林權助以大型相機拍攝梅花
　　　　約 1970　南投合歡山　林全秀藏
圖 377・林權助在暗房修整底片 1937
　　　　台中　林全秀藏

　　本來我不認為眼睛是會發光的。我曾看過佛經，《楞嚴經》經典裡這樣提到，釋迦牟尼佛普渡眾生，說法時放出大光明，強烈的光照耀大千世界。但直到有一天，我犯了錯誤，我才有切身體會，何謂眼放光明。那是我高中二年級時的初戀，一夜，騎了店內做生意用的機車追女朋友，來到台中北屯她家，機車停放巷內，到了晚上十點準備回家。出來一看，機車不見了，附近到處找都沒有機車蹤影，我著實很慌張，心想這下糟了，因機車是父親提供師傅騎去外拍專用的，明天師傅出門外拍就會用到。我想了一會兒，決定誠實為上策，便急忙飛奔回家，問明店員家父在哪？女店員指著一旁「暗房」，我輕敲了門緩步走進去，向我父親表明機車丟失了，那年我十七歲。家父的眼睛在這暗房裡黑鴉鴉一片中，我似乎看到他很嚴肅的眼神，在暗黑中現出晶亮透光，這個光很強烈如 X 光，我很驚訝！他瞄了我一眼，就已把我全身照得赤裸，看得一清二楚般，但同時仍逕自操作放大機，持續做著放大底片的動作（圖 377），卡喳卡喳聲不間斷。他並沒有生氣，應已心知肚明，知道像我這樣年紀的年輕人，會做出什麼事一樣。突然間，暗房裡的工作聲消歇了，我更為緊張冒汗，心想一定少不了一頓罵，至少發一頓牢騷。可是時間分分秒秒過去，我猜想的事都沒發生，沒有任

圖378．林權助全家福（之一）　1967　屏東鵝鑾鼻　林全秀藏

何動靜。但自覺地從他的眼神中，我可感覺到他的眼神緩緩轉為憐憫慈愛的光芒，伴隨著軟心腸，剎那融化了我的心。他已不須多說，這一刻他的眼睛已直白告訴我，讓我領悟到於今於後，我該怎麼走我自己的人生路。眼睛真的會放光說話呀！這件事過後一年，本已淡忘的往事又重燃。一日，彰化縣政府警察局打電話來我家，說查獲了一輛機車，贓車是我們家遺失的，要我們過去領回。我父親很高興機車可失而復得，他載我一同到彰化縣警察局領回。取了機車，回家途中，家父告訴我，這部機車就送給我，這年我十八歲，剛好是可以報考機車駕照的年齡。

　　家父的眼睛深邃多情，帶著濃濃豐盛情意，對自己的家人更不消說，他很少用口語表達對我們小孩子的愛，但他濃郁感情都表現在他眼睛中。他對我們小孩子很關心，不管學業以及日常生活起居。由於父親做的是照相生意，客人上門的時間不固定，因此我們家人不是一起共同吃飯的。各忙各的，母親也有她的事業，我們小孩子都是各別吃晚餐的。但到晚上九點，我們即將就寢時，他常會抽時間找我們來餐桌，他擺放好牛奶、吐司，把奶油、草莓醬抹在土司上，再夾上火腿做成三明治，讓我們小孩填飽肚子增加營養，再去安心睡覺。從他的眼神，我強烈感受到他對我們無盡的愛。他讓我們小孩如同在一隻母雞翼護下，無憂無慮快樂的成長，度過讓人懷念的童年（圖378）。

曾經有一次，店裡年輕師傅受客戶委託，騎機車出勤外地拍攝商品照，在往彰化的客戶家途中，不幸把一位急忙從巷裡衝出來的青年人撞倒成腦震盪，送往彰化基督教醫院急救。家父經師傅回來面告後，並沒有疾言厲色加以斥責，但家父眼神則流露出急切擔憂關懷之情，頻頻詢問醫生的看診說詞。當時，父親囑咐我買盒蘋果赴醫院病房，探視慰問，我在病房間斷留了一個星期幫忙照料，直到這位年青人病情好轉才回來。事

圖379．黃耀星　林權助笑拍人生　1972　台中　林全秀藏

後，父親為了這事也付出一筆賠償金。

　　現今，每當我瀏覽他的攝影作品，總覺得這些都反映了他自己的性格與情趣。從他的眼睛拍得的攝影佳作，反觀了他自己內心深處的真善美世界。其實，眼睛不是大腦，本身不會思考，全靠眼睛後頭的大腦運作，對日常生活豐沛的情愫，再經深入嚴肅體察咀嚼而得。在這複雜混沌的娑婆世界，家父理清出混亂環境中美的具像，呈現出芸芸眾生現實生活中的攝影藝術之美。他表面眼睛的背後，心靈實已久經歷練，自我洗滌，他的藝術修為化為沉靜而實在、穩重而內斂的性格，加上對於攝影本質天生的直覺滲透力，他的心境透明澄澈。父親的眼睛，其實是心眼—來自於對人性本質的洞察與深刻的理解，而了然於胸（圖379）。

「暗房」─黑暗中追夢的身影
台灣彩色影像先驅─我的父親林權助

林全秀

家父林權助沒受過多少正規教育，其年幼時，右腳腳踝因故骨折，發炎嚴重造成骨蝕，不良於行，需要經常進出醫院治療（圖380），而於十四歲那年被迫中止學業，投身職場，充當其父林草的攝影助理，一方面在家自學。他常笑說他上的是「國民大學」，一位認真勤奮的「大學生」，早就在社會上拚搏，不間斷地進行終生學習，永遠沒有畢業的一天。他對於攝影彩色沖印，有著天生求知的飢渴和敏銳的直覺。1930、1940年代，彩色相片上的影像是藉由水彩筆在黑白相片上加以描繪著色處理，這樣做並不逼真，也很不自然。在黑白世界中尋求繽紛的出口，彩色照片技術需要研習突破，家父早早立下這個志願，他內心深處燃起熊熊的求知烈火。

圖380 · 林權助（右1）在台中醫院治療足疾　1935
林全秀藏

家裡的相館是由先祖父─林草於1901年開基立業，綿延五十二年，於1953年先父林權助正式繼承。相館因工作所需，有個暗房，空間不大，約五、六坪，那是照相時更換底片和沖印相片的地方，裡面擺放放大機、印相台與其它設備，諸如置放化學沖印溶液的大小鋁盆、相紙等，剩餘空間不多，它同時權充我父親研究彩色沖印的實驗室。

走進暗房，空氣中彌漫著嗆鼻的海波（定影液）味，以及其它化學藥液的氣味。暗房裡烏黑一片，有幾盞用黃、綠、橙和紅等不同色彩的塑膠紙包覆的微弱鎢絲燈，在彩色沖洗或黑白顯影的不同過程中，兩相配對置放，以免混淆弄錯。暗室視物不清，但也不是不需要眼力，有時候要用到觸感，例如把底片裝入相機內就是，是否裝妥、裝正確，憑藉觸感即可感知，操作相機所發出的聲響，讓同在裡面工作的人，知道別

人在做什麼事。靠著這觸感，大家各自工作，彼此分工協調。夏天，暗室內悶熱而潮溼，我的父親就在這樣的工作環境，度過無數寒暑秋冬，從事他的黑白沖洗工作以及彩色沖洗實驗（圖381）。

一開始，一切用具因陋就簡。記得我在很小年紀，父親騎摩托車載著我跟我哥哥到還未重劃前的美村路廢棄物收集場，購買玻璃瓶罐，挑撿一些適合分裝彩色沖洗藥液的瓶瓶罐罐，大的、小的都有。回來後，孩子們把玻璃罐洗淨，放在太陽下曬乾。從美國寄來的彩色沖洗材料都是原裝包裝的化學粉末，須加水製成藥液，我父親就用它們來裝不同的彩色照片沖洗藥水。為了防範彩色相紙產生化學質變，需放在冰箱冷藏。記得家裡的大冰箱，上層放置肉類、蔬果，底層則塞滿許多不同型號的彩色相紙等。為了彩色沖洗實驗所需，父親還向儀器店買了磅秤，以計算不同色彩所需藥粉的量，也有計時器與溫度計等。彩色沖洗流程的說明書為英文，字體很細小，我父親為此買了二只大倍數的放大鏡閱讀，遇到不懂的單字，在他臥房書桌上放有一本從舊

圖381・林權助肖像彩照　約1960　台中林照相館影棚　林全秀藏　原作為彩色

圖382・林權助（左）與知交高牧師　1952　新北市烏來　林全秀藏

書攤買來的巨冊牛津英英大辭典，詳加查閱。照相館在晚上十點打烊，夏季，我有時睡不著覺，凌晨時分，經過我父親房間，從門縫底下洩出的微弱燈光，知道父親仍在書桌埋首於英文說明書，以便隔日可繼續進行他的彩色沖洗實驗。也為了能夠書寫英文信，裨便向美國原材料商柯達公司購料及詢問疑惑不明處，父親向結交已久的美籍傳教士高牧師請教，從中學到英文閱讀及說寫能力（圖382）。

特別在寒暑假，我們小孩子放假期間，我父親實驗力度更高。此時，他有多餘的小人力充當其實驗助手，會安排我們小孩子來到暗房，他按英文說明書上描述的操作步驟，指示我們動手調合、攪動彩色粉末，製成沖洗藥水，分裝於瓶中，為彩色沖洗實驗做準備。

實驗進行時，先沖洗彩色底片，把底片捲繞在輪式不鏽鋼架上，再放進手掌大小的不鏽鋼圓型筒罐內，然後放入不鏽鋼製水槽，我們小孩子負責滾動它，滾動一定時間，還要觀察水槽裡的溫度計，隨時注意水溫得維持在一定恆溫，必要時加入冰塊。滾動可讓彩色藥水浸透到所有軟片表層，引起化學變化，以達成彩色三原色顯像效果。這樣做耗時耗力，我們這麼小小孩，也因此磨鍊出了耐性。一天工作下來，也能沖洗出幾卷彩色底片，父親會迫不急待觀看沖洗效果，經由這樣反覆研究，以獲取經驗。父親接著把軟片晾乾，下一步就要進行彩色照片沖印實驗了。

這個過程相當複雜繁瑣，為了節省耗材，會將試驗用相紙先切割成小條狀，每次分色濾色，父親都頻繁進出暗房，比較三原色色調，記錄適當的色溫以及所須的沖洗時間，如此來來回回，一試再試，直到最終確認了完整程序，色彩可以理想呈現後，才沖印出大尺寸彩色照片。他的彩色照片色澤鮮明自然，層次分明，色調豐潤，觀之讓人眼睛一亮。父親會把他辛苦沖印出的彩色作品展示在相館櫥窗，吸引無數路人駐足觀賞，齊聲稱讚。自此以後，林寫真舘（林照相館）除了老字號招牌，當時又以「天然色」沖洗聞名中部地區（圖 383）。

我父親終日埋首於暗房彩色沖印的實驗，但相舘的生意他也得做。我記得小時候，常見他從暗房忙進忙出，他為五斗米折腰、養家活口之餘，還不間斷從事彩色沖印實驗，兩者性質大不相同，他卻能在其間找到最佳平衡點。

同樣的，講求攝影藝術的美感和對攝影產業理想性追尋，這兩者也有著很大的落差。家父總能在拍攝現實社會寫實照片當下，以巧妙構圖與布局，和諧且自然地把藝術美融入現狀，呈現出高質感的品味與優雅情愫。例如，他所拍攝國畫大師張大千自然燦爛的笑容以及台中市天主教蔡文興主教慈祥隱現威嚴的光彩肖像照，皆為著例（圖 384、圖 385）。

今天，隨著時代更移，攝影器材的進步，俗稱電子暗房的 Photoshop 電腦影像軟體已靜悄悄取代了傳統相舘的暗房。然而，每當我處於暗室或心情苦悶，陷入人生低潮時，我都會憶起家父在暗房工作的情景，還有他那雙炯炯有神的藝術慧眼，帶給我無限的懷念與深刻的省思。家父為了追求攝影藝術，投入畢生心血與時光，終身無怨無悔，踽踽獨行，重新擦亮先祖父林草創辦的「林寫真舘」招牌，打造成彩色豐潤的

圖383・林照相館展示櫥窗陳列大尺幅肖像彩照（1949-1952　彩色版見圖257）
圖384・林權助所拍攝的張大千肖像　1975　台中三民路林照相館影棚　林全秀藏　原作為彩色

金字招牌，聲名遠播，
足堪告慰其先父林草
在天之靈，而無忝於
所生矣！他在暗房內
走完這一生，也為後
繼的藝術工作者樹立
了堅持理想、為志業
勤奮拚搏的優良典範。

圖385
林權助所拍攝的蔡文興主教肖像
1962-1965
台中三民路林照相館影棚
林全秀藏　原作為彩色

林權助攝影作品賞析・前言

林全祐

在 1977 家父過世的紀念集上刊載照片約有七十餘張，底片現今則僅存半數。有關 1950 與 60 間的白鷺鷥及「假日影廊」展出之照片所剩無幾。攝影同好稱其作品滿坑滿谷，然於人為之遷移流失、自然之折損毀壞下，至今僅存底片一萬餘張及數本家庭相簿，為冰山之一角可矣。其作品時間絕大多數成於 1950 初或中期，兼有部分攝於 1960 年間。底片中有 35mm 及 120 各式尺寸。半數為黑白，除部分刮傷、炎熱曬損或原片瑕疵外狀況尚可。其他半數為彩色負片或幻燈正片，經一甲子時光之淘洗沖刷後不少已褪色模糊。至於使用何等相機鏡頭、快門光圈、底片膠卷等等，更不可奢得。這萬張底片經清理、分冊、編號、掃描入電子檔、建資料庫、揀擇之後得約五百張黑白及一百三十張彩色照片。預定出版專書，盼在灰飛煙滅之憾下亡羊補牢猶未晚。

家父一生古道熱腸、善良勤奮與悲天憫人的天性及其藝術家特有的敏銳觀察力，難為三言兩語或數張照片所能描述。在其去世四十餘載後經由較深入之整理分類，盼於其中探索其心靈深處，且能感念其掙扎奮鬥於藝術創作、傳承家業與油鹽醬醋間的辛勤成就。以茲紀念緬懷、以茲鼓勵來者，著書之目的，此其一。

家父攝影多以人本為主、寫實為體。有生之年謂其上山下海、窮以追尋影像不為過。作品大多屬台灣斯土斯民之事，風韻自然，少有做作。觀之水牛或田園風光見其光明清澈、樸素寫實之風。於民俗節慶、庶民勞動詩見其細膩溫馨、刻畫入微地描述著人性。觀之名勝古蹟，見其風格獨特地展現嫵媚幽渺的台灣風土。在台灣原住民，則見其好奇與關懷包容之天性。彩色照片集看到難見台灣早期農村原味，僅存之一些風景照片及幾件近抽象之作品，亦能見其對彩色照片之匠心獨運、構圖之奇妙和取材之廣闊。如是公諸於世、共享其藝術成就，著書之目的，此其二。

家父為攝影世家第二代，50 年代以來以藝術家的根柢及多年集成之經驗與技巧，加上其歷任兩日報之攝影記者眼光，其作品常存獨到之見或得常人難為之影像。倖存之照片能為歷史的見證以成時光隧道，著書之目的，此其三。

作品之共鳴是藝術家與凡人之橋梁。深探之，前者獨具秉賦，得藉著詩文、圖繪、歌舞、刻鏤、揉製等抒發感情於外，後者缺此秉賦則只得框圍感情於內。媒介有、無，感情則同。然作品如無能共鳴於凡夫，則何來藝術之創作？如謂藝術家自發而創作無

關他人，則有授者而無受者，深山樹倒而無人聽聞，無所謂藝術不藝術矣。如是，讀者於展閱之際，對某幅照片或是激賞讚嘆、或是點頭稱許、或是會心一笑，則筆者以為藝術家與凡夫共鳴、瞬間兩者同心、終極實則兩者無異也。

農村生活・前言

林全祐

　　當都市中的人遠離了鄉土，尤其孩子，實在難以想像鄉間的純樸生活，特別再回溯一甲子前的日子。現今所謂的文化觀光、民宿旅遊固然拉近了城市鄉間的距離，可是總覺得那些有點太美幻、太包裝了。

　　美幻與否端看個人的主觀觀點，也不是什麼壞事。包裝呢，對鄉間的人們則純然是個陌生的觀念。沒有人會說那個茅草頂的土角厝的牆上大洞有什麼了不得。也沒有人會對蹲在屋旁溝渠裡洗衣、洗菜、洗魚的婦人或是濯身濯足的小孩兒們有什麼閒言閒語，一切是那麼自在、那麼理所當然。這些怎麼包裝呢？

　　從遠處眺望鄉野農舍，一切光光明明的呈現在陽光下，遠山前，可以第一手檢視那些曬在前院的金黃稻穀，或是牆上圓籮筐的黝黑醃菜，也可以尾隨那對回娘家的先生、女兒和亦步亦趨的孫女們穿過池塘邊的小徑去尋找他們鄉下的老祖母，去度過那樣樣刺激的鄉下長暑假。鄉下的風光真是難以形容，茅屋旁是泥巴路，泥巴路上是腳踏車，腳踏車上載著兩捆甘蔗。泥巴路旁是小溪，小溪裡有白鵝，白鵝剔它們羽毛。白鵝的羽毛雪白，媲美曬晾在溪邊竹竿上的棉衣褲。這些對城市裡的小孩們真是太豐富了。對鄉下的小牛阿香們而言，只是自然簡單地像一竹筐的豆子在牆下兀自無聊的曬著太陽。倒是有隻番鴨逃過了昨晚殺雞請客的主人，想巴結，出點力幫忙踩點穀子似的虛應一下故事。踩的多或者是啄的多，就無人算計了。

　　收割、打穀、篩穀、曬穀、運穀、翻弄穀堆、篩去稻草等等可是農忙時的大事。那碩大毛絨的圓頂稻草堆是台灣農村的特有標誌，有別於外地的巨大圓桶形或是打捆正方的麥草堆。農夫農婦、村姑村婦，每個人都有職責、每個人都有工做。連小孩子也逃不了，不是挑水就是趕鴨。水桶滿水時可是沉重無比；鴨群滿溪時，一長竹竿也揮舞得手忙腳亂。忙是季節主導的，閒呢，每日放學回家時穿過那刺竹竹林、放過那溪裡隨時準備逃跑的灰鵝，丟了書包，抓魚、玩水、灌蟋蟀、釣青蛙去了。城市小孩說是刺激，鄉下小孩說是例行公事。

　　農閒時，東家長西家短也是例行公事。尤其當賣雜貨的小販進村來時，閒聊之際一定不能放過那眼花撩亂的百貨。臉盆毛巾、針線鈕扣、鞋襪內衣都藏在那麻雀雖小而五臟俱全的四輪腳踏車上。然而最要緊的則是香粉胭脂，連老婆婆都煞有介事的東

聞聞西摸摸。園子裡的絲瓜也是老婆婆眼中的寶貝，煎炒燉悶皆佳，等曬乾了成絲瓜布用來擦背洗腳，實用又經濟。

　　鄉下人當然也是吃米長大的。只是米吃煩了，吃自己種的米長大的人腦筋總是靈光一點，於是拿了米穀磨成粉、磨成漿、弄成板、拉成條、揉成球、或是壓成糕，花樣百出，為城市裡的人又增添了許多刺激的把戲。

　　鄉村裡的事物繁多複雜，實在不亞於城市。鄉村下人的勤奮樸實則多於城市人的數倍。只是老覺得稀奇，為什麼在鄉間老是有那些破舊的屋舍和頹牆廢壁。城市裡人住的是新的，城市裡人們養的像草呀、樹呀卻是死的，鄉村裡人住的是舊的，鄉村裡人種的像稻呀、瓜呀卻是活的。可是等假日來臨，城裡的人往鄉下逃，鄉村裡的人往城裡鑽。覽閱了這些照片、回味了這些景緻，也許你發覺到其來有自而有所領悟。

農村生活‧作品賞析

林全秀

圖 386
林權助　小農弟趕鴨
1954　台中
林全秀藏

小農弟趕鴨（圖 386）

　　取材農村清幽雅境，突顯觸動心靈深處的台灣田園之美。

　　影像中的現場原為紛雜的景觀，鄉下常見，而藝術家的本事，就能瞬間掌握住美好意境，點石成金。小農弟之手斜拿長竹竿，驅趕水中悠游的鴨群前行，顯得天真無邪，兩相成趣。攝影家將小農弟入鏡畫面中心，點出焦點所在，小農弟趕鴨前行，由遠而近，由暗而明，由窄而闊。構圖下方佔據畫面三分之一景，視野開展，河右半邊密密麻麻鴨群，左半邊潺潺流水流，似乎象徵著小農弟日漸走向廣闊豐盈而光明的未來。

　　光線處理方面，由黑到白的光域很廣，小農弟從茂密樹陰、立體般的洞中走出，明媚的陽光自空中直射下來，光束閃現，映照在小農弟前方，有如天啟靈光，指引小農弟趕鴨前行。

　　藝術家就有這本事，洗鍊的拍攝技巧，能夠把眼前看來紛雜凌亂的景，轉化為世外桃源之境，展現本土台灣鄉間純樸之美。

　　家父林權助是感情很豐富的人，喜歡孩童，關心、愛護孩童，拍攝不少孩童的照片；孩童是我們下一代的主人翁，未來更美好社會的倚杖者。

圖387．林權助　小農弟挑糞　1954　台中　林全秀藏

小農弟挑糞（圖387）

　　攝影家聚焦於畫面中心位置的小農弟，夏天，豔陽高照，小農弟肩挑糞桶，清苦從事日常粗活，刻苦耐勞。

　　50年代台灣的傳統農業社會，孩童（尤其是長子）從小就得分擔家務事，心理上較早熟，處事老成持重，在日常生活中，協助父母照顧弟妹，挑糞、養豬、顧牛、施肥與菜圃澆水等等瑣碎雜事，樣樣都得做。

　　構圖左半邊，茅屋以石頭為地基，泥土為牆。斑駁的土牆與一旁斜狀疊堆的茅草，拿茅草來覆蓋屋頂，搭建起前後多間茅草屋，屋簷的黑白線條、形狀與陰影，明顯可見茅屋相當克難、簡陋，讓人印象深刻。整個構圖，小農弟與周遭茅草屋舍的景觀作比較，比例小很多，突顯小農弟的弱小孤單。拍攝的場景，攝影家特別選擇炎炎夏日，小農弟肩上挑著兩糞桶，擔子壓在身上，炙熱陽光照在臉部與眼睛，流汗而致頭朝下四十五度斜視，身軀姿勢與水平的長擔子擬似背了家裡的十字架，手握繩樞平衡兩桶又像走在獨木橋，交織成弱童貧困的影像，氣氛凝重，小農弟好似已認命由天。

　　然而，小農弟沒向命運低頭，每天如實勤奮工作，勇於挑戰橫亙在前的苦難，堅忍不拔，自立奮發。一路走來人定勝天，這片土地終而培養出堅韌無畏的「台灣精神」，孕育出濃厚人情味，那是台灣最美麗的風景。

圖 388
林權助　小農弟過橋　1954
台中
林全秀藏

小農弟過橋（圖 388）

　　〈小農弟過橋〉的創作理念，攝影家關切小農弟的心情溢於言表，持續追蹤他生活中的工作行跡，直擊到其肩上挑著桶，小心翼翼走在斜坡石墩木橋的孤寂背影。行路的面前，絢麗的陽光直面照射過來，象徵小農弟會走向光明的未來。

　　構圖上，攝影家抓住重點，以遠距離的視角拍攝他走在獨木上的背側身影，姿態形骸呈現出對世事的無奈，命運的捉弄，攪擾潛意識深處的漣漪，同時也促發作者童年腳傷而鬱鬱寡歡，彼此倆相似的獨處心境。家父雖有腳傷行動不便，因專心拍照時沉醉其中，時而達至忘我境界。此境界即人本主義心理學大師馬斯洛（Maslow, A. H. 1908-1970）所說「高峰經驗」，意指人生追求自我實現時，所經驗到的一種臻於頂峰而又超越時空與自我的心靈滿足感與完美感。

　　攝影家專注力聚焦於小農弟，周遭環境紛雜而茂盛的樹葉、水流因知覺心理作用退為背景，反陪襯出整體影像的完形結構。作者所要表達的，暗指小農弟其實是生活在陶淵明桃花源記裡所敘述的人間祥和安樂的田園居當下，是為主題所在。

　　整體光線處理也恰到好處，下方面積三分之一的部分，橋下大面積暗黑的陰影，隱喻讓人感傷的過往將在我的腳下走過。而石頭堆積成的老式石墩，顯得古味盎然，讓觀者感染到當年生活之克難與懷舊。尤其是光線照在小農弟前行的方向，隱喻明燈指引，小農弟不需懷憂喪志，堅強獨立自主，一步一步走向自己美好的未來。本幅作品精巧的融合時空真實性與藝術創造性，作者反客為主化為小農弟，親自體驗其心境，此時，實景與虛擬之境，心靈契合在物我同一桃花源境裡，此即所謂忘我也。

　　作者以獨特的視角，悲憫的人生觀，重視弱勢族群，表達對弱者深深的同理與關懷。在 50 年代戒嚴時期，題材敏感且有禁忌，唯美沙龍流行當道，作者打破藩籬，選擇以尋常百姓作為題材，客觀呈現出台灣農村生活的忠實面貌。如今回首，攝影家的真知遠見，滿滿對鄉土的情懷，已為台灣後代子民留下豐厚且珍貴的農村文化影像記憶。

收成（圖389）

　　攝影家林權助作品特色之一是，他的構圖簡單、明瞭，而不流於匠氣，特色之二是，關切、幽默。

　　〈收成〉作品，逆光下的農夫正揮打著稻穗，站在網外的一人，其明晰的身影與網內明暗交融的另一個模糊剪影，結構成一幅意象生動、層次有致的畫面。因為逆光，得以瞧見絲網紋路的質感，以及立體、透明視覺導向。動作的凝聚、明暗的對比，都恰到好處。絲網內抽象不明的農人身影，似乎已提升成一種「象徵」，它結合了網外的「現實」，將勞動的精神與力量，經由如此簡明的構圖表現出來。

　　在 50 年代使用的 120 雙眼相機，其觀景角度大部分是在胸部以下，有些甚或接近地面，因此仰攝是這些照片的另一個特色。好在林權助運用得當，並沒有給人太刻意的視角誤導，相反的，它有時候對畫面的安定，角色的尊重，反而有所助益。在〈收成〉本張照片，低視角運用，會使人覺得更接近草地，體會到泥土的氣息。如果視角提高，將減低那種有關人、土地的親近情感。今天如果我們使用 135 相機平視同樣兩組畫面，人的形影將與背景草地相疊（而不是半身顯現在地平線上的天空），同時臉孔的表情也不能適切地捕捉到，它將喪失原有的生動與明快。

<div align="right">～ 摘錄自張照堂所撰〈林權助 守候的年代〉～</div>

圖 390 · 林權助　坐牛車　1953　南投　林全秀藏

坐牛車（圖 390）

　　「坐牛車」曾經是早期台灣農村生活中，相當普遍的生活現象，也是現今許多中老年輩共同的記憶，牛車在當時，是非常重要的交通工具。創作者透過攝影手法，巧妙捕捉了四個年輕人與孩童共同搭乘牛車，徜徉於農村小路的優閒情景。於今觀之，春去秋來，歲月如流，記憶中於田邊漫遊的童年歡樂時光已不復見，令人不勝感傷。本作品的構圖極為特殊，創作者預留下一大片天空，形成大面積的虛空對應下方窄長牛車與田間小路的實體，製造強烈的對比效果，尤其以反差極大的明暗處理，更加彰顯對立的視覺狀態。而由牛、牛車、人物所組構的造型，本身生動變化，活潑而有趣，加上草的動向和雲彩的流動感所造成的動勢力度，共譜熱情洋溢、青春無限的生活美感。

<div style="text-align: right">～ 摘錄自台中市立港區藝術中心照片文字說明 ～</div>

拉牛上岸（圖391）

〈拉牛上岸〉的創作理念，創作者傳遞：50年代的台灣，縱然外在世界紛紛擾擾，遭逢二二八事變，處在戒嚴白色恐怖氣氛下，但台灣農村遠離塵囂，有如世外桃源般呈現平穩、寧靜、祥和氛圍。農民質樸、純真，一如陶淵明〈飲酒詩〉所云：「問君何能爾？心遠地自偏」。

1953年，攝影家於鄉間拍攝當下若有感悟，在構思時，把眼前紛亂的景，做選擇性的拮取。構圖中，拉牛、農婦洗衣、小土地公廟三者經揀選，呈現三角三邊關係，布局成主題。其他的周邊環境自然退出視覺主焦點，紛亂的樹葉、雜草礙眼之物，瞬間化而為陪襯性背景。再經心理知覺之主觀完形處理，主題與背景互為依附，整合為一完形的整體美。照片的意境，就此清楚而明白呈現出來，點出主旨：「寧靜的美，純淨的心」，避開背景的繁雜，反現出亂中有序。

每回，展讀陶淵明〈桃花源記〉內文：「……緣溪行，忘路之遠近。忽逢桃花林，夾岸數百步，中無雜樹，芳草鮮美，落英繽紛……」，同時回味這張照片的意境，心情漸漸陷入沉思，思緒慢慢沉澱，變得心無罣礙，長久，長久！

圖 392
林權助　孩童放學
1954　彰化
林全秀藏

孩童放學（圖392）

　　〈孩童放學〉的創作理念，放學後，純真的孩童們走經茂密樹林，右邊鵝群嬉游作伴，自然而不做作的一幅創作品於焉出現，快樂逍遙遊。

　　攝影家的構圖相當靈活與獨特，雖然鏡頭中央聚焦於孩童，拍攝的卻是他們的背影，相較而言，背影能拍得好，難度較高。

　　在靜謐的農村，天真無邪的孩童，走在夢幻般童話世界裡。

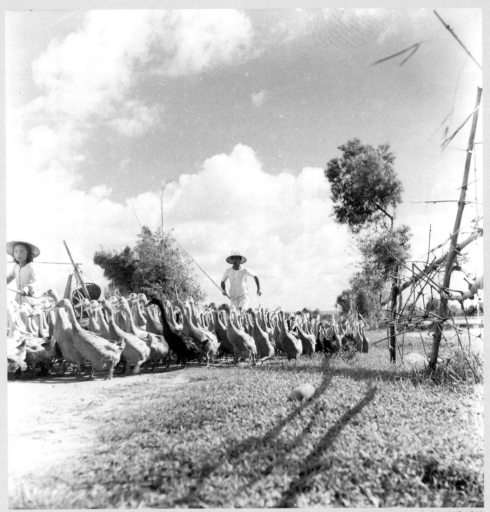

趕鵝（圖393）

　　早期台灣農村雞、鴨、鵝群甚多，趕鴨的情況比比皆是，倒沒聽說過趕雞群的。趕鴨、鵝的人像大將軍般，手揮竹枝，大聲吆喝屬下聽令，下屬聒噪蹀踱，左拐右擠地聽令行進，其情景與軍中方才入伍的小兵操練景況不相上下。軍人得上山下海，鴨隻鵝群也得行軍游水，而綠茵青溪中的鴨與鵝，卻如魚得水一般，感受舒暢的愉悅。溪中趕鴨或鵝，小兵丁相當稱職，只是人小，竹枝必得修長些才有點威信。這些往昔趕鴨和鵝的練兵趣味，留下如詩似夢的畫意，其實只是鄉間隨處可見的一曲生活小調。然而偶爾一遇，驚見鴨鵝如散兵遊勇，兀自划水尋找樂趣，天生資質的水中能耐，依然讓人敬佩。此景，趕鴨鵝而禽鳥集體奔竄的趣味，一如桃花源現世，羨煞現代都會人心。

<div style="text-align: right">～ 摘錄自台中市立港區藝術中心照片文字說明 ～</div>

圖 394
林權助　曬穀番鴨　1954
彰化
林全秀藏

曬穀番鴨（圖 394）

　　〈曬穀番鴨〉的創作理念，攝影家深入農家，細心觀察，以客觀真實的影像，呈現 50 年代台灣農村簡樸勤勞、刻苦克難的生活面貌，並以藝術之眼，在現場景物中擇取鴨子和農婦、幼童，連結成互動共生關係，象徵人與動物和諧相處，一起成長，形成一幅純真、自然的溫馨畫面。

　　構思上，攝影家以畫面上方的農婦為中心焦點，接著視線移轉到其後方簡陋的茅草屋，感受 50 年代物質的極度匱乏，不像現代人住水泥磚牆內，使用鍍鋅鋼屋頂。門口暗黑的部分，讓觀者的思緒遁入往日時空。早期農村沒電，室內並無電燈照明，白天，陽光射入少，屋內陰暗，晚上，使用蠟燭，早早就寢。屋頂僅用茅草覆蓋，來遮風避雨，春夏雨季，室內多處漏水，冷冽的冬天，室內氣溫低而潮濕。門旁左側土牆掛著大斗笠，遇下雨外出，穿簑衣戴斗笠來擋雨。正門右邊的茅屋堆放木柴，以供煮飯燒菜、燒熱水洗澡生火之用，沒有瓦斯，生活清苦。

　　構圖右下約四分之一畫面的部分，陽光從右邊照射到籬笆以及兩個大竹籃，造成圓形與直線條紋的幾何陰影，使得畫面更形豐富，不至於因空白而讓畫面失去平衡。

　　寫實的高境界，在於忠實記錄下那個年代人、事、景物的真實生活面貌，讓台灣文化永久留傳；藝術的高境界，在具體呈現真誠、善良、美感真善美三者合為一體的人間真情。作者懷著悲天憫人、愛鄉愛土的情懷，深層次傳達出農婦與幼童「客體關係」（object relations）中，母子之間情感的互動與社會人際關係的初塑。幼兒的「客體」，指的是母親，「關係」意指幼兒與母親兩人的互動，是幼兒初始建立社會人際關係的基礎，累積而成個人內在精神中的人際關係型態之模式，對幼童精神發展有很重要影響，它一直內化於潛意識，不斷的去影響之後個人的人際關係與其人格特質。

　　藝術家洞察世事，他的心是個小宇宙。當觀賞者觀看後產生了共鳴，與作者互相之間心意感通，那麼這大千世界就成有情人間，處處充滿著溫暖與愛。

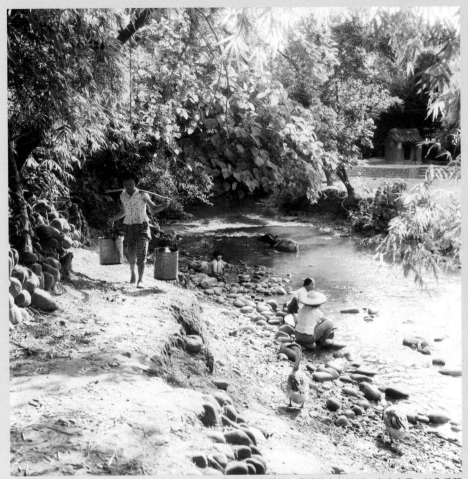

圖 395．林權助　農婦挑水　1953　台中烏日　林全秀藏

農婦挑水（圖 395）

　　〈農婦挑水〉的構圖理念，很明顯的學自其父林草。林草早在 1905-1910 年間，拍攝林獻堂與櫟社詩人、親友等合攝於霧峰林家頤園前花園的照片，呈倒三角形構圖，是林草自創的拍照構圖理念，照片中，林獻堂坐在最前面，突顯身為主人的地位與影響力。林權助承襲此拍攝技巧，再創新轉換為正三角形構圖，即形成農婦挑水、農婦洗衣與土地公廟三個點（角），連繫三者之間關係，彼此之間互相照應，並再加上 S 形水流，形成更加豐富的視覺效果。

　　構圖中，觀者可以清楚看出 50 年代台灣農村的常民生活，農婦挑著水桶取水回家，煮沸後當飲用水，婦人溪邊手濯洗衣，沒有現在方便的洗衣機可用。大半農村靠土地種稻、生長各樣蔬果生活，因此，敬重土地公成為民間習俗與信仰，農村到處可見敬拜土地公的大小土地公廟。

　　本張作品的光線處理相當精彩，不只黑白光域甚廣、中間的黑白漸層層次分明，從光亮明朗到灰黑陰暗，照片呈顯出立體的知覺，讓人很想深入情境，再進一步探究農村生活的其他面貌，而發思古之幽情。

　　農婦挑水前行的方向，朝著更亮、更開闊的空間走來，象徵走向更美好的未來，台灣會更好，生活水平會更加提升。這深層次的構思，是本攝影家長年的藝術修養、人生感悟與對本土台灣的深情混合錘鍊得來的。

圖 396・林權助　鼓風機與茶壺　1953　台中　林全秀藏

鼓風機與茶壺（圖 396）

〈鼓風機與茶壺〉的拍攝理念，聚焦在農家日常生活的點點滴滴。

拍攝取景角度相當別出心裁，是從農家神明廳內往室外取景，稍有涉獵攝影的人都知道，室內很暗，取景不容易。光線的處理是攝影核心重點之一，歐洲攝影術發明時，稱攝影為「光畫」即可知。如何解決室內照明的問題，不至於暗黑一片，鏡頭就此引進從門口右上方斜灑進來的光線，此正逆光讓室內神明桌面產生很潔淨的感覺，也隱含對神明的尊敬。

從另一個角度看，這張也屬於三角構圖，鼓風機前的農夫、一套茶具與農家的門神為三個角，連成三邊關係，兩位農夫正在操作鼓風機來風乾稻穗，桌上的一套茶具，等待著主人辛勤工作後，歇息時飲用，門神保佑農家平安。

木門垂直的線條條紋、陰影，供桌水平明晰的直線和鼓風機正方形、圓錐、曲斜線組合的穀箱，烘托出主題，兩個農夫一動一靜，表現勞動者的動感之美。本張照片彰顯創作者獨特的思維、取景視角的眼光與技巧的高竿。

照片左右兩側暗黑部分，不容易沖洗出漸層灰黑色調之美，觀看這類照片，可揣測暗房沖洗者技術之高下。現代電子數位以點陣為基本單位，輸出很高解析度，品質清晰程度可達致極善，甚至不輸化學藥滷化銀顆粒的傳統相紙。

圖 397
林權助　撒種子　1954　台中
林全秀藏

撒種子（圖 397）

　　〈撒種子〉的創作理念，拍攝者應用高角度俯拍手法，來表達農民對於土地的謙卑。

　　這張動態構圖，農民在走動中向前行步，頭朝下向著土地撒下種子，也意涵農民對大地的虔誠敬畏。布局的切入角度，照相機以較高視距從上方朝下聚焦，在動態瞬間抓住象徵農民謙卑的神韻，技巧難度甚高。

　　右側畫面可見土壤耕犁過後，顯著的黑灰漸層、條狀清晰的肥沃土質。美麗的台灣大地，農民勤勞耕耘，育成眾多子民。我們都是吃台灣米、喝台灣水長大的。

　　左側畫面，兩位農民一步一腳印行走，創作者溶入其對古典音樂真善美的體悟，音符節奏譜出美聲，如同農民一前一後撒種，有次序地行進，展現美感；一動一靜虔誠施作，充滿張力。

　　對比下，舉目可見人們不善待土地的醜態，濫用資源。目前面臨全球暖化，氣候異常，地球溫度愈來愈高，北極融冰，北極熊頻臨絕滅；澳洲炙熱森林野火，無尾熊面臨劫難。尤其人類累積大量塑膠垃圾的浩劫，造成生態系解構，終將自食惡果，終結人類自己。攝影家藉由農民的謙卑，表達對本土台灣自然環境的保護、愛惜與關切，值得大家深思。

圖 398．林權助　鐵馬載子　1956　南投　林全秀藏

鐵馬載子（圖 398）

〈鐵馬載子〉的創作理念，攝影家表達 50 年代台灣農村充滿旺盛生命力與堅韌的台灣精神。

整個構圖面上，農村的田野風光，一片平穩、寧靜與祥和；婦孺純真、儉樸與內斂。那年代的台灣，物質缺乏，普遍生活水平低，婦女與孩子們五人，都沒有鞋子穿。農業社會，農田需要大量勞動力，婦女普遍生育眾多子女。構圖中央部分，婦女用力踩著腳踏車，揹、載著四個小孩，有無窮的精力，我們一起要共同生活下去！觀者仔細看，後座大女兒，雙手環抱著其弟，其左小腿長了許多被蚊蟲叮咬的紅斑（台灣俗稱紅豆冰），發炎的地方貼上膏藥。在精神層面，農民安土重遷，天真樂觀，人人努力，腳踏實地，刻苦耐勞奮鬥下，漸漸成長，如同此婦女踩踏鐵馬，行過前面筆直的道路，意境上，隱含前途平安順利，迎向光明美好的未來。

當取景拍動態畫面時，精準掌握，瞬間抓到剎那的完美人事物景，妙趣呈顯，並非易事。創作者由於拍攝技巧老練，知道選擇站在適當距離與位置，把光圈和速度調整至恰到好處，加上動作純熟，眼光精準，於腳踏車騎入鏡頭正中央，敏捷的按下快門，展現瞬間動感的美。在光線處理上也有講究，因為要呈現白天雖辛勞但樂觀氣氛，還要等待陽光明亮照耀，光線顯現得柔和而溫暖時，才拍攝下來。

今天的台灣已朝科技島邁進，觀者回首來時路，我們已經離早期的農村生活愈來愈遠。飲水思源，當倍加珍惜台灣現在擁有的；前人種樹，後人乘涼，感恩於心，這也是創作者所要表達的對本土台灣的認同與關懷。

2010 年，台北市立美術館舉辦「時代之眼─建國百年攝影展」，有位觀賞者觀看這張照片時，好奇問我：「請問這位婦女是怎麼騎上這輛腳踏車的？」當時，我也真的不知道如何回答他。事後一想，動作要很快、很敏捷將右腳跨過鐵馬另一側。此即本照片的主旨，因她充滿了旺盛的生命力，有以致之。

大人上工孩童上學（圖 399）

〈大人上工孩童上學〉的創作理念，創作者表達每個人具有責任，遵規律，守秩序。照片攝於清晨時分，農夫農婦日出而作，一早出門前往農田做工或種田；孩童們一日之計在於晨，趕早走路到學校上課，各盡本份。

本張照片的構圖頗為特別，布局上，拍攝者以單棵樹在整個構面中心作為焦點所在，看似突兀，其實是運用心理上觀者對影像特別處產生的好奇心，來突顯它是個分叉點。大人扛著鋤頭，走向樹右前方的農田，孩童則往樹的左方向遠處學校走去，塑造「Aha！」了解的妙趣，使觀賞者印象更為深刻。

鏡頭的角度，採取較低視角，更接地氣，形塑人們與大地共生，也與廣闊的天融合在一起。構圖的上半部，有生命的樹幹分支向外分散，無限延伸擴長，構圖下方，田地漸漸長熟的稻穗，隱含萬物皆欣欣向榮。

為了拍攝照片，攝影家於清晨就已經來到農村取景，要不是對攝影相當的執著，充滿熱情，對本土台灣情懷深厚，當不致此。其他例如：清晨四點，為了拍阿里山的日出；烈日當空，為了拍農夫辛勤插秧；三更半夜，為了拍白鷺鷥的生態系等等，在在印證聯合報台中特派員沈征郎〈懷念不平凡的好友 - 林權助先生〉紀念文，他寫道：「攝影是他的第二生命」，所言甚是！

圖 400
林權助　蘆葦叢　1954　台中
林全秀藏

蘆葦叢（圖 400）

　　〈蘆葦叢〉作品，作者表達出樂觀期待「明日會更好！」的創作理念。攝影家舉亦師亦友的父親林草為例子，作為榜樣。

　　照片左方的蘆葦叢，「草」是其父親的諱名，草叢長得又高大又茂盛，象徵林草照相事業經營成就斐然。左上方草叢尖梢隨風吹拂搖曳，隱含林寫真館生意興隆，館旗迎風飄揚。構圖左下方，日落時分夕陽西下，右下方，農婦收工後一個接著一個，踏著輕快的步伐走過石橋，與茂盛的草叢相逢，暗喻眼前與榜樣相遇，從旁而過。農民每天辛勤農作，早出晚歸，日復一日，一步一腳印，農作物漸次成熟長大，就像草的生命力壯旺，長的愈來愈茂盛，如林草當年各個事業蒸蒸日上。照片構圖右側大片的天空，給予未來收穫豐盈的極大想像空間。側草叢之上方留存的空間，暗喻農家將來收穫更高。

　　家父長期浸潤在古典音樂優美旋律律動中，其切身體會在農婦輕快腳步、前後接續行走中，具體表達出來。動態的構圖中，夕陽即將落下消失與四位婦女步伐輕盈返家，整體布局搭配相當和諧整一，敏捷捕捉到完美的構圖，攝影家拍攝構思暗藏深意。

　　家父拍攝的底片，部分不易沖洗，如這張照片，左下黑色調地方洗得不好，會一團黑，無法呈現灰黑漸層之美，而家父從小就在暗房苦心琢磨，暗房功夫了得，能洗出他真正想要的效果，而今，斯人已遠去！

圖 401・林權助　廣袤農田　1953　嘉南平原　林全秀藏　　　　　　　　　　　　　　401 | 402

圖 402・林權助　採收高麗菜　1960　雲林西螺　林全秀藏

圖 403・林權助　送午飯　1952　台南安平　林全秀藏

圖 404・林權助　稻草堆與手推車　1953　彰化　林全秀藏

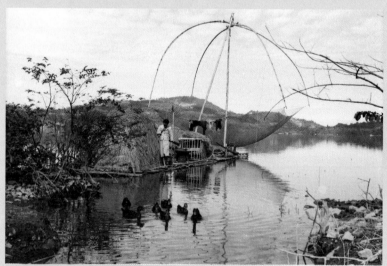

圖 405・林權助　邵族四手網竹筏　1952　南投日月潭　林全秀藏
邵族漁夫手握趕鴨用的細長竹竿，立於四手網（4支竹竿如同大手般撐起的漁網）
竹筏上，放養鴨子。其右側矮小茅屋可存放漁具，兼作休息用；青山、淥水、烏鴨、
四手、枝條、鴨波，共舞於清曠之天。

圖 406．林權助　農婦溝渠邊洗衣　1956　彰化　林全秀藏

圖 407．林權助　斜陽送遠　1954　台中　林全秀藏

圖 408．林權助　洗浣婦與遊鵝　1954　台中梧棲　林全秀藏

庶民勞動詩‧前言

林全祐

　　家父攝影大多以人之情性為主，為出發點，如是人物寫實應該算是其作品裡精華中的精華。古今中外無數的藝術家莫不在此間下功夫。人物寫實與其說是紀錄人物形貌，倒不如說其最終的效果是透過人物，以反映藝術家的心境和世界。在攝影的領域中，總是力求自然、力求無做作安排，從瞬息變化的現實中取像，藉相機之便，能一針直入地捕捉到剎那而震撼人心的影像，則是不容易也不多見。

　　照片中大半是人人身邊處處可見的各類施作勞力工作者。家鄉到底也是要呵護，石堤竹籠，打椿的打椿、挑土的挑土，你來我往。突然的、剎那間，回眸一笑，凍結了時間、留下了倩影。是誰家女，家在何處，現今又在那裡？認真的是河邊違章建築的製旗工人，又是刷又是塗。反攻大陸也罷、台灣獨立也罷，插上旗也罷，拋下地也罷，賺個丁點的新台幣以付那違章建築的房租才是真實。

　　莒光號快車上的女招待員努力地工作，臉蛋可愛言語又溫順。鄉間小路邊的女工鄉音也許濃稠了些、臉龐也許黝黑了些、鋤桿也許削長了些，可是工作必定是粗重了許多。路旁腳踏車上的水壺便當默然稱許。

　　還有那全神專注的雕佛師，理去皺紋痳點，得了菩薩十分的滿意。那個吹嗩吶的老漢也是臉紅脖子粗的，想取樂廟裡的佛祖。駝背痀僂的老阿嬤，用玉蘭花梳理自己的頭髮，用紅灰老葉子仔仔細細的打點盤上的檳榔。檳榔西施尚未出世，嗩吶大師則差點絕種。

　　橫貫公路上往昔鑿山開拓的勞工榮民，工寮前孜孜不倦的讀書人。有人期待來生，有人期待人死，有人則閒候在其間。只有那位老厝頹牆邊專注補衣的阿嬤最是當下，老眼雖有些迷濛，可是還是可以盯著針刺，也許半天才能穿根白線，可是還可縫上幾縫，都是眼前現在的事。世事與我何干，佛祖自會裁斷。補網人、釣魚客，何苦何苦。

　　家父以攝影為業，當然偶爾也免不了以模特兒為攝影的對象。其中諸多部分為彩色照片，但大半已經如鏡中的美人一般，隨著時間褪色。尚餘的一些黑白照片則取一幅羅置於此，略表驚鴻一瞥，對已逝去的青春留下些許的驚嘆號。

　　至於排排站的兵士呢？人們對逝去的苦日子，經過歲月篩濾淘洗過後，都會將

之浪漫化。可是對那些成功嶺上的預官們，在暑氣炎炎的日子裡，頭頂著大太陽，或是過大號沉重的鋼盔，集合、列隊和聽訓一兩個小時的煎熬，可是浪漫不起來的。也許一些讀者會大叫一聲說「這個就是我當年！」不然或者至少認出自己的背影吧。

圖 409‧林權助　築堤工人　1956　台中縣大肚溪　林全秀藏

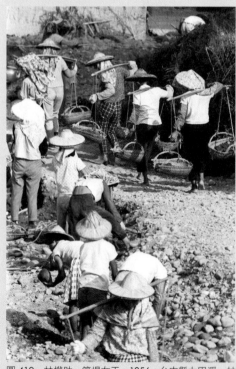

圖 410‧林權助　築堤女工　1956　台中縣大甲溪　林全秀藏

圖 411‧林權助　搬貨苦力　1954　台中後車站　林全秀藏

410 ｜ 411

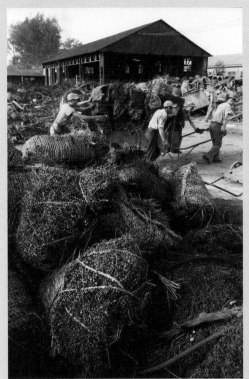
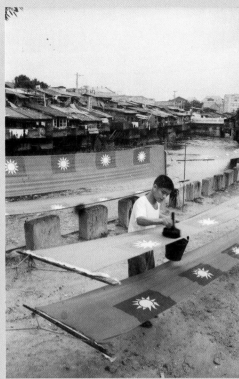

圖 412・林權助　廢鐵絲網搬運工　1959　台中烏日　林全秀藏
圖 413・林權助　製國旗　1960　台中柳川　林全秀藏

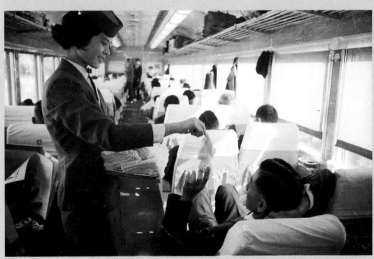

圖 414・林權助　台鐵車掌小姐　1961　台中　林全秀藏

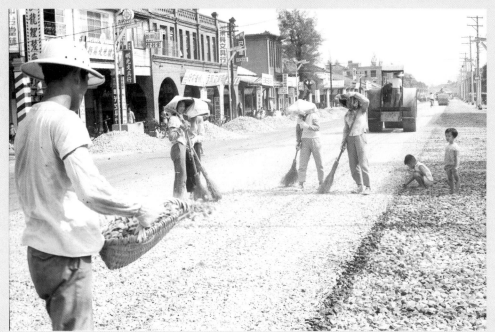

圖 415・林權助　鋪路工　1957　台中　林全秀藏

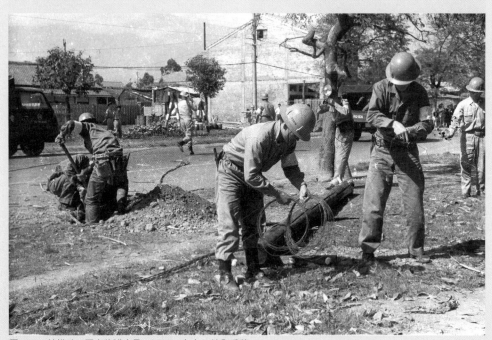

圖 416・林權助　電力修護人員　1955　台中　林全秀藏

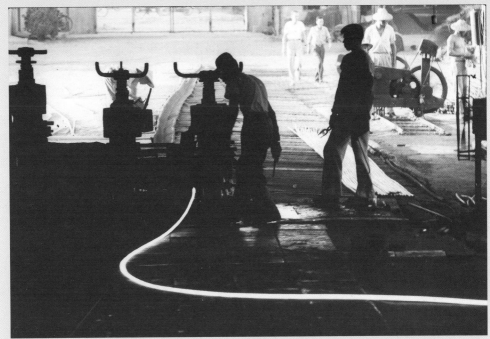

圖 417．林權助　鍛製鐵軌的工人　1954　台中　林全秀藏
　　　　炙熱的熱熔鐵條在暗處發出白光

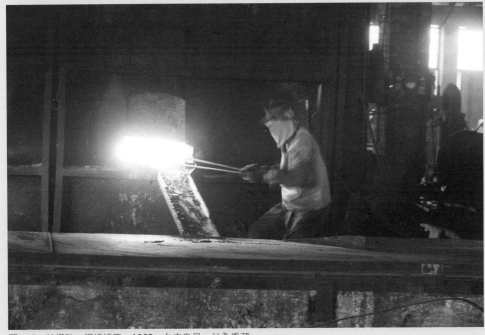

圖 418．林權助　鋼爐技工　1959　台中烏日　林全秀藏

圖 419・林權助　木板加工工人　1954　嘉義阿里山　林全秀藏

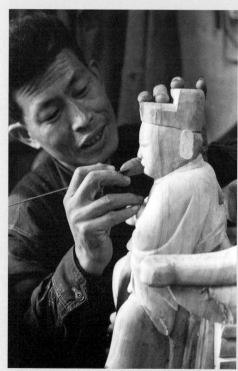

圖 420・林權助　木雕師傅　1956　苗栗三義　林全秀藏

圖 421・林權助　吹嗩吶耆老　1954　台中　林全秀藏

圖 422．林權助　伐木工　1955　台中市和平區福壽山農場　林全秀藏

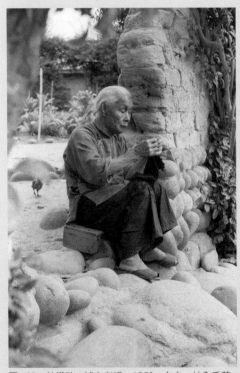
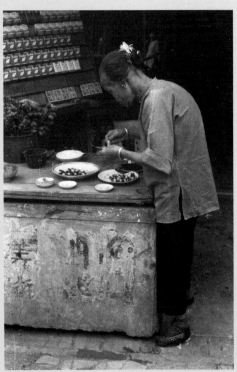

圖 423．林權助　補衣老婦　1953　台中　林全秀藏
圖 424．林權助　賣檳榔老嫗　1954　台中　林全秀藏

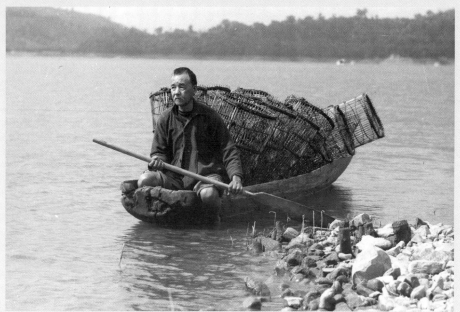

圖 425 · 林權助　漁夫　1956　南投日月潭　林全秀藏

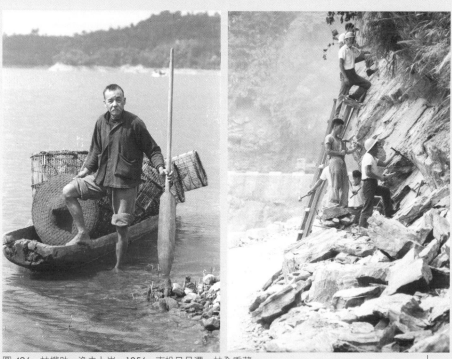

圖 426 · 林權助　漁夫上岸　1956　南投日月潭　林全秀藏
　　　上岸漁夫像個老年武士，以劍（槳）拄地，盾牌（斗笠）在側，氣宇軒昂，一臉肅穆。

圖 427 · 林權助　鑿山壁工人　1960　台中中橫　林全秀藏

426 ｜ 427

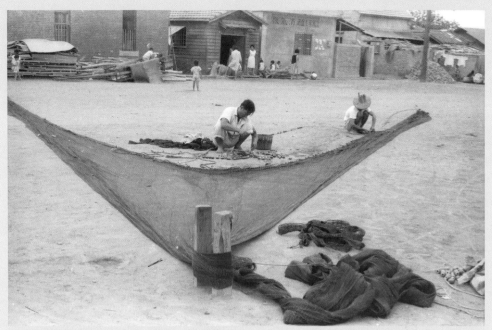

圖 428 · 林權助　捕魚網　1955　彰化　林全秀藏

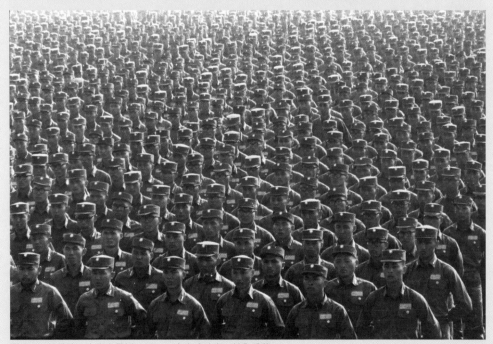

圖 429 · 林權助　大專生暑訓　1956　台中成功嶺　林全秀藏

圖 430・林權助　青春玉女　1960　南投溪頭　林全秀藏

民俗節慶・前言

林全祐

　　照片裡人們看戲，聚精會神，實在是有趣。歌仔戲當然不能少，布袋木偶戲則是孩子們的最愛。偶而還可以見到地方化的評戲、金箍白面的孫悟空和豬八戒，揹著大旗和塗著複雜臉譜的武將奸臣，看得人們目瞪口呆。照片裡更顯示了鄉下大拜拜的大排場，看得到的是米麵糕粿、韭菜豬羊、金燭銀箔，老的少的、站的蹲的、煙塵滾滾。照片上聽不到的，必是人聲鼎沸、鑼鼓喧囂無疑。入了夜之後燈火通明、五光十色的景色更是了不得，連拄著拐杖裹小腳的阿嬤都被吸引出門，看熱鬧的出巡了。

　　鄉下人的排場在節儉成性的往昔是可以理解的，他們對信仰虔誠實令人感動。求子求孫，求風調雨順，求五穀豐收，簡單憨直總是勝過城市人的求升官發財、求聯考登第，尤其是在其優渥的溫室環境下，在拜上了兩三條香蕉之後，又捨不得的拿回家自用，真是令人嘆為觀止。檀香、銀箔、金紙少不了的，廟裡的香、廟外的火總是那麼地雲煙繚繞，那麼的人神靈通。

　　冬令救濟的佛教僧侶還是有的，老尼的心，女姑的掌。走著的喪葬樂隊，則進步到乘著花車舞孃殿後，舞獅陣頭武功比試也應該還是饒富趣味的活動。抬轎子，除了影城、洋人、遊客之外，應該是無人問津。祭孔大典遵循古禮，慶幸被保留了下來。嫁娶嫁妝的隊伍，竹簍花轎，隨著時代演進，曾幾何時煙消雲散，已成追憶。

　　人世的悲歡離合，老照片忠實地、沉默地、藝術地完整霎那間攝錄了下來傳永恆，這些照片大約拍攝於 1955 年左右。其中一張照片，粉面黛眉的歌仔戲子和身邊的襁褓幼兒，更是道盡了人間庶民滋味。取像人、留影人、菩提樹、明鏡台。

圖 431．林權助　布袋戲公演　1955　台中　林全秀藏
布袋戲的忠實觀眾，是一群小光頭。

圖 432．林權助　戲裡人生　戲外眾生　1956
彰化員林　林全秀藏

圖 433．林權助　西遊記野臺戲　1956 彰化員林
林全秀藏
台中「集興軒」演出

圖 434．林權助　大戲公演　1957　台中　林全秀藏　台中第二市場中庭臨時搭建棚架，演出大戲〈取帥印〉。
劇中，尉遲恭高擎水磨竹節鋼鞭，手捧帥印；李世民坐鎮後方，要角齊集。

圖 435．林權助　戲夢人生　1956　彰化員林　林全秀藏

圖 436．林權助　看戲眾生相　1956　彰化員林　林全秀藏

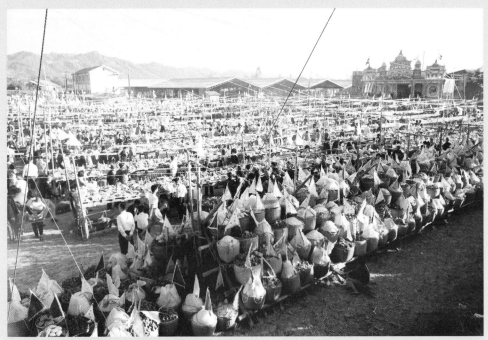

圖 437．林權助　醮壇與供品　1956　彰化員林　林全秀藏

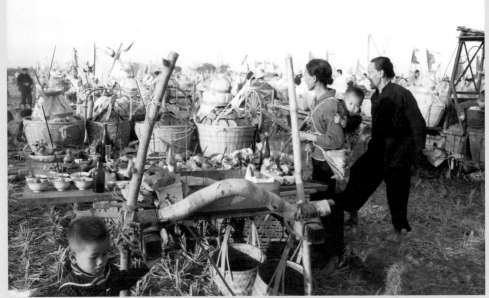

圖438‧林權助　做醮供品　1956　彰化員林　林全秀藏

圖439‧林權助　神豬與老人　1956　彰化員林　林全秀藏

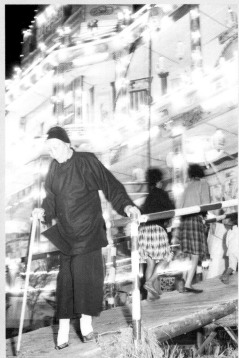

圖 440．林權助　建醮大典的神豬　1956　彰化員林　林全秀藏

圖 441．林權助　三寸金蓮拄杖老嫗　1956　豐原　林全秀藏
　　　　老嫗行經燈光瑩耀的中元普渡牌樓前，繁華過眼雲煙，當下即是淨土。

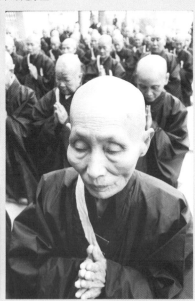

圖 442．林權助　人神之間　1962　台中　林全秀藏

圖 443．林權助　持戒比丘尼　1967　台中慈明寺　林全秀藏
　　　　慈明寺「護國千佛大戒壇」法會一景

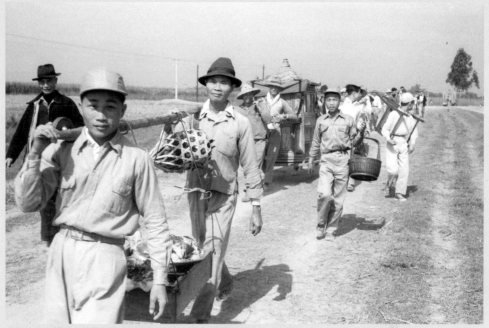

圖 444．林權助　嫁娶行伍　1954　彰化　林全秀藏

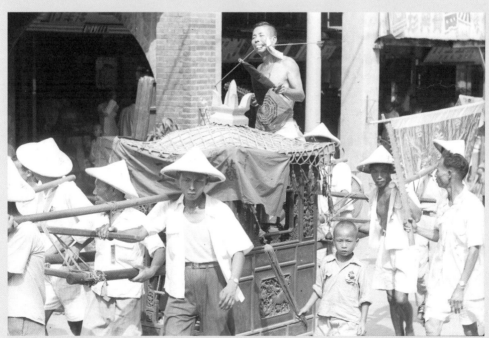

圖 445．林權助　銅針穿金口的乩童　1955　台中　林全秀藏

圖 446 · 林權助　阿美族年祭歌舞　1955　花蓮　林全秀藏

圖 447 · 林權助　阿美族擺手舞　1955　花蓮　林全秀藏

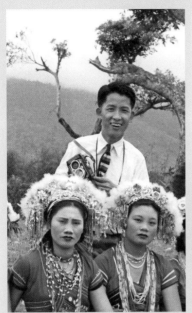
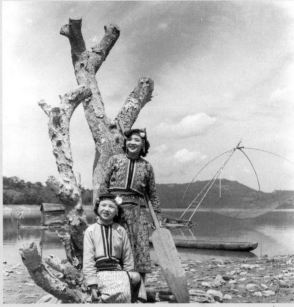

圖 448‧林權助和阿美族姑娘　1955　花蓮　林全秀藏
圖 449‧林權助　邵族公主和四手網　1955　南投日月潭　林全秀藏

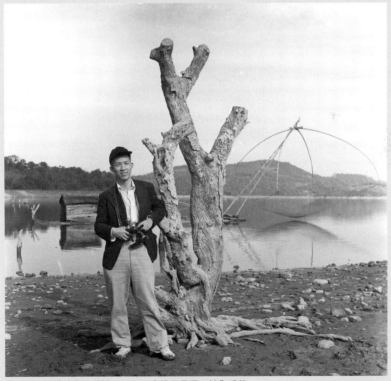

圖 450‧林權助和四手網　1955　南投日月潭　林全秀藏

城市風情‧前言

林全祐

　　家父世居台中市，城市裡的人多，多的如鄉下的米穀。米穀堆在屋舍的前院、堆在廟寺前的廣場，都市裡的人們則擠在車站前、擠在菜市場裡，他們自然成了鏡頭的焦點。

　　50年代的老火車、汽車牽拖著你到遙遠陌生的地方，遙遠到使你老是浸潤在濃濃的鄉愁裡。如果你是背著包袱、提著行李過了剪票員的柵門，往車廂裡去，你眼前迷濛，不知道何日何時才能再回到家鄉來。如果你是從車廂裡出來，過了剪票員的柵門，把包袱行李交給了迎接你的家人，內心歡喜地雀躍、知道終於回家了。外頭的三輪車伕彷彿也透視了你的心情，沉默地靜靜地載著你來，也會歡歡喜喜地載著你往回家的路上去。車站前三輪車多的很，三輪車伕也是形形色色。造型最多的是戴斗笠，有的戴方帽，在車站外面休息，等客人時，靜靜地抽根菸則是一般樣子。有的是普通百姓，有的是退伍的榮民，與客人討價還價則沒有兩樣。三輪車走在街上，除了偶而有一兩輛汽車飛馳而過外，伴著的是一堆鈴聲不斷的腳踏車、一些行人、幾個挑擔的、賣菜的，或是突然不知道從那裡冒出來的牛車，留下一兩堆的牛糞，在馬路上點綴著。

　　古早的菜市場，今稱傳統市場，到底不能說是變化很大。青菜蘿蔔還是青菜蘿蔔。雞鴨魚肉論斤秤兩，坐地起價，仍是舊景象，千年不易。再見不到的是那小吃攤上的木炭火鍋，小販桌上的冷圓麵瘩，和那外省的麻花酥條。再找不著的是那寫春聯的老同鄉，賣小鴨或松鼠的小販，或是那雜耍的街頭藝人。人們稀鬆平常的日子被攝影家藝術化，時間被凝凍，剎那之間影像被刻畫下來。原來，生活的美是處處皆是，端看你如何去辨識發覺了。歷史被藝術化，那麼藝術何嘗不也可以富含著歷史。

　　橋下的洗衣婦女，大人閒聊，小孩看漫畫書，門口嬉戲的孩童，溝渠溪河裡，忘我戲水或撿石子的孩子們，好像似曾相識又已遙不可及的以前的我。再看看那個玩具攤上的年輕女店員，在大耳朵小白兔的側眼首肯下，親切地照顧那老中青三代的顧客，不意間遺漏了老阿嬤背上一開始說要買小白兔，而正做小白兔夢的那個小男童。生活是無奈也是無聊，攤位上鍋鏟瓢筷要整齊的排放，衣褲內褲則隨興所至，要乾就乾吧！要買就買吧！

　　穿過台中市區的柳川和綠川兩河流，自日治時代以來，已是故事連篇，有其稀奇

的一面，也有其浪漫的一邊。柳川的兩邊在 50 及 60 年代間搭著的吊腳樓，一半坐落在馬路邊一角、一半懸空支架在河面上。河裡有人洗衣、曬衣、養鴨、戲水，無所不奇。河上屋裡人們做生意、煮飯燒菜、過著貧困節儉的日子。各種廢棄物則自自然然地漂流而下，其情景不言而喻。颱風天豪雨成災時，大自然則對人、物、建築做破壞性的全面清理，人們的辛勞一夜之間化為烏有。記得小時清晨一早趕到河邊橋上去探視，只見濁水滾滾、垃圾、廢物、屋板、活魚、死豬漂浮水面，一片狼藉淒楚。昨日的城市是那般，今天的天然災害則是隨著人群急急地也趕到了鄉下，擠到了風景觀光地區。歷史當然不會死板地重演的，只是重演在不同地方，襄助於不同的演員而已。這些照片帶來的是悲是喜，就留給曾身歷其境的一些讀者去玩味了。

城市裡的少淑女追求新潮，愛打扮，總時興拍張藝術美照，不讓青春留白。單眼聚光的微笑闇影美人似正芳唇微開說道：「你瞧，我們台中女孩兒有多潮！」考驗起家父的創意攝影新手法。

照片是台中市往昔的街道、建築、標的，也都是對歷史的回味。再往柳川的橋上去、向下望，流水不斷，是水流呢還是橋流？是物遷呢或只是人老？

圖 451・林權助　三輪車夫　1955　台中火車站　林全秀藏

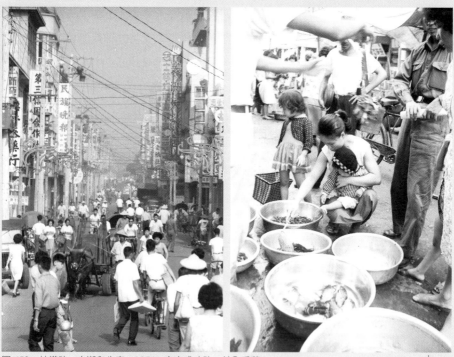

圖 452・林權助　人潮和牛車　1956　台中成功路　林全秀藏
圖 453・林權助　撈蝦買魚　1955　台中　林全秀藏

452 453

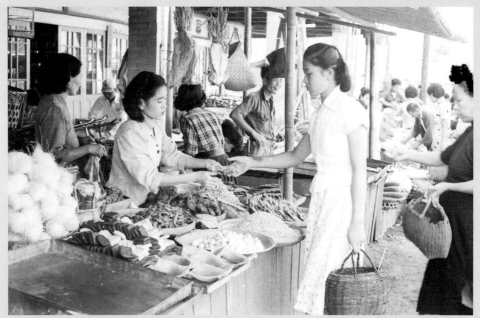

圖454‧林權助　菜市場一瞥　1955　台中　林全秀藏

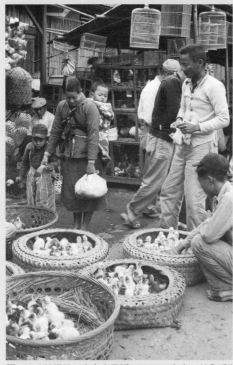

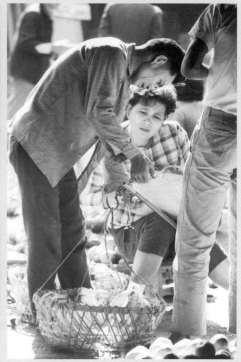

圖455‧林權助　鳥市小雞販　1955　台中　林全秀藏
圖456‧林權助　秤斤秤兩　1955　台中　林全秀藏

455 | 456

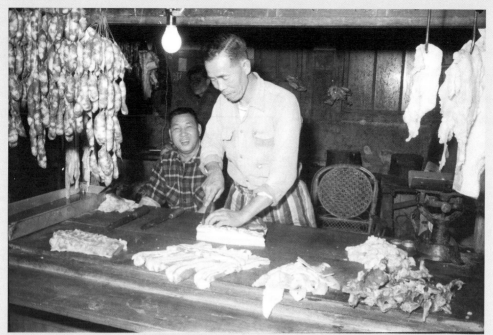

圖 457 · 林權助　豬肉攤　1957　台中　林全秀藏

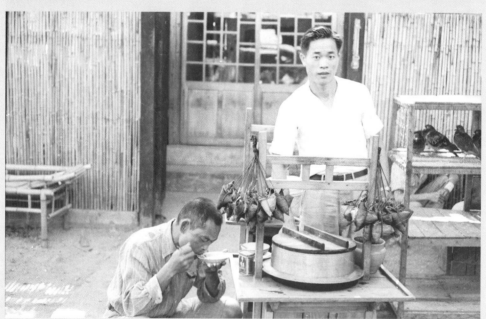

圖 458 · 林權助　肉粽攤　1955　台中　林全秀藏

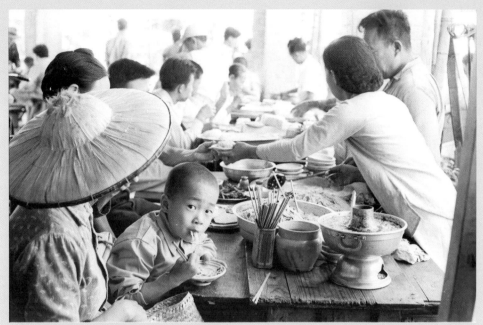

圖 459．林權助　麵攤　1955　台中　林全秀藏

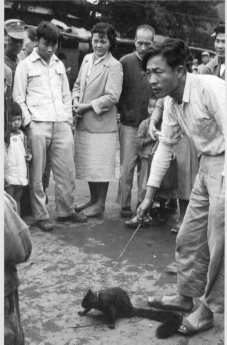

圖 460．林權助　賣糖葫蘆　1955　台中　林全秀藏
　　　　賣糖葫蘆的小弟肚子餓了，邊吃著，一手還緊握插滿糖葫蘆的草把。
圖 461．林權助　盜賣松鼠　1955　台中　林全秀藏

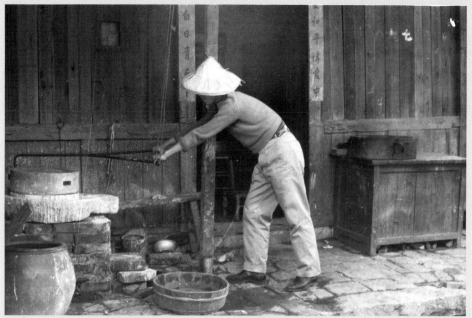

圖 462・林權助　磨米漿　1955　台中　林全秀藏

圖 463・林權助　柳川浣衣　1955　台中　林全秀藏
圖 464・林權助　井邊洗滌　1955　台中　林全秀藏

463 │ 464

246　光的書寫—林草 林權助攝影境象（1895-1977）

圖 465‧林權助　閒聊看漫畫　1956　台中萬春宮
　　　　林全秀藏
　　　　大人閒聊，小孩兒看漫畫。
圖 466‧林權助　舊書攤　1956　台中中華路
　　　　林全秀藏
圖 467‧林權助　賣玩偶　1956　台中　林全秀藏

圖 468・林權助　燒臘店小女孩　1958　台中第一市場　林全秀藏

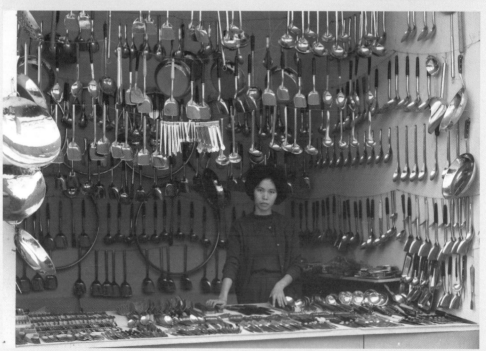

圖 469・林權助　廚具店　1955　台中　林全秀藏

圖 470
林權助　柳川浣衣歸　1955　台中
林全秀藏

圖 471
林權助　戲水孩童　1955　台中柳川
林全秀藏

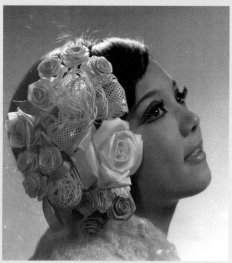

圖 472．林權助　散髮美人顏　50 年代　台中　林全秀藏
圖 473．林權助　如花玉容　50 年代　台中　林全秀藏

圖 474．林權助　巧笑倩兮　美目盼兮　50 年代　台中　林全秀藏
圖 475．林權助　微笑闇影美人　50 年代　台中　林全秀藏

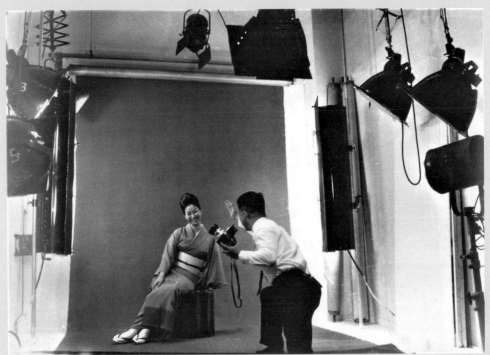

圖 476．棚拍林吳足美的日籍美容老師　1965　台中林照相館攝影棚　林全秀藏
　　　影棚內，林權助的拍攝神態。

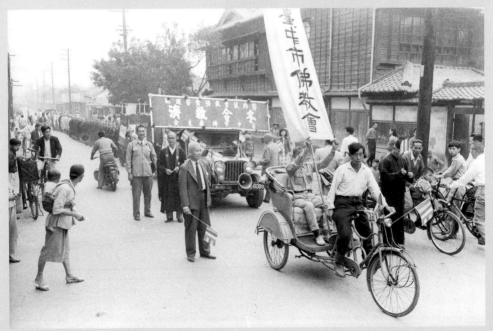

圖 477．林權助　台中市佛教會冬令救濟行伍　1962　台中　林全秀藏

圖 478・林權助　台中戲院　1955　台中　林全秀藏

圖 479・林權助　光復節遊行隊伍　1969　台中　林全秀藏
短髮齊耳的女學生手舉蔣介石總統肖像　原作為彩色

城市風情・作品賞析

林全秀

棋盤式街道（圖480）

　　這張照片拍攝於戰後50年代，場景位處現今台中市中區台灣大道一段（原中正路）二五三巷，筆直的道路，路面寬敞，已見現代化都市雛型，台中從一隻醜小鴨蛻變成飛天鵝，發展過程中，具有里程碑的意義。

　　1885年（光緒11年）台灣建省，二年後，台灣首任巡撫劉銘傳建省城於大墩（台中舊稱），開啟對台中城市發展的先聲。然而，清領的東大墩市街，沿柳川河與城垣兩邊自然形成，並未有具體而完善的規劃，當時，道路曲折，平時防盜，戰亂時可禦敵，街道狹窄，地面高低不平，路面多碎石坑洞，遇雨潮濕泥濘，滿清政府平日只管徵收稅賦，並未派遣官吏治理。目前殘存的遺址，始州廳（舊市政府，原清代考棚）對街民族路一二一巷，接中山路一七五巷，續台灣大道（原中正路）一段二九九巷，橫過台灣大道，再連台灣大道一段三〇六巷，成功路二二八巷，最後右轉平等街，直抵公園路的台中公園，此路段的巷弄，還依稀保有清朝古痕跡。

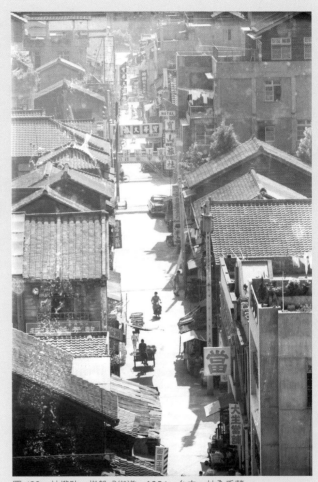

圖480・林權助　棋盤式街道　1954　台中　林全秀藏

　　1895年日清簽訂馬關條約，台灣割讓予日本，日人接收後，看中台中優越的地理位置，氣候溫和，且為台灣中部各縣農產集散地，尚未大規模開發，先將「台灣民政支部」由彰化遷至台中，鼓勵日人移民台中，聘請英籍巴爾頓（W.K Burton）顧問，與濱野彌四郎技師調查，提出棋盤式市街都市設計藍圖，1900年1月6日發布第一個市區改正計畫報告書，街廓採用格子狀，道路筆直整齊如同棋盤，橫豎交叉皆可直通，台中市正式步入現代化意義的現代都市之林。1911年又做市區改正，以縱貫鐵路為核心，1935年，公告第一個規劃商業機能區位的都市計畫。至今，百多年來的開發，台中已成百萬人口住居地，蛻變成現代工商發達、高科技進步的大都會。

名勝古蹟・前言

林全祐

　　台灣山明水秀，環海廣闊，名勝之多不可勝數。人文歷史上，數百年對它而言只是如同白駒過隙，古蹟比比皆是。尋幽訪勝、攝影留念是一回事，將影像在剎那間編排取捨、框圍入鏡而成所謂藝術創作，則是另一回事。

　　拜今日數位相機的科技優勢，影像可以隨時任意取之、隨意刪除，揀選其間中意之作，再加上各式影像處理的軟體，修飾補闕、變換朝暮、改彩易色只在指尖滑鼠，令人咋舌。比起那恐龍時代，膠捲相片有如紙鈔銀元，相機器材也是不斐之物，時有天地之差，取像、印製當然受了不少限制。孰優孰劣其實是香蕉比橘子，較有意義的問題應是：什麼才是藝術，算計修改到什麼程度還算是藝術創作，藝術的目的為何，是否需要目的，誰說藝術才算數等等。諸如此類問題，有的與媒介有關、有的無關。

　　這裡取材北中南部照片各數張，以供讀者欣賞，家父往昔曾造訪過而遺留下來他心目中美麗的台灣和豐盛的台灣文化古蹟。

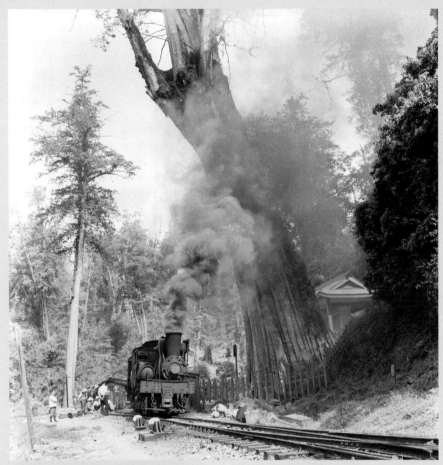

圖 481
林權助　阿里山神木　1953　嘉義
林全秀藏

圖 482
林權助　太魯閣　1961　花蓮
林全秀藏

圖 483
林權助　雪景纜車　1954　合歡山松雪樓附近
林全秀藏

圖 484
林權助　屋簷雕塑的翹楚　1954　台北指南宮
林全秀藏

圖 485
林權助　獅頭山山徑　1957　苗栗
林全秀藏

圖 486
林權助　路思義教堂　1961　台中
東海大學
林全秀藏

圖 487．林權助　路思義教堂前韻律操　1961　台中東海大學　林全秀藏
　　　　東海大學體專學生韻律操

圖 488
林權助　彌勒大佛　1962
台中寶覺寺
林全秀藏

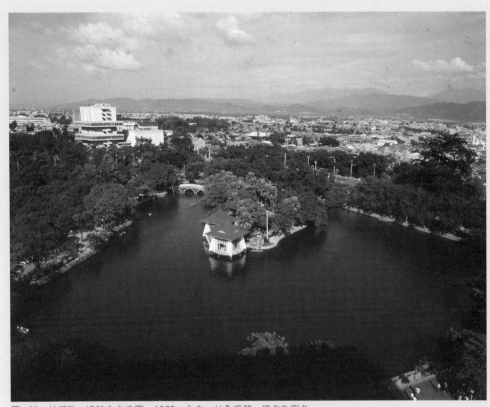

圖 489‧林權助　遠眺台中公園　1959　台中　林全秀藏　原作為彩色

鷺鷥生態・前言

林全祐

　　在 50 年代，拍攝鷺鷥是攝影家們相當的業餘樂事。

　　早在 1952 前，家父就拍各種鳥類包括鷺鷥（有白鷺鷥、黃頭鷺等），記得小時候也跟著上樹，靜悄悄的在小草寮裡苦等，偷窺鷺鷥翩然降落在樹枝上，或是雙鷺鷥反芻地餵食窩內的雛鳥。聽著家父閒談，有關附近魚池的魚為鷺鷥們吃光的事，或是，如果窩內的雛鳥掉落地上必死無疑，因為滿地的螞蟻會啃食等等。小時家父置放在相館展示櫥內，有一張 1952 拍的鷺鷥照片，參加 1957 美國《大眾攝影雜誌》主辦的攝影比賽，得國際佳作獎的〈鷺鷥展翼高飛〉的相片，還依稀記得，只是那張相片再也找不到了。大批鷺鷥的相片也不見蹤影，甚為可惜。在這裡只能勉強出示幾張殘餘的，不值其萬分之一。家父喜好各種鳥類自由自在的高飛，鷹啼迴旋、脫眾超群之意，多少是存有著藝術家的心思吧。

490	491
492	493

圖 490・林權助　屋宇立鷺　1962　台中北屯　林全秀藏
圖 491・林權助　綠葉扶疏黃頭鷺　1962　台中北屯　林全秀藏
圖 492・林權助　枝枒黃頭鷺　1962　台中北屯　林全秀藏　原作為彩色
圖 493・林權助　引頸遠眺　1962　台中北屯　林全秀藏　原作為彩色

圖 494
林權助　白鷺展翅高飛
1962　台中北屯
林全秀藏　原作為彩色

圖 495
林權助　啣枝白鷺
1962　台中北屯
林全秀藏

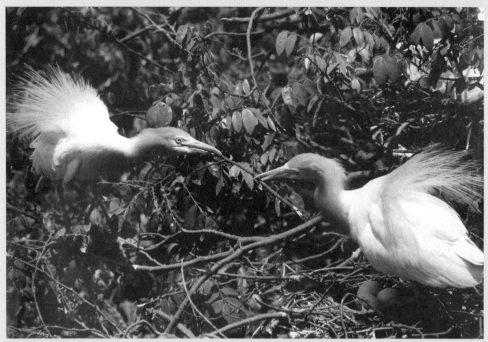

圖 496‧林權助　築巢之爭　1962　台中北屯　林全秀藏

圖 497‧林權助　破殼而出　1962　台中北屯　林全秀藏

圖 498．林權助　餵食　1962　台中北屯　林全秀藏
圖 499．林權助　竹篁爭鳴　1962　台中北屯　林全秀藏

498 | 499

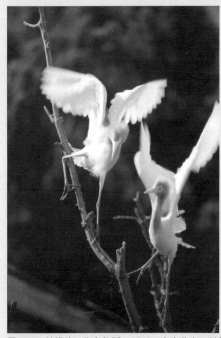

圖 500．林權助　生之舞蹈　1962　台中北屯　林全秀藏　原作為彩色
圖 501．林權助　枝梢立鷺　1962　台中北屯　林全秀藏

500 | 501

圖 502 · 林權助　鳴鷺　1962　台中北屯　林全秀藏
圖 503 · 林權助　枝枒白鷺　1962　台中北屯　林全秀藏　原作為彩色

502 | 503

圖 504 · 林權助　枝枒白鷺與夜鷺（之一）　1962　台中北屯　林全秀藏　原作為彩色
圖 505 · 林權助　孤傲　1962　台中北屯　林全秀藏　原作為彩色

504 | 505

台灣水牛‧前言

林全祐

　　水牛耕犁於水田在小時是司空見慣，黃牛則耕田於各式旱田，或是用來拉車。印象中黃牛比較溫馴老實，水牛則脾氣暴躁；不過水牛下田則天下太平。水牛常在水渠池塘內戲水打滾，見其樂趣無窮的情形，十分有趣。鄉下人是不吃牛肉的。比起現今牛肉麵、牛肉水餃、牛肉餡餅到處都是，不可同日而語。那時偶而還聽說一些耕牛，老死鄉下主人家的感人故事。至於好吃的台灣牛肉乾，當然是早就有了，多是黃牛肉所製的。那麼那些肉是從那來的？可以想見主人掉著老淚、牽著老牛躑躅至牛集，之後老牛則是淌著眼淚看著老主人，垂頭喪氣地獨自離開。60 年代是過渡成鐵牛的時代。鐵牛倒是沒人吃，生離死別的問題就跟著消失無蹤。那麼現在呢？如果想看看真正的水牛，只有到動物園，或是中國南方或西南的鄉下，不然就是東南亞的一些地方。否則聊勝於無，見見這些照片的牛隻們或許可以充數。

　　這些照片大多數拍攝於 1950 年代，猜測地點可能是在台灣中部或中南部鄉間。偶有可辨識的地方如日月潭、嘉義北迴歸線地標或是西螺大橋，張張可說皆是上乘之作。印象深刻的，列舉一二如下。在〈泥濘水牛〉中，雜亂的泥濘大半會為人迴避，而作者卻以之為中心壓軸之物，配上由右屋而走左上角的排樹，之後點出人與牛、近處與遠方的白鵝。光亮的全景攝入、大膽的作風構圖。人為安排這景緻是不太可能，先父能匠心獨具地認出攝獵這情景，實在令人啞口無言。〈水牛青塚〉其意義深沉，大異其趣，構圖的簡單扼要。〈農婦牽牛〉有如神來一筆，農婦的凝眉向左，和顯眼平穩正中的斗笠，配上漠不關心的前突牛眼和那一隊彎刀似的牛角，極為感人。〈竹梢牛背〉說是畫中有詩，應不為過，難以用平常的言語形容。其它諸如水牛在池塘裡小憩；主人農忙時分，悠閒享用蔗葉、甘蔗梢頭的牛隻等，鄉土氣息濃郁，自然的韻味中富含詩意，皆十分可貴。

圖 506
林權助　泥濘水牛　1954
雲林
林全秀藏

圖 507
林權助　水牛青塚　1954
台中
林全秀藏

圖 508
林權助　農婦牽牛　1954　南投
林全秀藏

圖 509
林權助　竹梢牛背　1954　彰化
林全秀藏

圖 510
林權助　河中小憩　1954　台中
林全秀藏

圖 511
林權助　休憩　1954　豐原
林全秀藏

圖 512 · 林權助　農忙好偷閒　1954　台中　林全秀藏

圖 513 · 林權助　犁田古榕下　1953　南投　林全秀藏

圖 514．林權助　犁田　1954　彰化　林全秀藏

圖 515
林權助　鴨溪牽牛　1954
台中大肚
林全秀藏

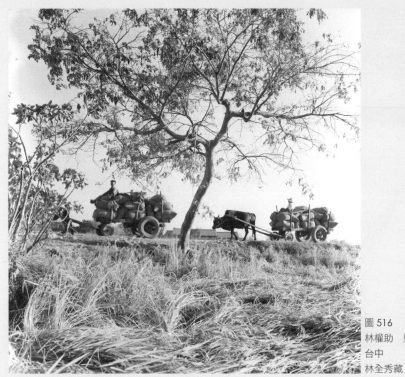

圖 516
林權助　豐收牛車行　1954
台中
林全秀藏

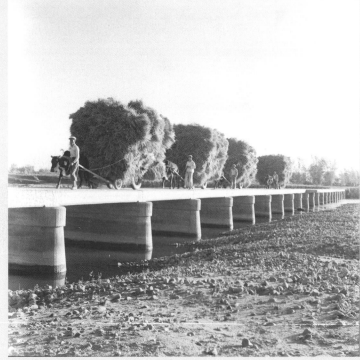

圖 517
林權助　牛車隊過長橋
1954　台中太平
林全秀藏

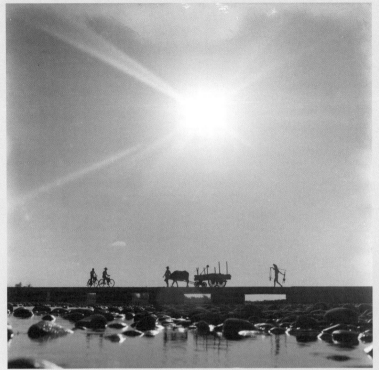

圖 518 · 林權助　夕紅牛車行　1954　台中太平　林全秀藏

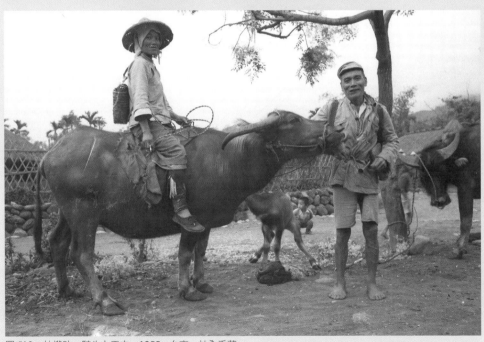

圖 519 · 林權助　騎牛上工去　1955　台東　林全秀藏

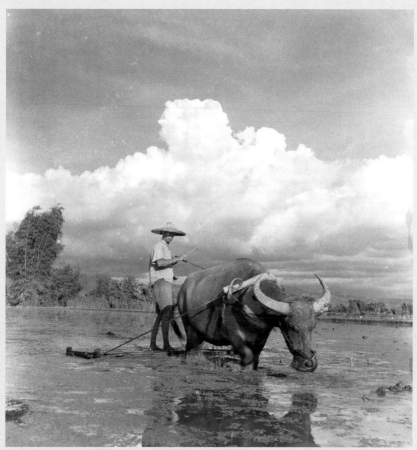

圖 520．林權助　雲天耕牛　1954　台中大肚　林全秀藏

圖 521．林權助　騎牛望歸　1960　台中　林全秀藏　原作為彩色

霧社賽德克族・前言

林全祐

　　近代中國衰落的史實徵兆早有，但自從鴉片戰爭起始更是一個每下愈況、直線墜落、慘不忍睹的辛酸史。其慘痛的威力直接地橫掃至台灣，則在西元 1894 年的甲午戰爭後，於次年馬關條約中，清廷將之割讓給當時軍國主義橫行的日本。輾轉了三十餘年，這恥辱的史實，衝擊了世居於霧社的賽德克（原泰雅）族原住民，即是震驚當時的1930年霧社事件。事隔二十餘年後，家父曾多次到霧社巡禮，一則聽聞其父林草，早年曾跟隨日本總督前往霧社，回來後談及的經驗對之相當好奇，二則可能是有感於這個歷史事件，想親自到當地探個緣由，三則霧社本身即是一個風光明媚、人文奇特、山巒層峰疊翠，取景不可錯過的好地方。在存留的底片旁註腳的日期有 1953.10.16、1954.11，以及 1955.3。底片裡同行留影的還有攝影家陳耿彬、洪孔達醫師與父好友美籍高牧師。這些攝影前輩的作品中常存類似的鏡頭，或說是英雄所見略同吧！

　　霧社事件的來龍去脈可以見諸歷史書籍，慘案的教訓，值得回味和省思，尤其在當今風雲際會、歷史野史交錯的時代裡。對當地倖存的原住民後裔而言，這些史實已不再是學術上你來我往的論述，而就像是發生於昨日的辛酸慘劇。於照片中可見原住民聚集在碧血英風的紀念碑坊下，遙指著當時抗日的山徑、標的，闡訴著祖先的英勇事蹟。他們各著其族特有的服飾、男女偶見紋面，手持或帶著特有標誌的菸斗、竹編的背籃、布織的背包、頭頂的盛物竹籃等等。人謂不知歷史者、歷史會重演；欲亡其國者、先亡其歷史。他們忠於歷史的傳承令人由衷敬佩，更撩人回思。

　　照片中有些屬原住民近距離之照，每幅都十分生動，面容又帶有一絲寧靜、期待和溫馨的感覺，也許因為日久接近自然、高山，仁者樂山的氣息所薰陶的吧。日常生活應是簡樸的：舂米、織布、捕魚、賞玩梅花、梨花。歷史的血腥洪流洗滌過這片土地，光景依舊嗎？有人願意說，是的；有人則謂溪水滾滾，怎能再次踩涉那已逝的溪水呢。

霧社賽德克族・作品賞析

林全秀

圖 522
林權助　打獵前　1953
南投霧社
林全秀藏

打獵前（圖 522）

　　攝影家拍攝一前一後兩名獵人，準備上山打獵，在鐵吊橋留影。吊橋大約位處今日南投仁愛鄉，即當時「廬山溫泉」風景區內，此座橋的整體構造依循日治時期「鐵線橋」規格興建。

　　獵人來自「櫻社」（春陽部落）或「富士社」（廬山部落）。獵場的範圍，路線大致有三：一、穿過「屯原」，進入能高越嶺道，直往「能高山」、「南華山」，遠至花蓮縣境。二、遁走入萬大南溪、北溪上游，進入今日「奧萬大」深處。三、往東北方向進入「合歡群峰」附近打獵。

　　打獵方式，一般有所謂「槍射獵」和「陷阱獵」。後者較簡單，不費力，但陷阱夾捕而得的獵物，往往相隔數日而不新鮮，其肉質不如「槍射獵」取得的獵物好吃。在那個交通不方便的年代，深入山中打獵，往往需耗時數天。上山追捕山豬，帶獵犬隨行，在獵槍槍擊時，同時放出獵犬進行攻擊，可防範山豬狂暴衝撞時的危險。

　　使用的獵刀，霧社境內原住民多數是到山下埔里街上購買，當時，連出草專用的「獵首刀」，街上都有師父鍛造。至於獵槍，日治時期以來進行槍枝收繳政策，族人槍彈取得受到嚴格限制，戰後更嚴。影像中，後方持槍的獵人，觀察其槍，並非正式規格，應是戰後政策限制下，勉強許可的「土製火槍」。

圖 523·林權助　紋面老婦　1953　南投霧社　林全秀藏

紋面老婦（圖 523）

　　攝影家拍攝賽德克（SEEDIQ 或 SEJIQ）族紋面老婦的右側面照。紋面對賽德克族來說甚為重要，日學者鳥居龍藏稱「鯨面番」，族群文化以面部刺墨為特色，統稱「PTASAN」。日本警憲嚴令禁止，但當時部落族人仍不時出現私下為子女紋面的情形，可見賽德克族人對傳統信仰的堅持。通常女性在耳下雙頰至嘴下方各一斜紋相接，上額處有單一縱線、多重縱線（三重或五重）或十字線等樣式。且女性「頰紋」施刺面積較大、弧度更為明顯，接近英文字母 U。

　　賽德克族世居濁水溪上游河谷一帶，現屬於仁愛鄉。日治時期，其一部分部落遭日警遷往北港溪中游。經過日本長達三十餘年的統治，日語成為各族群間彼此溝通的共同語，直到二戰後的 50 年代。

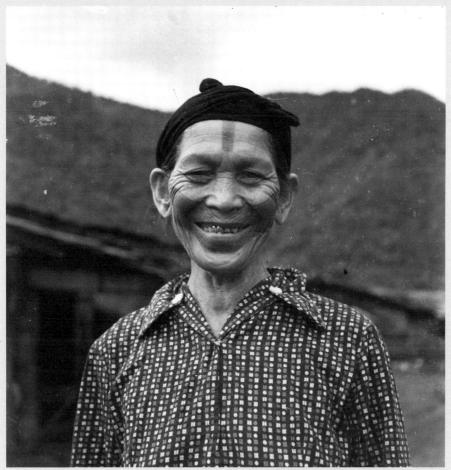

圖 524．林權助　紋面男子　1953　南投霧社　林全秀藏

紋面男子（圖 524）

攝影家拍攝賽德克族紋面男子的正面照。

賽德克族德固達雅群（Tkdaya）對於族人的稱呼為 Seediq，都達群（Toda）稱呼 Sediq，德路固群稱 Sejiq，中文統稱賽德克，英文稱作 Seediq 或 Sejiq。泛紋面族群除賽德克族外，還有太魯閣族與泰雅族，族群文化以面部刺墨為特色，稱「Ptasan」。賽德克男子紋面於上額與下巴，普遍紋飾各一縱線。

傳說，泰雅族初佔地營生時，為保護領地，族人不採行群居，而是分散在領域周邊開墾，養成各自獨立性格。身處惡劣環境中，為了培養下一代有強健體魄、過人膽識與毅力，因而設立一個象徵榮譽的符紋，好讓族人遵循，經習俗向 Utux 託夢請示，Utux 指示泰雅族人個個臉上必須紋面；因為人死後，每個族人的靈魂都要歸入 Etuxan 之地，前往 Etuxan 須先通過 Haungu nautux（彩虹橋）。橋頭有一個把關的，專司檢查要通過彩虹橋的人，見其臉上沒有紋面，就不讓過去。沒有通過彩虹橋的靈魂會變成孤魂野鬼，永無寧日，族人以此作為堅定信仰而身體力行。

然而，要得此紋面的殊榮，男孩子必須爬山涉水，冒著生命危險獵取人頭，或刺殺山豬，以取得紋面的資格。紋面之後，無論走到那裡，族人一見紋面者，即知此人乃族裡認同的 Spzuang balay squliq（意指真正的人），既羨慕又尊敬，成了賽德克族男子追求的最高榮譽。

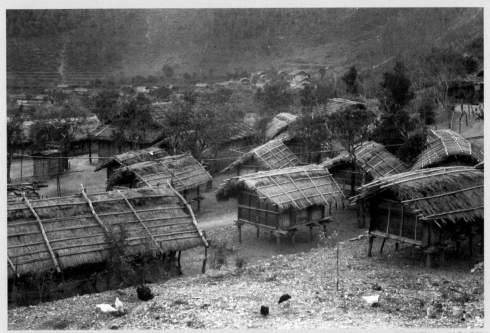

圖 525．林權助　高腳茅屋　1953　南投霧社　林全秀藏

高腳茅屋（圖525）

　　攝影家拍攝賽德克族住屋的聚落，賽德克人取材於周邊環境，以各色工具、多種技術造屋，屋成後，和諧融入自然中，發展出獨特的住居文化，呈現特有風貌。

　　賽德克族居住於海拔一千至二千公尺之間的山區，通常面向河谷，背靠山岩，前後均有天然屏障，進出通道則狹小難行，布局成易於防守的安全聚落。

　　建屋的材料包括草、木、竹、樹皮、石頭、石板和泥土等，屋型多為長方形。建築材料一般就地取材，木材和竹子來自山上，石板則從河谷中採集。石板是頁岩，厚度大，得用工具刀 Soki 解開，變成較薄石板，蛇木可以為柱，小徑竹子對切交錯當成牆壁，亦配合檜木皮、石板、茅草等蓋頂，發展出以石為屋、以竹為屋、以木為屋等多樣式建築。

　　除家屋外，尚有穀倉、雞舍等建物。穀倉的形狀有異於一般房子，多為矩型，椿上式建築結構，柱子和地面保持一定的高度。為防止鼠類進倉偷吃存糧，四方支柱與地板銜接處向上約五、六吋之處，以圓形木盤做護緣，木盤的作用是讓老鼠無法爬上穀倉偷吃小米，才能保存一定的存糧，此為原住民的生活智慧。

婦女搗米（圖526）

攝影家拍攝賽德克族三婦人在屋外空地用木臼搗碎小米去殼。賽德克族的農耕，學術名詞稱山田農業，又稱火耕或燒田農業，溪流的兩岸往往是孕育賽德克族農業文化的溫床。耕種在古老的賽德克族社會裡，極其莊嚴神聖，它維繫一個家族的情感與溫飽，因而，耕種的禮俗也被賦予宗教意義。

種植的農作物以小米 Terakesi 及根莖類的甘藷 Banga 為主。小米類有 Plhay、Rahkin、Bshinuw 數種；大米類有糯米 Nuwayaw、紅糯米 Tbula、在來米 Puhuts 以及蓬來米 Naawi。其他尚有諸如黍 Basi、稷 Kamui、芋頭 Sehui、木薯 Sag asu、藜麥 Ihe、鳩麥 Karang Kanaboi、薑 Karfu 等，菸草 Tamako 種植亦多。

小米的種植方式以種子播散，時間大約在初春二月、三月左右，收成則為七月、八月前後。收割的季節以竹刀或手摘粟穗，再拿至平坦處曝曬。

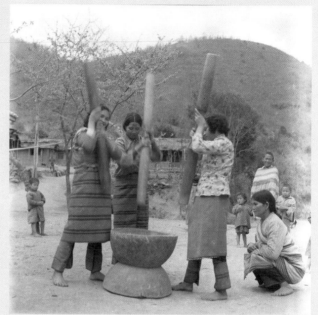

圖 526・林權助　婦女搗米　1953　南投霧社　林全秀藏

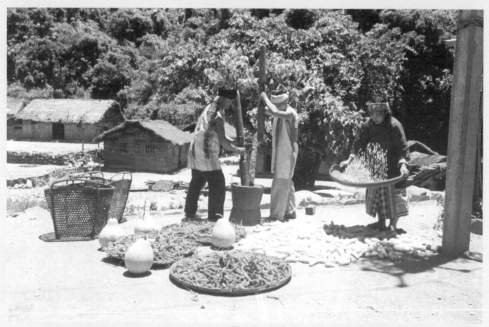

圖 527・林權助　搗米篩玉米　1953　南投霧社　林全秀藏

婦女織布（圖 528）

攝影家拍攝賽德克族（泰雅族的一個分支族群）婦女使用水平式織布機，正專心在屋外織布。

織布，泰雅語唸做「Deminun」。泰雅族文化中最能代表女性特質的，就是織布，那也是傳統社會賦予女性的要務。泰雅族織布技術之精巧，可居台灣原住民之冠。慢工出細活，一件衣服得費時三、四天的工夫才能織成。賽德克族織衣的特徵，織紋線條較粗，顏色鮮豔，色調以紅色為主。泰雅族織紋線條較細，顏色樸素，以黑線條配白衣底為主。

賽德克族婦女的存在價值，以織布技術作判定，此乃女性社會聲望躍升之所在，她一生志業建立在織布機上，更涉及死後的歸所。泰雅族祖靈認為善織的婦女可以越過彩虹橋（Hongu Rutux），回到祖先的世界，女性為了往生後，仍能在族群中過活，多期盼織布技術更加精進，以保佑自己的靈魂得到善終，這是泰雅族婦女終其一生所追求的目標。

織布所需材料以 K'gi（苧麻）為主，種植於田間四周空地。女性在田裡工作結束後，利用回家前的空閒時間從事苧麻採收（圖529）。織布時，織婦坐於經卷箱（泰雅語 Gonwu）前，理線的基木上方豎有六根支架排列成行，麻線依一定次序來回穿梭，一層一層順著支架纏上去，然後將支架抽離基木，放平後即完成整經步驟。整經後的麻線，如經線一般，密密地排列在織布機上，再將連著色線的梭子在經線之間來回穿梭，來回一次，接著用另一木條使梭子帶進去的線能緊密靠緊，如此不斷重複，即可織成布片。

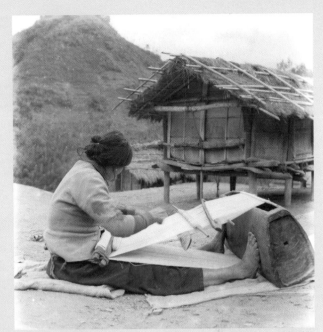

圖 528．林權助　婦女織布　1953　南投霧社　林全秀藏

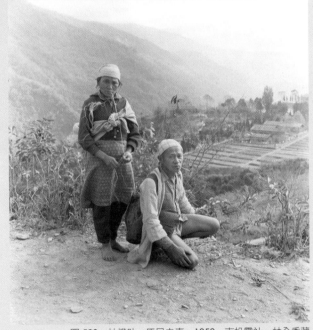

圖 529．林權助　原民夫妻　1953　南投霧社　林全秀藏
婦女從山中歸來，邊走邊梳理麻線。

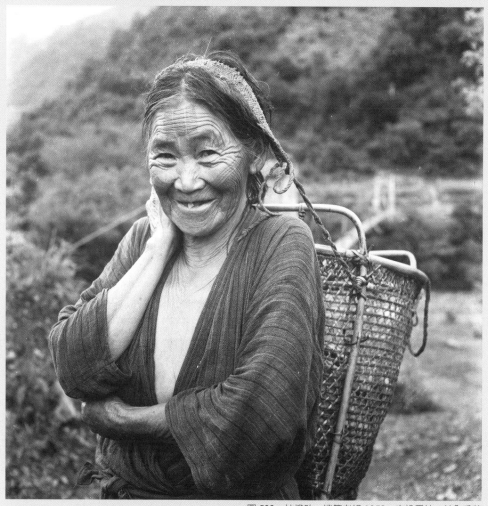

圖 530．林權助　揹簍老婦 1953　南投霧社　林全秀藏

揹簍老婦（圖 530）

　　攝影家拍攝賽德克族老婦揹著背簍，準備上山採收野菜。

　　Yaki（祖母，泰雅語）背上的 Kgiri'（女用背簍），是用藤編製的。Yaki 一早天未明，就揹著空空的 Kgiri'
上山，到傍晚時分，簍子裡總能裝著滿滿的各色野菜、香菇、靈芝或地瓜回來。

　　早期泰雅族社會，部落裡的男子對於藤編技術都要相當熟練，才會被當成男人看待。這個要求如同女子要
善於織布，具有同樣的養成教育意涵。

遠方是原鄉（圖531、532）

攝影家拍攝賽德克族人在紀念牌坊前遙望遠方的原居地，表達深深的懷鄉之情。1930年發生的霧社事件，賽德克人反抗日軍，死傷慘重。50年代國民黨政府在該地設立「碧血英風」牌坊，1956年攝影家拍攝的牌坊後方場景仍甚為荒涼，無今日可見的諸多紀念擺設。

賽德克族（原泰雅族一支，2008年正名）流傳祖先傳說，昔日，中央山脈 Bunohon 地方有一棵大樹，其半面為木質，半面為岩石，頗為奇怪。一日，木精化為神，現出男女二神。此二神生下多數子女，其子女又生子女，數代後人口再增，起源地為白石山（Bunobon），位於南投與花蓮縣邊界。泰雅族本支子孫繁衍，亦增生不少人口，族人乃登上 Papak Waqa（大霸尖山原住民語），從山頂觀看地勢，於是分成幾個群體，分別沿溪流往下游遷徙，佔地居住，把屹立於北台灣中心位置的大霸尖山，當作祖先發祥的靈地，他們都認為在台灣誕生的人類就是他們的祖先。

祖傳的土地原為族群自尊的表徵，成為後代子孫的鄉土，在族人眼中，那是個自主的國度，不容許外人入侵，這也是向祖先盡孝道的方法之一，所以他們對鄉土的念舊

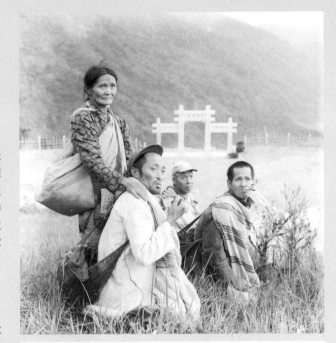

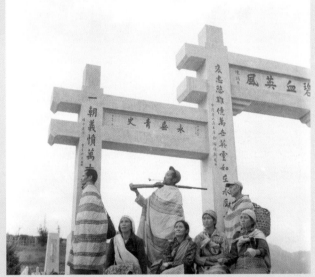

圖531．林權助　遠方是原鄉（之一）　1953　南投霧社　林全秀藏
賽德克族人聚集「碧血英風」牌坊前，遠眺原居地大霸尖山。

極深。當年清朝甲午戰敗，把台灣割讓，所割讓土地只限漢人勢力所及的征服之地，不包括原住民地，它依然屬於原住民自己的國度，不在漢人統治範圍之內，兩者對領土觀念有極大差異。所以清朝或日人討伐原住民，收拾殘局後，通常自誇原住民已經歸順，但原住民則反過來指稱是清軍或日軍要求和解，因為在原住民中沒有「歸順」的語詞，就用代表「和解」、「合約」的原住民語代替，稱 Sibarai、Sibirak 或 Mohetono，雙方是處在對等地位的。

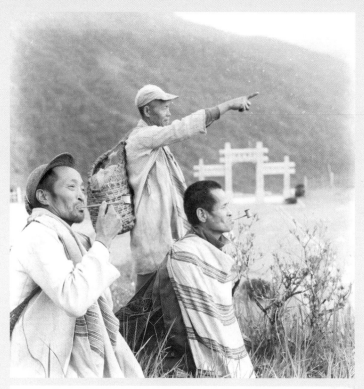

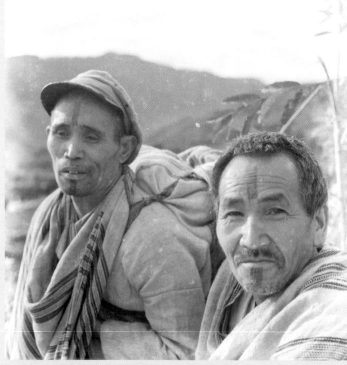

圖 532
林權助　遠方是原鄉（之二）
1953　南投霧社
林全秀藏
賽德克族人指向霧社事件發生
地之方位

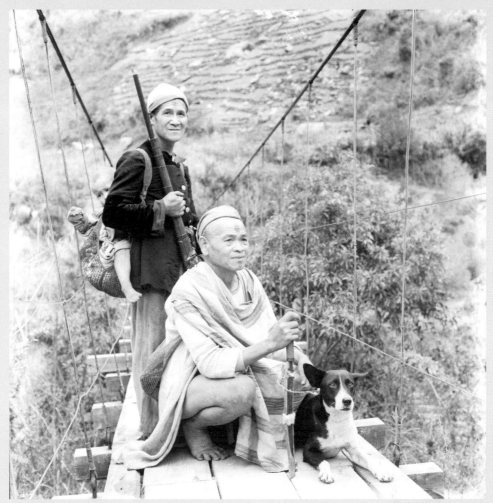

圖 533．林權助　獵人　1953　南投霧社　林全秀藏

獵人（圖 533）

　　攝影家拍攝賽德克族男子打獵前，在吊橋上留影。

　　賽德克族傳統使用的武器有獵刀、弓箭、毛木槍、火繩槍，並帶獵狗隨行，專獵飛鼠、山豬等。然而，有經驗的獵人上山打獵，只需一條鋼索，就可抓到獵物。照片上的男子打獵兼育兒，體現賽德克族人持家之艱辛與堅毅。賽德克獵人打獵有個守則，叫 GAYA：「打獵前不喝酒。不打母獸、幼獸。只打自己揹得動的獵物。」以前還會獵取山羌、山羊，但動物保護法立法禁止後，就不再狩獵這些動物了。獵人隨身攜帶的竹簍、土製長獵槍和獵刀都是自製的。

　　林權助留存的底片旁註記拍攝日期，分別為 1953.10.16，1954.11，以及 1955.3。霧社拍攝之旅，同行的有林權助好友德裔美籍高牧師、陳耿彬先生與洪孔達醫師。

圖 534．林權助拍攝的霧社賽德克族原住民照片，參加 1956 年（日本昭和 31 年、民國 45 年）「第一回台灣三
　　　　菱印畫紙風光攝影比賽」，獲得佳作。

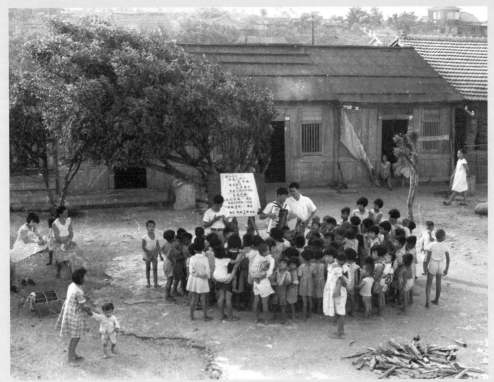

圖 535．林權助　牧師傳教　1953　南投霧社　林全秀藏

牧師傳教（圖 535）

　　攝影家拍攝學堂外空地聚集的一大群原住民小孩，傳教士正對著他們傳講耶穌基督的恩典福音。

　　賽德克族都達群（Sediq-Toda）稱「清境農場」為 Tataka Nohan，意即「上方的休息平台」；日人於 1908 年「內霧社諳勇線」推進行動中，在此設立砲台，以猛烈砲火逼使都達群與德路固群（Sejiq-Truku）投降繳械。之後，在高地上設立「見晴農場」飼養牛隻，戰後劃歸退輔會管轄，並改名「清境農場」。農場周邊設有安置養路班工人的道班新村，外省榮民為主的榮光、仁愛與忠孝等三個新村，以及收容「滇緬義民」的壽亭、定遠與博望等三個新村，共計七個新村聚落。「清境農場」為仁愛鄉境內高冷蔬菜（高麗菜）的發源地。

　　舊時，曾有牧師來到「清境農場」近旁的新村，開設簡易學堂。照片中，學堂前方空地上，林森教會的牧師與助理正向孩童解釋聖經的教義，接著以手風琴伴奏引領孩童吟唱聖歌，散會後，發給每個孩童糖果吃。

* 以上賽德克族原住民資料來源，部分參考洪建鈞 2020 年南投霧社田野調查報告

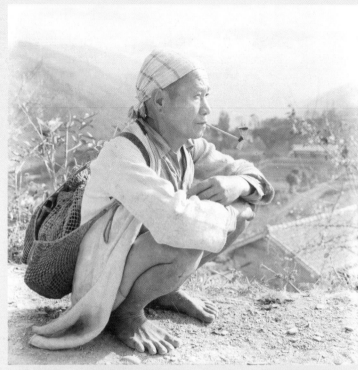

圖 536
林權助　休閒蹲男　1953
南投霧社
林全秀藏

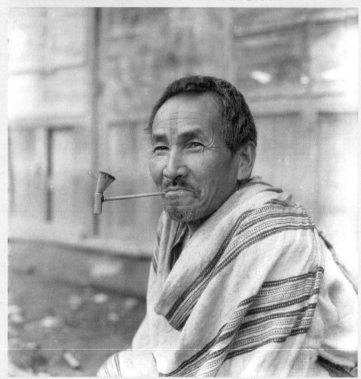

圖 537
林權助　抽煙斗的原民
1953　南投霧社
林全秀藏

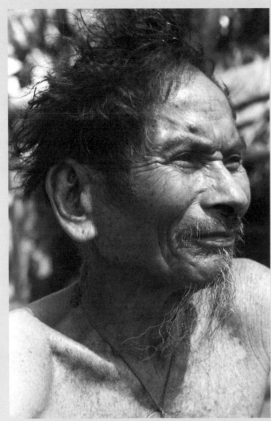

圖 538
林權助　原民老者　1953　南投霧社
林全秀藏

圖 539
林權助　原民孩童　1953　南投霧社
林全秀藏

圖 540‧林權助　問候　1953　南投霧社　林全秀藏

圖 541
林權助　激流漁撈
1956
南投霧社
林全秀藏

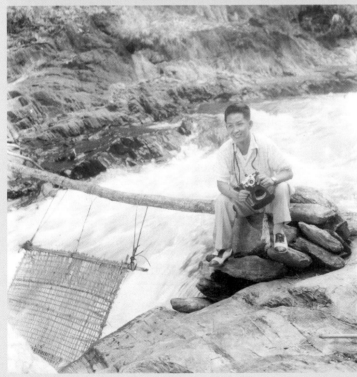

圖 542
激流一攝士
1956　南投霧社
林全秀藏
林權助獵影的神情

蘭嶼達悟族・前言

林全祐

　　蘭嶼舊稱紅頭嶼，在小時候的印象是個人跡罕至、遙不可及的離島，只因名稱之故才覺有點浪漫的味道。也不知道何時家父帶回來一條小拼板舟，兩船頭聳直如雙手高舉，船身白底刻印上了各式的紅色圖案花紋，新奇又神秘，長年來老實地置放在客廳的一角落一語不發。直至長大後恍然記起時，才知道它已不知去向。

　　那是 1955 年 5 月的事，日期地點清晰的寫在裝底片的塑膠套上。家父隨著幾個外籍的牧師和人文研究員到了蘭嶼。這些照片忠實地記錄了下來他眼中的蘭嶼，那些海、那個島、那些屋舍，更重要的是那些雅美族（今稱達悟族）的原住民。攝影師、牧師、研究員當然都走了，研究論文和錄音磁帶也許飄洋過海或是消失在某圖書館的角落。十字架是不是掉落或站立在人心裡頭，不得而知。還好照片尚在，原住民如舊，風俗習慣呢？也許一甲子前的原貌多少能由此呈現其一些純真。

　　照片中的景象，山海島嶼應是依舊。拼板舟出海、回岸、清理大海魚、曬製飛魚乾多少還如往昔。茅屋、涼棚、杵臼、小米、芋田、柴火、魚網還在嗎？老人、壯士、婦人、小孩應是物換星移人事已非。多少人還記得小時稀奇地在旁觀望藍眼睛大鼻子的牧師刮著滿腮的鬍子，或是聚集在頂著十字架的草堂教會前，望著那些漂亮的布匹、裝飾品、錄音機、書本、聖經。或是躲在暫時搭起的丁斗小棚下，一頭霧水的觀看木棒、手套、白球飛舞，大人們東奔西跑的奇異景象。比較熟悉親切的還是自家戰士的錐形藤盔銀盔，木桿上削長的刺刀，張眼露齒的南太平洋族群的人特殊迎賓表情，巫師在海邊拿起雞毛銅錢為新舟祈福唸咒，以及婦女牽手成圓的歌唱舞蹈。

　　千百年來人們與世隔絕在這離島上自力更生，與島與海過生活。婦人哺乳是那麼自然溫馨，小孩嬉戲是那麼天真無邪，涼棚下小憩是那麼放鬆平和。然則魚是要網的，網是要補的，海草是要採的，芋田是要種的。其對於海平面上多少個日出日落的沉思詠嘆，與本島上人們對於斯土斯民的熱愛情懷有何不同？田舍鄉土與海角樂園又有何異？

　　照片裡面的牧師，我小時稱高牧師，德裔美國人，一口流利的台灣話，笑口常開，常開著 VW 的箱型車到家裡看望，是協助家父翻譯國外書籍雜誌，以引進攝影知識和彩色相片技術的幫手之一。

蘭嶼達悟族・作品賞析

林全秀

望海（圖543）

攝影家拍攝海洋的民族達悟（Tao）人倚靠獨木舟前，遠望南方海的那一邊。

古老傳說，達悟（原稱雅美）族的祖先是從南方巴丹島（Batan）和伊巴雅特島（Itbayat）移入。台灣島雖毗鄰蘭嶼，但是，雅美族的古老傳說，幾乎沒有提及台灣島，悉數關連到散列於南方海面上的巴丹島等幾個小島，相互有交流。鳥居龍藏調查蘭嶼時，從住民口中聽到「Yami」的稱謂，故稱島之住民為雅美族。Yami相當於南方巴丹島語言中的 I'ami，i 指位置，或指某島的接頭辭，ami 是北方的意思。因此，南方人把 Yami稱做「北方之島」，實即蘭嶼本島。

但是，阿美族的部分傳說，提及他們的祖先曾居住於紅頭嶼，現在的達悟族和阿美族既是不同種族，阿美族早於達悟族抵達前，曾在那裡住過，阿美族離去之後，紅頭嶼成為真空狀態，才有達悟族人從海上移入。

現在島上住民自稱達悟（Tao）族，菲律賓很多種族的方言，用 Tao 指稱人。達悟族人與世無爭，過著與世隔絕的生活。達悟族人不種稻，每戶都開水田，種水芋食用，水芋田是私產，其他的土地則為族所共有，而且有固定的領域。出門或遠行，男女都拿一支矛或一把長刀（圖544），目的是驅趕惡靈 Anito，不是要打仗，故連一支火繩槍都沒帶。達悟人樸實、可愛又友善，且富有同情心等諸多感動人的人格特質。

圖 543・林權助　望海　1955　台東蘭嶼　林全秀藏
圖 544・林權助　出遠門　1955　台東蘭嶼　林全秀藏
　　　　達悟男子出遠門時，頭戴藤盔身著藤甲，手執槍矛以驅趕惡靈 Anito；槍矛平日用來射刺游魚。

<div style="text-align: right">543 | 544</div>

圖 545 · 林權助　頭戴銀盔的達悟男子　1955　台東蘭嶼　林全秀藏
　　　　飛魚季開始之時，達悟男子在海邊手拿銀盔，面向大海揮動，以招來魚群，冀求漁獲豐盈。

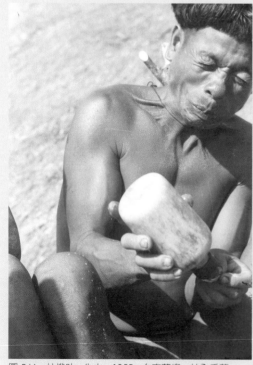

圖 546 · 林權助　生火　1955　台東蘭嶼　林全秀藏

圖 547 · 林權助　做鬼臉　1955　台東蘭嶼　林全秀藏

達悟人與拼板舟（圖 548-550）

　　攝影家拍攝達悟族男子和拼板舟的合照，達悟族乃台灣原住民中，唯一的海洋民族。

　　拼板舟堪稱達悟族人最獨特的文化象徵，二人座拼板舟由多塊不同木質的材料，以木釘連接拼成。板舟上抽象的幾何雕刻，不僅是裝飾藝術，更具有宗教意義，蹲踞式人像，有人說是神話中教導族人造船、捕魚、農耕之神 Magamaog 的象徵。船首四方雕刻了同心圓紋，族人稱它為 Matano-tatara，意指「船的眼睛」。為了讓板舟更加美觀，使用紅、白、黑色彩繪，紅色為紅土，白色一般使用白堊土，黑色為木炭粉調製而成。首尾兩端插上的飾杖，通常在下水禮等祭儀才會使用。板舟不用錨，不使用時，將其擱置在海岸上或存放船屋裡。

　　男子穿丁字褲是為了適應蘭嶼的酷熱天氣，丁字褲 gigat 由苧麻製成，布長約二尺，寬僅十五公分，將布片對折，左右兩端有縫製紋樣，亦即用一條白色兜布將前邊下部遮掩，並纏紮固定在腰間。丁字褲約從四、五歲開始穿繫，台灣其他原住民族並無這類丁字褲，而菲律賓的 Tinguian 以及婆羅洲達雅族所穿的丁字褲，則與蘭嶼達悟族人類似。

圖 548．林權助　達悟人與拼板舟　1955
台東蘭嶼　林全秀藏

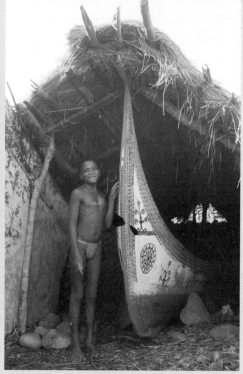

圖 549．林權助　插上飾杖的拼板舟與達悟族盛裝男子　1955　台東蘭嶼　林全秀藏
圖 550．林權助　存放於船屋的拼板舟　1955　台東蘭嶼　林全秀藏

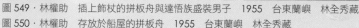

549 ｜ 550

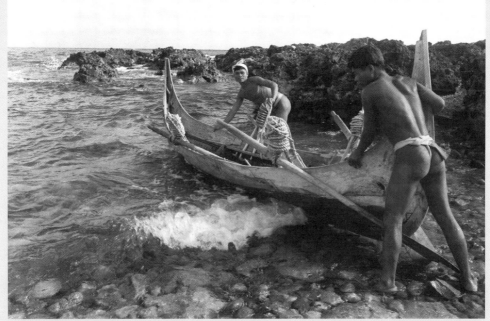

圖 551．林權助　推舟出海　1955　台東蘭嶼　林全秀藏

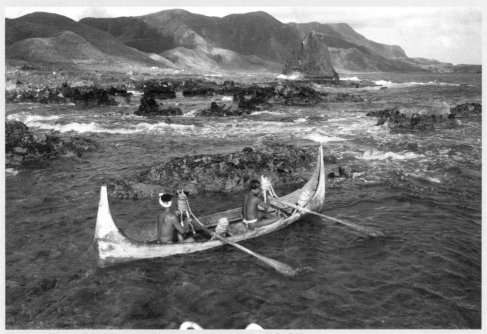

圖 552．林權助　航行中的二人座拼板舟　1955　台東蘭嶼　林全秀藏

剖魚（圖553）

　　攝影家拍攝達悟族一男子剖飛魚的俐落動作。

　　飛魚的處理，男女有嚴格的分工，男人負責剖開魚腹，把魚攤開；一旁有個水槽，婦女負責把飛魚清洗乾淨。

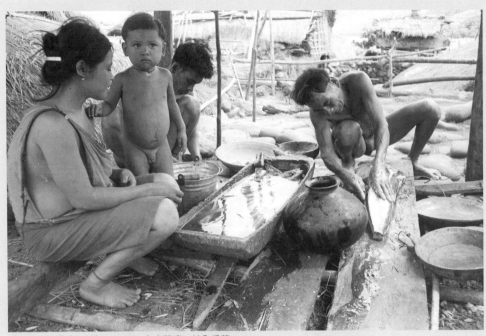

圖553・林權助　剖魚　1955　台東蘭嶼　林全秀藏

曬飛魚（圖 554-556）

攝影家拍攝達悟族人在自家屋前的曬魚架晾曬飛魚。

達悟族認為飛魚是天神恩賜的禮物，每年二月開始的漁汛期，飛魚會隨著黑潮洄游到蘭嶼海域，接著可有好幾個月的撈捕，漁獲量很大。撈得的飛魚，除了小部分自食，其餘醃製起來以備日後食用；三月到六月是蘭嶼島上最忙碌的季節。

魚汛期結束，六月至七月會舉辦飛魚乾收成季，把捕獲的飛魚曬乾儲存，以備過冬。達悟族飛魚乾收成季和小米豐收祭通常合辦，時間大約在六月下旬。屆時，族人親戚間互贈禮物，通常是芋頭與魚乾。中午時分，家家戶戶團聚共餐，餐後，進行搗小米活動，邊舞蹈邊唱歌，木臼中滿滿的小米象徵來年一樣豐足。下午，族人把船推回船屋放妥，結束飛魚季。

圖 554．林權助　漁網前曬飛魚　1955　台東蘭嶼　林全秀藏

圖 555・林權助　家門前曬飛魚　1955　台東蘭嶼　林全秀藏

圖 556・林權助　曬飛魚　1955　台東蘭嶼　林全秀藏

午休哺育（圖557）

　　西元1955年（民國44年）孟夏，林權助跟隨一隊人文科學學者以及德裔美國牧師（好友，台中基督教林森教會高牧師）抵達紅頭嶼，即今之蘭嶼，做了數週的研究與傳教活動。他以極簡單的攝影器材，拍攝大約三百餘張珍貴且具歷史意義的蘭嶼原住民生態照片。

　　描繪特異文化時，重點少不了人臉、服飾、習俗、地貌與風光等等，攝影家卻觀察入微，捕捉了這幅一看就懂，但卻如此絲絲入扣，動人心弦，綻放人性光輝的慈母哺育傑作。

　　炎炎夏日海光逼人，薰風徐徐吹來的日子，午休時分，母子倆恬然躺臥在素樸的高架涼棚下乘涼，母親以飽滿的乳汁餵養幼兒，彷彿這世間只剩下她倆。真情流露，感人肺腑，在自然簡潔的影像裡默默宣舒。

　　國立歷史博物館「回首台灣百年攝影幽光」（2003）與台北市立美術館「時代之眼─建國百年攝影展」（2010）這兩場大展，都曾徵展此作。當時，我在現場觀察到，駐足觀賞這幅作品的觀者甚多，特別是女性朋友，她們應有切身體驗而深有所感吧！

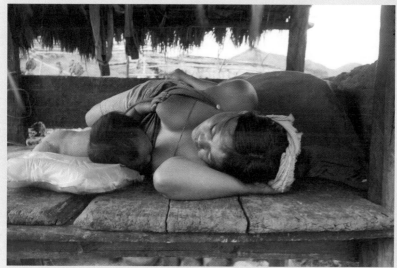

圖557
林權助　午休哺育
1955　台東蘭嶼
林全秀藏

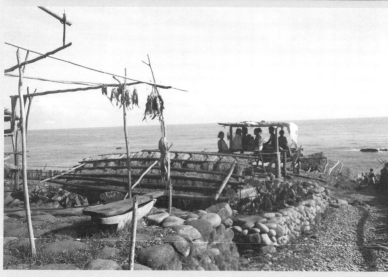

圖558
林權助　海邊穴居
與涼棚　1955
台東蘭嶼
林全秀藏
瀕海的高架涼棚，海
光逼人，薰風徐徐，
可以小憩，可以望
海。

圖 559
林權助 1955 年所拍攝的蘭嶼雅美族
（今稱達悟族）影像，次年（日本昭和
31 年，民國 45 年）榮獲「第一回台灣
三菱印畫紙風光攝影比賽」頭獎。

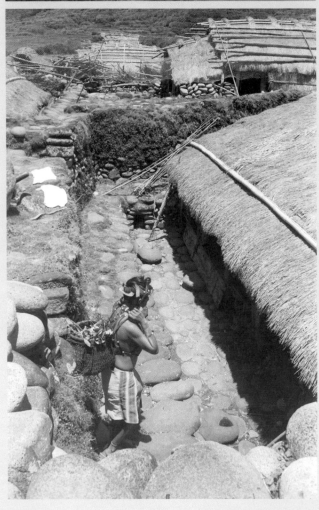

圖 560
林權助　穴居茅屋　1955　台東蘭嶼
林全秀藏

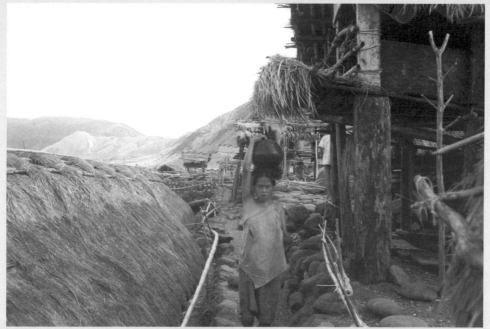

圖 561．林權助　穴居茅屋與高腳屋　1955　台東蘭嶼　林全秀藏

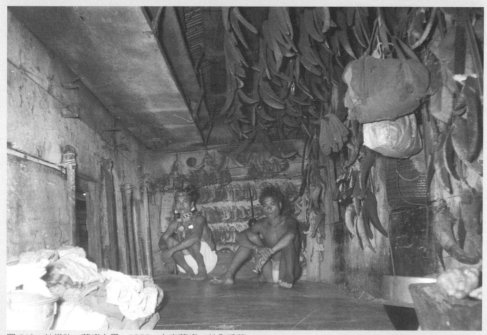

圖 562．林權助　蘭嶼主屋　1955　台東蘭嶼　林全秀藏
　　達悟族的社民階級沒有頭目，其社群領袖主要由各社名門望族中推選出的長老代表以及壯丁組成。相片
　　中，壯丁夫婦在掛滿山羊角等角骨的主屋（vahay）中憩息。

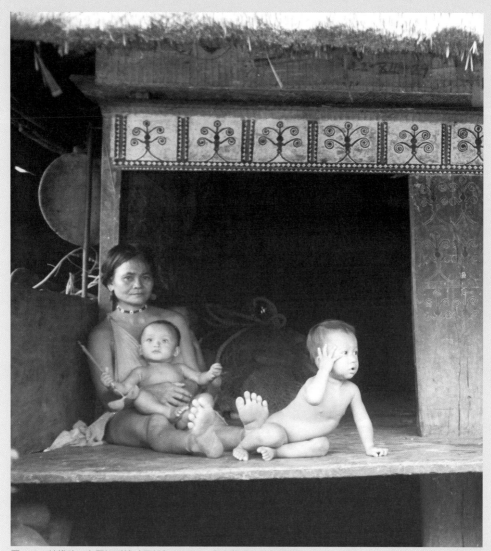

圖 563‧林權助　主屋祖孫情（局部）　1955　台東蘭嶼　林全秀藏

好奇（圖564）

攝影家拍攝牧師早禱前先行梳洗潔身。

清晨，美籍高牧師於屋外臨海空曠地放置一小學生木製書桌，桌面擺放盥洗用具，牙刷、牙膏、刮鬍刀、泡沫膏、肥皂（盒）和毛巾，右前方地上放洗臉盆。美國牧師人高馬大，膚色金髮均與當地原民差異極大，正在刮鬍子時，引來一大群在地原住民大人小孩群聚，好奇圍觀的有趣畫面。

構圖上，畫面右邊三分之一，攝影家以特寫側拍美國人，突顯西方洋人身高體壯，亦隱含西方文化優勢，影響力大大衝擊著原住民現有生活方式。其餘三分之二畫面，原住民或坐或站，姿勢悠閒自然，散聚各空地，專心觀看牧師刮鬍子時的一舉一動，搭配海風的吹拂，實是賞心悅目，空氣中洋溢著快樂的氛圍。

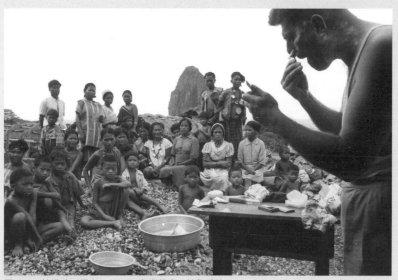

圖564 · 林權助　好奇　1955　台東蘭嶼　林全秀藏

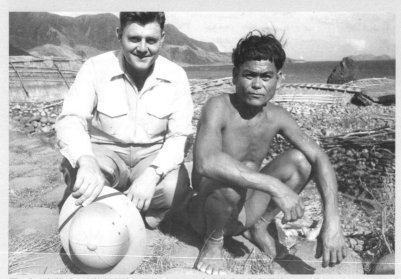

圖565 · 林權助　高牧師與達悟男子　1955　台東蘭嶼　林全秀藏

甩髮舞（圖 566-567）

　　攝影家拍攝達悟族婦女彼此手牽手，甩著長頭髮，邊繞圈邊抬腳起舞。甩髮舞的由來，是達悟族婦女眼見男人辛苦捕魚歸來，高興之餘，舞動頭、手、足來慰勞，此舞蹈形式別具特色，兼具力與美。

　　達悟族人認為，長頭髮是上天賜給婦女最美的禮物，舞蹈時，婦女反覆做著彎腰、挺立的動作，將垂至地面的頭髮猛然甩起，長黑色頭髮揮灑成一道道優美的弧線，如同海上波濤，一波波海浪襲來，同時暗示達悟族男人海上打魚，與海浪拚搏的英勇雄姿。

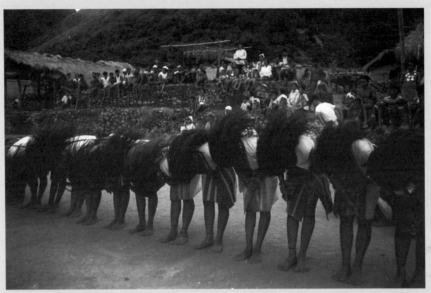

圖 566・林權助　甩髮舞（之一）　1955　台東蘭嶼　林全秀藏

圖 567・林權助　甩髮舞（之二）　1955　台東蘭嶼　林全秀藏

女巫師與禮芋（圖 568-570）

　　攝影家拍攝達悟族女巫師著盛裝，前往水芋田挖掘芋頭，作為祭典用的禮芋。

　　這位女巫師身穿條紋背心上衣、方布裙，戴椰鬚帽，手執祭祀用木雕手杖，一手握刀具與芋頭。木雕手杖杖頭有矛尖，飾以拼板舟、渦卷紋人形。這類祭祀用木雕手杖造型各異，深具藝術價值。

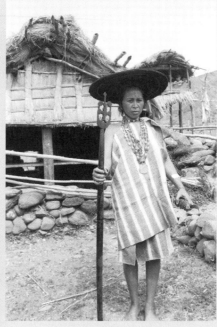

568	569
570	571

圖 568・林權助　挖掘禮芋　1955
　　　　台東蘭嶼　林全秀藏

圖 569・林權助　達悟族女巫師與禮芋
　　　　1955　台東蘭嶼　林全秀藏

圖 570・〈達悟族女巫師與禮芋〉的木雕手
　　　　杖杖頭紋樣

圖 571・達悟族祭祀用木雕手杖
　　　　出處：宮川次郎《台灣の原始藝術》
　　　　（昭和 5 年，1930 年出版）
　　　　國立台灣大學圖書館藏

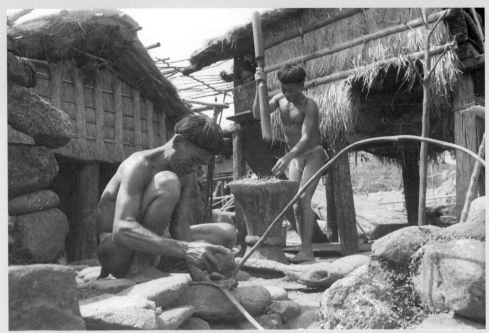

圖 572．林權助　脱小米穗　修漁網藤架　1955　台東蘭嶼　林全秀藏
　　將帶梗的小米串置於杵臼內搗打，以卸去小米粒。

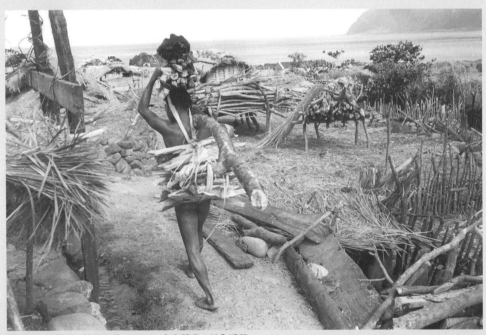

圖 573．林權助　挑薪扛柴　1955　台東蘭嶼　林全秀藏

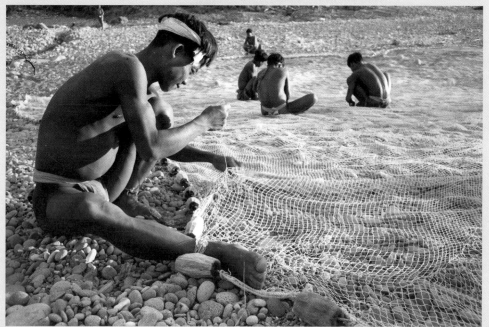

圖 574 · 林權助　補漁網　1955　台東蘭嶼　林全秀藏

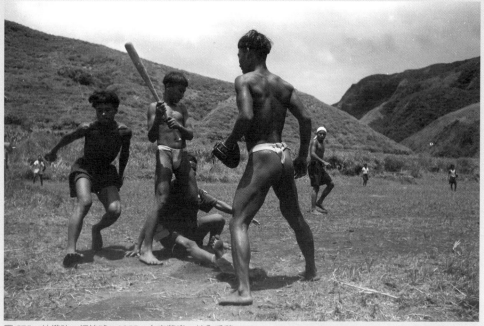

圖 575 · 林權助　打棒球　1955　台東蘭嶼　林全秀藏

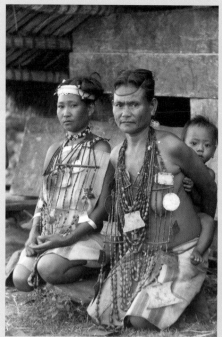
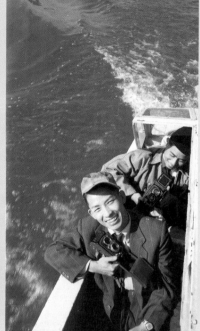

圖 576・林權助　達悟族盛裝婦女　1955　台東蘭嶼　林全秀藏
圖 577・林權助（前）和陳耿彬搭船遠赴蘭嶼　1955　林全秀藏

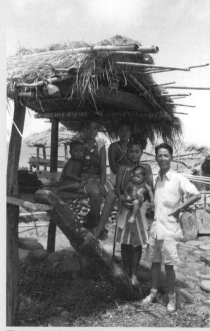

圖 578・林權助在蘭嶼，Leica（萊卡）相機不離身以獵奇　1955　林全秀藏

彩色選集・前言

林全祐

　　現代的攝影技術發現於 1839 年十九世紀初葉，起初當然是黑白先出現。一甲子過後，大約到了 1907 年，自動鍍鉻（autochrome）網版式彩色相片問世。1942 年，美國柯達公司開發出 Kodacolor 彩色負片與相紙，引起二十一歲家父的開始關注，一直持續追蹤柯達 1946 年推出的幻燈片，見彩色攝影技術日趨成熟，於 1949 年委託么妹林雪娥夫婿王文枝從香港帶回來彩色照片沖洗資材，熱心的研究，其父親林草暗中高興稱許。

　　記得小時候旁觀沖洗或是複製黑白照片，只是直線一二三的逐次步驟。可是當製作彩色相片時，那個過程可真是眼花撩亂。敏感的時間、溫度、藥劑、紙張、來回比色測試等等，一切的複雜性多倍於黑白的流程。當然在數位影像的今日，隨身碟插入電腦，片刻間噴出數百張五顏六色的相片的情景，比之以往，人工流程已成為天方夜譚，而人工製品成博物館的收藏。

　　家父已約一甲子彩色老照片的底板，有的是橙色的負片，有的是幻燈正片。前者褪色的不少，而後者損壞的亦有些，比起黑白底片保存更加不易。至於還原褪色者的原先風貌，標準不一。而最清楚色澤原貌的人，攝影師，已經走了。

　　這裡選擇幾張彩色作品以饗讀者。

圖 579
林權助　青山綠水任我遊
1960　彰化
林全秀藏

圖 580
林權助　雙牛戲波　1960
彰化
林全秀藏

圖 581
林權助　金秋白鵝　1960
台中
林全秀藏

圖 582
林權助　鴨波濯我薯　1960
南投
林全秀藏

圖 583
林權助　蘆花送遠　1960　嘉義
林全秀藏

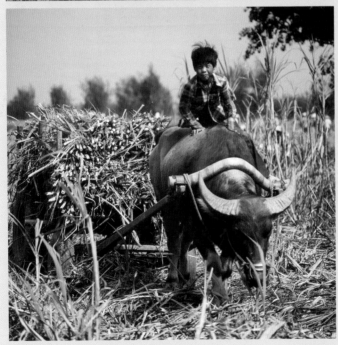

圖 584
林權助　牧童牛車　1960　嘉義
林全秀藏

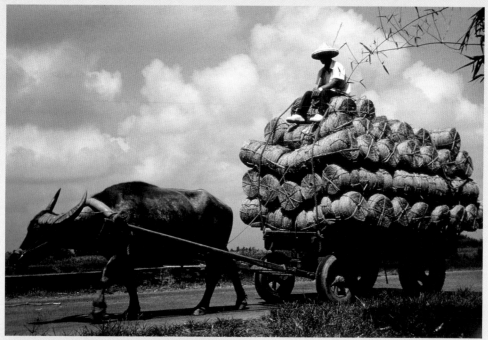

圖 585 · 林權助　草繩綑一牛車　1960　台中
　　　　林全秀藏
圖 586 · 林權助　歡喜拾穗　1960　彰化
　　　　林全秀藏
圖 587 · 林權助　蕉農整蕉裝簍　1960　南投
　　　　林全秀藏

圖 588．林權助　補衣老婦與公雞　1953　台中　林全秀藏

圖 589．林權助　紋面老婦　1960　南投霧社　林全秀藏

圖 590
林權助　畫眉　1960
台中
林全秀藏

圖 591・林權助　雙雉　1960　台中　林全秀藏

圖 592・林權助　少棒賽　1960　台中棒球場　林全秀藏

圖 593．林權助　經國先生校閱暑訓大專生　1967　台中成功嶺　林全秀藏

594．林權助　大啖西瓜　1956　台中　林全秀藏
左起林全秀、林全彬、林全祐

鏡頭下的深情眷戀—林權助的攝影藝術

王偉光

　　1922 年，林權助出生於台中市，其父林草育有五男九女，五男中，他排行第四，為筆者的四舅。由於子女眾多，林草夫人找來一位粗壯的鄉下女孩充當林權助的保姆，兼做雜事。一天，保姆揹著林權助坐下，不慎將他的右腳踝坐壞了，醫治無效而成殘疾，導致終生跛行。

圖 595 · 林多助　林權助在暗房修整底片　約 1943　台中
林全秀藏

圖 596 · 林多助　林權助在「林寫真館」裁切相片，三姊的孩子挨
近觀看　約 1943　台中　林雪娥藏

　　1901 年，林草在台中開設「林寫真館」（寫真館即今之照相館），兼任日治時期台中廳、彰化廳、南投廳（台中州）官署寫真差使（官派特約攝影記者），一時，草地富戶、工商名流、州廳官吏都前來拍照留影，生意鼎盛。林權助從小即熱愛攝影，在其父身邊耳濡目染，用心學習。1936 年，林權助因腳疾復發住院治療，次年，國小畢業後，他不再就學，居家調養並擔任父親的助理，專職從事他所熱愛的攝影志業，學習暗房技術（圖 595），揣摩父親拍攝手法，處理各項雜務（圖 596）。

　　前輩雕塑家陳夏雨與林草素有私誼，曾為林草夫婦捏塑胸像。筆者曾當面請教夏雨先生：「〈林草夫婦胸像〉，多久前做的？」答：「這個，……還沒去日本的時候」，那是 1935 年，

圖597‧林權助　陳夏雨捏塑〈林草胸像〉全景　1935　台中　林全秀藏

陳夏雨19歲，當時有四張珍貴的紀實照片留存。拍攝地點位於「林寫真館」櫃檯右前方顧客等候處，〈陳夏雨捏塑林草胸像〉全景（圖597），兩道自然光源從陳夏雨左、右後方照射室內，室內半為光亮、半在陰暗處。兩尊塑像與林草看向陳夏雨，陳夏雨則專注於〈林草胸像〉的製作。陳夏雨身著短袖白襯衫，坐於光亮處，其右側又有一小塊空地，畫面左半部因而顯得單薄空泛。拍攝者乃於該處置一暗色椅子，可與坐於暗處、身穿暗色衣褲的林草左右兩相平衡。一旁，有人腳穿拖鞋，低頭下視。背景環繞窗簾、壁面、相片展示櫥窗以及人物；主題明確，景象、動態紛陳，整體配置合宜（圖598）。

圖598‧〈陳夏雨捏塑林草胸像（全景）〉構成示意圖

　　另三張近拍陳夏雨正面以及左、右背視照（圖599-601），連同之前的全景照，全面勾繪遠近立體空間場景，使觀者如入其境。〈右背視照〉（圖601）強調視線的移動，〈林草胸像〉看向陳夏雨，陳夏雨注視林草，林草則斜視〈林草夫人胸像〉，多方對看，全面帶動畫面的流動性，黑白鋪陳簡潔有力，聚焦於林草。

　　正方形尺幅的這組相片，用雙鏡反光式相機拍攝，有異於林草以大型木製相機拍攝的長方形相片。林草五子中，唯獨大兒子林多助（圖603）與林權助熱衷拍照，兩

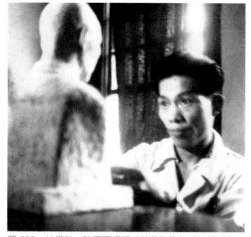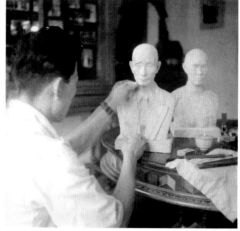

圖 599‧林權助　陳夏雨捏塑〈林草胸像〉（正視照）　1935　台中　林全秀藏
圖 600‧林權助　陳夏雨捏塑〈林草胸像〉（左背視照）　1935　台中　林全秀藏

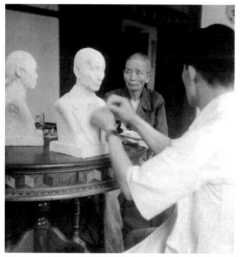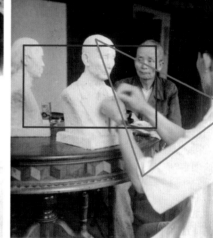

圖 601‧林權助　陳夏雨捏塑〈林草胸像〉（右背視照）　1935　台中　林全秀藏
圖 602‧〈陳夏雨捏塑林草胸像（右背視照）〉構成示意圖

人攝錄不少家人與小孩在「林寫真館」（1949 年改名「林照相館」）後院活動、戲耍的照片。林多助常協助林草外拍，在家族中，率先購置雙鏡反光式相機（圖 604），方便拍攝生活點滴。林多助的生活攝影，例如〈小鳥友〉（圖 609），快速抓拍，畫面洋溢閒適自然的野趣；他對於光影特效的實驗，應也讓四弟權助耳目一新，多所啟發。同樣是生活攝影，林權助的〈表兄弟〉（圖 605），描繪二位小朋友搭肩摟腰站立，均勻散布的光線形塑出厚碩體積感，如樹樁穩牢屹立。從白褲往暗黑背景開展的明暗層次，做出塊面狀節奏性遞進。孩子稚嫩的臉面露現沉穩表情，其頭、腰部，褲管底

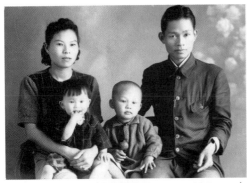

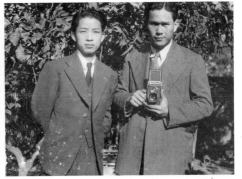

605

圖 603．林草　林多助全家福　1946　7.5×10.7cm　台中　林雪娥藏

圖 604．林權助（左）的大哥林多助是家族中最早購置雙鏡反光式相機之人　1947　台中　林全秀藏

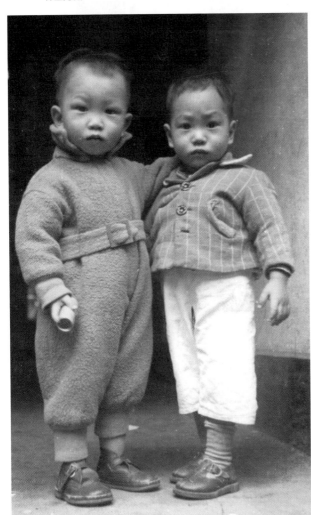

圖 605
林權助　表兄弟　1956
12.2×7.5cm　台中
林雪娥藏
筆者（右）與全祐表哥合影，全祐為林權助的長子。

林權助　**321**

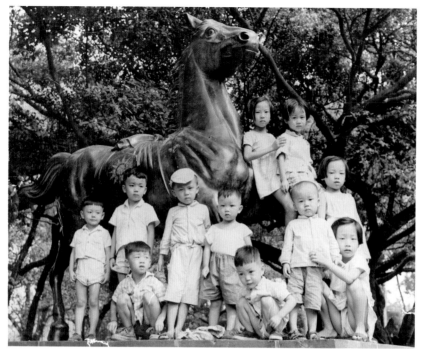

圖 606・林權助　銅馬與孩童群像　1956　台中　林全秀藏
　　左 1 王健仲，左 2 林振堂，右 3 王偉光，右 4 林全祐

圖 607・〈銅馬與孩童群像〉構成示意圖

圖 608·林權助的私人相簿收存〈陳夏雨捏塑林草胸像〉系列照

部，鞋子、手部，左右兩相對稱。鑒於雙方手部面積大小不一，讓一方握著管狀物，做成平衡。此相讓我憶起四舅媽的叮嚀：「你們表兄弟要時常來往喔！」

　　再簡單不過的一張兒童照，看林權助如何擘弄細膩龐大的光影、構成效果，寫出孩童的真實內在，寄予長輩殷殷期許：表兄弟的情誼，綿延長存。光影變幻、嚴練構成與不盡情思無間混融，是林權助攝影作品的普遍特質。

　　林權助〈銅馬與孩童群像〉（圖 606），拍攝地點在台中公園，孩子們常愛躲到馬肚下玩耍。林權助讓他的姪兒姪女或站立、或蹲坐銅馬前拍照，孩子的視線有直視的，有右下視、左下視，或左上視的，構圖嚴謹，注重虛實、高低配置，姿態、表情生動活潑而自然，與〈陳夏雨捏塑林草胸像〉氣息相通。

　　陳夏雨捏塑〈林草夫婦胸像〉系列照片，應為林權助借用他大哥相機小試身手，汲取乃父源自古典畫派的嚴練構成手法，細膩掌控微妙情境所作的精采試拍。林權助時年十四歲，已培養出個人獨到手法，此為優良傳統孕育出的早熟天才；這組相片收存於他的私人相簿裡（圖 608）。

圖 609．林多助　小鳥友　林權助（右）與友人交換鳥訊　1937
　　　　台中　林振堂藏

圖 610．林權助　十姊妹　1945　台中　林振堂藏

　　「林寫真館」的後院約二十坪，院中設置洗手台、花台，林草夫婦在此養蘭種花，飼養雉雞、孔雀、各色鳥類，林家婦女到此洗米、洗菜、磨米做粿，餵養小孩；那也是孩子們嬉鬧的樂園。林權助在鳥語花香的優美環境中成長，自幼喜愛餵養小鳥（〈小鳥友〉，圖609），還拍下他所飼養的十姊妹影像（圖610）；他弟弟林明助則偏好白頭翁，也養小白兔。

　　年歲漸長，林權助依然沒事就往鳥店跑（圖611）。婚後，他醉心於鷺鷥生態的拍攝，1952年以〈鷺鷥展翼高飛〉獲得美國《Popular Photography》（《大眾攝影》）雜誌舉辦的攝影比賽佳作獎。林權助次子全秀回憶，在他九歲（1962）那年，他父親常於半夜騎摩托車載他（或他哥哥全祐），前往台中市郊北屯，一處鷺鷥築巢棲息地夜拍，他幫忙揹負三腳架、器材箱，父親林權助就在皎潔月光下，以長鏡頭、曝光表、測距器、高感光底片拍照。林全秀說，夜拍時「要很有耐心，靜靜等候，要維持適當距離，藏躲起來，不可驚擾到牠們。我父親拍起照，不管白天、夜晚，總是興致勃勃，精神

昂揚，充滿幹勁。少有人
對攝影這般熱情，攝影真
是他的第二生命」，同一
主題，夜夜去蹲點，一拍
一個月。

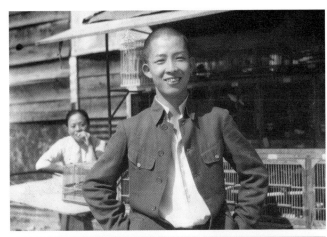

　　檢視他的鳥類生態
作品〈鷺鷥三雛鳥〉（圖
612），在白、灰（毛羽）、
黑（背景）節奏中，突顯
符號式鳥喙鳥眼，涉入象
徵主義的表現範疇。〈白
鷺鷥媽媽和初生雛鳥〉
（圖613），破殼而出的
一團雛鳥，還未睜眼看這
光怪迷離世界，身下有溫
暖的床（枝條）足供憩
息，前有媽媽巨大的鳥爪
護著，左有媽媽鐵柱般鳥
喙餵食、捍衛，上有媽媽
溫暖的鳥羽撫慰。這隻

611
―――
612
―――
613

圖611
林權助愛逛鳥店，背後是鳥店老闆娘
約1944　台中　林雪娥藏

圖612
林權助　鷺鷥三雛鳥　1962
台中北屯　林全秀藏

圖613
林權助　白鷺鷥媽媽和初生雛鳥
1962　台中北屯　林全秀藏

圖 614・林權助　樹影下的美顏　約 1945　5.6×8.2cm　台中
林雪娥藏

圖 615・林權助　玉容　約 1945　12×8cm　台中　林雪娥藏

幸福的小雛鳥，一生當如圓月般蛋殼，照亮周遭暗夜迷離。林權助藉由紛陳的抽象物形，具現滿盈的母愛與溫馨期盼。

　　攝影是林權助第二生命，而「林寫真館」後院，則培育他那承載摯愛之情的造形生命。〈樹影下的美顏〉（圖 614），一道陽光穿透條狀樹葉，在一片虛幻迷濛物象中，映現白皙的局部顏面與凝視觀者的清澈雙眼。此條狀斑紋如音波般，自樹葉、顏面往背景發散而擴大，全幅焦點定在幾絲晶亮髮絲，它與條狀樹葉透漏些許「真實」的氣息，綜合勾繪出如虛似真的光影魔幻境象。

　　相片中女子為林權助的么妹林雪娥，亦即家慈；她置身後院，背景處可見花台水泥座、樹叢與屋頂反光。林雪娥上有十三位兄姊，其母暱稱她「阿肝」（a-koan，指「心肝仔子」sim-koan á kian，心肝寶貝），林雪娥說：「阿姊、阿兄都很疼惜我」。她，人長得美，又有才情，會料理、學英文，在台灣光

圖 616・林權助　祖孫情　1954　7.5×11.6cm　台中　林雪娥藏

復前夕，前往「太陽堂餅店」老闆娘林何秀眉開辦的「秀美婦女洋服研究處」學洋裁，身穿的衣服皆為自行買布、設計、裁製的，林權助很疼愛這個妹妹，幫她拍了不少照片。〈玉容〉（圖615）只取林雪娥臉頸與一小截肩頭衣飾，單純化處理手法呈現古希臘雕刻般圓潤、勻稱的古典造形美。

　　談及筆者的外婆，家慈道：「我的老母，她很愛媠（ài-súi，愛漂亮），早上起床，喝牛奶，剩下一點，拿來抹臉，很愛媠，還以雞蛋蛋清潤髮。她特別喜愛花，自己種了些桂花、玉蘭、含笑、樹蘭，把花插鬢邊。花謝了，拿個小盤盛上，擱床頭聞香。二戰末期經常遇到空襲，我們遷往樹子腳住，在那邊，我老母罹患瘧疾，高燒不退而瞎眼，從此以後，她每日念誦阿彌陀佛，不曾間斷。」

　　1954年，林楊梅失明已逾八、九個年頭，〈祖孫情〉（圖616）中，她摸摸孫子的頭臉、身子，和愛孫頭碰頭，二人的臉面浸潤在陰影裡。林楊梅從漫天漫地黑暗中，尋索愛孫的形貌是否和她的「阿肝」有幾分神似，二歲大的筆者則一臉茫然，隱微感受著陽光般暖意的外婆的眷戀深情。外婆對孫兒的眷戀深情之相，那也是林權助對其母的深情眷戀，為她拍攝一系列感人的生活點滴。

　　林權助在「林寫真館」協助掌理攝影業務，暇時毫不懈怠，投身攝影技藝的深化探求。1935年，柯達研發出多層彩色幻燈片 Kodachrome（柯達克羅姆），1946年接

著推出能自行沖洗印相的 Ektachrome（埃克塔克羅姆）彩色幻燈片，這款膠片成像真實，色調飽滿細膩，為專業攝影師所愛用。林權助掌握先機，1949 年，趁么妹雪娥伉儷前往香港蜜月旅行之便，委託妹夫王文枝帶回 Ektachrome 膠片及彩色沖洗資材，由美籍高牧師協助翻譯內附的說明書，工序嚴謹地按流程沖洗印相。他所攝製的彩色相片色澤飽滿真實，階調細膩，號稱「天然色」，洵為台灣彩色照片手工沖放的傑出披荊斬棘者。家慈珍藏的〈如花美顏〉（圖 617）幻燈片以及本書「彩色精選」系列，色彩宛然如新，有效抵擋歲月侵蝕，十分難得。

圖 617．林權助　如花美顏　約 1956　台中　林雪娥藏　原作為彩色

林權助長期訂閱美國《國家地理雜誌》（National Geographic Magazine），擺滿客廳書架，他告訴筆者的大哥王健仲：「《國家地理雜誌》的攝影作品，都是世界級的攝影師拍攝的呢！」經常研讀這些作品，獲取許多寶貴經驗。林全秀說：「《生活雜誌》（Life Magazine）的人像攝影，其面部表情、歲月刻痕等近距特寫，也是他很好的參考。」林權助〈揹簍老婦〉（圖 618），人物刻畫深刻動人，自足吸睛。

1950 年代，林權助大量拍攝台灣原住民族生活實像、農村境況、庶民百工活動、民俗采風、都市風情、鷺鷥生態等，足跡遍及全台及外島。台中市烏日區樹子腳是處典型農村樣貌的鄉下地方，林權助的大姊住在該地。二戰期間，1945 年 2 月，台中首

圖 618・林權助　揹簍老婦　1956　南投霧社　林全秀藏

次遭到聯軍軍機轟炸，林草為了躲避空襲，舉家遷往樹子腳，投奔大女兒。1945 年 8
月 15 日，日本宣布投降，林草一家人才又返回台中。這半年間，林權助難得機會長
住鄉下地方，可以四處悠遊尋景，醞釀創作題材。

　　林權助二哥的小孩林浩司在小時候（1952 年前後），經常從「林照相館」走路
到樹子腳玩耍。他的大姑住家旁有條小溪，下到小溪游泳戲水，肚子餓了，就跑大姑
家吃飯。浩司說：「在我們小時候，四叔（林權助）騎腳踏車載著我們到大姑住的樹
子腳、公園等地，到處取景，要我們騎上牛背拍照，很認真。」（圖 619）〈農婦挑水〉
（圖 620）即樹子腳溪邊一景，植被如蓋，近景泥土路上，打赤腳的少婦挑水而歸。
溪邊鵝隻覓食，小女孩兒、老嫗、婦女蹲身洗滌，溪中有牛戲水，遠處立一土地公

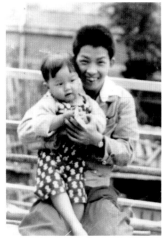

圖 619・林權助懷抱小姪林浩司
1945　台中　林全秀藏

廟，一派台灣早期農村生
活原始而天然的野趣。精
心把捉、配置的三角構圖
（圖 621）靈奇有趣，統
整凌亂且不斷變異的大自
然，定位要點，勾顯出開
展的空間，使觀者視線游
移於主題物象，有效凝聚
專注力，加深印象。少婦
淺色上衣在周遭暗色調景
物襯托下，成了全幅視覺
焦點；漫天灑下的陽光，
灑下溫暖與晶瑩奇麗。

　　同一位置，時間稍
往後延，老嫗已返家，
溪邊洗滌的小女孩兒與婦
女仍在原位置忙著做活，
鵝群漫遊至小女孩上方，
此時，有一牧童牽牛涉

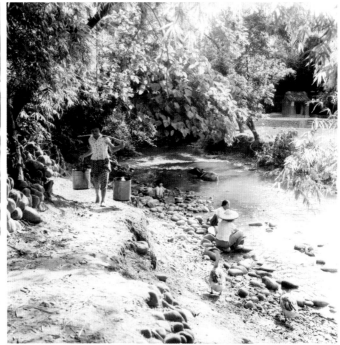

圖 620・林權助　農婦挑水　1953　台中烏日　林全秀藏

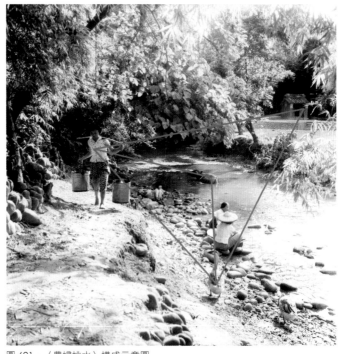

圖 621・〈農婦挑水〉構成示意圖

溪（〈牽牛涉溪〔之一〕〉，圖622）。林權助特意將提籃移至婦女右前方，婦女與提籃成了前景視覺焦點，它與水牛、土地公廟成排並列，拉出遠、中、近距離。畫面右側竹叢入鏡，泥土地高台、上方植被與竹叢連結成環狀，圍拱婦女、牧童、水牛、小廟所形成的兩組三角構圖（〈牽牛涉溪〔之一〕〉構成示意圖，圖623），創作意念明確，手法精練，宛如天成。

進一步，林權助央請溪邊洗滌的婦女暫避，而留下提籃，特邀近旁逗留的牧童在他指定位置牽牛涉溪（〈牽牛涉溪〔二〕〉，圖624）。小廟隱身遠方暗處，與提籃遙相對望；牧童一身白淨，赤著腳，手牽黝黑水牛涉溪。泥土地高台、上方植被與竹叢串連成環狀，圍拱橢圓形、十字形構圖（〈牽牛涉

圖 622 · 林權助　牽牛涉溪（之一）　1953　台中烏日　林全秀藏

圖 623 · 〈牽牛涉溪（之一）〉構成示意圖

溪〔之二〕〉構成示意圖，圖625），黑（水牛）白（牧童）、亮（提籃）暗（小廟）節奏分明，視線集中；牧童牽牛疾行，水牛壓低了頭勉力隨行，造成力的拮抗，手法極精簡，意蘊無窮。從這三張連作，得見林權助錘鍊功深與鋪陳之妙，宛如經營一幅經久耐看的畫作，把台灣早期農民生活影像搬上藝術舞台。

1950年代，林權助足跡遍及中台灣，以攝像紀錄常民農事、百工大觀，全面審視，取景精到，是文化篇章，也是藝術妙品，自不同於一般隨機性的報導。農事方面，林權助一步步細膩抓拍：休耕期間翻耕，種植綠肥作物（圖626）；犁田；使用滾輪式正條器在田間畫線，以利插秧（圖627）；稻作插秧（圖628），中耕除草（圖629）；撒種子；收割，操作打穀機脫穗（圖

圖624‧林權助　牽牛涉溪（之二）　1953　台中烏日　林全秀藏

圖625‧〈牽牛涉溪（之二）〉構成示意圖

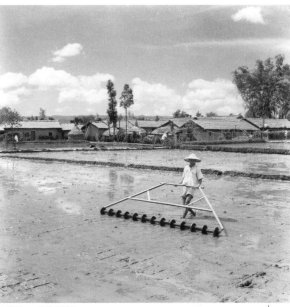

圖 626・林權助　翻耕　種植綠肥作物　1959　彰化　林全秀藏
　　　　休耕期間種植田菁、綠肥大豆等植栽，以改善土壤理化性質。

圖 627・林權助　操作滾輪式正條器　1959　彰化田中　林全秀藏
　　　　使用滾輪式正條器於田間畫線，以利插秧。

626 | 627

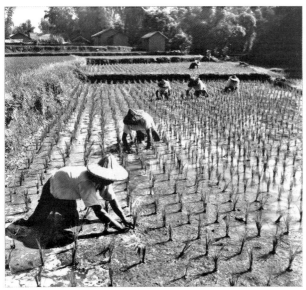

圖 628・林權助　稻作插秧　1956　台中　林全秀藏
圖 629・林權助　中耕除草　1954　彰化　林全秀藏
　　　　中耕意指淺層翻鬆土壤，以增加土壤通氣性，一般結合除草，在降雨、灌溉後進行。

628 | 629

圖630‧林權助　收割　操作打穀機　1958　台中　林全秀藏
　　　　操作打穀機，使稻穗上的穀粒脫落。
圖631‧林權助　篩穀豔陽下　1955　台中　林全秀藏

圖634‧〈犁地〉構成示意圖

圖633‧林權助　犁地　1954　台中
　　　　林全秀藏

圖 632
林權助　犁地撒種子
1954　台中
林全秀藏

630）；篩穀（圖631）；使用風鼓車吹除稻穀中的雜草碎片；採收高麗菜、洋蔥。

　　林權助在「撒種子」系列照片中，有著深刻表現。〈犁地撒種子〉（圖632）三人正在施作，一男子駕牛拉犁鬆土，婦女彎身將稻稈鋪蓋在已犁好的農地以保濕，另一男子腳踩田土，撒播種子。〈犁地〉（圖633）水牛拖著耙狀器，犁出齊整的長形條紋；遙遙長路搭配光影判分、低頭勤作的壯實水牛，刻劃出農民單調、規律而勤奮的人生路。畫面上鬆軟的稻稈與粗糙的條紋地土，在明暗與質感方面對比強烈；田疇簡潔的長方形構圖和人、牛、稻草堆所形成的三角構圖複綜交疊（圖634），具現造形深度。

　　〈撒種子（之一）〉（圖635），婦女鋪完稻稈，緊隨男子一起撒播種子；她伸

圖635‧林權助　撒種子（之一）　1954　台中
　　　　林全秀藏

手撿取種子之際，前方男子正將種子丟出，一靜一動造成韻律。兩人所戴斗笠一大一小，成全圓形，人物移動時，斗笠宛如荷葉隨風飄搖。一步一腳印，一腳印含藏幾粒種子，孕育無窮生機。〈撒種子（之二）〉（圖636）側拍農夫與農婦，作人物特寫，地面劃分成大小不等的四個區塊（稻稈地、撒種地、田邊小徑和草地）。逆光而行的農夫正在撒播種子，鑄鐵般黝黑身軀邊線反射出亮光，對比強烈；掛於腰側的毛巾，層疊分明。低頭撿取種子的農婦，大斗笠、頭巾、衣、褲、袖口層層遞進而下，空間感極佳，全幅以嚴謹的寫實手法，深刻描繪農民施作的真實情境。

〈犁地〉與〈撒種子〉，符號性圖

圖636‧林權助　撒種子（之二）　1954　台中　林全秀藏

紋言簡意豐，入於象徵主義境域。

〈耕鋤月世界〉（圖637），龐然龍脈蜿蜒而下的粗礪泥火山腳下，一農民形單影隻，正在布滿雜草的荒地翻土整地，細訴古老歲月的永恆勤作。〈歸牧月世界〉（圖638），灰黑色粗礪龍脈與平滑如鏡的溪水在明暗、質感方面對比強烈，線條狀山脊、沙洲、小徑大筆揮畫畫面，境象奇譎。山脈、天空投下倒影，暗示畫面之外的重巒疊嶂。暮色已染紅一曲溪水，小徑上可見微渺的歸牧農夫，其落點帶出遼闊的空間。林權助所經營的這類紀實攝影，已超越視覺性、民間性、歷史性，以「光的書寫」寫出土地的厚藏，生命力的堅韌。

「父子泡湯樂」連作，可清楚看出林權助推敲主題（motif）的手法。〈父子泡湯樂（之一）〉（圖639）賽德克族男子和他的二個孩子正在野外溫泉泡湯洗浴，他們所豢養的獵犬，位處倒金字塔構圖頂端（圖640），成了全幅的視覺焦點，其白淨皮毛與暗膚色主人互為明暗對比。忠狗凝視前方，靜靜守護主子；孩子的爸爸專心搓洗小兒子的小腿，兩位小朋友則目不轉睛盯視狗兒，雙方視線在畫面移動，有機結合嚴密的構成，意象清奇有趣。同一場景，林權助身形右移，

圖637．林權助　耕鋤月世界　1960　高雄田寮　林全秀藏

圖638．林權助　歸牧月世界　1960　高雄田寮　林全秀藏

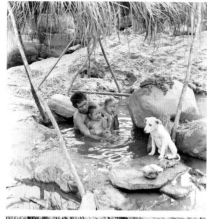

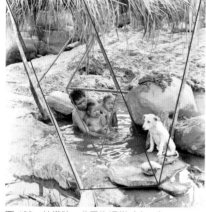

圖 639．林權助　父子泡湯樂（之一）　1956　南投霧社　林全秀藏
圖 640．〈父子泡湯樂（之一）〉構成示意圖
圖 641．林權助　小朋友放學了　1954　彰化　林全秀藏

639
———　641
640

挨近主題物象，另拍攝〈父子泡湯樂（之二）〉（圖 642），他將石板上石塊、肥皂、毛巾鋪排成行，有機結合浴者與狗兒，成兩組三角構圖（圖 643）。溫泉水上方有巨石坐鎮，氣勢雄渾；巨石龜裂紋和枝幹、石板邊線、溫泉水邊界分割畫面，錯綜交織成繁複構成。孩子的父親幫小兒子洗完頭，以手拭去髮上水漬，一面關切地注視大兒子，情思懇切細膩，它和一旁閉目養神、一臉嚴肅的忠狗形成有趣對比。這件作品的情思意韻與嚴練構成完美交融，情趣宜人。

　　林權助取景之際，在抓拍人物神態、光影特效極短時間內，有時會更動拍攝對象物的局部位置，做出整體性有機聯繫，快速掌控背景與主題的合理化構成，以獲致文情並茂的影像佳構。

　　〈小朋友放學了〉（圖 641），相片中遠樹、地面、水池亮光處連結成長橢圓

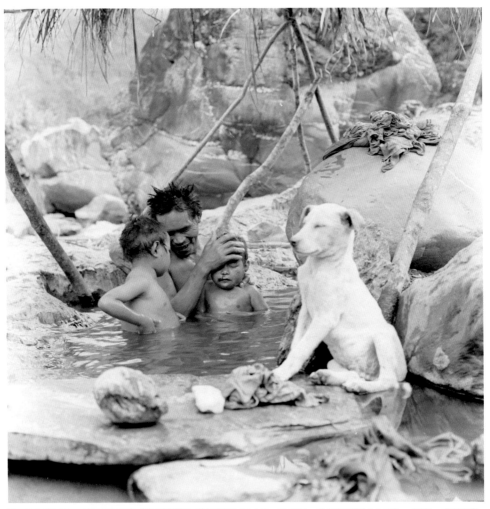

圖 642・林權助　父子泡湯樂（之二）　1956　南投霧社
林全秀藏

圖 643・〈父子泡湯樂（之二）〉構成示意圖

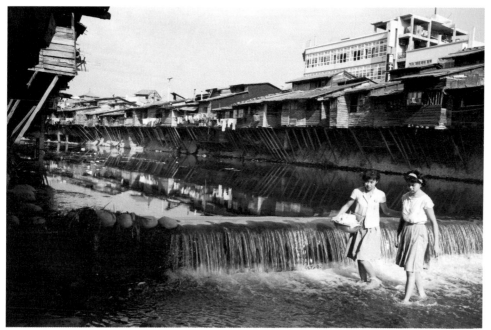

圖 644 · 林權助　柳川浣衣歸　1955　台中　林全秀藏

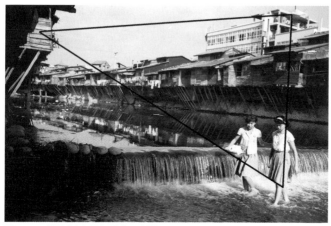

圖 645 ·〈柳川浣衣歸〉構成示意圖

形構圖，它在陰暗而茂密的竹林及其陰影圍拱下，就像祕密花園的入口，將優雅戲水的鵝隻與漸行漸遠的孩童送進童話世界。

〈柳川浣衣歸〉（圖 644）生動記錄下讓人懷念的、貧困而充滿活力的刻苦年代，成排簡陋的鉛皮屋頂木板屋，點綴著晾曬衣物，河面漂浮住戶拋下的垃圾；從畫面上，似可聽到溪水沖刷聲、踩水腳步聲。涉水而過的女孩兒衣著得體，容貌酷似，裙子款式雷同，應是一對姊妹花。妹妹手拿一盆衣物，一手緊抓姊姊上臂，姊妹兩相扶持的情誼，細膩表出。大氣魄的三角構圖（圖 645）連結樓房、人物與左側木板屋，展現攝影者的宏觀氣度，讓觀者視線停留在畫面上，不隨順成排房屋的透視焦點消失在畫面左側而離開畫面。

1912 年 7 月，台灣第五任總督佐久間左馬太出巡霧社等山區部落，林權助之父林草隨行拍攝。林權助踵繼父親足跡，除了霧社（賽德克族）之外，還前往花蓮縣（阿美族）、日月潭（邵族）、蘭嶼（達悟族）等地，從藝術角度攝錄原住民族生活實像，投身於當時席捲台灣的紀實攝影風潮中。

　　林權助經營的「林照相館」，除了一般人像攝影，還擴及工商攝影、錄影，客戶群含括政府機構、學校、商業團體。1949 年以後，他兼職《民聲日報》、《中央日報》的台中地方攝影記者；1955 年，與洪孔達等十三位攝影界前輩創設「台中市攝影研究會」，至 1961 年改名「台中市攝影學會」，由林權助擔任理事，致力於攝影活動的推廣教育。林權助工作態度的嚴謹，始終如一，《聯合報》駐台中特派員沈征郎回憶，林權助邀《民聲日報》攝影記者黃耀星到龍井，「拍攝黃昏時刻漁船歸帆及農民牽牛（〈歸牧夕照下〉，圖646）的景色，還得泡在水中『等候』畫面入鏡，一泡就是半小時。然而回來沖洗，他不滿意，結果他硬邀耀星跑了三次龍井，兩次遇到大雨，淋得一身回來。」

　　1962 年，林權助之妻林吳足美自日本東京山野高等美容學校學成返台，之後，在「林照相館」隔壁一樓開設助美美容補習班，二樓為儀態、插花、緞帶花實作班，結合「林照相館」的婚紗攝影，已發展出新娘美妝、婚紗攝影一條龍的服務。

　　林權助的攝影藝術，奠基於深厚的造形素養與關愛親

圖 646・林權助　歸牧夕照下　台中龍井　林全秀收藏　原作為彩色

友、親炙台灣這塊土地的深情眷戀，他在「凝視」與「等待」中，試圖把捉「情」、「境」渾然融合的剎那，一生一萬多件攝影作品，無一不是心靈與智慧所淬鍊的結晶。他為人豪爽，不拘小節，感情豐富，真心待人，普獲同儕稱道讚許，迄今謝世已逾四十寒暑，筆者依舊清楚記得他那爽朗的笑聲，溫煦暖心的笑臉，多麼令人懷念的一位長者！曾經，林權助語帶嚴肅地告訴林全秀：「你們以後就會知道（lín í-āu chiū-ē chai-ián）」，意指：我百年後，你們就會知道我苦心探求的攝影藝術之深度。這一天尚未到來，我們才剛起步認識他。

光的書寫

王偉光

　　筆者在香港的姪兒王志立，一位專業攝影創作家，和筆者書信往來中，有一則有趣的提問：「相片是寫『真』，還是攝『影』，還是英文 photography（光的書寫）？」photography（攝影）由 photo 與 graphy 兩個字根組成，photo 出自古希臘文 φωτο，意指「光」（light），字尾 grpahy 也可上溯至古希臘文 γραφικό，英文釋義："a process or form of drawing, writing, representing, recording, describing, etc..." 意指「藉由書寫、作畫等等形式來呈現」，photography 即「光的書寫、作畫」以造境。

　　中國自古以來有「書畫同源」之說，元人倪瓚（1301-1374）畫〈幽澗寒松圖〉，題款上自書：「因寫幽澗寒松，并題五言（絕句）」，「寫」松之「真」；「字與畫同出於筆，故皆曰寫」（清人湯貽汾《畫筌析覽》）。Photography（攝影）以「光」之筆來寫字、作畫，這個過程或形式，可概括成「光的書寫」一詞。

圖 647・林權助　採果樂（之一）　1968　日本關西
前排左 2 林吳足美，後排左 3 林權助、左 4 楊澤生　林全秀藏

　　1968 年，林權助偕妻赴日旅遊，在外甥楊澤生陪伴下，前往關西鄉下地方的果園採摘蘋果（圖 647）。攝影家藉由鏡頭觀照世界，採摘果子之餘，林權助不忘以相機捕捉渾圓蘋果與蛟龍般蜿蜒折曲的老幹搭配之美（圖648）。回到下榻的旅館，一道強光射入室內，褐紅壁面映照出不等邊三角形，榻榻米半在陰影中，半在光亮處（圖 649）。林權助把

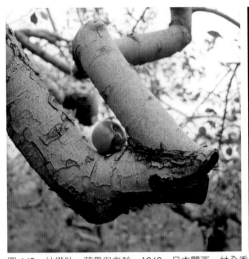

圖648‧林權助　蘋果與老幹　1968　日本關西　林全秀藏

圖649‧林權助　一粒蘋果　1968　日本關西　林全秀藏

採摘回來的蘋果置於明亮榻榻米上，細心調整擺設位置，務求蘋果、陰影與所分割出來的大大小小平面能達到整體平衡狀態，不見空泛、仄逼處，「處處有結構而無散漫之弊。」（清人沈宗騫《芥舟學畫編》）

　　林權助的生命之泉涓滴是相，他以「光的書寫」鋪陳嚴練的構成，結合個人意想情思，進行藝術創作。三張〈枯樹扁舟〉（圖650-652）見出推敲之功，而於〈枯樹扁舟（之三）〉構築完美境象，敧斜的枯樹與地面、遠山結合成倒「Z」字形構圖，它切割水面，天、水成三等分布列。扁舟與左側細枝又將水面畫分成四等分。臨近扁舟的細枝往扁舟方向傾斜，作出推舟前行的態勢，粼粼波光引來長風，全幅步步是構成，無散漫之弊，有效凝聚視線，共遊於老壯清虛之天。

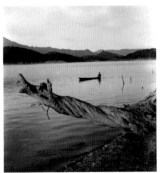

圖650‧林權助　枯樹扁舟（之一）　1952　南投日月潭　林全秀藏

圖651‧林權助　枯樹扁舟（之二）　1952　南投日月潭　林全秀藏

圖652‧林權助　枯樹扁舟（之三）　1952　南投日月潭　林全秀藏

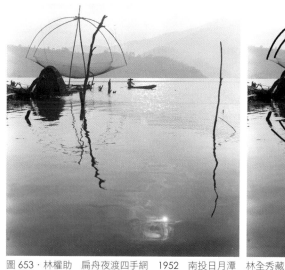

圖 653 · 林權助　扁舟夜渡四手網　1952　南投日月潭　林全秀藏
圖 654 · 〈扁舟夜渡四手網〉構成示意圖

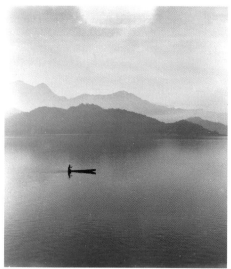
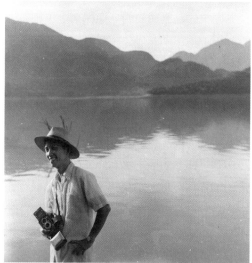

圖 655 · 林權助　天地迷濛一扁舟　1952　南投日月潭　林全秀藏
圖 656 · 林權助在潭水之濱　1952　南投日月潭　林全秀藏

　　〈扁舟夜渡四手網〉（圖 653），四手網與枯枝結合了雲月的倒影，勾繪橢圓形、三角形、U 字形架構（圖 654）；一葉扁舟成為視覺焦點，徐行於清寂之天。〈天地迷濛一扁舟〉（圖 655）月暈暈照淋漓潑墨佳山水，道不盡千古東方情思。林權助觀賞中國花鳥雜項畫展的身影（圖 657），揭示他和中國書畫傳統的情緣。

　　〈泡澡的水牛〉（圖 658）好似紙面潑下一大片濃黑重墨，重墨飛白處繪成泡澡

的水牛，牠抬頭好奇注視著獵影者。牧牛人頭臉漆黑，不辨五官，蹲身看向側方，陽光照亮斗笠、背部補丁以及前景碎石細草。牧牛人手中趕牛的細竹枝與投影水面的繫牛繩連成一線，它們和牛隻前方的水波暗影造成律動。牧牛人上方波動水紋像似壓印而成的紙雕，境象

圖 657 · 林權助靜心觀賞中國花鳥雜項畫展　1949　台中市立圖書館　林全秀藏

奇特，十分精彩的一張光雕妙品。

〈向上一步求證如來〉（圖 659），「光」之筆在淨白大道、泛波水面以及纍纍鵝卵石地潑墨般揮灑大面積樹蔭與松針，形式緊飭，黑白分明。一妙齡比丘尼雙手握持念珠，恭穆緩步上行，一心求證如來；「如」為本覺，「來」為今覺，求證自性清

圖 658 · 林權助　泡澡的水牛　1955　台中　林全秀藏

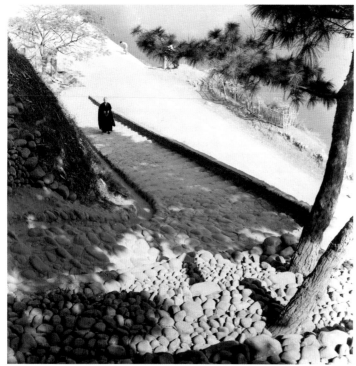

圖 659
林權助　向上一步　求證如來
1956　台中
林全秀藏

圖 660
〈向上一步　求證如來〉局部

淨心，捨離凡俗塵緣。比丘尼身後遠處枝葉扶疏的鳳凰木與河邊淨桶而回的婦女（圖660），被陽光曝曬反白，意象如夢似幻。

林權助的「光」之筆，寫光影變滅，寫情境，也寫意境。

昭和18年（1943），林權助和三友人前往台中市近郊的旅遊景點太平區頭汴坑郊遊（圖661），拍攝多幀作品。〈走向白雲深處〉（圖662）應為林權助自拍照，圖面右側穿著暗色短褲即為他本人。相片由上而下劃分成暗—亮—暗—亮—暗五區，四人身穿白色短袖上衣，右手持帽，腳踩明亮的地面，步向橫亙天邊的壯闊白雲。林權助拍攝此照，時年二十二，年紀雖輕，已然能從大自然掌控光影的節奏，作出妥善配置，抒發個人奇思妙想。

〈頭汴坑橋的印象〉（圖663）逆光拍攝，剎那快拍網狀架構包覆下的大面積明暗對比，圖面左半排列明亮的陽光、大雲朵、小雲朵，右半部為灰暗的枝葉、天空、三個人形。林權助十

圖661 · 林權助　頭汴坑之旅　1943.11.8　台中太平
右1林權助　林全秀藏

圖662 · 林權助　走向白雲深處　1943.11.8　3.7×5.5cm
台中太平　右1林權助　林雪娥藏

分珍愛這兩張相片，將它收存於家族老相簿（圖665）以及他個人相簿裡，其中一張背面並註記拍攝時地（圖664），想見其自得、自信的喜悅。一般旅遊照著意於景點、人物特寫，林權助這兩張早年旅遊照，已開始進行「光的書寫」試拍，在此基礎上，窮其一生不斷探研深化，以求脫俗愜心之作。網狀圖紋與人體兩相結合，造成形的分

圖 665．林雪娥收藏的家族老相簿，收存林權助拍攝的頭汴坑旅遊照（王偉光翻拍）

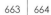

圖 663
林權助　頭汴坑橋的印象
1943.11.8　12×9.7cm　台中太平
林雪娥藏

圖 664
〈頭汴坑橋的印象〉相片背面，
林權助手書「頭汴坑橋的印象　一八、
十一、八」；一八，昭和 18 年，即
1943 年。

圖 666
林權助　網紋前兩小無嫌猜　1957
台中　林全秀藏
左起林全祐、王偉光

割與光影微細變化，這類特殊效果吸引林權助得機抓拍，而有〈漁網前曬飛魚〉（圖
554）、〈網紋前兩小無嫌猜〉（圖 666）存世。

　　藝術創作會有很多面向的探討，〈清晨的農村〉（圖 667）以強烈的黑白對比
來造境，暗黑老榕、鵝卵石地、土牆、灌木叢圈圍出薄霧未散、清冷中微有暖意的
農村清晨。穿著制服的男女孩童出村上學，高挑老叟手持酒瓶，尾隨白鵝進村（圖

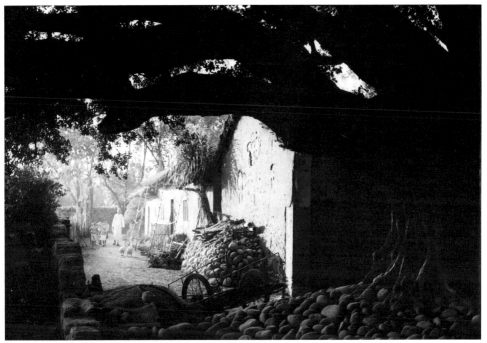

圖667・林權助　清晨的農村　1953　彰化　林全秀藏

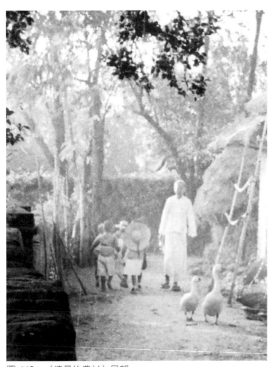

圖668・〈清晨的農村〉局部

668）。老叟眼前細竹器物、鵝卵石堆、榕樹樹根反光層層布列，空間深遠，光影節奏繁複微妙，譜成一曲溫馨感人的農村交響詩。

〈老人與鵝〉（圖669）實景位處〈清晨的農村〉老榕樹和土厝後方一大片空地，土厝前鵝卵石堆在此露現一角。一身素白衣褲手持酒瓶的老叟緩步走向土牆，土牆後方一大片茂林。斜射的晨旭灑下清光，射破灰黑薄幕，在地面拉出三道亮光；陰影中三隻鵝兒潔白明晰，逆向回應素白衣褲老叟，亮光一進一出，造成委婉律動。老叟手中酒瓶像個發光體，成了視覺焦點，全幅光影效果十分奇特。

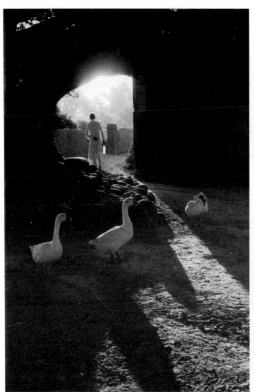

圖 669 · 林權助　老人與鵝　1953　彰化　林全秀藏
圖 670 · 林權助　落日歸途　1954　彰化　林全秀藏

　　〈落日歸途〉（圖 670），夕陽西下，拉出長長陰影，二幼童前行，年輕媽媽揹負襁褓小兒，拎著小半瓶油隨行（圖671），經過一戶又一戶老樹人家，走到小徑盡頭，眼前只見水漥、亂石與草梗雜亂散布。畢卡索說：「看看樸桑（Nicoles Poussin, 1594-1665，17 世紀法國畫家），他畫奧菲斯（Orpheus，太陽神阿波羅與謬思女神卡利歐碧之子，七弦琴名手，據說其琴聲可感動木石、動物），他在描述事物；一切的一切，就連最微小的樹葉，都在敘說這個故事。」此相，暗影微光中，紛雜的草梗、亂石也在敘說年輕農婦艱辛

圖 671 · 〈落日歸途〉局部

圖672・林權助　鴨塘歸牧　1953　雲林古坑　林全秀藏

持家的愁情亂緒。

〈鴨塘歸牧〉（圖672），鴨塘群鴨戲水覓食，水面分割成亮、暗兩截，亮處鴨兒烏溜明麗，暗處鴨隻抽象迷離。岸上，小女孩急牽牛，也分割成兩截，歸牛融入陰暗樹叢，踟躕不前，牠口渴欲飲，或想望與群鴨嬉遊？小女孩兒半蹲身拉牛，歸心似箭，白晃晃地面襯出她剪影般身形。暗黑女孩兒和烏溜鴨兒形體清晰，空間位置確定，兩相協奏；隱身暗處的水牛和抽象迷離鴨隻若即若離，混融共鳴。全幅譜成一曲農村交響詩，明暗節奏判分，體勢韻致步步翻顯，創作意念明確，手法精簡。

〈竹溪趕鴨〉（圖673），全景在逆光、直射光、斜射光、反射光、漫射光、反光協同作用下，造成微妙繁複的光影漸層變化，節奏分明。趕鴨小孩立於畫面中心線偏右位置（圖674），立足點以3：7的比例劃分溪水、鴨群與大篇幅竹林植被。小孩兒白衣淺色褲由暗影襯出，清晰易辨。此子手持細長竹竿，緩步驅趕鴨隻下水覓食，鴨兒如摺扇撒開，散布水面各盡姿態，其泳行方向與溪水下行的方向相逆，旋起渦狀水勢，浪花瑩亮。趕鴨小孩往右看視，水面鴨兒往左划行，帶動畫面走勢；樹陰下溪水呈灰黑階調，有如地面一般厚實，水紋清晰可見。獵影者妙於取景造境，把捉生命脈動，筆墨含情，筆筆生姿，細訴農村生活的豐饒野趣。

〈騎牛渡竹溪〉（圖675），一大片竹叢與細長條河岸圈圍橫渡溪水的牧童、水牛，有效凝聚觀者的視線。二牧童共騎一牛，牽一牛，一人戴斗笠，相伴相倚之情可知；兩人早先牧牛於竹篁（竹林），乘夕照賦歸，逆光斜行，與左側勁健竹葉展現墨竹、墨牛之墨韻。波光映照竹葉的細碎反光，灑下晶麗，墨潘浮光共演純美詩劇，由高手

圖 673
林權助　竹溪趕鴨　1954
台中烏日
林全秀藏

圖 674
〈竹溪趕鴨〉構成示意圖

圖675 · 林權助　騎牛渡竹溪　1954　彰化　林全秀藏

定格。拍攝此景，當下若抓拍往岸邊直行的牧童、水牛，韻味頓失；往竹葉下斜行，掩映之間帶出遼闊的意想空間，意蘊悠長。

〈採果樂（之二）〉（圖676）以低角度仰拍吮足陽光、鋪天蓋地的蘋果枝葉，果實粒粒清楚，枝葉作姿。畫面色彩由褐黃、褐紅到紅，由白、褐灰到灰黑，由天藍、藍靛到藍黑漸變轉換中，突顯紅蘋果與藍靛衣的強烈對比，激盪色彩的音樂性。粲笑婦女滿懷豐收喜悅，枝葉陰影落於婦女白頭巾上（圖677），畫成渲染墨韻，透漏些許東方雅韻。

林玉靜是林權助最疼愛的小女兒，林權助塵勞之餘回到家中，見了玉靜，不忘一

圖 676・林權助　採果樂（之二）　1968　日本關西
林全秀藏

圖 677・〈採果樂（之二）〉局部

圖 678．林權助　嫣然一笑　台中　林全秀藏

圖 679．〈嫣然一笑〉構成示意圖

圖 680
林權助　樹影下的美顏
約 1945　5.6×8.2cm
台中
林雪娥藏

把拉過來親親額頭，隨而開懷大笑，以抒深心快慰。玉靜擅長鋼琴、吉他，舞蹈、文
學也精通，林氏一族的才女。林權助在〈嫣然一笑〉（圖 678）中，把捉玉靜清純婉
約微笑，以及隱微露現內心情思的支頤手勢。「光」之筆撇捺而成的人字形構圖純任
天然，結合手部、衣領節奏性三筆畫（圖 679），使那婉約笑意更添動感。背景黑白
節奏的中段亮部與下頷、衣領的亮白，連結成弧形走勢，帶動力量，手法簡約明快。

　　林權助〈樹影下的美顏〉（圖 680）再將「光的書寫」發揮到極致，一道強光穿
透條狀棕櫚葉，投影至其妹林雪娥的姣好面容，映照出規律排列的亮暗條紋，全幅衣、
髮、背景也以條狀明暗節奏作成分割配置。在統一性如虛似幻的條狀韻律中，突顯晶

圖 681‧林權助　老榕樹下　1955　台中公園　林全秀藏
圖 682‧林權助　綠陰童真（局部）　1955　台中公園　林全秀藏

681 | 682

圖 683
米開朗基羅　創造亞當　1511-12
280×570cm　梵諦岡西斯汀小堂藏
原畫為彩繪

亮雙眼，明眸似水，楚楚動人。一片墨氣氤氳、光影疊杳，隱現人物與枝葉，構圖妥
貼平穩，虛實交錯，情思意韻幽杳，無愧為經典佳構。

　　〈老榕樹下〉（圖681）、〈綠陰童真（局部）〉（圖682）逆光取景，人物似
呈半透明發光體，林權助兩位愛子的嬉遊身影，既遙遠又熟悉，那是寫進夢裡的永恆
記憶。透亮小手兩相碰觸，遙遙呼應米開朗基羅的〈創造亞當〉（圖683）。

天開圖畫之妙

王偉光

　　林權助〈曬穀〉（圖 684）一景，長形茅屋坐鎮相片中心位置，氣勢恢弘往前開展，全幅配置虛實分明。稻草堆與遠山靜立；梯田似水波流淌，它和農夫分區理平穀物的區塊兩相呼應，結合成帶動力量的流動性架構（structure as a living force）。農夫潔白衣褲、白色晾曬衣物以及畫面左半部浮雲做出大三角建構，此乃畫面 highlight（高亮度）部位，而農夫背部斜度又妙合畫面右前方瓦片屋頂與遠山的斜度，形成另一大三角構圖，勾繪天地之大。畫面上方、左側以枝葉框邊，貼合天空，把天空往前拉近，暗示平面性構成。

　　〈養鴨人家〉（圖 685）以一大塊沙洲切割河面，河流成曲折形蜿蜒流淌，消失在遠方。沙洲左前方為趕鴨人與坐落河岸的簡便草寮，從草寮望向右上方，可見河邊浣衣婦以及遠處植被圍繞的房舍。鴨群漫遊，乍看一似黑蠅點點，隨處聚散，趕鴨人

圖 684．林權助　曬穀　1959　南投日月潭　林全秀藏

圖685 · 林權助　養鴨人家　1950　台中大里　林全秀藏

則立於河中監看。全
幅遼闊悠窅，一片荒
疏，米粒大的趕鴨人
與浣衣婦，動作、姿
態清晰可辨，得見浩
瀚長流中，微渺人類
孳孳作息的生機。畫
面遠處成排植被房
舍，它和沙洲、草寮
成三足鼎立之勢，稀
落零散的鴨群、人

圖686 · 〈養鴨人家〉構成示意圖

物、竹竿在流變的黑白對比中，可歸整出流動性韻律以及合理化秩序感（圖686）。
具有龐大構成心靈的藝術家，才有能力瞬間抓拍大自然潛隱的架構與秩序，賦予作品
藝術深度。

　　進行藝術創作，在處理物象彼此之間的交互作用、聯絡關係，理應調整出某種秩
序；秩序不是力量，卻能幫助造成力量。造形藝術如此，音樂亦然，「無論在中世紀

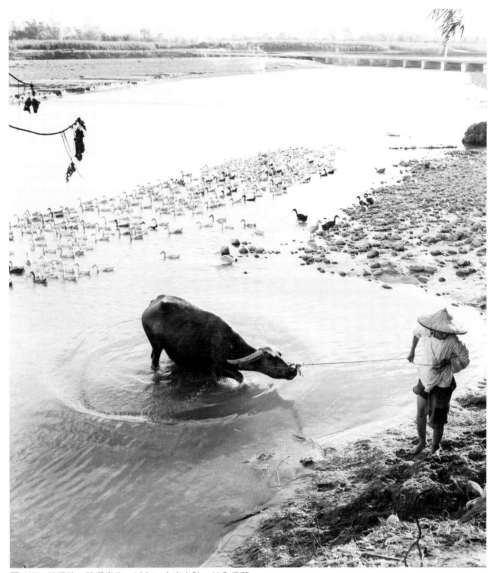

圖 687 · 林權助　鴨溪牽牛　1954　台中大肚　林全秀藏

還是後世，真正配得上『（藝術）音樂』之名的作品，都體現了探求認知現象背後的
客觀秩序的精神……。對中世紀的人們來說，聖歌沒必要讓人聽懂和理解。在聲音的
背後佇立著神聖不可摧的秩序，這才是最重要的。」（岡田曉生《極簡音樂史》），
一如詩詞之音律。

　　〈鴨溪牽牛〉（圖687）但見群鴨戲水，將寬廣河面分割成大小兩股流水以及岸
邊水漥，牛隻又將水漥劃分兩截，搭配河岸與遠景橋樑植被，全幅虛實配置合宜。畫

圖 688‧〈鴨溪牽牛〉構成示意圖

圖 689‧林權助　騎牛過河巧遇鴨　1954　台中龍井
林全秀藏

面左上方枯葉、右上方細竹葉、鄰近中央位置的兩隻大黑鴨一隻大白鴨、牛隻和農夫，是提攝畫面構成的五處要點（〈鴨溪牽牛〉構成示意圖，圖688），一如作文的提綱挈領。枯葉與細竹葉暗示時序近秋，已有蕭瑟涼意，此二物若未入畫，眼前所見只是單純的美景，缺乏構成力量，不耐看。農夫拽牛上岸，大黑鴨、大白鴨相繼登陸，另一隻大黑鴨則入水歸隊，各奔東西。

　　〈騎牛過河巧遇鴨〉（圖689），牧童側坐牛背，望向遠方，一牛隨行，前有鴨子擋路。牛隻甩頭揚蹄，作勢驅趕，似在搬演一則伊索寓言。牛隻與鴨子連結成具動勢的圓弧，提攝出主題。鴨子只露現頭頸，以小博大，深具奇巧特效；天外飛來之筆，有趣至極。

　　〈阿美族舞蹈表演和小豬〉（圖690），「厂」形暗階調的觀眾、植被與牧童騎牛圈圍長方形演場，舞姿優美，主題明確。匯聚的觀眾有孩童、懷抱幼兒的父親、駐地軍人、盛裝阿美族姑娘以及倒騎水牛的牧童，場面熱絡。意外闖入的小豬仔搶了鏡頭，它和近旁小水牛又要搬演何等有趣的鄉野傳奇？戲夢人生，林權助的紀實攝影常見戲中有戲，他所抓拍的「意外之趣」潛藏廣大的想像空間，如詩詞一般。

圖 690．林權助　阿美族舞蹈表演與小豬　1953　台東　林全秀藏

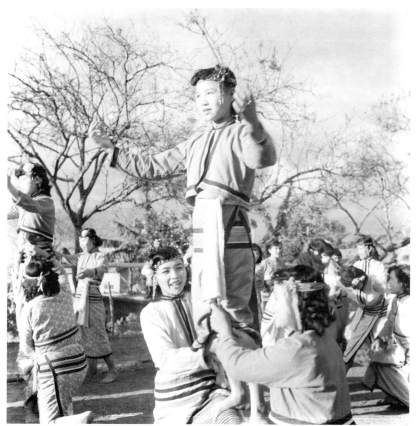

圖 691．林權助　邵族歌舞展演　1952　南投日月潭　林全秀藏

林權助蹲低身形，拍成〈邵族歌舞展演〉（圖691），為達到理想的視覺效果，他甚而斜躺草地上拍照（圖692）。照片上，細枝條圍成布幕形，烘襯女主角，女主角髮際墜飾和細枝條共舞。此女打赤腳站在吟唱的友人大腿上，攤開雙手，眼露神采，看向遠方。周遭舞者擺手躬身，又跳又

圖692‧林權助側躺草地拍照　1952　南投日月潭　林全秀藏

唱，各盡姿態。女主角三人舞的右側讓出一小段空間，整體繁複多姿而不壅塞，是群舞照片的典範之作。

〈驚訝〉（圖693），藏身人群的一個小孩，觀看蘭嶼甩髮舞演出，感動之餘，露出驚駭表情，大張嘴，兩手一鬆，眼看吃了一半的小米飯糰即將落地。他的激動表情和身著盛裝、冷眼旁觀的婦女，形成有趣對比，劇力十足。

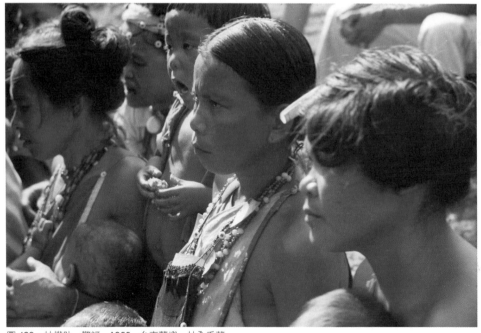

圖693‧林權助　驚訝　1955　台東蘭嶼　林全秀藏

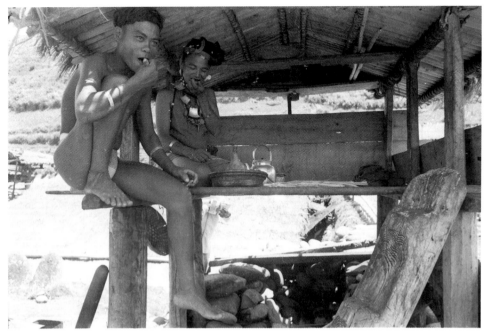

圖 694・林權助　嚼檳榔　1955　台東蘭嶼　林全秀藏

　　〈嚼檳榔〉（圖 694）
著意於精簡的構成，乍看之
下，前方人物似乎幻化成木
柱上裝飾性物件，與建物其
他部位連結成開展的折曲狀
構圖（圖 695）。宋人黃庭
堅（1045-1105）稱讚關同、
董源、荊浩之畫，說它「高
明深遠，然後見山見水」，
此相可謂「高明潛隱，然後

圖 695〈嚼檳榔〉構成示意圖

見人見屋」。蘭嶼著盛裝的達悟族婦女及其夫，工作之餘，在簡易高腳屋裡略事休息，
嚼起檳榔。

　　〈望歸〉（圖 696），左側房屋、房屋陰影、水牛頭頸與水中石塊連結成暗黑長
條形（圖 697），結合上方枝葉，把相片框邊，將被拍攝的自然景物約束於擬室內有
限空間中，以凝聚觀者的視野，不使分心於相片之外。兩頭水牛背部連線將畫面分割
成長方形與方形，搭配三角構圖、圓弧形水池邊界和黑白遞進的節奏，形式嚴整多變

圖 696．林權助　望歸　1954　彰化　林全秀藏
圖 697．〈望歸〉構成示意圖

圖 698．林權助　枝枒白鷺與夜鷺（之二）　1962
台中　林全秀藏　原作為彩色

化。長日將盡，雙牛卸下一天苦勞，泡澡休息之際，抬頭望見荷鋤晚歸的主人，宛如喜迎親人返家，情意真切，極為感人。

此一照片全面做到結構的統一（structual unit），遙遙呼應清人王原祁（1642-1715）《雨窗漫筆》所言：「要於位置間架處步步得肯，方得元人三昧」，畫面步步都是構成，各個局部彼此結合成統一性的結構，這是元四大家黃公望、王蒙、倪瓚、吳鎮作品精粹所在。

〈枝枒白鷺與夜鷺（之二）〉（圖 698），其意韻、線條表現一

圖 699．林權助　鐵馬載孫　1956　南投　林全秀藏

如沒骨花鳥畫，枝枒分割出的天空，以 2：1：1 比例劃分。兩隻白鷺遙相呼應，望向遠方，夜鷺或隱或顯，妙合折曲頓挫的勁健枝條；鳥兒和枝條剛柔互成對比，各盡姿態。兩道長形枝條圍拱成「眼」形，低頭冥思的枝枒夜鷺幻化成眼珠，此其「天空之眼」乎？！橫劃天際的枝條，其下墜之姿戛然止於白鷺背後，有書法回鋒妙趣。全幅簡約精到，沒有多餘的贅筆，步步彰顯藝術妙理與奇趣，閒雅宜人。

　　〈鐵馬載孫〉（圖 699）是張流傳較廣，為眾人所喜愛的相片。揹著娃娃、赤腳騎鐵馬（腳踏車）的阿嬤（a-ma，外婆），載著三位打赤腳的外孫，馳騁於田邊泥土路上。模糊的背景，隱約可見稻田、遠樹、農舍以及戴斗笠務農的人形，一派農村景色。

　　鐵馬後座的姊姊，兩手抱著弟弟腰身，望向拍攝者，弟弟雙手勾不到阿嬤腰部，只能以手輕觸臀部，圖個安心。田邊泥土路多碎石，路面凹凸不平整，不怕外孫們顛落嗎？媽媽又到何處討生活去了？一曲辛酸勞苦的農村悲歌。此相有趣之處在於：他們四人如何爬上鐵馬？怎麼起動？

　　林權助這位溫暖、多情之人，永保赤子之心，他的紀實攝影常以小孩子、小雞等可愛的小配角入鏡，溫馨有童趣。

　　臨時搭建的野台戲〈戲棚下（之一）〉（圖 700）人潮洶湧，大人、小孩群集，

圖700‧林權助　戲棚下（之一）　1962　彰化員林　林全秀藏

圖701‧林權助　戲棚下（之二）　1962
彰化員林　林全秀藏

聚精會神觀看演出。大太陽底下，有戴帽的，戴斗笠、撐傘的，有個小孩還把衣物頂在頭上，以遮擋熾熱陽光。鑼聲響起，歌仔戲熱演正酣，坐於棚架上的兩個孩子，一位蹲坐，一位歪坐提鞋，手握管狀物，看戲一般看向觀眾，成了凌亂大場面的兩處亮點。戲棚底下側著頭打盹的小女孩，更為此相投射一道長長陰影，似在訴說另一段戲劇般人生。

同一時地，〈戲棚下（之二）〉（圖701）這一角落，群娃匯聚，放眼盡是短髮齊耳的小女孩，或站或坐於荒草地、大木頭上，定睛看戲；或回頭注視小女生吃食，或手撐爸爸的大黑傘圖個涼快，或摟抱爸爸大腿，好奇看向掌鏡者。傘前小男生抱膝而坐，正看得入神，舔食冰棒的小

圖 702・林權助　蘭嶼泊舟　1955　台東蘭嶼　林全秀藏

弟弟，引來小男生側目。兩位小男生左右歪坐，若有所思，老婆婆和黑衣男子盯著兩位小女生看，又是為何？台上歌仔戲，忠孝節義文爭武鬥好不熱鬧；台下市井小民、男娃女娃也是一齣人生戲，戲夢人生纏綿至今。

　　〈蘭嶼泊舟〉（圖702）以強烈的黑白對比作處理，藉由墨黑茅草屋頂、拼板舟船首以及畫面右下角雜物框顯主題，畫面做出合理化分割，黑白相互平衡。海面微泛細波，湧現小浪花，讓人感受到大海的深度。陸地上細砂碎石、一根根小草，清晰可辨。三角形銀灰色天空與三角形暗黑船首互為對比，兩相映照。前景大面積船首往中景成排拼板舟投射，似觸鍵般彈奏出韻律，勾繪空間深度。一小截達悟族人身影隱身雜物之後，和畫面左方進港的船隻遙相呼應，在靜定的午後，依稀可聽到船行馬達聲、浪濤拍打聲。全幅情景真切，境象幽邃，簡明易讀。

　　林權助這類黑白對比強烈之作，暗黑處未受漫射光干擾而反白，明亮處呈淺灰階調，質感細膩，呈象清晰，在攝影技巧高水準表現方面，得心應手，直造幽微。

　　〈望海〉（圖703）逆光取景，穿著丁字褲、背倚拼板舟的達悟族男子左手上舉，手掌置於眉眼上方以擋光，望向大海。上舉之手呈「ㄥ」形，它與「ㄥ」形兩艘拼

板舟以及兩舟之間切割出的「⌐」形天空交相呼應,譜出節奏。

近景那艘拼板舟已舉行過下水儀式,船首安上黑雞羽飾,正準備航向波濤,而兩艘拼板舟又似波濤上湧之形,達悟族男子堅勇立於波濤之中,迎向光明未來。畫面左下角同族男子頭纏白巾,蹲身以手托腮,隱身暗處,增添神秘感;他與站立的男子、相片右側遠山成穩定畫面的三角構圖。逆光中剪影似的達悟族男子與雙舟合體,乍看宛如象徵主義式現代雕塑品,造形簡潔有力,意象荒忽,意趣無窮。

〈鼓風機和茶具〉(圖704)由室內往外拍,門板畫一巨幅童子像,童子以手托

圖 703‧林權助　望海　1955　台東蘭嶼　林全秀藏

盤,盤中擺放瓶花、各色花朵(四季花)。「瓶」、「平」同音同聲,花瓶寓意「平安」,全幅寄寓「花開富貴,四季平安」,此為中國傳統吉祥圖案,可知這戶乃書香門第的古厝。房舍前空地放置木製鼓風機,一人以畚箕把水稻倒入鼓風機內,可將稻穀中雜草碎片、秕穀、灰塵等從中吹出,得到沒有雜質的稻穀。後續再把稻穀放進石碾盤上碾磨去殼,而得糙米。畫面上,鼓風機前一人操控機具,另一人彎身以畚箕承接稻穀。

這張照片強烈的明暗對比聚焦於前景茶具及其近旁門、桌,茶具連結稻草堆、童子立像、茅草屋迄於蹲身的農夫,作出有機結合,連結成統攝畫面的一股大走勢(圖705)。明代趙左(16世紀-17世紀)《文度論畫》有云:「畫山水大幅,務以得勢為主」,有形有勢,感人更深。紅日西斜將落,茶具正等候主人及一干好友品茗話家常,卸下一天辛勞。

圖 704 · 林權助　鼓風機和茶具　1953　台中
　　　　林全秀藏

圖 705 · 〈鼓風機和茶具〉構成示意圖

圖 706．林權助　神明桌和筊杯　1954　台中
　　　　林全秀藏

茶具默默訴說老台灣的農家苦樂；
披掛神帳的舊桌，桌面放置問神的筊杯
（〈神明桌和筊杯〉，圖706），靜靜看
向布列農舍、稻草堆與植被的野地。主人
家是要卜雨、卜喜，還是卜平安？毫不起
眼而蘊意深遠的這一幕，吸引林權助目
光，將它攝錄下來。無情物象有情天，看
即思索，積累而成〈鼓風機和茶具〉這類
獨特表現。

　　〈腳踏車修理行〉（圖707）黑白錯
綜分割布列，方、圓、條狀物件紛陳，在
光影震顫激盪中，清楚呈現待修而倒置的
腳踏車後輪，以及坐等客戶上門的母親。
店主人右手套上防油污的袖套，疲累地歪
靠磚柱稍事休息；工作過後，才潔身完畢
的兒子，赤裸上身正在披掛洗好的衣物。

圖 707．林權助　腳踏車修理行　1956-1960　台中　林全秀藏

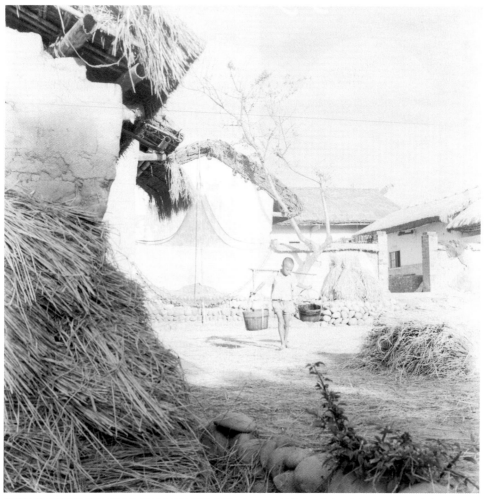

圖 708 · 林權助　挑水肥的小孩　1954　台中
林全秀藏

圖 709 · 〈挑水肥的小孩〉構成示意圖

破布叢林中，棲息為生活而窮愁奮進的一家人，林權助關懷弱勢的悲憫之心，在此相中宣洩無遺。

〈挑水肥的小孩〉（圖 708）鋪排明暗塊面配置，藉由灰色調天空與屋頂、前景茅草屋頂、壁面，以及暗色調稻草堆、地面陰影等，圈圍出明亮的中央主題區塊，聚焦於挑水肥的孩童，其身後布列網狀物、新抽芽的枝條和倚靠壁面的稻草束。觀者視線投注到中央區塊，一似從望眼鏡窺探而得的遙遠而隱秘的小天地。

此相光影和諧，有漸層變化，畫面繁複分割，圓弧、直線條、鋸齒形交相作用，有奇趣。明亮的中央區塊與暗色前景擠壓出多變化的強勁線條（圖 709），銀灰色網狀物與畫面右側長方形入口左右平衡，拱襯挑水肥孩童的三角構圖。彎月形網狀物弧形走勢壓向孩童背後，更增添多少沈重壓力，如此弱小身軀，擔受得起如許重擔？

全幅抽象的光影配置鋪陳奇特的構圖，呈現幻境一般境象，宛如精光內蘊的珍珠。林權助鄉野紀實攝影在變動無常的影像中，瞬間把捉妙合藝術原理的合理性構成；光影變易中，定格幽奇境象，純任自然，非人為勉力而成，有天開圖畫之妙。

〈大醮祭（之一）〉（圖 710）選定收割後的農地舉行，可見大批觀看野台戲的人群以及敬神的供桌一角。信徒在田地焚燒紙錢（〈大醮祭（之二）〉，圖 711）、

圖 710・林權助　大醮祭（之一）　1956　彰化員林　林全秀藏

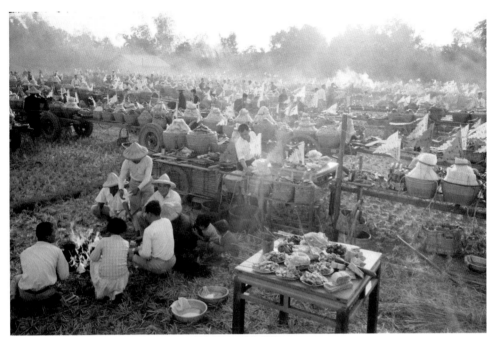

圖 711‧林權助　大醮祭（之二）　1956　彰化員林　林全秀藏

放鞭炮，煙灰飛揚。時近傍晚，弱化的斜光烘托出霧氣般氛圍，臨時裝設的燈泡也已亮起（〈大醮祭（之三）〉，圖 712），供桌上半透明酒瓶以及白色、淺色令旗瑩耀全場。林權助在此發揮蹲點等候功夫，用心觀照人潮的隨意性移動，到了某一時刻，雜沓紛陳的萬象隨機呈現某種秩序性組合（圖 713），那是林權助極力所要把捉的。這種合理化構成賦予相片整體穩定性，有效凝聚觀看者的視覺焦點，它比攝影棚中自行安排的光影特效，難度高出太多。

　　畫面中，前景走動的人物，其模糊身影被夕照框出亮邊，形質更顯具體而有空間感。全幅境象瑰祕幽奇，直探藝術人文深淵。

　　大醮祭〈神豬與信眾〉（圖 714）巧妙把捉瞇眼、微張嘴，嘴鼻上拱的神豬，以及瞇眼、微張嘴，頭略上仰的信徒，兩相比對，妙趣橫生。遠處模糊人臉與祈福祭旗上的二個福字成三角構圖，傳統中國文化以「福」字寓意幸福如意。神豬嘴鼻上拱，「肥豬拱福門」，豬拱發財門，豬肥家業盛，肥多可勝金，祝願家家戶戶發財發富。兩面祈福祭旗和前景一團黑髮上下包抄，框顯主題，全幅鋪陳信眾至誠的祈願，造形簡潔有力，蘊含豐富。

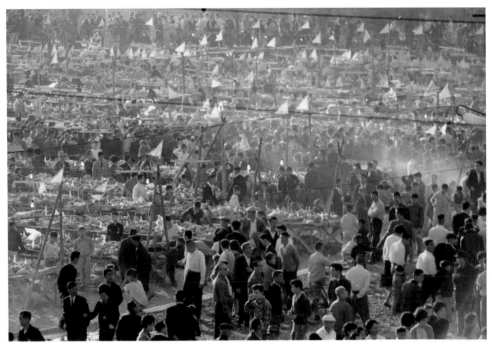

圖 712 · 林權助　大醮祭（之三）　1956　彰化員林　林全秀藏

圖 713 ·〈大醮祭（之三）〉構成示意圖

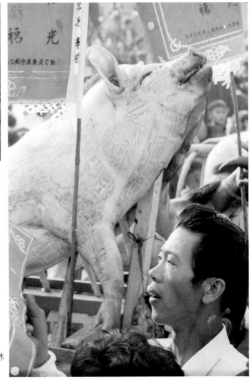

圖 714 · 林權助　神豬與信眾　1956　彰化員林
　　　　林全秀藏

攝影藝壇一怪傑

王偉光

林權助秉性敦厚，見了人滿臉堆笑（圖715），爽朗笑聲如春風一般沁人心脾。「生年不滿百，常懷千歲憂」，窮人家的小女孩（圖716），賣香燭金紙的老翁（圖717）……，一笑解百憂，笑容一似溫暖陽光遍灑大地。國畫大師張大千與舊識〈相見歡〉（圖718），舊友擁抱之姿贏得張大千喜笑顏開，比出手勢；旁觀者一作笑一冷眼，劇力十足。花飾壁面邊線與擁抱之手連結成環抱畫面的大走勢，圈圍主題，帶出溫馨與氣勢。

林權助追求陽光（圖719），手握相機拍向浩瀚無垠的藝術人文蒼穹（圖720）。在光影不斷變易的有情世界，林權助以鏡頭觀照斯土斯民，如貓捉老鼠（圖721）晝潛夜伏，靜心守候，快門開闔之間，捕捉得奇象妙照。農民耕植大地，〈天地悠悠耕牛行〉（圖722），天上浮雲與之應和，前方田畦與之拮抗（圖723），浮雲之後又有暗雲，現出樹叢狀陰影，和映照田水的水牛倒影兩相

圖715・成功嶺大專生暑訓懇親會，林權助夫婦（左1、左3）前去探望長子全祐（左2），林權助露出爽朗笑顏　台中烏日　林全秀藏

圖716・林權助　天使般笑臉　1955　台中馬舍公廟　林全秀藏

圖717・林權助　賣香燭金紙的老翁　1955　台中城隍廟前　林全秀藏

圖 718・林權助　相見歡　1975　台中中山堂　林全秀藏　左 1 張大千

圖 719・林權助追求陽光　林全秀藏

圖 720・林權助拍向浩瀚無垠的藝術人文蒼穹　林全秀藏

圖 721・林權助　光影變易貓捉鼠　1955　台中市郊某農舍後院　林全秀藏

圖 722 · 林權助　天地悠悠耕牛行　1954　彰化
林全秀藏

圖 723 · 〈天地悠悠耕牛行〉構成示意圖

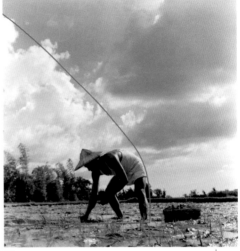

圖 724．林權助　折腰向水田　1954　彰化花壇　林全秀藏
圖 725．〈折腰向水田〉構成示意圖

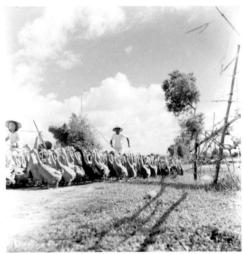
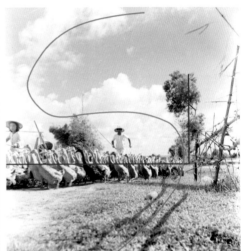

圖 726．林權助　趕鵝　1955　台中　林全秀藏　　圖 727．〈趕鵝〉構成示意圖

共鳴。〈折腰向水田〉（圖724），插秧的農夫有白雲拱襯（圖725），田間擺放的秧籃向上呼應兩團烏雲，天地景觀變異之奧，有機結合有情世界，為林權助徒手攫取？！

　　〈趕鵝〉（圖726），飛龍在天！天空中渦卷雲結合地面竹籬笆陰影，形成氣勢磅礴的大Ｓ形構圖。鵝群歸整成窄長矩陣，與近旁樹木形成「」」形構圖（圖727），極精簡。光影呈象，明暗階調由亮部遞進至暗部，分出四階，層次分明。趕

圖 728．我本漂撇少年郎　林振堂藏　左 2 林權助；漂撇 phiau-phiat，瀟灑、脫俗。

圖 730．林權助有江河之思　林全秀藏

鵝人手持細長竹竿驅趕鵝群，作勢前行，他立於畫面中心位置，為焦點所在，所著白衣褲，其明暗階調貼合身後白雲，逆光陰影下的五官漆黑一片，有乘雲而來的妙趣。趕鵝人手上細長竹竿與畫面上四處飛撇飄搖的細枝、竹葉，營造天高雲長、暑日炎陽的微風效果。大自然隨意舒展，逍遙自在的情思意韻，切合林權助本真，〈我本漂撇少年郎〉（圖 728）。

圖 729．林權助　天際担水　1952　南投日月潭　林全秀藏

　　天色向晚，一婀娜女子〈天際担水〉（圖 729）過吊橋，身後含情枝條送遠。吊橋盡頭遠樹林中是我家，也可乘興步著朵朵白雲，遨遊天際作仙人遊。

圖 731．林權助　散髮弄扁舟　1952　南投日月潭　林全秀藏
圖 732．林權助　月潭擺渡　1952　南投日月潭　林全秀藏

731 | 732

圖 733．願牽一柳絲，以寄思親意　林全秀藏　林權助背影照
圖 734．願折一蘆草，以寄思鄉情　林全秀藏　林權助背影照

733 | 734

　　林權助胸懷蒼穹，有江河之思，委婉情思宛如潺湲流水，寫我胸臆之真（圖730）。今朝〈散髮弄扁舟〉（圖731），天水何浩淼，暫作羲皇上人；〈月潭擺渡〉（圖732），粼粼波光邀明月，有情芳草依依。在河畔，〈願牽一絲柳，以寄思親意〉（圖733），〈願折一蘆草，以寄思鄉情〉（圖734），〈蘆葦叢外是吾家〉（圖735），

圖 737 · 林權助　鴨兒尋覓來時路　1952　南投日月潭
　　　　林全秀藏

圖 735 · 林權助　蘆葦叢外是吾家　1954　台中
　　　　林全秀藏

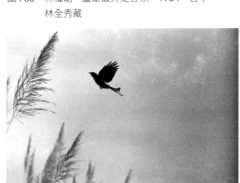

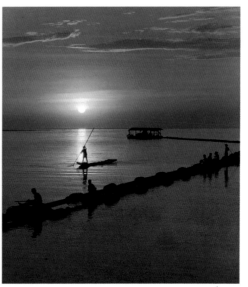

圖 736 · 林權助　孤鳥返林　1954　南投　林全秀藏
圖 738 · 林權助　瑰美夕照揚金波，迎送歸棹人　1960　台中龍井　林全秀藏

736 ｜ 738

清曠野地，思鄉之情比草長。

　　天色漸暗，〈孤鳥返林〉（圖 736），〈鴨兒尋覓來時路〉（圖 737）；〈瑰美夕照揚金波，迎送歸棹人〉（圖 738）。靜夜萬籟俱寂時，幾許清光照臨河邊洗浣人，蕩出心波（圖 739）。

　　五光十色滾滾紅塵，〈我拍故我在〉（圖 740），〈看我定影人生〉（圖 741）！

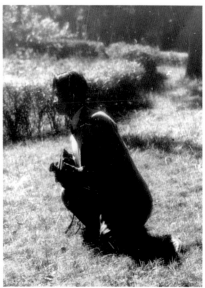

圖 739・林權助　子夜河邊洗浣人　1952　南投日月潭　林全秀藏

圖 740・我拍故我在　林全秀藏　林權助拍照身影

圖 741・看我定影人生　林全秀藏　林權助拍照身影

林楊梅念佛境象

王偉光

　　林草、林楊梅夫婦篤信佛道（圖742、圖743），多行善事。民國34年（1945），台中第二市場旁的馬舍公廟（舊名輔順將軍廟）一隅，有扶鸞問事活動，闡揚關聖帝君教義，頗多靈驗，參拜者絡繹不絕，林草有地利之便，應也渥蒙神恩。1947年，林草和張阿灶、黃永章等人集資贈獻日式房舍一棟，由奉祀關聖帝君的霧峰草湖贊生堂分香設立醒修堂（今之醒修宮），林草任副堂主。林楊梅平日操持家務、幫夫款待賓客之餘，常上佛祖廳拈香拜佛（圖744），或在臥房（圖745），或在自家庭園虔心唸誦「南無阿彌陀佛」佛號。

　　二次大戰末期，1945年1月起始，美軍飛機幾乎天天空襲台灣，澳洲皇家空軍、英國皇家海軍的飛機也曾零星參與。是年2月，台中首次遭受聯軍軍機轟炸，水湳機場附近，尤其是高射砲分布較密集的後庄陳平地區，損害最為嚴重。台中市北屯也遭波及，林草的大女兒當時住北屯，房屋被炸毀，乃遷往台中市烏日區樹子腳定居。

　　林草為了躲避空襲，舉家遷往樹子腳，投奔大女兒。樹子腳是典型農村樣貌的鄉下地方，蚊蟲較多，林楊梅不幸罹患瘧疾，高燒不退而瞎眼，時年六十歲。

　　林楊梅目盲後，不改芳潔習性，把自己打理得潔淨齊整，一心念誦佛號。林權助秉性純孝，心疼老媽的劫難苦楚，他於1954至55年間（圖746-752），以鏡頭記錄下

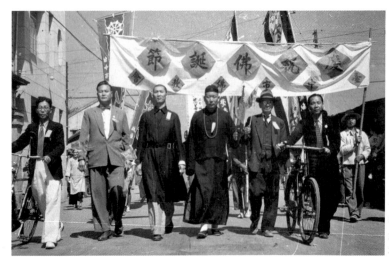

圖742
慶祝佛誕節的遊行隊伍，林草（右3）為前導人員之一
約1943　台中
林振堂藏

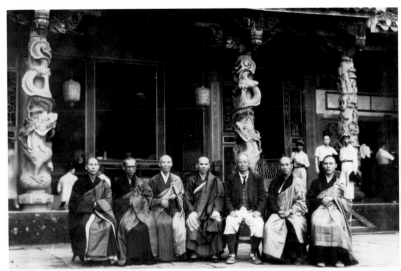

圖 743
林草
林草（右3）與寺廟
住持、高僧合影
約 1945
9.7×14.8cm
台中
林振堂藏

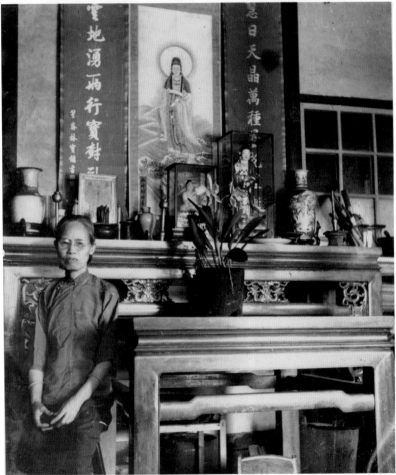

圖 744
林權助　林楊梅坐
於自家神龕旁
約 1944
14.4×12.2cm
台中
林雪娥藏

圖 745．林多助　林楊梅潛心佛事，常時念誦佛號　約 1936　10.1×10.5cm　台中　林雪娥藏
圖 746．林權助　林楊梅虔心念佛（之一）　1954.8.9　11.9×8.2cm　台中　林雪娥藏

<div style="text-align: right">745 ｜ 746</div>

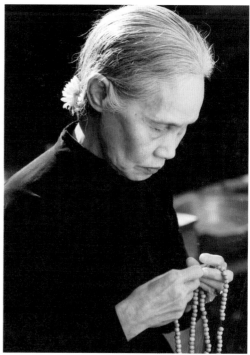

圖 747．林權助　林楊梅在臥房虔心念佛（之一）　1954.8　12×8cm　台中　林雪娥藏
圖 748．林權助　林楊梅鬢邊簪上香花，虔心念佛（之二）　1954.8　台中　林全秀藏

<div style="text-align: right">747 ｜ 748</div>

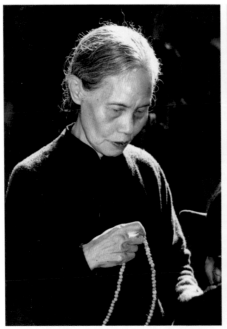
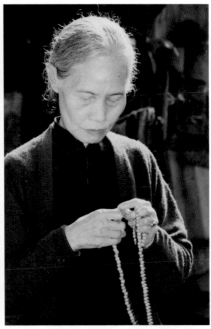

圖749．林權助　林楊梅在自家庭園虔心念佛（之一）　1954.8　15.7×10.9cm　台中　林雪娥藏　749 | 750
圖750．林權助　林楊梅在自家庭園虔心念佛（之二）　1954.8　台中　林全秀藏

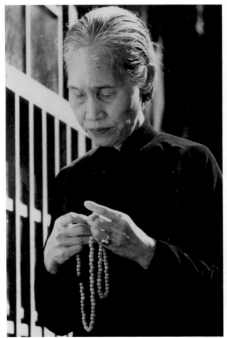

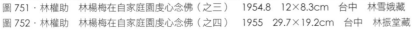

圖751．林權助　林楊梅在自家庭園虔心念佛（之三）　1954.8　12×8.3cm　台中　林雪娥藏　751 | 752
圖752．林權助　林楊梅在自家庭園虔心念佛（之四）　1955　29.7×19.2cm　台中　林振堂藏

圖 753．林權助　林楊梅粲然微笑　1954.8　12×7.7cm　台中　林雪娥藏

圖 754．林權助　外婆與我　1955　台中　林雪娥藏　林楊梅喜迎金孫王偉光（時年 3 歲）

圖 755．林權助　林雪娥和母親林楊梅合影　1956　台中　林雪娥藏

　　　　畫面右下角露出一小截筆者頭部形影，形成有趣的三角構圖。

圖 756．林權助　林楊梅吃飯身影　1956　台中　林全秀藏

　　　　簡潔的白、褐、灰、黑色面有力撐起畫面的結構與階調，色彩溫潤細緻，浮顯林楊梅內心幽微。

圖757 · 林權助　秋菊映真容　1956　台中　林全秀藏
圖758 · 王偉光　神龕前的林雪娥　2009.1.27　台北　王偉光藏
　　　林雪娥踵繼其母足跡，在家中設置神龕，日日拈香祝禱，祈求家人平安、順利。

　　林楊梅念誦佛號時，萬緣放下的虔誠寧靜境象，其內在灼然靈光驅散目盲的陰翳，得以粲然微笑，喜迎春夏秋冬。

　　〈林楊梅粲然微笑〉身影（圖753），描繪林楊梅坐於廚房邊，斜陽灑下一地竹籬笆線影，與窗戶欄杆兩相呼應。照片右下方，一名女子的白色裙角往左上方延伸，連結白色灶頭，造成一股大的動勢。強烈的黑白對比，剪影似勾繪出從闇黑世界浮現的林楊梅局部笑臉，深刻感人，而衣、裙、襪精準的質感呈現，展演林權助的攝影功力。

　　林楊梅以念誦佛號安渡漫長十二年幽黑，她的靜穆念佛形影深植子女心中（圖755），吃飯時些許落寞，點滴為林權助所神取（圖756）。林權助巧妙把捉林楊梅瞳孔反光亮點（圖757），她一如明眼人，兩眼露現神采，溫潤的顏面微泛淡淡憂傷；至情寫真容，直映照觀者心靈深處。家慈林雪娥迭受世道橫逆衝擊時，常說：「我要學我老母（lāu-bù）念佛」，不理世事了（圖758）。「水月觀音」讓人一睹其相，萬緣皆空，林權助拍攝的「林楊梅虔心念佛」境象，觀者一睹其相，悲憫虔敬之心隨生。

林雪娥巧妝扮

王偉光

　　林草育有五男九女，舉凡出現在本書照片中之人物，以及五男九女排序，列表於下，以供尋索。

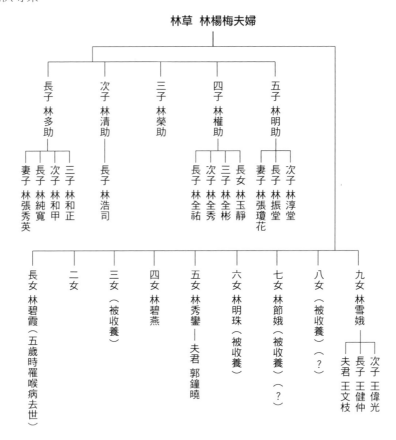

　　台灣民間習俗：小兒初生後，會找算命師批八字斷吉凶，算命師陸續批斷：林草的九個女兒一生下來，有五個該分人（ài pun-lâng，應該讓他人收養），才養得活。列表中被收養的「七女」、「八女」只是暫定排行，確切排行順序已不可知。

　　林雪娥排行第十四，往前一位為五哥林明助。林雪娥呱呱墜地之際，算命師對林楊梅說道：「妳已經有五個後生（hāu-seⁿ，男兒），很好命了；妳生太多，對身體不好，這樣不行，這一位要抱去給人育（phō-khì-hō-lâng-io，抱去給別人收養）。」林雪娥長

圖 759・林權助　林家子姪輩口中的大姑（左起）、二姑、屘姑、三姑和四姑　9×13.8cm　台中　林振堂藏

得很可愛，她一被抱走，林楊梅思念女兒，每天泣訴：「我真不甘啦（goá-chin-m-kam-là，不忍分離之情）！」沒多久，又把這位「心肝仔子（sim-koaⁿ á kiáⁿ）」抱回來。

　　論及兄弟姊妹排行，林雪娥位居末位，閩南話稱末子為屘（ban），子姪輩因而稱呼林雪娥「屘姑仔」（ban-ko-á），並重新定位有親戚往來的幾位姑媽：林草的次女為大姑；三女，二姑；四女，三姑；五女，四姑；九女，屘姑（圖759）。

　　林雪娥從小深獲父母兄姊疼愛，集萬千寵愛於一身，愛做什麼就做什麼，上好命（siōng-hó-miā，最好命）。她三姐林碧燕（圖760）代母職，幫她洗澡，

圖 760・林草　懷抱小狗的林碧燕　約 1927　台中　林振堂藏　林碧燕時年 16 歲

圖 761・林草　林雪娥手拿富士蘋果，立於門松前　約 1928　台中　林振堂藏

打理一切，林碧燕曾笑著告訴家弟王怡淳：「你媽媽出生時，我比我的老母（lāu-bù，母親）還早一步看到她呢！」每逢年節拜拜，家族聚餐，林楊梅百忙中不忘叮嚀：「雞腿要留一根給你邝姑仔喔！」〈林雪娥立於門松前〉（圖 761），二歲大的林雪娥頭

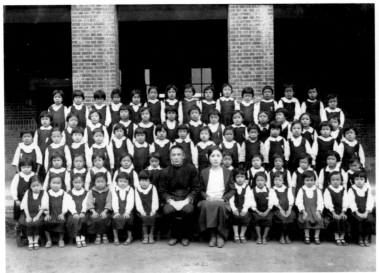

圖 763
〈林雪娥就讀小一的團
體照〉局部，林雪娥小
影

圖 762．林草　林雪娥（男老師右側）就讀小一的團體照　1934　10.8×15cm　台中
　　　　林雪娥藏

戴羊毛呢帽，身穿方格呢大衣，小手托著富士
大蘋果，與門松合影，一身富貴帥氣。「門松」
是日本新年飾物，國曆正月初一至初七，在自
家門前將稻草桿圍繞三根巨竹，搭配青松以迎
神，歡慶新生；日治時期的台灣依循此風俗。
林草並於相片左側手書：「九女雪娥　中山路
寫真館前　約民國 17 年」。

　　林雪娥就讀小學（圖 762），那時的小女生
和現今小女孩一樣，喜歡趕流行，購買美少女
畫片（圖 764、765），追求美姿、巧妝扮。上
了中學，林雪娥說，她「真有興趣做衫（chin-u-
hèng-chhù-chò-san，對裁製衣服很感興趣）」、
織毛衣。過不多久，適逢第二次世界大戰末期，
成天躲空襲，學校常停課，無法繼續就學，林

圖 764．林雪娥就讀小二時所購買，有著美少女插畫
　　　　的「生日手帳」（記載好友何時生日的記事本）
　　　　1935　13.2×9.3×0.9cm

764
———
765

圖 765．「生日手帳」內頁書影

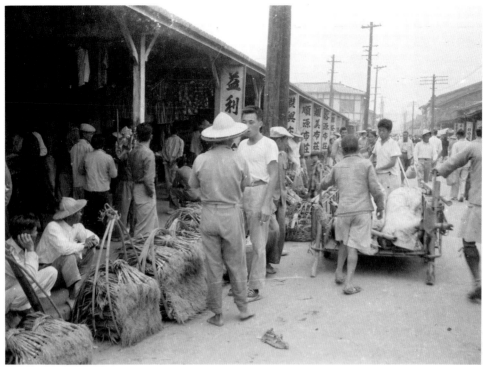

圖766‧林權助　台中第二市場的布莊　1956　林全秀藏

圖767
王偉光
「詩文」眼鏡袋
清末民初
15.4×7.4cm
王偉光採集自山西襄汾

圖768
〈詩文眼鏡袋〉背視圖
蔓藤架上吊掛餵養的
小鳥，情境近似圖版
269、278。

雪娥乃前往「太陽堂餅店」老闆娘林何秀眉開辦的「秀眉婦女洋服研究處」學洋裁，又到補習班學立體剪裁以及英語，買了些日文洋裁雜誌 WOMAN BOUTIQUE、LADY BOUTIQUE……，看到喜歡的樣式，用心揣摩。她不時前往布莊挑選布料（圖766），依照個人喜好，重新設計，量身剪裁合宜的少淑女服裝。

　　林雪娥恪守母親的教誨：「查某人不好過街（cha-bó-lâng-m-hó-kóe-ke，女人家不宜過街）」，不四處串門子，安安靜靜在家學做料理，勤女紅，「有美必親，無微不顯」（圖767、768）。她和她媽媽一樣愛媠（ài-súi，愛漂亮），講究梳妝打扮，把自己打理得清新明麗，光采照人。婚前，她為自己裁衣製裙，婚後，以滿懷愛心一針一線為她的孩子增添新裝。

　　林權助從小看著么妹一天天長大（圖769），害羞的小鴨鴨逐漸蛻變成美麗大方的天鵝，他以充滿疼惜（thiaⁿ-sioh）之心掌控鏡頭，記錄下林雪娥在自家庭園、各個場所的倩影（圖770-782）。林權助擅長以逗趣的表情、誇張的肢體動作，誘引被拍攝者在輕鬆自如氛圍下，展露發自內心的微笑，寫形也寫神，佐以對光影變幻的掌控，

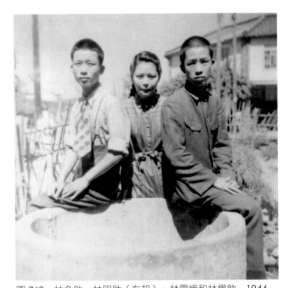

圖769・林多助　林明助（左起）、林雪娥和林權助　1944
5.2×5.2cm　林雪娥藏
林雪娥所穿的衣服，皆為自行買布、設計，剪裁製成。

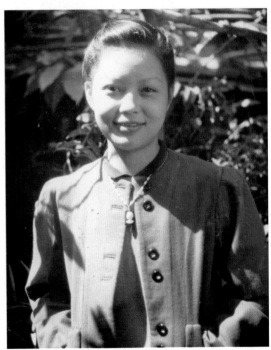

圖770・林權助　林雪娥在庭園中　1947　11×7.7cm　台中
林雪娥藏　攝於林寫真館後院庭園，明媚陽光映現明朗燦笑，發自內心的微笑輕鬆宜人；臉部暗處以中間階調呈現圓潤的立體感。林雪娥自行裁製的時新款式大衣與女王頭胸墜，粧點出才女雅韻。

771 | 772
773

圖 771
林權助　閒坐的林雪娥　1947　11.2×7.6cm
台中　林雪娥藏

圖 772
林權助　林雪娥半身倩影　1947　9.5×7cm
林雪娥藏
此衣採用打褶技法，耐心細心做成；衣如其人，
柔順明麗。

圖 773
林權助　身穿旗袍的林雪娥　1948
8.5×6.3cm　台中　林雪娥藏
表情特寫，旗袍委託他人所作。

圖 774
林權助
身穿毛衣的林雪娥
1948　11.1×11.7cm
台中
林雪娥藏
毛衣穿搭花布衫，皆為
林雪娥手織、裁製。

圖 775
林權助
林雪娥在台中公園
1948　11.5×15.5cm
林雪娥藏

圖776‧林權助　伊人在水之畔　1948　10.6×10.8cm　林雪娥藏　林雪娥倩影
圖777‧林權助　逆光中的林雪娥　1948　12×9.5cm　台中　林雪娥藏　動人心弦的迷濛之美

<div align="right">776 ｜ 777</div>

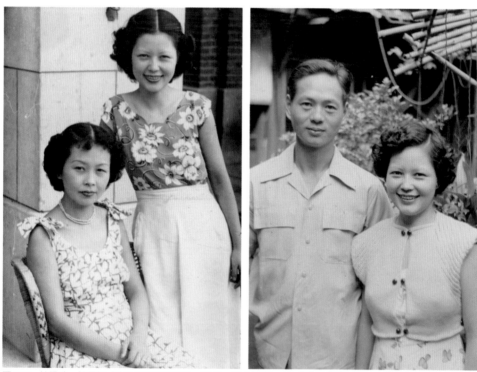

圖778‧林權助　林雪娥（右）和四姊林秀鑾　1948　11.3×7.9cm　台中　林雪娥藏
圖779‧林權助　林雪娥王文枝定婚留影　1948　11.3×7.7cm　林雪娥藏
　　　　所穿毛衣為林雪娥親手織成，款式新穎大方。

<div align="right">778 ｜ 779</div>

圖780‧林草71歲壽誕紀念照　1952
20.1×27cm　台中　林雪娥藏
林草71歲（虛歲72）生日，夫妻倆與兒
孫合影。

圖781‧〈林草71歲壽誕紀念照〉局部
　　　際此盛會，林雪娥在自行編織、裁製的飾
　　　上下足功夫，她手抱筆者，毛料格子衣、
　　　褲上下呼應，衣領綴以手鉤毛線飾物，
　　　和筆者的毛線鞋兩相配合，童衣還繡上
　　　小雞等圖樣，足見巧思。

圖 784
林權助　吹喇叭　1956
林全秀藏
筆者身穿家慈手織毛衣，和表哥林全祐靠著
廊柱吹喇叭，馬路上行人如真似幻移行，意
象飄忽。

圖 782
林權助　筆者（左起）、筆者的姑媽王
綠楓、筆者大哥，以及家慈林雪娥合影
1955
14.1×11.9cm
林雪娥藏
年邁的林雪娥見此照片，手指著筆者衣服
上，她年輕時縫製的小火車貼布繡，道：「你
看，很可愛嘛！」依舊少女心。

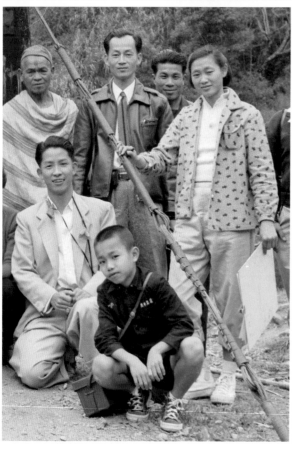

圖 783
林權助（第二排左1）和王綠楓（右1）等
合影　1953　南投霧社　林全秀藏
筆者的姑媽王綠楓跟隨林權助一行人，前往
霧社寫生。她畢業於臺師大美術系，曾在陳
夏雨處學雕塑，也是筆者的繪畫啟蒙師。

間而嘗試藝術氛圍的營造。

1950 年以後，成衣鋪天蓋地充斥坊間，終止了民間婦女以己力探索服飾妝扮之美的百花綻放年代。她們在有限資源下，藉由巧心慧眼認真觀察，「有美必覿」，努力學習研發，織繡裁剪出深具個人特色、面貌各異的服裝紋飾之美，豐富了當代社會服飾審美趣味，展現女子細膩情思與無窮創造力，留給兒孫綿延不絕的溫熙母愛。這也是婦女終身學習、自我成長的康莊大道，家慈閒聊間取出陪伴她一生的編織套件（圖 785），感嘆地說：「我很愛舞（bú，放膽隨己意製作）這些，看到家裡還有一些毛線，想織點東西。現在老了，手硬了，眼睛也不怎麼好，腰有時會酸，坐不久」，無法延續個人的興趣。

圖 785・王偉光　伴隨林雪娥一生的編織套件
未開啟的套件尺寸 33.5×11×2.5cm

林權助拍攝的這一批照片，為我們保留了 50 年代台灣民間婦女勤女紅、手作服飾，巧妝扮的美麗鴻爪。

林雪娥婚禮倩影

攝影：林權助　撰文：王偉光　收藏：林雪娥

　　1947年前後，一位年輕偶儻的少年郎來到林寫真館拍照，不多時，被林草的幾個兒子所吸引，這幾個兒子喜歡玩樂器，組成家庭樂團，也登台表演過（圖786）。少年郎名叫王文枝，在台中市近旁就業，他多才多藝，擅長曼陀林與夏威夷吉他，即刻加入林權助兄弟的家庭樂團行列，一同彈奏歡愉。近水樓臺先得月，王文枝和林雪娥漸有互動，相互結交（圖787），終結連理。

　　婚禮在醉月樓酒家（圖788）舉行，台中醉月樓與台北江山樓南北齊名，是當時中部地區名流雅士、地方仕紳交誼聚會場所。證婚特邀林雪娥的三姊夫楊天賦主持，楊天賦時為台灣省參議員（省議員之前身），「台灣獅吼」楊肇嘉之弟。

　　林雪娥時年二十二，人比花嬌，閉月羞花的風姿以及結婚儀式的審慎、莊重，在林權助細膩掌鏡、一路跟拍下，完整呈現（圖789-806）。

圖786・林草的兒子組成家庭樂團，次子林清助（右1）、五子林明助（左1）等人曾登台表演　台中　林振堂藏

圖 787．林雪娥（右起）、王文枝相互結交，在林權助陪伴下，前往寶覺寺禮佛　1948　台中　林全秀藏

圖 788．綠川近旁的醉月樓酒家（相片右側二層樓四開間建物），右臨鐵路飯店　1955　林全秀藏

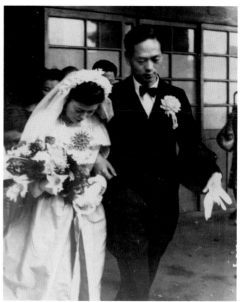

圖 789·林雪娥在家中佛祖廳敬神，叩頭拜別父母後，一身雪白婚紗，手捧花束，低頭步出大門。
圖 790·新郎王文枝前來迎娶，林雪娥含羞低頭斂容隨行。

<div align="right">789 ｜ 790</div>

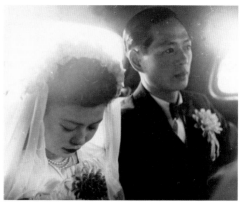

圖 791·六部禮車在林寫真館前排列等候，前行的禮車披掛紅彩帶，花環圈圍紅底雙喜金字。
圖 792·禮車內的林雪娥頸掛珍珠項鍊，低頭下視；林權助坐於禮車前座，車行間面對兩扇直射光
　　　　窗戶，未使用閃光燈，逆光拍下此相。人物面容清晰可辨，珍珠項鍊晶瑩亮麗，表現細膩。

<div align="right">791 ｜ 792</div>

圖793

新娘步出禮車的剎那，身穿花色旗袍、鬢邊簪花的伴娘幫忙撩起裙擺，露出新潮白鞋。

林權助快拍此照時，並不單獨聚焦於新娘子與花衣伴娘。相片右半部暗色背景露現新娘五哥林明助的半臉，他看向醉月樓，似在傾聽某人叮囑；其下方，小女孩模糊身影以手指向新娘子，雀躍輕呼：「新娘子到了！」

林權助把捉戲劇性一幕，有主角，有配角，有故事情節。

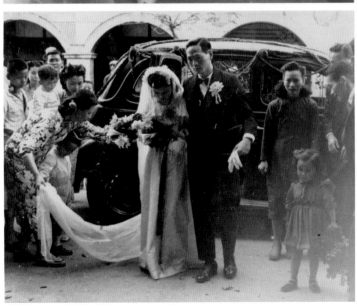

圖794

步出禮車，新娘子不改低頭下視的委婉姿容，任由新郎牽引前行。花衣伴娘躬身手扶新娘，幫忙提起婚紗拖尾，不讓拖地玷污。相片左側，林雪娥的四姐林秀鑾抱著孩子，看向長條型下擺；相片右側，大哥林多助以手輕推左手拿花的小女孩，促其前行，這位小花童原來就是之前以手指向新娘子的小女孩。

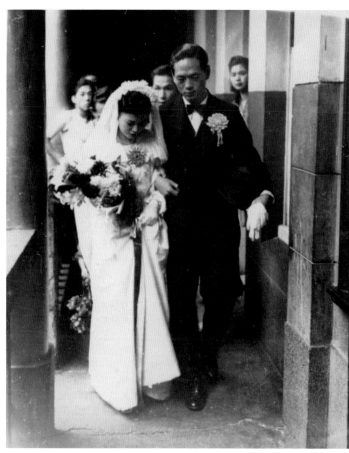

圖 795
走在醉月樓二樓走道，新郎新
娘前行，小花童緊跟在後，相
片左下方依稀可見小花童的小
手與花束；眾賓客隨行在後。

圖 796
休息室中落座，等待服務人員
打點諸多細節。

圖 797
林權助運用「光的書寫」手法，聚焦於光影變幻及整體構成來拍攝。逆光下的暗室被白光照射出幾區亮白，更顯新娘禮服與鮮花的白淨。黑、灰、白區塊有條理布列，穩妥合宜，具現造形強度。白色頭紗輕攏卷髮和肩頭褶曲衣紋，階調細膩動人。微光勾勒新娘低垂的秀麗臉龐，五官漫漠不明，觀者尋思之前的印象，再探新娘子漫漠無際的心思，意韻深似海。林權助捨棄拍照人像時，突顯臉部特徵的補光方式，專注於光影特效下，人物心理層面的隱微宣抒，可謂「光影詩人」。

圖 798・結婚典禮即將開始，親友將她補補粧，再塗一遍口紅；相片右側隱約可見伴娘之手與一小截花衣。這件作品構圖嚴謹，形體飽滿，明暗節奏及虛實配置繁複妥切，同樣不以說明性為目標，新娘玉容以及塗口紅的手隱入灰黑背景中，餘韻悠然縈繞。

798 | 799

圖 799・新娘補粧的構圖示意

圖 800 · 男女花童一手拿花，一手牽起新娘子的婚紗拖尾，跟隨新郎新娘進入禮堂。證婚人楊天賦立於披掛神帳的桌子後方，桌上蟠龍燭台的紅燭燭光搖曳，其身後張貼紅底雙喜大金字，國父遺像高懸。

圖 801 · 西式樂團奏起結婚進行曲，鼓號弦樂齊鳴。

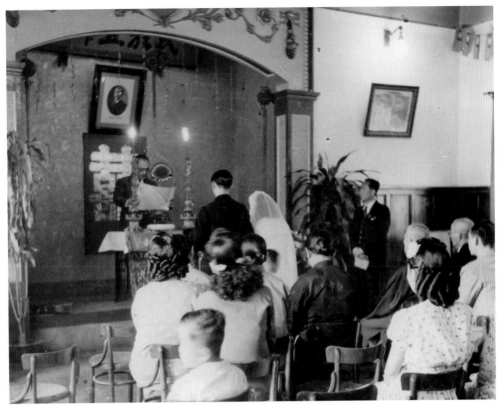

圖 802．親友列坐，證婚人宣讀結婚宣言。

圖 803．證婚人為新郎、新娘戴上婚戒。

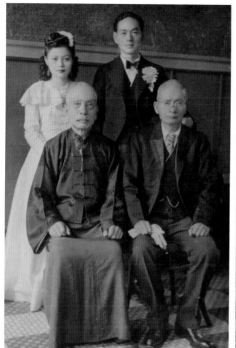

圖 804，兩位新人和家長、長輩合影留念，前排右 1 為林草。

圖 805，林雪娥和四姐林秀鑾合影

王文枝‧林雪娥結婚典禮記念 1949.4.17. 於醉月樓

圖 806，最後，新郎、新娘與眾親友大合照，禮成。

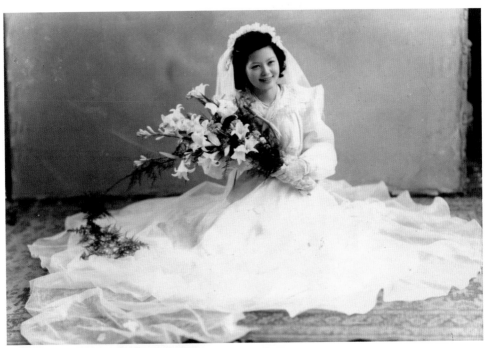

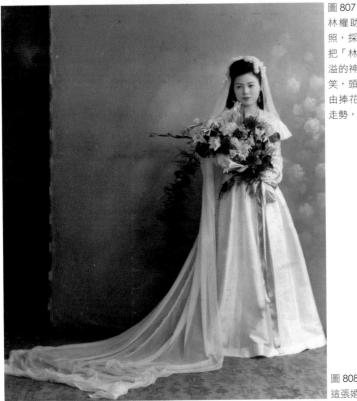

圖 807
林權助在攝影棚拍攝的這張婚紗照，採用最為平穩的大三角構圖，把「林寫真館」公主林雪娥幸福滿溢的神情完美呈現。林雪娥滿臉堆笑，頭略右傾，順勢帶動從頭部經由捧花，落於裙擺上蔓草的一個大走勢，帶出活潑氣息。

圖 808
這張婚紗照的境象，一似仙女下凡。

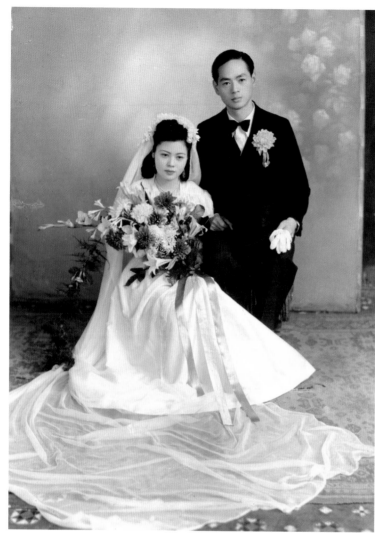

圖 809
林權助連續拍了三張林雪娥婚紗照，這一張的燈光投射最為成功，人物顏面亮、暗部位階調接近，膚色自然。新娘白色婚紗與新郎黑色西裝黑白分明，質感豐富；全幅明朗優雅，影像細膩清晰，相片裡的花朵似可以手探取。比較其父所拍攝的婚紗照（圖810），林草可謂古典莊重，構圖嚴練；林權助則築基於古典，飛躍在外光派明亮、舒活氛圍中。

　　林權助 28 歲之年（1949）拍攝這批林雪娥結婚紀念照，兼顧商業、藝術攝影，成效斐然，應也是贈予么妹的一份美麗賀禮，藉由影像紀錄她最美麗、最幸福的人生片段，林雪娥把此一甜蜜回憶細心珍藏於相簿中。

　　歲月荏苒十三載，1962 年，林權助之妻林吳足美在日本東京山野高等美容學校進修三年後，學成返台，籌畫開店營運。她先在林照相館二樓從事新娘美容、美髮行業，配合林權助婚紗攝影，事業蒸蒸日上（圖 811），而於次年購入隔鄰店面，正式掛牌，開啟今日台灣婚紗攝影公司整體經營的先河。林權助有了先前的拍攝經驗，遇此事業上嶄新挑戰，自然駕輕就熟，游刃有餘了。

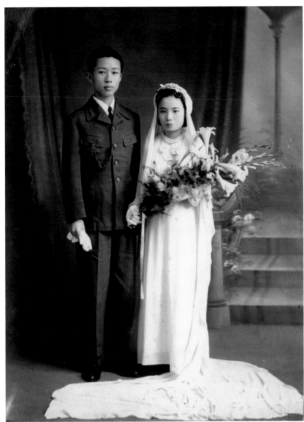

圖 810
林草　林明助結婚照　15×11.1cm
1944 年 4 月 29 日，林草為五子林明助拍
攝的這張結婚照，以灰黑為主階調，階調
的漸層極為細緻、沉穩，寓目舒適。
身穿白色婚紗的新娘與披地的拖尾形成三
角構圖，突出於灰黑背景之前，橫長的拖
尾和新娘身高等長，平行於背景階梯。新
郎、新娘站立之姿和立柱也相互平行，新
郎外凸的西裝與壁面柱子暗藏「Ｍ」形，
一暗一明，好似相片會呼吸一般，整體構
圖嚴謹精練，構思頗為巧妙。

圖 811
林吳足美（右 1）在自營店示範化妝術
約攝於 1962 年
林全秀藏

林權助　**413**

天真無邪的笑臉

王偉光

1901 年，林草開辦「林寫真館」，事業有成，1919 年後擴大事業版圖，兼營糖廍（thg-phō，原始的製糖工場；林草也自營甘蔗園，圖 812）和客運業務。其居家以及寫真館坐落處，含括台中市中山路、三民路二段轉交口這一大片地方。

事業做大了，酬酢就多，林草礙於情面為人做保，兼之糖廍等事業經營不善，不得已販售家產以處理債務，最終只留存林寫真館、林權助宅第未落外人之手（圖813）。

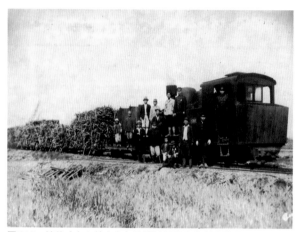

圖 812 · 林草（右 3 前立者）監看甘蔗園中收割的甘蔗，正準備以五分車載運　林振堂藏

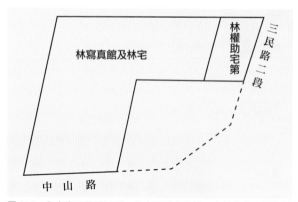

圖 813 · 台中市三民路二段、中山路轉交口這一大片地方，原為林草所擁有。

1949 年，國民黨政府主政，市面上禁用日文，「林寫真館」改名「林照相館」。1952 年，林草七十一歲，已逾古稀之年，逐漸把「林照相館」交付跟隨他歷練了十七年的四子林權助（圖 814）。林草卸下一生重任，懷抱孫兒（圖815），養鳥澆花，頤養天年。歲末之際拍攝〈林公草古稀晉一壽誕紀念照〉（圖 816），但見兒孫成群，家庭和樂，人人稱羨。

1953 年 5 月，林草和五子林明助等家人前往竹山遊玩，返途搭乘上有頂蓬、兩排長型座椅的客貨兩用車。當時，林草懷抱么女林雪娥的長子王健仲（時年 4 歲），途經北港不幸遇上車禍，林草護孫心切，

圖 814．拍此相的次年，林草（戴帽者）將「林照相館」交由四子林權助輔佐經營　5×5.2cm
　　　　林權助攝於 1951 年　林雪娥藏

圖 815．林草晚年懷抱孫兒（林浩司），養鳥澆花，頤養天年　7.4×9.4cm　林雪娥藏

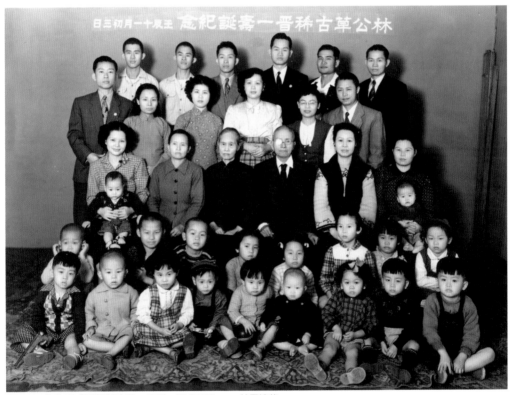

圖 816．林草 71 歲壽誕紀念照　1952　20.1×27cm　林雪娥藏

圖 817・林榮助　林雪娥母子在聖林攝影社留影　林雪娥藏

不及自我防護，剎時人天永隔，王健仲只受到輕微碰撞。

　　林草過世之後分家產，「林照相館」舊址由三子林榮助繼承，創立「聖林攝影社」（圖817）；林權助將「林照相館」遷移至自宅，繼續營業。1970年，林榮助不幸車禍往生，1974年，「聖林攝影社」結束營業，舉家遷居台北。

　　林草的么女林雪娥婚前與父母同住，婚後（1949），夫妻倆遷居四哥林權助宅二樓，林權助闔家則住三樓，兩家人的孩子平日玩在一起，一起上學。〈天真無邪的笑臉〉（圖818）攝錄林權助長子林全祐（左）與林雪娥次子王偉光（筆者）穿著涼快衣褲，打赤腳，坐於「聖林攝影社」（前身為「林照相館」）庭園房舍門坎上，或瞇著眼開口而笑，或瞪大雙眼抿嘴而笑，手勢各異；身後細長條淺色物件使突顯主題的暗黑背景透氣，造成空間深度。這兩個孩子天真稚拙、純潔無瑕的心靈，躍然臉上，古德所言，要我們返回性靈之天，大概就是回歸到不受世俗污染、煩惱不生的這個狀態吧！？人類最珍貴的一刻，被林權助神取！

　　年歲漸長，玩興就高，三位表兄弟（〈相親相愛小兄弟〉（圖819，左起林和正、王偉光、林全祐）在林權助憩息的榻榻米上，應已喧鬧過一回，彼此握手、搭肩，開心笑成一氣。接著尋寶（圖820、821），王偉光和林權助的長子全祐、次子全秀取來

圖818・林權助　天真無邪的笑臉　1955　5×5.4cm　林雪娥藏
圖819・林權助　相親相愛小兄弟　1956　5.4×5.3cm　林雪娥藏

林權助攝影袋，正專心翻看裡面的物件。歲月荏苒，六十多年後的今天，稚齡小兒已成灰髮老叟，三人為了紀念林權助百歲冥誕，以懷念崇仰之心，再次合力挖掘林權助的藝術人文寶藏，生命之鍊何其奧妙。

〈三兄弟〉（圖822）是張妙趣橫生的相片，拍攝當下肯定有趣事發生。林權助的長子全祐與次子全秀兩人腳踩木屐，牽著弟弟全彬的小手，三人站在水溝木板蓋上。全彬赤著腳，號咷大哭，木屐丟哪兒去了？是否才玩著，硬被拉來拍照？一臉不情願。全秀面露微笑，腳還走動著，是他奉命把弟弟帶來的？全祐歪著頭，手搔後頸尋思：「這可怎麼辦才好？爸爸要我照顧好弟弟，阿彬哭成這樣，不好處理了。」溫馨逗趣的生活小插曲，被林權助永恆定格。

圖820・林權助　尋寶（之一）　1956　5.7×7.6cm
林雪娥藏　左起王偉光、林全秀

圖821・林權助　尋寶（之二）　1956　5.7×7.6cm
林雪娥藏　左起王偉光、林全祐、林全秀

圖 822．林權助　三兄弟　1957　林全秀藏

圖 823．林權助　飛來美食　1957　林全秀藏

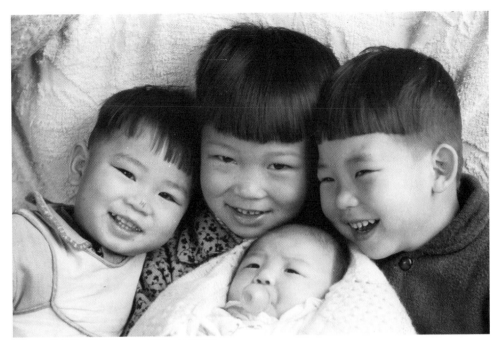

圖824‧林權助　微笑的花朵　1957　林全秀藏

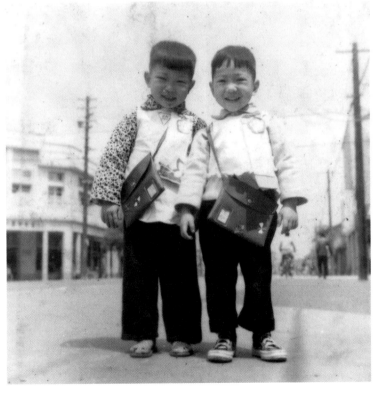

圖825
林權助　上學去　1958
5.3×5.2cm
林雪娥藏

家母林雪娥屢屢叮嚀我們：「打虎也要親兄弟」，這應是林草家風，林權助也以之教導兒女。〈飛來美食〉（圖823）中，全秀兩手緊握餅乾，其兄全祐將另一塊餅乾小心翼翼塞入弟弟口中，全秀張大嘴巴目視飛來美食，甜美入心。陽光照亮全祐半邊顏面，溫煦光采照人。

　　林全祐三兄弟的妹子玉靜出生沒多久，還含著奶嘴呢，三兄弟滿臉堆笑，一似花瓣圍拱花心，笑意迎人。〈微笑的花朵〉（圖824）左側，全彬鼻頭畫成貓鼻狀，料已嬉鬧過一回了！

　　〈上學去〉（圖825），林全祐（左）與王偉光身穿淨白小背心，左胸處別上手帕，斜揹小書包，站在三民路上，準備前往台中公園邊的光復小學附設幼稚園上課，其右後方建物的左鄰即林照相館。

　　〈吃點心〉（圖826）正搬演戲劇性一幕。上幼稚園，吃點心時間到了，小朋友

圖826．林權助　吃點心　1958　6.8×9.5cm　林雪娥藏
圖827．林權助　懊惱　1957　5.3×5.3cm　林雪娥藏

826 ｜ 827

圖828．林權助　扒飯　1957　5.4×8cm　林振堂藏
圖829．林權助　笑靨　1955　台中公園　林全秀藏　左起林全祐、王偉光

828 ｜ 829

圖830·林權助　玩水的孩兒們　約1957　台中公園　林全秀藏

列隊洗完手，坐椅子上，老師還沒喊「開動」呢！第一位小朋友（左1）抿著嘴（是不是在猛吞口水？），專心聽講；王偉光（筆者）心有旁騖，盯視巧克力塔；林全祐索性動起手來！這張可愛又有趣的相片，把三位小朋友一生的性格，描繪得淋漓盡致。第一位小朋友忠厚老實，忍辱負重；筆者深思熟慮，不輕易下手；林全祐敢於冒險，眼明手快，他是我們家族中，書讀得最好的其中一位，日後赴美深造，任職美國惠普（H.P.）科技公司總公司經理。

　　約莫五歲大的林全秀頭髮梳理得齊齊整整，他背靠雜貨店玻璃櫃站立〈扒飯〉（圖828），兩眼專注看向前方，筷子還停留在嘴角。表弟林淳堂憨憨地注視拍照的四伯父，衣襟嘴邊花不拉幾，也才胡亂吃過東西吧？！憨拙純真的神態、渾厚的人物造形，搭配穩妥的構圖以及高明的虛實配置，情景交融，頗為耐看。

　　另一張照片（〈懊惱〉，圖827）可見筆者立於街角，張大眼注視著流水般車潮，內心十分懊惱，剛剛，又說錯話了嗎？又做錯事了？遭媽媽責罵了吧？！做人真難，為什麼要經歷這麼多失誤的愧疚才能成長？四舅林權助，他拍攝當下，已看透筆者小小心靈的無奈、苦楚嗎？

　　兒時回憶有苦有樂，樂在台中中山公園（今之「台中公園」）玩水、灌土狗（koàn-tô-káu，圖829、830）。找到泥土地上小洞，灌水進去，有時可見土狗（螻蛄）

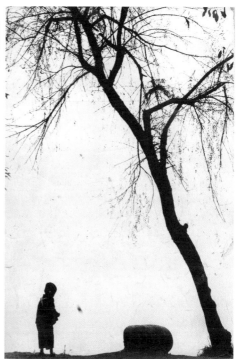

圖 831・林權助　捉蜻蜓（之一）　1955　台中公園　林全秀藏
圖 832・林權助　捉蜻蜓（之二）　1955　30×20.2cm　台中公園　林雪娥藏

從洞裡耙土鑽出，捉拿取樂。〈捉蜻蜓〉
（圖 831、832）的孩童，乃筆者三歲影
像，煙攏垂絲，撲捉飛閃而去的蜻蜓，
如真似幻幽夢影，秘藏心靈深處。〈捉
蜻蜓（之一）〉為原底片掃描成數位檔
後，印相而得。林權助在沖放時，另嘗
試高反差效果，去除灰色調（包括細枝
葉），強化黑白對比。〈捉蜻蜓（之二）〉
經此處理，畫面乾淨朗闊，多了幾分蕭
疏感，突出書法性線條，人物和枝幹成
三角構圖，帶出遼闊空間，細長地面安
一磐石，壓鎮空靈畫面，見證地老天荒
的無心遊。

　　根據筆者的姪兒王志立所敘，沖印

圖 833・〈捉蜻蜓（之二）〉局部

成高反差黑白相片，有下列幾種方式：（1）改沖洗藥水（有多種牌子可用）；（2）使用更濃的藥水；（3）提高沖片藥水的溫度；（4）沖片時，顯影時間拉長；（5）放相時，使用「固定反差相紙」（Graded Papers）的四號或五號高反差相紙；（6）把底片影像投放到相紙時，放大機可搭配有顏色（例如綠色）的濾鏡，來增加反差。王志立道：「〈捉蜻蜓（之二）〉，極目地平線天地相連處的淡灰雲霧似乎消失，加上只有最細微的樹枝失蹤，粗枝仍然可見，令我做出結論是曬久（顯影時間拉長）曬亮了。」

〈捉蜻蜓（之二）〉與〈林楊梅在自家庭園虔心念佛（之四）〉（圖752）的照片，放大成30×20.2cm、29.7×19.2cm之較大尺幅，畫面情思幽邈牽縈，是林權助比較重視的二件作品。

〈三小與毛小〉（圖834），山邊野地打赤腳嬉鬧的三個小孩兒，其中二位被林權助逗弄得哈哈大笑，有一位還笑彎了腰。林權助在三人腳前橫擺一支細竹竿，建立起梯形構圖，遙遙呼應遠山的三角構圖與地面的長方形構圖，畫面簡

圖834・林權助　三小與毛小　1953　南投　林全秀藏
原作為彩色

圖835・林權助　清明掃墓　1955　5.5×5.3cm　台中大肚
林雪娥藏
林雪娥和大姊、四姊等，來到林草墓前掃墓。

潔有力，溫馨可愛。〈清明掃墓〉（圖835）以相同手法調整出三角形、長方形、半橢圓形三個區塊，分清主從、疏密，突顯人物性格和自然、隨意性動作，形體厚實耐看。毫不起眼、再平凡不過的節日活動，一經林權助點染，都成妙品。

林權助生平年表

林全祐、林全秀

1922 一歲。（民國 11 年）農曆 6 月 21 日出生於台中市，排行第四。父林草，母林楊梅。

1935 十四歲。在「林寫真館」當助理，隨父親林草學習暗房技藝，如塗感光乳劑於玻璃製成底片。林草早在 1901 年創立「林寫真館」，為台中最知名的老相館。

1949 二十八歲。委託么妹夫婿王文枝自香港帶回彩色照片沖洗資材，經由德裔美籍高牧師協助翻譯，自行研究並與同好切磋技術，實驗成功。所沖洗出來的相片，色調豐富，層次分明，是台灣最早期彩色攝影與沖印的先驅。國府撤退遷台，市面上禁用日文，「林寫真館」被迫改名為「林照相館」。兼職台中市「民聲日報」地方攝影記者。

1950 二十九歲。開始大量拍攝都市與鄉鎮民情、農村生活、田野風光等寫實影像，足跡遍及全台、外島蘭嶼。以台灣本土農村生活、田園風光照片具「陶淵明詩境意象」聞名。

1952 三十一歲。輔佐父業，業務擴及彩色沖放、工商攝影及錄影。與吳足美結婚，生三男一女。再兼職「中央日報」的地方攝影記者。

1953 三十二歲。拍攝霧社賽德克（原泰雅）族原住民生態景觀。照片獲得第一回（1956）台灣三菱印畫紙攝影比賽佳作獎。
正式接掌父業，「林照相館」由台中市中山路遷至三民路。

1955 三十四歲。拍攝蘭嶼達悟（原雅美）族原住民生態景觀。照片獲得第一回（1956）台灣三菱印畫紙攝影比賽首獎。
12 月，與洪孔達、陳耿彬、陳水吉等十三位台中市攝影前輩倡議設立「台中市攝影研究會」。

1957 三十六歲。1952 年拍攝的〈鶯鶯展翼高飛〉參加美國大眾攝影雜誌攝影比賽，獲佳作獎。

1961　四十歲。「台中市攝影研究會」正式定名「台中市攝影學會」，擔任理事。

1962　四十一歲。妻林吳足美前往日本東京研習美容，三年後學成返台。於「林照相館」二樓開設美容髮型補習班，一樓經營店面。攝影、美容異業結合，開啟今日婚紗攝影公司整體複合式經營之先河。

1963 起　四十二歲。與余如季、許炎稜於台中公園湖心亭及台中火車站，以「假日影廊」為名，舉辦三回攝影聯展，展題分別為「台中真面目」、「台中公園」與「崇嶺冬景」，吸引大眾注目與普獲佳評。

1966　四十五歲。再度前往台中近郊拍攝大量白鷺鷥生態並展出。

1968　四十七歲。赴香港、日本旅行攝影。

1969　四十八歲。第一位登陸月球的美國「太空人」阿姆斯壯（Neil A. Armstrong）造訪台中清泉崗空軍基地勞軍時，攝得他的個人肖像照。

1972　五十一歲。於台中市市役所協同妻子舉辦攝影、婚紗兩相結合之緞帶花展，省教育廳長潘振球題辭「巧奪天工」四字嘉許。

1974　五十三歲。陸續擔任數屆台灣省美術展攝影類作品之評審。

1975　五十四歲。前總統蔣經國在行政院長任內的一幀親民照片，行政院新聞局列為精彩作品。廣泛作品散見於台灣省政府與省農會發行之刊物、台灣省觀光導覽手冊、光華雜誌、光啟月曆等等。

　　　致力於台中市攝影學會攝影活動的推展。

1977　五十六歲。6 月，大雨中採訪，心臟病突發去世。7 月，由洪孔達、余如季、陳政雄等十位摯友組成編輯委員會，出版《名攝影家—林權助先生紀念集 1922～1977》。9 月，於台中火車站前的遠東百貨公司舉辦「名攝影家—林權助攝影遺作展」。

親友追思錄・親友往來信函節錄

（本書作者王偉光與親友間往來馳函的節錄）

撰寫者簡介：

・王志立，王偉光的港籍姪兒，就讀於香港華仁中學、英國 Harrow School（哈羅公校）、美國 University Of Michigan（密西根大學）、紐約 International Center Of Photography（國際攝影中心），巴黎 Spéos International Photo School-Paris & London（Spéos 巴黎倫敦攝影學校，全球五大最佳攝影學校之一）碩士畢業。入圍 2014 義大利 Photissima Award，獲 2016 莫斯科國際攝影大賽（Moscow International Foto Award）優異獎。

・詹竹莘，戲劇學者，著作等身，學養深厚，母女倆曾從王偉光習畫；彼此以「老師」相稱。

・孫小英，前幼獅文化總編輯，兒童文學工作者，王偉光的緊鄰，慧眼獨具，發人深省。

・陳盈穎，王偉光的學生，高中時期已開始把玩單眼相機，能深入藝術，有個人獨特看法。

・蘇珮瑜，王偉光的學生陳冠宇之母，母子倆幫忙本書的日文中譯，並提供相關資料。

・王健仲，王偉光的兄長。

2019/3/1 陳盈穎致王偉光函

王偉光〈鏡頭下的深情眷戀〉讀後感：

已閱畢〈鏡頭下的深情眷戀〉一文，覺得此篇甚為真摯感人。林權助所拍攝的片幅似乎比較不一樣，不知是否是刻意為之？

多張彩色照片現在看來，顏色仍顯得十分飽滿，影像的呈現亦十分細膩，真的全無歲月痕跡。

印象比較深刻的是〈父子泡湯樂〉，居然運用了平行四邊形的構成，十分少見。不知道拍攝時，是拍下數張，等到洗出來再進行比較、挑選，還是當下會等待其形成滿意的構圖、時刻，才按下快門的？

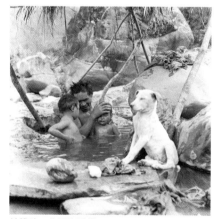

林權助　父子泡湯樂

2019/3/1 王偉光致陳盈穎函

家四舅林權助有多部相機，所裝底片尺幅自然有異。

王偉光　禮拜　約2005　伊朗

拍攝前的選景，已透露攝影者的取向、主張。此景條件不錯，大自然已自作分割、配置，前景石塊、肥皂、毛巾，乃作者刻意安排。在人物與背景微妙互動中，提攝強有力而嚴整的構成，天人合構，合演感人的境象。

這當然是包圍式拍攝法，應有不同時刻、不同內容的影像紀錄，再擇精挑出。

我去伊朗旅遊時，同行有二位攝影專家，每人揹了好幾部相機（包括120底片的大相機），一大早跑去等初昇的旭日。回台後，他們說了一句話：「這回拍了上千張，挑不出一件作品。」

我所拍攝伊斯法罕星期五清真寺內〈禮拜〉，他們認為這稱得上是一件作品；好作品難得。

2019/3/4 陳盈穎致王偉光函

那想問老師，在拍攝攝影作品與拍攝用來作為繪畫的題材時，會需要進行不同的考慮嗎？

2019/3/4 王偉光致陳盈穎函

畫家以形、色來思考，看即是想，即是構思。拍攝時，極力捕捉吸引我、感動我的形與色。

若是攝影家，諸如林權助，經常在吸引自己的母題（諸如〈父子泡湯樂〉）前多方推敲，極力經營，而得出一件作品。

攝影之於我們作畫者，只當成大海拾貝，歸家後暇時賞貝，多做檢討、吸收，以增益所不足。此際，可挑出適合作畫的照片，進一步深刻思考。

然而，把此相片畫成素描之後，方才知道此相能否拿來畫成油畫或水彩。有些相片賞心悅目、切合心意而不入畫，畢竟，畫面上要運作的是面、體塊與合宜的形的配置；色彩可依個人的主張，另作調配。

「搜盡奇峰打草稿」，搜盡奇相打草稿，作畫之一法。

2019/9/8 陳盈穎致王偉光函

王偉光〈鏡頭下的古典輝光〉讀後感：

王老師這次的文章內容極為豐富，還想繼續看下去。

原來當時相機的光圈只有到 f/4.5，因而需要較長的曝光時間，導致幾張拍攝小孩子的照片影像模糊。當時看到照片的時候，只覺得當下小朋友可能動了，沒想到會是因為不耐久坐的緣故。長時間曝光所形成的明暗階調、被攝者眼神之靈光等，或許便是現今快速攝影所缺少的味道。

老師的外公—林草除了家庭攝影外，亦有許多主題、對象的作品和不同的攝影手法，覺得十分驚豔。

對於「寫場」的布置亦深感專業及羨慕，反而現在的攝影棚多半不再追求自然光，而是以打光模仿出大太陽光的效果為追求目標，因此對攝影空間不再講究，多半都門窗緊閉。

林草對於畫面的經營鋪排十分用心，包括人物的編排、背景的陳設，不全然是為營造氛圍，更是為了畫面構圖。而幾張並非在棚內拍攝的，例如〈霧峰林家花園‧秋菊會〉，也能有如此效果、深度，宛如事先縝密的編排，不知其中到底囊括了多少的藝術涵養與攝影經驗，才能拍出這樣的作品。即便了解了原理，大概也不一定能達到如此境界。

關於林權助的作品，我對於〈潭邊汲水〉印象深刻。即便背光，卻利用剪影的效果，簡化了內容，形成強烈的黑白對比，提供了另一種攝影方式、技巧的參考，但這大概也只有這樣的黑白照片，才能呈現出這樣的效果吧！

林草　霧峰林家花園‧秋菊會

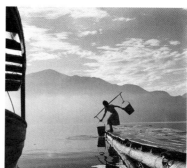

林權助　潭邊汲水

王偉光〈鏡頭下的古典輝光〉、〈鏡頭下的深情眷戀〉讀後感：

原來我們的身體內載有攝影先驅的傳承（按：意指與林草、林權助有親戚關係），縱然這講法有點虛榮心作祟。從你兒時照片的深邃眼神，洞察藝術，便可見一斑。

〈樹影下的美顏〉有 Man Ray（曼‧雷 1890-1976，美國先鋒攝影大師）的風範，

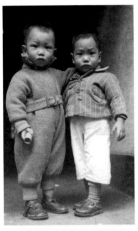
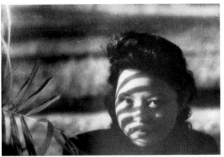

林權助　王偉光（右）和表哥林全祐（左上）
林權助　樹影下的美顏（中）
曼‧雷　Juliet au Chapeau de Soleil　1943（右）
林權助　小朋友放學了（左中）
尤金‧史密斯　走進祕密花園　1946（左下）

〈小朋友放學了〉令我聯想起 Eugene Smith（尤金‧史密斯 1918-1978，美國報導攝影家）的 "The walk to Paradise Garden"（〈走進祕密花園〉）。

你的才華涉獵廣泛。我力主攝影，略懂水彩、油畫和鋼琴。攝影師經常向畫家學習—偷師。〈林楊梅雙重曝光影像〉三截式畫面，等於攝影的 "Rule Of Thirds"（三分法、井字構圖法）。在人的眼裡產生絕對平衡而舒適狀態的「中間灰色」，應該等同攝影的 "18% Grey"。

林草　林楊梅雙重曝光影像（左）
〈林楊梅雙重曝光影像〉井字構圖法（右）

Rembrandt（林布蘭）的高反差技巧（Chiaroscuro），更是攝影師愛用的。我最近也在看 Night Watch（〈夜巡〉），被前方女孩身上倒置的公雞所著迷。幾年前，我用這手法替父母拍照。

林布蘭　夜巡（局部）　1642　荷蘭國家博物館藏（左）
王志立　王陶村夫婦肖像　2015.9.12　香港（中）
王志立　王陶村肖像　2015.9.12　香港（右）

你所說的「古典和諧美」，正是我現在追求的方向。年輕時注重瞬間的關鍵時刻（Critical Moment），如初戀的熱情，年過半百以後，欣賞靜態的細水長流。林草先人用的大型相機，充分體現這種美。拍攝花費長時間，被攝者的眼神流露內在的靈魂。我也有用這種日文叫大判カメラ的相機，也學過拍攝〈林草立像〉的玻璃底片（Glass Negative），但不像林草先人般懂得修整（Retouch），這是一個非常仔細和繁瑣的工序，需要銳利的眼神與平和的心態；以前更沒有電腦軟件幫助。

2020/3/20 王志立致王偉光函

王偉光〈林楊梅念佛境象〉讀後感：

外曾祖母雍容爾雅，若果你沒有告訴我她的視力（按：老年的林楊梅目盲），我會以為她是閉目冥想。她的面容泛著佛光，如日本人所謂ないかん（內觀），「内観した人」（能做到內觀的人），清楚觀看的是內在世界。

威尼斯集體展覽的前一年，我在意大利都靈的攝影比賽中，成為最後十五名入圍者之一，因此有機會在意大利展出，這是我平生的第一次展覽。威尼斯攝影展的下一年，我在莫斯科的攝影比賽中得到優異獎，有機會在最大的國家畫廊中展出，雖然只是在大電視的屏幕中，和其他優異作品重複地作幾秒鐘的輪流顯示，但是，這兩年，2014 和 2015，是我人生的亮點。

林權助　林楊梅潛心念佛

2020/4/10 王志立致王偉光函

・論及人生「真相」的課題

　　……情形如同你從林草「寫真」的「真」字看出的一連串哲學問題一樣（非常佩服你的觀察入微）。相片是寫「真」，還是攝「影」，還是英文「光的書寫」（photography）？（按：「photography」由「photo」與「graphy」兩個字根組成，「photo」出自古希臘文「φωτο」，意指「光」，字尾「graphy」也可上溯至古希臘文「γραφικό」，意指「以特定形式（通常是書寫）重現某一事物」；photography 即「光的書寫」）。

　　從前，我和我的美國老師討論什麼是「真相」。她認為「真相」是可以接近而不能完全達到的。後來，我接觸 Heraclitus（赫拉克利特，前 540 年至前 480 年，古希臘哲學家）的理論和一些阿拉伯的哲學家的看法，也許一切是相對的，不同背景或階層會產生不同的「真相」。法國人又把事物當作「符號」……。我到今天還在探討這個本質的問題。例如，一部戰爭劇情片，抑或戰爭紀錄片，更能彰顯戰爭的殘酷？紀錄片一樣有立場的偏差，不是絕對客觀。所以，現在我很少街拍，而嘗試 staged photography（編導攝影）。

　　PS 我剛參加了 ISA 的國際攝影大賽，感覺自己有點像陳夏雨參加新文展！

2020/5/2 王偉光致王志立函

　　來函述及：「相片是寫『真』，還是攝『影』，還是英文的『光的書寫』（Photography）？」此提問十分有趣，值得深思。

　　你在探討「真相」實義，舉「戰爭的殘酷」為例。「真相」指的是未經扭曲變造的真實情況。「戰爭的真相」五花八門，錯綜複雜，不必然會讓人感受到「戰爭的殘酷」。越戰期間代表性照片

黃公崴　燒夷彈女孩　1972.6.8　南越

片〈燒夷彈女孩〉（Napalm Girl），不只攝錄下越戰的一幕「真相」，同時刨挖出人類深心的恐懼與失去一切的絕望，有力控訴「戰爭的殘酷」。

　　這張照片從客觀「真相」涉入人性層面，終而激發美國反戰的輿論與思潮。「真相」只是表象，必須蘊含深刻的內容，才有真價值，你所嘗試的 Staged photography（編導攝影），應會注入更多個人的體驗與思辨，逐步建立起藝術妙境。

2020/5/16 王志立致王偉光函

· 王偉光提問：「〈曬穀〉使用何種濾鏡，顯現出白雲？」

關於你的詢問，雖然我在鏡頭前，多半不是技術性的攝影師，但是，我可以告訴你，黑白攝影用上黃色或綠色的濾鏡，能夠加深雲彩（彩色則不可以）。也可以在後期用 Photoshop 等軟件的 Contrast,Saturation 和 Vibrance 等功能改相。不過，若果沒有細節（detail）可改，效果是有限的。最要緊是找好時間和好光線拍好照片，其他的輔助是有限的。

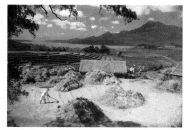

林權助　曬穀

· 王偉光提問：「Lusky RF45 為林草所用大型相機，另一部較小型相機由 Simmon bros inc 生產，請問是何種相機，性能如何？」

很抱歉，沒有聽過 Lusky 和 Simmon Bros 兩個牌子，可能已經不再存在，我也不太重視品牌。大判相機只是一個黑盒，相片質素是鏡頭決定的，不過它最厲害在於能夠改變 Perspective（視點），把俯視或仰視變成平視，更可以繞過障礙物拍攝。好的大判相機在這些方面有過人之處，在室內無法完全用盡這些功能。

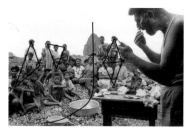

林權助〈刮鬍的男子〉構成示意圖

最後，我很欣賞林權助打破常規，從少數民族的角度看西方，正如 Velázquez（委拉斯貴茲）的 Las Meninas（〈宮廷侍女〉）。你也分析得好，將相片畫分成三角，沿著視綫焦點帶出主題（參看〈刮鬍的男子〉構成示意圖）。

2020/6/14 王志立致王偉光函

· 王偉光提問：「來函提及：『大判相機（大型相機）能夠改變 Perspective（視點），把俯視或仰視變成平視，更可以繞過障礙物拍攝』。百思不得其解，請教你。」

（一）　有蛇腹的大判相機，其前面組件（Front Standard）和後面組件（Rear Standard）可經由調整，來減輕、甚至消除仰視（或俯視）的透視收縮（Foreshortening），使圖 a 接近圖 b。

a　仰視　　　b　平視　　　c　欄　　　d　柱

（二）大判相機的前後組件可以上下和左右移動微調，來避開圖 c 的欄杆和圖 d 的柱子。當然，攝影師也可以前行和移動相機，但是，大判相機頗笨重，有些環境未必容許攝影師走動。

2020/7/21 王志立致王偉光函

　　林寫真館建於晚清！林草和林權助都是攝影先驅，令我想起我的法國校長 Pierre-Yves Mahe（皮埃爾·伊夫·馬埃 1960-）他傾盡金錢和心血，把世界最早拍攝第一張照片的攝影師 Niepce（涅普斯 1765-1833）的故居，修葺成博物館。

　　看過 DVD 內你的訪問（按：國立台灣美術館監製的《台灣資深藝術家影音記錄片—陳夏雨》，片中訪問王偉光），對比你的兒時照片（〈吃點心〉，左 2），我感覺你的輪廓和氣質沒有大的變更。替小孩拍照很困難，何況三個活潑兒童。林權助成功捕捉你和表兄弟的眼神（eye contact）和關鍵時刻（critical moment）。

　　你用文字把六十多年前的童年往事娓娓道來。

　　在〈吃點心〉這張相中，你不經意地流露未來藝術家的冷靜旁觀，而表伯父林全祐（右）則預示將來的進取商人。

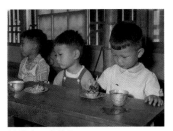

林權助　吃點心

　　很喜歡〈戲棚下〉一相，盡現市井的人生百態。

　　好的中文攝影理論書不多，我借了陳傳興和阮義忠合寫的《攝影美學七問》，是探討攝影的本質問題，令我獲益良多。

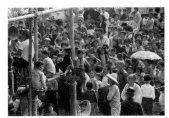

林權助　戲棚下

2020/9/8 王志立致王偉光函

王偉光〈林草的古典美攝影境象〉讀後感：

你的文章內容豐富，使我獲益良多。沒有重要的補充，只想說，大判相機（大型相機）曝光時間長，捕捉的細節更多，可曬放更大的面積，整堵牆也輕而易舉。

談及幾何美學，前蘇聯的 Constructivism（構成主義）和 Supremitism（至上主義）把它推向極致，影響深遠，今天的廣告設計仍有它的影子。貝聿銘的羅浮宮新翼用簡單的三角形，也是一個例子。

你說得對，跟音樂的張力（Tension）、放鬆（Resolution）和和諧感（Harmony）同出一轍，全是數學幾何。

2020/10/11 王志立致王偉光函

林全祐、林全秀〈霧社賽德克族〉讀後感：

這些照片是極珍貴的歷史見證，一百年後，人們可以翻看，來了解當年原住民的容貌。即使現今，我相信很多原住民也穿西服和沒有紋身。除此之外，相片的藝術性是極高水準和世界級的。

我粗略地聽過「霧社」，但是只是一知半解。至於台灣的原住民，我更是一竅不通。他們不「落後」，男子編藤育兒，比許多社會更「男女平等」。Utux 是他們信奉的神？

我也稱呼林全秀為堂叔嗎？他的文筆精練和內容豐富，令我上了寶貴的一課。

我該怎樣稱呼林權助？最令我欣喜的是他用鏡頭賦予尊嚴，而不是從高位俯視，更沒有獵奇（Exotic）的眼光。整個系列令我想起 Edward Curtis（愛德華·柯蒂斯 1765-1833）拍攝的美國原住民。鏈結在下面：

https://www.smithsonianmag.com/history/edward-curtis-epic-project-to-photograph-native-americans-162523282/

堂叔（？）林全祐說得好，「溪水滾滾，怎能再次踩涉那已逝的溪水。」我相信靈感來自 Heraclitus 的「不可能二度踏進河流」。從外觀看，河流是靜止不變的，內裡卻是滾滾流水湧向大海。把它套用在歷史事件上，真令我擊節讚賞。

　　「霧社事件」為台灣歷史上重大事件，相關資料暨「優圖希 Utux 信仰」上傳供你參看。

　　全秀表弟他們是家母娘家那一方的近親，你理應稱呼全秀表弟為「表叔」，全祐表哥為「表伯父」，四舅林權助為「表舅公」。

　　你稱得上是位優秀的攝影藝評家，評論林權助〈霧社賽德克族〉系列，寫道：「他用鏡頭賦予尊嚴，而不是從高位俯視，更沒有獵奇（Exotic）的眼光」，直訴文化底蘊與民族尊嚴；全秀表弟的賞析文一如乃父之鏡頭，落筆帶出尊嚴與敬重。

　　來函提及，林權助「相片的藝術性是極高水準和世界級的」，我想補充一點，他有些相片展示了文化圖像記憶的優美範例，一如〈撒種子〉等等。

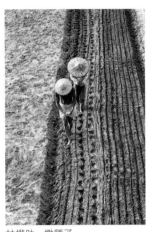

林權助　撒種子

　　多謝引介愛德華・施里夫・柯蒂斯（Edward Sheriff Curtis, 1868-1952）美國原住民攝影傑作，表現細膩感人。

　　全祐表哥具文采、史識，滿懷詩情，你擊節讚賞他的「滾滾溪水」文意，並舉赫拉克利特（Heraclitus，前540 至前 480，古希臘哲學家）之語作應和，令我思及另一相關名言：「徐行踏斷流水聲」（宋人雪竇重顯禪師語），此語足以揭示四舅林權助拍攝〈牽牛涉溪〉系列照片的心路歷程，他在進行藝術探討當下，每一步走在自己「心之流」中，徐行踏斷小溪流水聲。

林權助　牽牛涉溪

　　家兄健仲傳 Line 問我：「今天看了樂評人 Jerry Chiu 引述已故日本樂評家宇野功芳的論述，他說，1951 年，威廉・福特萬格勒（Wilhelm Furtwängler, 1886-1954，德國指揮家）指揮貝多芬第九號交響曲，在演出前向樂團講了一段話，要樂團從虛無中奏出音樂。這話若屬實，則蘊含極大奧秘，與你所提及，畢卡索論塞尚之語：『他的畫筆碰觸畫面的那一刻，這張畫已經存在了』，似有異曲同工之妙，請賜高見。」

　　我函覆如下：「『要樂團從虛無中奏出音樂』，這句話涵括範圍甚廣，端看個人素養如何，而有不同體會。亨利・馬諦斯（Henri Émile Benoît Matisse, 1869-1954）作畫時，面對空白畫布重新思索，不走舊路，他說：『一件藝術作品不可能事先完成（亦即，不可能胸有成竹），思想與創作活動分不開，它們絕對是同一件事』；在製作過

程中，隨著心意識的流淌變易，作品逐漸成形。佛氏要求樂團不可習慣性地演奏素來已熟悉的音樂，要面對無聲，聽從指揮家暗示，重新詮釋。」

　　至於指揮家本身如何面對「無聲」？佛氏《札記 1924-54》中寫道：「只期望今日有思想之人，內在需留點空間（leaves room）給他的情感與直覺，人們只能以自然的語言與靈魂對話，藝術以安靜的方式和靈魂對話。」

　　原來，「心之流」是安靜無聲的伏流。

2020/10/18 陳盈穎致王偉光函

林全祐、林全秀〈霧社賽德克族〉讀後感：

　　看完〈霧社賽德克族〉此一章節，覺得〈遠方是原鄉〉系列相片充滿了故事性，相中人物好似有話要說，每個人物的站位、站姿所營造的氣氛，好像舞台劇演員正在拍攝宣傳照一樣，威風凜凜。

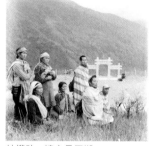

林權助　遠方是原鄉

王偉光〈鏡頭下的深情眷戀〉增補文讀後感 ：

　　另外，很喜歡〈犁地撒種子〉與〈撒種子〉這兩張。抽象性線條極具張力，覺得已不僅止於紀實攝影之範疇。

　　覺得老師的姪兒說得很好，在面對異文化的同時，很容易存有獵奇的眼光，但林權助的作品卻完全不見那樣的色彩。

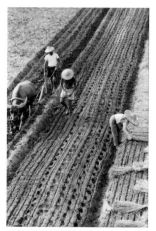

林權助　犁地撒種子

2020/12/19 陳盈穎致王偉光函

　　林權助攝影一大特色：不少作品具戲劇張力，〈戲棚下〉、〈吃點心〉皆是，生動感人。

2020/10/28 王志立致王偉光函

林全祐、林全秀〈民俗節慶〉讀後感 ：

　　我十分佩服日本人對攝影的尊敬和執著，這種態度是造就他們高超攝影水平的其中一個因素。林草（1881-1953）是日治時期的官方寫真家，香港在英治時期卻沒有這種職位。

　　「他的畫筆碰觸畫面的那一刻，這張畫已經存在了」，這句話我沒有印象，不是我引用的。我相信畢加索是讚賞塞尚只需一筆已經足夠成畫，別人畫許多筆也不像樣，不配稱上畫作。

　　Furtwängler（福特萬格勒）要樂團從虛無中奏出音樂；我十分喜愛小津安二郎的電影，他的墓誌銘就只有一個「無」字，一個字完美地概括他的風格。

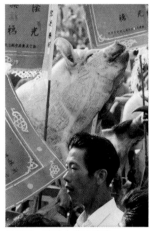

　　Matisse（馬諦斯）說藝術品不可能事先完成，我絕對同意。隨機，甚至意外，是必然和必須的。我不記得在那裏讀過一段關於藝術家的定義的說話──藝術家本身並不偉大，但是，當他揮動手中的魔法棒時，便如巫師招魂般，招來藝術大師的鬼魅，令藝術發生。

　　「以自然的語言與靈魂對話，藝術以安靜的方式和靈魂對話」，這段話卻有點令我摸不著頭腦……。

　　我高興你用「光的書寫」形容攝影。

　　〈建醮大典的神豬〉巧妙地運用斜線，很好的灰階（白色漸進到黑色）。

林權助　建醮大典的神豬

2020/12/8 王健仲致王偉光函

　　每次觀看四舅所拍照片，總覺統一、調和且有寧靜深遠的感覺，他的藝術性與卓越能力的展現，存在於靜默之中，如同平靜的湖面，才能映現美麗的天空。這有異於他外向的個性以及言行舉止，那正是他的處世之道。他內在生命的本質是孤高的，一似遨翔天際的孤鷹，惟其孤獨，生命才得豐滿。

2021/1/29 王健仲致王偉光函

三舅（林榮助）個性爽朗、樂天，愛釣魚，尤其喜愛夜釣，常常釣到很晚才回家吃飯，一面用餐一面喝着老酒。特別會講鬼故事，很有小孩子緣，我們常常圍着他、聽他講鬼故事，而他也總有講不完的故事。

三舅也是農業專家，他有一大片農場，種的全是葡萄，當時在中部引進日本品種種植有成者，三舅屬第一把交椅。我還記得他曾對我說，他種的葡萄在市場上，一斤賣六十元，在當時是非常昂貴的水果。

林權助　林榮助喜愛釣魚

三舅開朗純真樂天如小孩子一般，多麼的令人懷念啊！

2020/11/13 王偉光致王志立函

「他的畫筆碰觸畫面的那一刻，這張畫已經存在了」，這是家兄引用我告訴他的一段話，畢卡索意指作畫的 intention（意向）。郭熙（約 1000-1087 年後，北宋畫家）畫石如雲，此意念一經醞釀成形，他的畫筆碰觸畫面的那一刻，這張畫已經存在了。然而，一件藝術作品不可能事先完成，不可胸有成竹照抄照搬，如你所言，「隨機，甚至意外，是必然和必須的」；郭熙在作畫當下，除了「畫石如雲」，畫樹、畫流水也須「如雲」，以獲致筆法的統一，還要考慮「隔筆取勢」、「布白」諸般課題，大費推敲之功，注重探討性而非說明性。

王志立　國際孤兒在巴黎鐵塔前

以你的作品為例，你的「藝術家肖像—國際孤兒系列」，設計出特異肢體語言來宣抒情境，此 intention 一經凝塑成形，製作當下，這件作品已經存在，所要面對的是，如何以高超手法來作表現。〈國際孤兒在巴黎鐵塔前〉，人形似跳躍巴黎街頭的青蛙，意趣高妙，耐人尋味；〈國際孤兒在紐約布魯克林〉，肢體成「M」字形，體勢自足部往

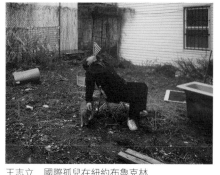

王志立　國際孤兒在紐約布魯克林

旗幟方向上升，再逆轉而下，隨順貓形往前直行，有扭轉之姿。人貓合體；仰望蒼天，不見面容神情的藝術家，藉由貓睛冷眼看視人間百態，意蘊深沈。經過一段時日沉澱，你當有多樣變異表現，以深掘此一母題奧旨。

　　來信提及：「以自然的語言與靈魂對話，藝術以安靜的方式和靈魂對話」，這段話令你摸不著頭腦。Furtwängler（福特萬格勒）在 1952 年〈札記〉中，詳述了「自然」的真諦：「音樂自然或不自然，在每個人的內部，有個可資倚仗的標準。他要須學會察覺它，去傾聽內在的聲音，他必須學會信賴自己以及自己的感覺。若想求取內在的聲音，他會即刻明瞭，那意味著得要『自然而然』。激發出承擔藝術作品的力量，同時獲致個人的勇氣。會這麼說：『我們也許，我們必須，我們也許不用……』的人，觸及不到內在更為深刻的自然，觸及不到『自然』本身，亦即音樂及其他藝術的『自然性』（naturalness）。只有漠視理論之人，直說：『我就這樣感覺』，對我而言，只有這一點能讓人信服，惟有從內在直接感受，不被『影響』所觸及，勇於感受他確實感受到的，自然會明瞭—尤其是在藝術中—自然的意涵。他會是那位寫下、雕琢、製作音樂的藝術家。」

　　這段文字是 Furtwängler（福特萬格勒）六十六歲時的手記，焠鍊一生之後返璞歸真之語，以長期累積的素養，逐漸淘洗淨除外在影響，真實體受人生，內在自然衍生的語言斷絕時空，靜靜地與靈魂對話，而出之以藝術，得以指揮出充滿哲思、戲劇張力，灌注寧靜力量的雄渾偉大樂音：貝多芬 Leonore II（福特萬格勒於 1954 年 4 月 4 日指揮柏林愛樂所詮釋的雷奧諾拉序曲第二號）。

　　衷心感謝所提供「光的書寫」此一名詞，恰足以充分詮釋四舅林權助精要傑作的獨到手法。

2020/11/14 王志立致王偉光函

林全祐、林全秀〈庶民勞動詩〉讀後感：

　　這些照片隱約滲透日本味道，老婦腳下的拖鞋到今天也是常見！

　　〈青春玉女〉像時裝廣告！！

　　〈大專生暑訓〉的氣勢構礡！！

　　〈鍛製鐵軌的工人〉的熱熔鐵條在黑暗中放光！！

　　不同的職業，不同的階層，台灣社會的橫截面，令我想

林權助　補衣老婦

林權助　青春玉女　　　　　　林權助　大專生暑訓　　　　　　林權助　鍛製鐵軌的工人

起德國攝影家 August Sander（奧古斯特・桑德 1876-1964）曾經企圖用映象紀錄社會上各式各樣的人。（可惜希特勒上台把他的計劃中止）https://zh.wikipedia.org/wiki/%E5%A5%A5%E5%8F%A4%E6%96%AF%E7%89%B9%C2%B7%E6%A1%91%E5%BE%B7

https://www.pinterest.com/saintpala/august-sander/

2020/11/17 王志立致王偉光函

林全秀〈農村生活〉讀後感：

　　表叔林全秀的文章真摯動人。

　　〈小農弟挑糞〉寫得很感人，前右方邊緣的一棵小草，彷彿跟孤單小農弟互相呼應。

　　「高峰經驗」有些像 Henri Cartier Bresson（亨利・卡蒂爾・布列松 1908-2004，法國著名攝影家）的「關鍵時刻」（Critical Moment）。

　　〈小農弟過橋〉也令我想起 Alberto Giacometti（阿爾伯托・賈柯梅蒂 1901-1966，瑞士雕塑家）的〈Walking Man〉（行走的人）。（鏈結在下）

　　https://www.guggenheim-bilbao.eus/en/learn/schools/teachers-guides/walking-man-homme-qui-marche-1960

林權助　小農弟挑糞　　　　　　林權助　小農弟過橋　　　　　　林權助　收成

在〈收成〉這幀相片，表舅公捕捉兩個農夫打稻穗的「高峰時刻」，一個農夫在網中成剪影，增強趣味和張力。

〈孩童放學〉的岸邊是一條優美的斜線，分隔開上下呼應的孩童和鵝群，充分表現寧靜和諧的古典美。

關於〈鼓風機與茶壺〉這幅相，表叔林全秀作了準確的分析。反差大，要同時捕捉門口的門神和外面的農夫有難度，但是表舅公林權助成功做到。

在沒有航拍之前，〈撒種子〉的視點是嶄新獨特的；這是上天的憐憫眼神。

林權助　孩童放學（左上）　林權助　鼓風機與茶壺（右上）
林權助　撒種子（左下）　林權助　大人上工孩童上學（右下）

這些相片見證了台灣的經濟起飛，異常珍貴。

十分欣賞〈大人上工孩童上學〉的比例構圖，令我聯想到葛飾北齋（1760-1849 日本江戶時代後期的浮世繪師）的〈神奈川沖浪〉。

https://en.wikipedia.org/wiki/The_Great_Wave_off_Kanagawa

偉大的生命之樹下，大人上工孩童上學。有人向左走，有人向右走，可是，人性是凌駕於意識形態的。

2020/11/18 王志立致王偉光函

林全祐、林全秀〈蘭嶼達悟族〉讀後感：

優秀的紀實攝影是兼具藝術攝影的美感和人文主義的關懷，表舅公林權助的相片做到這些。

2020/11/23 王偉光致王志立函

　　全秀表弟對於我們的往來談藝信函，他說：「我欣賞你們的對談，你的姪兒王志立的評析觀點有見地」；家兄健仲則說：「志立畢竟是行家，論述佐以大家作品，與四舅作品相輝映，互增其雋永性，好的作品是不孤獨寂寞的。」

2020/11/24 王志立致王偉光函

王偉光〈天真無邪的笑臉〉讀後感：

　　我在網上找「灌土狗」的資料，發現這玩意兒也是大陸農村的（19）70後和（19）80後的童年回憶；香港的城市人則沒有這些純真的記憶。

王偉光〈光的書寫〉讀後感：

　　「光的書寫」一詞，不完全是我的創造，我只是從字源作一點引申，同時發揮了拋磚引玉的效果，你延伸闡述至「書畫同源」和「倪瓚的畫」等等，令我佩服。

　　很喜歡「生命之泉，涓滴是相」。

2020/12/5 王志立致王偉光函

　　〈枯樹扁舟〉三張之中，我比較喜歡第一張；第三張也好，給人不同的感覺。

　　我以前也有拍攝類似的題材（〈枯樹寒潭〉）。

　　相機，在表舅公林權助的手中，是撥墨的毛筆，把時光雕塑，黑白相片幻化成水墨畫，滿載二戰後的樸素風光和純真的原住民情，還依稀帶點淡淡的日本味道。今天的台灣改變多少？

林權助　枯樹扁舟（之一）　　林權助　枯樹扁舟（之三）　　王志立　枯樹寒潭

〈向上一步求證如來〉充滿禪意。

比丘尼捨棄凡塵俗世（河邊打水的女孩），步上階梯，向更高的精神境界進發，從「今覺」過渡到「本覺」，實證如來。

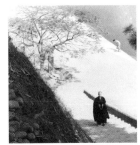

林權助　向上一步求證如來

2020/12/14 王偉光致王志立函

你的評賞文，筆簡意深，給了我們不少啟發。

〈向上一步求證如來〉，此標題是我訂的，樂見你的共鳴詮解。

2020/11/25 陳盈穎致王偉光函

看完了林全祐〈民俗節慶〉、〈庶民勞動詩〉、〈城市風情〉這幾篇，覺得文字寫的都好優美，昇華了影像的美感。

2020/12/9 詹竹莘致王偉光函

王偉光〈光的書寫〉讀後感：

能夠如此鞭辟入裡地解析構圖，老師當是第一人。再次從中領略到閱讀的奧妙與快樂。

雖然我對光影也很有感覺，但是從來不曾想過如何讓光影說更多的話，表更多的情，在 12 月 5 日寄來的作品中，透過老師的解說，讓我領受好深。

老師一本解構高手之姿，引前人之思，就藝論藝。

〈嫣然一笑〉充滿甜美純淨的舒適感，手姿如無專文指點，我是無法領略其中奧妙的。

那個年代的爸爸，會親親女兒的，還真不多，頓時將攝影者、被攝者之間傳達出的暖意給感染。

林權助　嫣然一笑

〈樹影下的美顏〉構圖巧妙，我不曾想過可以這樣運。

戴著帽子長出「小草」的照片，有點小幽默。

特別喜歡蘋果二張照片，充滿色彩、光影和愛，除了展現豐收的喜悅，構圖的巧妙令人過目不忘。

幾張潑墨照片也很有意境感，枯木的表情很到位，特別喜歡〈老人與鵝〉、〈走向白雲深處〉。頭汴坑的元素感很強，還能展現服裝特色、剪影效果，時代感強烈。

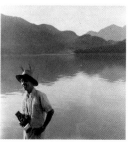

林權助　樹影下的美顏（左上）　林權助在河之濱（右上）
林權助　蘋果與老幹（左下）　林權助　一粒蘋果（右下）

〈清晨的農村〉、〈泡澡的水牛〉、女尼的照片，領悟不深，我還要想想。

看了照片，開始躍躍欲試想去拍照、試試影片，離開畫室多少年了？除了每年拜訪老師時，聽老師簡短論藝外，我接觸的太少太少了，仍淪於表面說感覺，離「藝」還遠得很，說不出個所以然來，冒犯了。

雖然眼拙，修養亦缺，也只有在老師面前不怕見笑的說些小心得。

2020/12/9 王偉光致詹竹莘函

所賜函，〈光的書寫〉評賞文我看了幾遍，深受吸引。有一些個人的細膩觀察，深入拍攝者的內在情思，點撥出作品的獨特表現，要言不繁。

極佳鑑賞引介文，以此得知藝術素養之沉潛深厚。

2020/12/10 詹竹莘致王偉光函

王偉光〈天開圖畫之妙〉讀後感：

謝謝老師，永不嫌棄淡薄之語。

看著第二次寄來的一幀幀老照片，好多兒時回憶隨之映入腦海。

記得小學時（可能一直到初中），我們家好像沒有雨具，吃剩的美援麵粉袋，就是我們的雨披。一走出門，全身都濕了，不知道多次失腳滑落小河，尷尬地爬上岸後，將裙子的水擰乾，繼續往學校走去。已上大學的大哥只要在家，就會推出全車嘎嘎作響、煞車聲尖銳的28"腳踏車，前二後二的將我們四姊弟全裝入大斗篷雨衣裡，費力地載我們上學。除了呼吸聲，我們看到的天地，只有大哥腳下的那一點光圈，比起相片中的孩子，我們的個頭大多了。老師說得很好，怎麼不怕摔下車去？還真沒有這樣的經驗。但是有一次我五、六年級時，騎著那台大車載著小我五歲的弟弟上學，不知道轉彎時要減速，真的被我摔落稻田，幸好那時已經收割，田裡沒水。〈鐵馬載孫〉，特別親切。

林權助　鐵馬載孫

林權助　腳踏車修理行

　　〈腳踏車修理行〉，也是高中時期經常光顧的地方，不過構圖的特殊性，如果不是看到主題，是無法猜到地點的。人物的姿態、披掛著的衣服、修車用的布？形的配置，超乎想像。

林權助　挑水肥的小孩

　　〈挑水肥的小孩〉很精彩，以前這些事都是媽媽一個人做，家裡種了好多菜、果樹，只知道媽媽是超人，好像不會累似的。那個小男孩，從光裡走過來，旁邊的圓形物體是什麼？那麼搶眼。

　　喜歡看人，〈戲棚下〉非常有意思，那麼多人，那麼多表情，好像電影場景，一個個都被擺得那麼妥貼。

林權助　戲棚下

　　〈大醮祭〉也是，不過還是要透過老師的說明，才能看出複雜的構成。四張的味道、取景都不同。很難想像蹲點這麼久，竟然還能這麼敏銳地拍出不同的視角與效果來。

　　〈望海〉是優美的，很少看到這麼美的人體線條（台灣男），非常吸睛，令我訝異的是，沒有腳

林權助　大醮祭

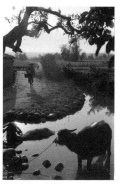

林權助　望海　　　　　林權助　鼓風機和茶具　　　　林權助　望歸

也可以這樣完美，左下方那個孩子在暗處，看不清楚，兩艘向上伸展的力量，卻被這個直視前方的男孩平衡了畫面。

〈鼓風機和茶具〉最令我驚嘆，老師眼睛已經透視到焦點之外了，太厲害。幾張鴨子構圖也是，我看不透。

以前也去過曬穀場，爬過稻草堆，玩過石頭、到小溪玩，不同的眼，不同的魂。

畫面會說話，從中可以聽到不同的聲線與律動，〈望歸〉、〈蘭嶼泊舟〉、〈激流漁撈〉；白鷺，與國畫意境相去不遠；〈望歸〉是複雜的，透著流光溢彩，十分動人。

老先生是個有溫度、與人溫暖的人，毋庸置疑。老師信否，光是這一封寄來的作品，老師的解構，含金量如此高，可在大學學堂，整整說一學期課。

文中談到聖歌的論點，是我從來沒想過的：沒必要人人聽懂和理解，聲音的背後，佇立著神聖不可摧的秩序，讓我思考很久。

這些照片，十分珍貴，彷彿讓我再次走過一次童年。

又是胡語。

2020/12/10 王偉光致詹竹莘函

感人的評析回思，把家四舅林權助這些照片注入血肉，串連時空情韻。

2020/12/10 王偉光致詹竹莘函

現在能看到有味道的信函，少之又少。

謝謝老師。

2020/12/18 王志立致王偉光函

林全祐〈庶民勞動詩〉讀後感：

「檳榔西施尚未出世，嗩吶大師差點絕種」（〈庶民勞動詩〉前言），表伯父林全祐真有幽默感。

「賜高見」，我不敢當，只是有感而發。

表舅公林權助是攝影先驅，這是一個台灣史的影像考古，一張張戰後的庶民劇劇照。

我在香港出生和長大，能夠提供意見是我和香港的榮幸。一衣帶水，縱使複雜的地緣政治，正如表叔林全秀對〈製國旗〉的評論，「顧惟螻蟻輩，但自求其穴」（杜甫《自京赴奉先詠懷五百字》）。

香港的何藩同樣地用鏡頭記錄戰後的社會民生，近年享譽國際，相片還很賣錢。

林全祐、林全秀〈民俗節慶〉讀後感：

昔日的娛樂是大伙人的，今日卻是個人化和電腦化，羣體精神何在？

王偉光〈攝影藝壇一怪傑〉讀後感：

好一句「我拍故我在」。

〈孤鳥返林〉的「孤鳥」是極難捕捉的，需要長時間等候。

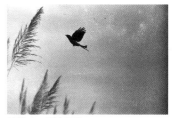

林權助　孤鳥返林

林全祐、林全秀〈鷺鷥生態〉讀後感：

野生攝影需要很大的耐性，這些全是上乘的作品。

《大眾攝影》（Popular Photography）是美國的老牌雜誌，得獎的照片必是佳作中的佳作，遺失了是十分可惜的。表叔公同時得到美國和日本的獎項肯定，是很難能可貴的。

〈孤傲〉是黑白照片上色後，幻化成可媲美葛飾北齋的浮世繪。

林權助　孤傲

葛飾北齋　杜鵑花與子規 1834

2020/12/19 王健仲致王偉光函

轉傳的〈12/18志立函〉敬悉，謝謝。

這樣專業性的互動與表述是很有意義與價值的，無形中有助開啟讀者的眼界。

2020/12/24 王志立致王偉光函

林全祐、林全秀〈台灣水牛〉讀後感：

我也聽聞過牛隻在屠房落淚的故事，現代的城市人跟大自然脫節已經是不爭的事實，虐待動物更不時發生。

林權助　騎牛望歸　原作為彩色

〈騎牛望歸〉看似是黑白相片上色（Hand-coloring），這是在彩色照片流行之前的技術，把棉花塗上昂貴的顏料，然後仔細地在照片上搓揉，一遍又一遍，色彩效果是非常獨特的。

2020/12/24 王偉光致王志立函

聞君一席話，勝讀十年書，多謝開眼。

2020/12/24 王志立致王偉光函

太過獎了。

你的學識廣泛如蒼穹，我在細小的攝影領域鑽研，偶而找到一些別人不太留意的東西罷了。

你是廣角鏡宏觀世界，我是放大鏡弄到頭昏眼花才有丁點發現！

2020/12/24 王志立致王偉光函

看了來信十分開心，開心於你的謙沖自牧。

我的老師陳德旺這麼叮嚀：「我們一輩子只是研究、學習」，我謹遵師門教誨，用心學習至今，仰望浩瀚的藝術星空，摘星不得。

2020/12/31 王志立致王偉光函

林全祐、林全秀〈名勝古蹟〉讀後感：

全祐表伯父一語中的。

紀實攝影作為時代的見證是求「真」，即使沒有藝術性，基本目的已經算是達到了。這些戰後的老照片全部滿足了這個條件，兼且大部分擁有高度的藝術性，是「美」和「真」的結合，這是相當難能可貴的。加上當時是膠卷的年代，拍攝和沖曬都比今天複雜和「麻煩」，表舅公託堂叔公從香港買冲洗的化學品，顯露他的熱誠和專業精神。沒有電腦改圖，構圖時更需要精準的思想。（當時的改圖工序繁複，加上紀實攝影只容許更改不太緊要的地方，以免影響客觀性。改多了變成藝術攝影，像 Jerry Uelsmann〔杰利・尤斯曼 1934-，美國當代著名攝影藝術大師〕的作品。）所以改相不是好與不好的問題，而是如表伯父所說的「媒介有關」。

林全祐、林全秀〈彩色精選〉讀後感：

六十年，色彩依然奪目艷麗，真是難能可貴。

2021/1/4 陳盈穎致王偉光函

王偉光〈林雪娥婚禮倩影〉讀後感：

這篇讀來讓人有十足的身歷其境之感，很喜歡。

2021/1/8 王健仲致王偉光函

王偉光〈林雪娥婚禮倩影〉讀後感：

婚禮倩影，作品行文細細道來，古典、優雅、高貴、嚴謹，神龍活現，宛如進入昔日時空，親臨參加婚禮盛宴般，使人迷醉，久久不能忘懷……。

2021/1/6 林全秀致王偉光函

王偉光〈林雪娥巧妝扮〉讀後感：

第一次看到滿（屘）姑年輕時這麼的美麗、楚楚動人，讓我很感動。我仔細看了三遍耶！

2021/1/6 王偉光致林全秀函

明天見了我老媽，會當面轉達你的美言，她一定很開心。你們林家，一代出一位才女：外婆、家慈與玉靜。

2021/1/6 王健仲致王偉光函

王偉光〈林雪娥巧妝扮〉讀後感：

〈巧妝扮〉一文讀之溫馨滿懷，文章照片相互輝映，閃亮發光，雋永秀美之極致，宜一讀再讀，真是讚！

2021/1/13 陳盈穎致王偉光函

想問老師，所以彩色照片的部分，現在看到的色澤已和當時不盡相同了嗎？

另外，覺得林權助拍攝的題材著實十分廣泛，而各個題材都能掌握、拿捏，真的很厲害。

2021/1/14 王偉光致陳盈穎函

這些化學藥液，日久都會產生氧化作用而褪色，林權助在顯影階段嚴格控制溫度（38℃），能精確顯影，六十年後的今天，有些相片依舊光鮮亮麗，褪色幅度不大，十分難得。

其次，研習攝影，師承很重要；要知道是在學技術，還是技術、藝術兼修，殊途而異歸。林權助自幼由其父啟迪，青年時期已著意於畫面構成與光影變幻等造形方面的本質性探討，十四歲那年（1935）拍攝的「陳夏雨為林草塑像」系列照片，構圖的嚴謹、人物的刻畫以及氣氛的營造，已達專業攝影水平。由此不斷深化，看即構思，即建構，去蕪存菁，結合個人情性與人生際遇，鏡頭所及，常見精審絕美之作。

2021/1/14 王志立致王偉光函

王偉光〈天開圖畫之妙〉讀後感：

大堂叔王健仲和二表叔林全秀從你口中和電郵認識和欣賞我，令我非常高興。

在法國念攝影時，有一必修科，大部分同學——我的同學來自世界各地——都缺席的，就是藝評。其實，這一科的要求很低，只是跟老師去畫廊和博物館看展覽，然後回家寫藝評。費用全免，竟然全世界的同學也抗拒；老師是一位法國女人，我估計她年紀大我不多。每次她點人數去買票時，我隱約感受到她的失望。可能是同情吧，我從不缺席她的堂，回家也盡心寫藝評。後來考試差不多滿分。20 分滿分，我拿到了19 分，可能是最高分。但是，「大筆如椽」則擔當不起了，自問中文水平只是一般，來形容你才比較適合。我只是表達自己的一些感想罷了……。

此外，我十七歲的時候，曾經住英國的哈羅公學校（HARROW SCHOOL），寄宿了一年和六個多月。我和校長 Ian Beer 還有聯絡。很多年前，他做了邱吉爾基金的評審。這是邱吉爾遺產的一部分，每年頒給科學家、藝術家或人道工作者。Ian 說，可惜我不是英國人，後來獎金頒給 Nick Danziger，他用這筆錢去了絲綢之路拍照兩年多，出版了兩本書，還得了獎。我也和 Nick 見過面。

畫面構圖的幾何形分割，視綫的聚焦和軌跡等等已經給二堂叔詳細地分析過了，我沒有什麼可以補充。二堂叔你說的對，這是跟音樂的秩序有類同的。

〈曬穀〉令我聯想起《詩經・豳風》農耕圖。

台上戲拍攝得多了，〈戲棚下〉把目光轉移到台下觀眾的眾生相。正如二堂叔所說，這是另一台戲，也許比台上更好看。這方面跟魯迅的《社戲》有異曲同工之妙，文章的重點其實不是「社戲」，而是從城市「讀書人」的目光看城鄉分別。台上戲不太精彩，饑餓的小魯迅偷羅漢豆吃，農夫並不生氣，還叫他「迅哥兒」。翌日更送他多些豆，因為他是城市來的客人，說他長大後能成狀元。二十年後他回想起來，感覺從沒嘗過更美味的豆，和看過更好的「社戲」。

2021/1/12 陳盈穎致王偉光函

看完了〈親友追思錄——信函摘錄〉一章，覺得老師的姪兒果然是攝影專家！總能馬上舉例出相應的作品，互相襯托、比較，讓人能從另一個特殊的角度切入觀看同一張照片，很厲害。

2021/1/21 王偉光致王志立函

你信中所提的「藝評」，應指看完展，尋索相關資料後所做成的心得報告。那是很好的一個學習歷程，你的法國同學平白漏失此機會，甚為可惜。

一般而言，真實藝術家普遍排斥藝評，藝術生命存在於「探討」與「試作」，「藝評」將之定型化，落入畢卡索所謂「畫冊是圖畫的墳場」陷阱。我喜與有經驗的藝術家（陳德旺、陳夏雨）對談，言談之中，常可激發嶄新的意想，增添學習動力。一天，談及黑人雕刻與立體派的關聯，我說：「黑人雕刻野蠻而血腥，我不喜歡」。德旺師聽了道：「對身體健康有幫助的，都要吃」；他又說：「不了解的事情，我不談喜不喜歡，更別說去評論它了」。老師的提撕之語，長存我心。

你能用心學習，醞釀出個人看法，經常可聆賞你那令人耳目一新的識見。不只是我們幾位近親誇獎你，我的得意門生亦有同等評價。

我在文中所試繪的「構成示意圖」，只是不得已而假借為之的圖示，提示畫面上主要架構；當然，缺乏構成要素的作品，畫不出「構成示意圖」。傑出作品的畫面構圖（或構成）極其繁複，牽一髮而動全局，結合思辨與直觀運作，以之暗示形的整合、配置，線條的交互作用，面的重疊與位移。它造成律動，帶動力量，有效凝聚觀者的視線，那是藝術深度表現的一大要素。

2021/3/13 王志立致王偉光函

「不了解的事情，我不談喜不喜歡，更別說去評論它了」，陳德旺老師果然是高人。英文諺語有謂：「有些事情是我們知道自己不知道／不清楚（Known Unknown）；有些事情卻是我們不知道自己不知道／不明瞭（Unknown Unknown），還以為自己完全明白」。

感謝陳盈穎小姐，一句鼓勵的說話令我精神抖擻！

2021/2/5 王志立致王偉光函

林全祐、林全秀〈林權助的生涯與創作〉讀後感：

以前我也嘗試過一整天在暗房，「不見天日」的滋味。進暗房時天未亮，離開時太陽已下山。這是沒有暗房經驗的時下年青人不能想像的。

林照相舘二樓的美容和髮型服務，有點像現在香港和大陸流行的「一條龍服務」。

有沒有表舅公拍攝的阿姆斯壯（Neil Armstrong）照片？

表舅公林權助以有限生命換取無限的藝術榮光。

2021/2/25 王志立致王偉光函

你找到表舅公林權助拍攝的阿姆斯壯照片！！旁邊還有鮑勃霍伯（Bob Hope）。他們都是美國文化界的巨星。多麼珍貴呀！

此外，林草拍攝過梁啟超的玻璃底片，年代久遠，也許遺失了？

慨歎表舅公如流星的一生，短暫卻璀璨。

曾經去希臘拍攝難民，一個 NGO 非政府機構的工作人員告訴我，難民所穿的救生衣是假的，還把救生衣剪開給我看，裡面的物料不能浮水，用後會更快溺死。我深感憤慨，但是沒有意識到重要性，也不懂聯絡報館。後來，英國的獨立報（Independent）刊登了這個「獨家新聞」。

我剛剛閱讀一些香港的史料，60 年代的彩色照片是非常昂貴的，一般平民是負擔不起的，令我想起令尊來香港取資料，時間更早。

2021/2/24 王健仲致王偉光函

物換星移，嘆人世之短暫，悲世事之秋涼，外公及四舅以有限的時光與生命，留下雋永的藝術作品，其精神是長存而令人永懷的，王志立想必也感慨萬千吧！

2021/2/26 陳盈穎致王偉光函

王偉光〈鏡頭下的古典輝光〉增補文讀後感：

老師這篇似乎進行了頗大的變動。

沒想到當時已流行起雙重、三重曝光，〈林草雙重曝光影像〉可以感受到林草的幽默、玩味之趣，和其他古典設色之作所呈顯出嚴謹之人格特質，十分不同。

2021/2/26 王偉光致陳盈穎函

最近重新整理外公林草的相片，接觸一些新資料；看書寫書，外公的創作路向，更加明晰了。

2021/2/26 陳盈穎致王偉光函

對，有感覺出來脈絡比之前完整。

2021/3/26 王志立致王偉光函

王偉光〈天開圖畫之妙〉讀後感：

我同意以「帶動力量的流動性架構」（Structure As Living Force）來分析表舅公林權助的攝影風格，他巧妙地舖排幾何形狀和斜線來營造張力和「迫力」。

2021/4/16 王志立致王偉光函

王偉光〈鏡頭下的古典輝光〉增補文讀後感：

一本好書不是決定於頁 數的多寡。我想，與其說「天妒英才」，也許「人無完美」比較確切。表舅公林權助天才橫溢，且對人友善，可惜健康有毛病，處處掣肘，所謂「戰場得利，情場失意」；這可是「健康不利」。筆者曾在歐洲攝影節獲獎，可是美國和日本的攝影節，屢次參加卻是敗北。表舅公同時在美國和日本的攝影比賽獲獎，而且得獎時只是五十歲出頭。我相信人不可能每方面順利—也許這只是我的藉口—否則他不是人，而是神。

表面上，攝影比繪畫接近「真實」，因此英文的意思是「光的書寫」。但是它仍然需要攝影師的手，主觀地選擇角度和構圖，因此不是絕對的客觀事實。

太舅公林草選擇清晨或傍晚拍攝，即是英語所謂的 "Magic Hour"，光線是最佳的。

你的家族除了精通視覺藝術，還熱愛音樂，十分有文化。

2021/5/21 王志立致王偉光函

王偉光〈鏡頭下的深情眷戀〉增補文讀後感：

〈表兄弟〉：漸黑的背景營造立體感。

表舅公林權助捕捉表兄弟的深情眼神。

「大眾攝影」得獎的〈鷺鷥展翼高飛〉在哪？

〈耕鋤月世界〉的命名很特別和富詩意，我感覺遼濶的大自然和渺小的人類。

林權助　表兄弟　　　　林權助　耕鋤月世界

我相信已經看畢全部你寄給我的表舅公林權助拍攝的相片，非常敬佩他對藝術的熱誠，半夜上山，還有去龍井三次泡在水中。

此文最後一段是一個感人的總結。

2021/5/23 王偉光致王志立函

這段時日，這本專輯的撰述稿，承蒙你的耐心細讀、深刻思辨，提撕之語總讓我們眼界頓開，多所獲益，銘記在心。

四舅得獎之作〈鷺鷥展翼高飛〉，早已不知去向。

〈耕鋤月世界〉的標題由我命名，全祐表哥所擬定的〈竹梢牛背〉、〈水牛青塚〉題名，也讓作品餘韻繚繞。

四舅作品的人文情思搭配貼切的題名，每一憶及，境象縈迴胸臆，久久不散。

2021/5/23 陳盈穎致王偉光函

〈耕鋤月世界〉在命名、內容都充滿意境，發人深思。

我在拍照的時候，人物要嘛放的很大、要嘛沒有，常常以人物為主角，或者企圖閃避人物，以景色為主角。

但此幅人物與景色合而為一，共構一意象，不偏任何一者，是很巧妙的構成安排，值得學習。

2021/5/23 王偉光致陳盈穎函

林權助單憑這件作品，足以不朽。

2021/5/25 王志立致王偉光函

很欣賞你的〈耕鋤月世界〉的命名，令我聯想「水月觀音」。

最近，我認識了一位在日本拍攝原住民アイヌ（阿伊努人、愛奴人）的意大利攝影師，她是我的老師的朋友。我在電郵中附上表舅公林權助拍攝的達悟族相讓她看，可算國際文化交流吧！？

2021/5/28 王偉光致王志立函

從〈耕鋤月世界〉聯想到「水月觀音」。

「水月觀音」，一睹其相，萬緣皆空；〈耕鋤月世界〉意味著耕鋤心田，直到地老天荒，一念不生之境。

有趣的聯想。

樂見你將四舅作品介紹給國際友人。

2021/5/30 王志立致王偉光函

正如歌曲「月亮代表我的心」，心田的收成，如月亮反射太陽光，折射世界；你的題名滿載寓意和發人深思。

陳盈穎小姐的洞察力很強。相機的廣角鏡，加上細小的人，做成天人合一的效果。

最近，那位意大利攝影師跟東京大學，還有一所意大利大學合作，拍攝老人家的系列。

2021/5/29 林全秀致王偉光函

王偉光〈鏡頭下的古典輝光〉增補文讀後感：

　　本篇文章內容，字裡行間，讓人感受到，作者花了極大功夫，認真尋找與調查，一一比對原始照片與林草親寫字跡，鍥而不捨，追本究底，最後查證屬實，還原了事實真相。這種學術求真的精神，實值敬佩並效法！

2021/6/8 陳盈穎致王偉光函

王偉光〈鏡頭下的古典輝光〉增補文讀後感：

　　老師的這篇文章內容變得相當豐富。

　　令人不禁好奇，林草究竟是如何取得第一部相機？而且似乎未接觸任何攝影相關的正式教育，好奇他的攝影美感是從何汲取、培養？

2021/6/10 王偉光致陳盈穎函

　　林草二十一歲那年，以變賣祖產的款項頂下萩野師傅的萩野寫真館，「林寫真館」正式掛牌營運，館內現成的大型攝影機，即是他的第一部相機。

　　林草十五至二十一歲之間，跟隨萩野師傅學習寫真術，萩野在攝影技藝上博採東西方特色，此研發探究精神早已深植林草心中，他跳脫浮光掠影的攝錄，訴諸階調（tone）的細膩鋪陳以及嚴謹的畫面構成。古德有云：「文以載道」，道是主角，文是配角。中國傳統山水畫，筆墨是主角，山水是配角。委拉斯貴茲的〈宮廷侍女〉，先設計好空間，再安排人物配上去，空間是主角，人物是配角（陳德旺畫語），畫面呈現精妙的空間距離感。林草的攝影作品，階調、構成是主角，人物是配角，應作如是觀。明師開導、個人素質以及不懈的努力，是深入藝術不二法門；誠如畢

林草　林明助新婚夫妻和至親合影

委拉斯貴茲　宮廷侍女（局部）　1656
馬德里普拉多博物館藏

卡索所言：天才，那是個性（personality，按：能深入事理的個人素質），外加只值一分錢的才能（talent）。

2021/6/25 王志立致王偉光函

王偉光〈鏡頭下的古典輝光〉增補文讀後感：

林獻堂是「議會之父」，他在海峽兩岸同樣受景仰。

經過你的多番增補和潤飾，文章更顯充實，如樹木長出新枝和新葉，變得更茁壯茂盛和鬱鬱蔥蔥。

我讀到一個美國攝影師整理他的父親的相片作檔案，令我想起你。

https://www.youtube.com/watch?v=uptJvBlMHPo

https://blog.adobe.com/en/publish/2021/04/06/adobe-and-black-archives-living-archives-series.html#gs.4by2ke

2021/7/9 王志立致王偉光函

・佐久間左馬太與林草

從我所閱讀的互聯網資料，佐久間左馬太強硬地對待原居民，太舅公林草跟他一起去攝影，也許被他影響，以致攝影風格變成官方和同樣強硬？我沒有看太多他的照片，所看過的也算中肯和客觀。你看得比我多，不知道你的看法如何？

2021/7/9 王偉光致王志立函

來函所提的問題，請先看完我最後一篇撰稿（〈林草家庭相簿集珍〉），也許你會有進一步的想法，再談。

2021/7/16 王偉光致王志立函

林草的攝影作品，其精要可粗分四大系統：

（一）攝影棚內所拍攝的家人群像，例如〈林楊梅和次子林清助〉，古典唯美，深情灌注，非俗手可及。

林草　林楊梅和次子林清助

（二）外拍的團體照，例如〈台中郵便局大野局長送別紀念〉，規模宏大，高度寫實，洵為一流寫手。

（三）日本官署責付拍攝的寫真帖、官方行事紀錄。陳柏棕〈被觀看的容顏：「日本宮內廳書陵部所藏台灣寫真」中的原住民族〉記述：「總督佐久間……視察行程中出動大批軍警隊伍隨行，具有濃厚的權力象徵意味。雖說有如此意圖，但沿途的自然景觀、植物生態以及在地原住民族的生活樣貌，也都成為被拍攝、紀錄的對象，留下了彌足珍貴的影像資料。」

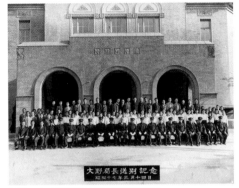

林草　台中郵便局大野局長送別紀念

1912年7月，佐久間左馬太出巡（而非前往鎮壓）霧社等地區，林草隨行拍攝，做客觀紀實攝影，其內容一如陳柏棕所記述。當時，林草拍攝的〈佐久間左馬太在阿罩霧林家〉、〈總督訓示白狗社土目〉只是兩個景，並未對佐久間的性格有所著墨。不應把林草的專業紀實攝影和日本統治階層的政治威權做出連結，此二者各行其是。秦兵馬俑的製作者只須對他所捏塑的兵馬俑負責，無須為秦始皇的人格特質及暴政背書。

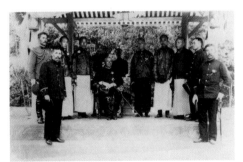

林草　佐久間左馬太在阿罩霧林家

（四）拍攝1905至1948年間，霧峰林家花園的各項行事。林草幼年寄養於霧峰林家十一載，沾濡林家儒門雅韻，他所拍攝〈霧峰林家花園・秋菊會〉，在菊圃、建物、一曲流水嚴謹架構中，鋪陳詩人雅士與園主林獻堂的流風遺韻，撩人幽思，則不僅只為紀實攝影而已。

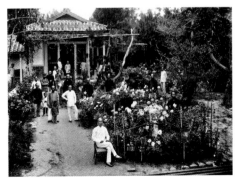

林草　霧峰林家花園・秋菊會

2021/7/17 王志立致王偉光函

我沒有看完所有文章和相片，但是基本上同意你的見解。

我所見的他的相片也中肯。

2021/7/18 陳盈穎致王偉光函

王偉光〈林草家庭相簿集珍〉讀後感：

關於〈林草家庭相簿集珍〉一篇，果然身為攝影家的家庭相簿就與一般人的家庭相簿不一樣。連團體照都能透顯出攝影家的審美氣質，甚至還會將不同比例的相片、或是靜物照等一併擺放，可謂相當特殊。

另外，相當同意老師關於秦兵馬俑的譬喻。雖然林草拍了許多歷史意涵深厚之作，然亦不能抹煞其對於美感、攝影美學之建構與追求。

2021/8/1 王志立致王偉光函

王偉光〈林草家庭相簿集珍〉讀後感：

霧峰林家擁有舉足輕重的地位，很多事情我們未必完全知悉和理解。

這輯相片記載台灣的珍貴歷史—從原住民的生態以至戰後的經濟蓬勃增長期。

林草和子女的「親子關係」非常好，用映象記錄他們的學生回憶，令我羨慕。日本學校鼓勵家長參與，我也曾經拍攝女兒在學校裏拔河（綱引き）（按：王志立之妻為日本國籍）。

2021/8/6 王志立致王偉光函

我大概是「以小人之心度君子之腹」。（按：指前文所言：「佐久間左馬太強硬地對待原居民，太舅公林草跟他一起去攝影，也許被他影響，以致攝影風格變成官方和同樣強硬？」）

〈霧峰林家花園・秋菊會〉的構圖布局和眾人的姿態表情都是無懈可擊的。坐在下方、交叉腿的林獻堂，所佔空間不大，卻自然流露大宅門主人的威嚴。

2021/8/18 王偉光致王志立函

這本專輯草稿全篇承蒙你費心審視，飛來精妙之語有以教我，實乃意料之外的收穫。

賜函所謂「以小人之心度君子之腹」，關鍵在於立足點不同，看法因而有異。站在政治舞台上看藝術，藝術可以是邪惡政權的宣傳品，淪為「美麗的幫兇」；站在藝術舞台上看藝術，藝術徹頭徹尾為純淨、不受汙染的獨立存在體。

以德國指揮家佛特萬格勒為例，樂評人 blue97〈佛特萬格勒的貝九傳奇〉記述：「1942 年 4 月 20 日是希特勒（Adolf Hitler 1889-1954）五十三歲生日，前一晚的祝壽音樂會由佛特萬格勒指揮柏林愛樂演出貝多芬第九號（合唱交響曲）。當時納粹德國將這場音樂會錄下，並拍成影片作為宣傳品，向全世界進行實況轉播。」

佛氏是德奧（貝多芬、布拉姆斯等）交響樂最佳詮釋者，我們無法想像，在這世上若無佛氏充滿哲思、戲劇張力的詮釋，貝多芬、布拉姆斯交響樂會呈現何種面貌？

佛特萬格勒是納粹政治舞台的過客，音樂藝術才是他的本家。

至於紀實攝影家，身處任何年代、任何政治體系，都有它不可磨滅的價值存在，因為他們記錄了歷史。

2021/8/20 王志立致王偉光函

芸術は芸術で芸術だ。

藝術只是藝術。

在藝術史課程中，有一整堂是我們討論藝術的真意。藝術家的原意，觀眾通過每人獨特的經驗和回憶所形成的審美觀解讀後，可能變成兩碼子的東西；政治化也不足為奇。

如你所說，佛特萬格勒是經得起時間考驗的偉大藝術家。

2021/8/8 詹竹莘致王偉光函

王偉光〈天真無邪的笑臉〉、〈林楊梅念佛境象〉讀後感：

再次驚嘆老師的著作，一篇篇溫馨小故事，點點照片之妙，感慨生命之不可測，卻留餘韻永世流傳，映帶生姿。

帶入歷史，走入歷史，讓自己成為歷史。作者時而冷眼旁觀，行至轉折處，又跳

成第三隻眼與人物共舞，增己嘆詞，變化多端，筆墨之趣漾於紙上。

照片標題新鮮可人，張張見好，讓人久視不膩。童年往事最是動人，初見老師幾幀照片，古錐依偎之狀難辨虛實（得罪了）；獨愛尊婆婆潛心念佛，無塵無埃；台中公園那張，也令人喜歡。

林權助　林楊梅在臥房虔心念佛　　林權助　捉蜻蜓　台中公園

人生可以如此完美交代，令人敬佩羨慕，數十年潛心藝術殿堂，萬功齊發，身為「故友」亦感榮焉。

尚未交付美編，頗見看頭，刊印成書，必愛不釋手。再次向前輩致敬！

2021/8/10 王偉光致詹竹莘函

詹老師真解人也！抉精闡微，視野弘深，溢美之詞，有以教我。歲月殘夢，飛鳧落影，影留人老，對影恍如昨日，追憶捕影人。

2021/8/15 詹竹莘致王偉光函

王偉光〈林雪娥巧妝扮〉、〈林雪娥婚禮倩影〉讀後感：

蒙師不棄，再度分享美文，偏遇魯鈍，僅能從勾起的往日時光中想起些什麼，說不出個所以然也。

這次從圖文中看到不少民間習俗，高懸國父遺像，均感新鮮。

老師對故事的掌握越來越舒朗，描述父母親的故事，如非化成鳳蝶，無法寫得盎然。

令堂蕙質蘭心氣質出眾明艷動人，令尊英姿煥發相貌堂堂，高低巧搭，忍不住讚曰：好一對佳偶璧人！兩人若非一見鍾情，也難！姑且不論照相技巧藝術性，能夠保留細緻完整雋永回味的全套照片，將台灣戰後士族人家停格在紙上，懷舊、緬懷之情，交相輝映。

曾經到新竹中廣看過歌唱比賽現場，樂隊以鼓號薩克斯風為主，雖與照片大相逕庭，卻勾起無限回憶。

新竹童年老屋緊挨著十八尖山，是童年時期的約會聖地，男女朋友多騎腳踏車閃躲而來。文中三人影子拉得好長，分不清晨昏，禮佛之行闊步前行，笑得燦然一派坦然，內心喜悅躍於紙上。

酒家，亦是回憶一環，直到民國 57 年，長兄結婚時也是在酒家宴客的。醉月樓的建築風格，一眼可知係日本西風東漸的實驗作品。

婚照奪人眼球，文字說明給了很好的補充，如臨現場透過鏡頭參與其中。我的舅舅 1948 年左右在新竹的美軍俱樂部迎娶舅媽，與醉月樓的建築風格相近（今之新竹玻璃博物館）。

鮮見補妝照一張。

記得民國 5、60 年時，一般人拍的婚照大多只有兩張，非站即坐；令堂留有兩張獨照，不知羨煞多少新嫁娘，喜悅之情沿著拖紗溢出框格。

另一對新人由令尊祖掌鏡，與權助先生手法明顯不同，時間、感覺有點錯置。

學習化妝的照片甚是有趣，還是第一次看到。

幾張兒時照片極為可愛，令堂巧織，別緻暖心；十六歲花樣年華，一生存此一張，足矣。

蘋果的滋味，一輩子都會記得吧。

記事本、編織套件與時代毫無違和感。

林權助　西式樂團奏起結婚進行曲

林雪娥（右起）、王文枝相互結交，在林權助陪伴下，前往寶覺寺禮佛

林權助　補妝

林權助　林雪娥婚紗照

林權助　林吳足美（右 1）在自營店示範化妝術

林草　林雪娥手拿富士蘋果，立於門松前　約 1928

2021/8/23 詹竹莘致王偉光函

王偉光〈林寫真館庭園聚樂小影〉讀後感：

　　好恢宏的相館建築，不知設計師為誰？山牆、陽台、立柱迴廊、方窗，氣派非凡。

　　1949 禁用日文，我之前沒有意識到此問題。

　　三輪車的回憶也很鮮明。

　　當年校長專車是三輪車，辛志平校長非常仁慈，只要半路碰到爸爸或媽媽單獨行走於東山街時，會請他們上車共乘（我也搭過幾次），爸爸幫過車夫寫過狀紙打贏官司，如果空車碰到也會順便載上一程，好神氣的。

　　佛堂那張的佛像掛畫和對聯。

　　舅舅在新竹中山路開設的文林堂裱褙店（表弟繼承衣缽，是新竹文化局標註的一個景點），因手藝不錯，生意不惡。每到舊曆年時，光是在春節前短短一個月賣出的神像、對聯、土地公像、貼金百壽圖、春聯的生意，可以整整吃上一整年。我讀國初中時，也曾去東門城附近的街角幫忙表姐一起擺過攤。表姐自幼資優，才大我幾個月，卻很本分能幹，可獨攬生意。笨手笨腳的我，怕客人，碰到殺價的更是手足失措。記得一張成本二毛錢的土地公可以賣到三塊錢，是我完全無法理解的世界。

　　舅舅聘有專人寫春聯，爸爸也會幫忙寫些，賺點外快。媽媽在那一個月萬分辛苦，除了本家的家務外，還要兼顧舅舅家的，年夜飯也是她負責張羅。看到佛堂照片，勾起我好多回憶。

　　好特別的相館陳列櫥窗，當年的彩色照片很稀罕，我們家有彩色照片已是民國 60 年以後的事了。

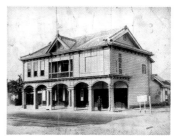

林寫真館全貌

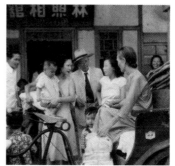

林草夫人林楊梅坐三輪車上

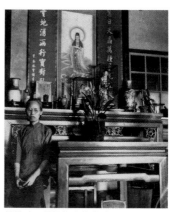

林權助　林楊梅在佛堂邊小坐

「林照相館」相片櫥窗　約 1951

2021/9/7 詹竹莘致王偉光函

王偉光〈林寫真館庭園聚樂小影〉讀後感：

（續相片之約）

很喜歡權助先生閣樓（按：相館接待處）閱讀的照片，充滿古味與構圖感。

林權助在林寫真館接待處閱讀

民國 41 年的彩色照很珍貴，沙發椅子和孫運璿故居的客廳座椅相仿。

看到 33 年的燙衣照片，再度為能夠保存這麼多老照片喝采，一般人家應該都拿不出來吧。

喜歡那扇玻璃格窗格。

家中手足多，一點都不稀罕，直到五十後才知道，多子女的樂趣。傳統中藏著許多智慧。

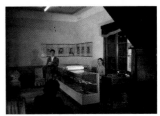

林照相館館內一景　約 1952

老師幾張照片真的很可愛，外婆疼孫，天經地義，我痴長老師幾歲，記得二三年級清明時去掃完的墓領錢（新竹習俗），一般人家給一毛、二毛，大戶人家給四毛，可以去學校福利社換酸梅、橄欖，把嘴巴四周吃得紅紅的很高興。

幾個老物件，很有紀念價值。

蒔花弄草，只能懷念卻回不去的日子。

好多好多人都會留下這樣的照片，豐子愷用畫的，我父親也用畫的，可惜那張畫不見了。

只要看到與家母曾經類似的打扮、操持同樣的家務、喜好，都會讓我多看兩眼。

可以避開臉上的陰影，應該不容易吧。

好特別的養物，第一次聽到有人家養孔雀。老人家也都溺著孩子的興趣，真不容易。當年我們家養的都是雞鴨豬之類的經濟類家禽家畜，狗狗生了小狗還能拿去市場

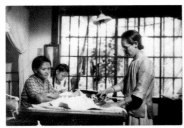

林權助　林楊梅在臥房熨衣　1944

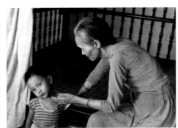

林權助　筆者（王偉光）與外婆

林多助　林草夫婦正在澆花賞花

賣，一隻十塊錢。媽媽也會將紅糟、紅糟酒拿去新竹東門市場內換些食材回來。有時也會去竹蓮市場偷著賣酒。沒被抓過。

鳥風鼎盛時期養的十姊妹？全台瘋養鳥，父親以鳥為主題的許多書法還參過展。

好酷的樂團！和貓王年代相差多少？換成現在，應該喊文青了吧！

四郎真平，還真是給我們那個年代回味的玩意，女孩子小時也玩這些幹仗的事，中高年級後就把床單窗簾披在身上唱梁祝了。還是羨慕這些照片。

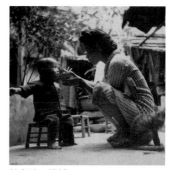

林多助　餵飯

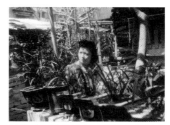

林權助　林雪娥身子後方為飼養孔雀、雉雞的竹籠

王偉光〈攝影藝壇一怪傑〉讀後感：

人物特寫幾張都精彩，耕牛、水田，也都好。

……只能說些與藝術無關，生活小體驗的小感想，見諒。

2021/9/12 王偉光致詹竹莘函

「小女生吃酸梅，把嘴巴四周吃得紅紅的……」，多麼遙遠、幾已不在記憶中的回憶，讀來溫馨滿懷；人間有情最美。

詹老師文思泉湧，運筆如行雲流水，古趣舊聞娓娓道來，為家四舅林權助的老照片增添光彩。

2021/9/14 陳盈穎致王偉光函

林草所拍攝的〈林雪娥手拿富士蘋果，立於門松前〉，流露出十足的日本風情，讓我想到當今的日本攝影家—川島小鳥所拍攝的小女孩。天真爛漫的神情，帶點叛逆，而帽子、蘋果、褲子及背後的草叢等較濃烈的色彩，透過臉部的皮膚、格子裙、白襪及背景的白色等吸收發散，相互平衡，使整體畫面十分疏朗，透顯出孩童的純真可愛。

林草　九女林雪娥立於門松前

另，同意老師所說關於政治與藝術的關係。然而，能在政治勢力的影響，甚至壓迫下，仍保有藝術的深度，實難能可貴。

林草不同於一般的紀實攝影家，只單純的記錄歷史、紀錄事件的發生，而多了一層藝術的欣賞價值，更值得保存。

2022/2/5 王志立致王偉光函

王偉光〈鏡頭下的古典輝光〉增補文讀後感：

側光製作，戲劇性和立體感；平面光則給人祥和感和穩定感。

2022/2/28 陳盈穎致王偉光函

王偉光〈林草的古典美攝影境象〉增補文讀後感：

這段增補文章看到了比較不一樣的林草攝影風格，給人一種濃烈、沈鬱之感，也讓人了解到畫面構築的過程、方式。

而最後附上的一小段賈平凹的文章，讀來則十分有趣、新奇。

2022/3/7 王偉光致陳盈穎函

你頗能掌握要點；這段增補文也試圖從林寫真館背景布的遞變，梳理出林草的拍攝年代。例如，學界把〈林草的雙重曝光影像〉訂於 1910 或 1915 年攝製，此文則訂在約 1913 年。

賈平凹該書，我於二十多年前在西安購得，有一回，土耳其旅遊長途車上，我講述警察拍照時全光，他老婆拍半光，光個上半身之事，大家都笑壞了，至今記憶猶深，如今還可派上用場。古事今用，可活化史料，家外公和我，屢有生命上的牽繫。

2022/3/14 陳盈穎致王偉光函

想問老師，為何此處會以布幔、窗扉做搭配？是為了讓畫面有一種透氣感嗎？

2022/3/14 王偉光致陳盈穎函

帷幔是分隔內外的大布片，作用類似中國的屏風，皆為大戶人家家中陳設。帷幔外有立柱，立柱外有花窗，窗外有藍天，除了畫面透氣外，庭院深深深幾許，另營造出大戶人家遼闊的生活空間。

2022/4/25 陳盈穎致王偉光函

・評賞林草〈終戰日紀念儀式〉

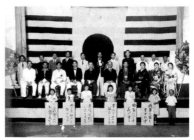

非常有歷史意義的一張照片，且充滿了日本風情。

仔細一看才赫然發現中間的麥克風（？）也成圓形，剛好與國旗圖像、花圈互相呼應，十分有趣。

林草　終戰日紀念儀式

2022/4/26 王偉光致陳盈穎函

那是那個年代（1945）的圓形麥克風；妳能以造形元素來觀賞，入於純藝術鑑賞的範疇了。造形元素包含點、線、面，面又可歸納成基本幾何圖形：圓形、方形、三角形。

「看」即「思索」，試圖理解：這幾條線，這幾個面，蘊含什麼樣的內容？表現出何等的情感深度、思想深度？

這張照片，我一眼看到的是圓日與弦月形的架構，簡潔而氣勢恢弘。長方形白色看板和日本國旗的長方形白底兩相呼應，結合成穩定的三角構圖；它又與背景的白條紋交相作用，包裹與會者糾結的心緒。

現場應為紅日與紅色條紋，紅色條紋象徵太陽的光芒。

〈終戰日紀念儀式〉的圓形麥克風（左）
〈終戰日紀念儀式〉的弦月形構圖（右）

2022/4/26 陳盈穎致王偉光函

老師的說明淺顯易懂！

解讀出更多本來沒意會到的地方。

2022/4/26 王健仲致王偉光函

好一個師徒交相呼應的巧文，讀之快慰！

只見與會者各個表情凝重……，這是一張會說話的活照片，依然向睽違了七十七年的世人，述說着昔日的滄桑。

2022/4/26 蘇珮瑜致王偉光函

・提供林草〈終戰日紀念儀式〉的參考資料

林草照片中的標語，上書：「我身不重　家不重」、「國家之義重」，「國家有事那一天　有敵人那一天」、「才會在異國發起戰爭」，「從內部提供幫助　是為了國家」，「盡力是國民的本分　忠心」。此標語改編自戰時日本軍歌（小學高年級生音樂課會教唱）：「千引の岩」（明治30年，1897；作詞：大和田建樹，作曲：小山作之助）

千引の岩，千人で引かなければ動かせないような重い岩石（千引之岩，一千人也拉不動的岩石，形容很重），歌曰：「千引之岩不重，為國盡力之義重。國家有事那一天，有敵人那一天，從天而降的砲彈中，攻擊前進，是為了國家。盡力去做，是男兒的本分，是忠心。」

日本明治時期，小學唱歌課教唱「千引の岩」

2022/5/12 詹竹莘致王偉光函

王偉光〈鏡頭下的古典輝光〉增補文讀後感：

張張老照片，一段段精彩故事，讓我靜默許久。

老師耗費心血，細細追到之照片，寶貝也。故事，要有人說；記憶，要有人悟，尊外公長達三十餘年在官署掌鏡，將歷史留住，真了不起；老師將失與得之間的照片

巧合，細膩觀察所述，予人再讚天地之妙哉！珍貴的文字與照片，給台灣歷史添上一抹光彩，圖書館珍藏得好！

照片依然動人，解析依然引人。纏足、米種交換、終戰、浮島、溫泉、墓前吃餅乾……，太多太多類似雙親的生活經驗，期待出版時。

2022/6/4 陳盈穎致王偉光函

王偉光〈天開圖畫之妙〉增補文讀後感：

林權助大膽的利用大自然分割畫面，營造舞台效果，造就了十足的戲劇張力，饒富趣味。

2022/6/4 王健仲致王偉光函

王偉光〈天開圖畫之妙〉增補文讀後感：

選片與剖析解構巧妙至極，文筆更是精妙，相映光輝，彷彿天成。

2022/6/11 陳盈穎致王偉光函

王偉光〈光的書寫〉增補文讀後感：

這一系列相片，感覺將黑白攝影之特色發揮得淋漓盡致，如果是彩色照相，可能就不會有此效果。

2022/06/11 王偉光致陳盈穎函

這個課題指涉「色調繪畫」與「色彩繪畫」的不同表現，「色調繪畫」（黑白攝影）藉由明暗階調的對比來建構，林權助從〈蘭嶼泊舟〉、〈清晨的農村〉、〈蘆葦叢〉黑白極端對比，過渡到〈老人與鵝〉、〈落日

林權助　蘭嶼泊舟

林權助　清晨的農村

歸途〉黑白極端對比中，強化夕照斜射光的戲劇性表現；〈挑水肥的小孩〉、〈趕鵝〉則以中間灰色調及亮調子完美建構夢幻似農村生活境象。林權助採用黑白攝影定格人文景觀，豐富多變化的個人獨特手法，確實將這些攝像提昇至極高境界。

　　「色彩繪畫」（彩色攝影）以色面來建構，和「色調繪畫」（黑白攝影）走出不同道路。

林權助　蘆葦叢（左）
林權助　老人與鵝（中）
林權助　落日歸途（右）

林權助　挑水肥的小孩
　　　　（左）
林權助　趕鵝（右）

2022/6/12 詹竹莘致王偉光函

王偉光〈光的書寫〉增補文讀後感：

　　老師的稿子越來越有趣了，此次幾張照片，攝影技巧極好，局部放大依然清晰可見。半瓶醬油、背帶；牽牛小女孩的肢體、水塘的光影、騎牛過溪，無不喚回陪著媽媽到溪邊洗衣、抓蝦、戲水、過橋上學的童年時光。

　　相忘於江湖，或能換個歲月靜好吧？

2022/6/26 陳盈穎致王偉光函

・評賞林權助〈林楊梅吃飯身影〉、〈秋菊映真容〉

這兩張相粉嫩柔和的淺色調，替畫面增加了一抹溫暖的氣息。（按：彩色版見圖 756、757）

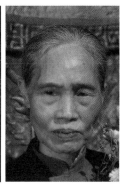

林權助　林楊梅吃飯身影　　林權助　秋菊映真容

2022/6/26 王偉光致陳盈穎函

好眼力！

林權助的黑白攝影，擅長把捉銀灰色調以及中間灰色調，寓目舒適。這兩張彩照，也將色彩控制在中間灰色調的微妙表現中，不偏強（艷麗），也不偏弱（反白、褪色）。

德國生理學家埃瓦爾德·赫林（Ewald Hering，1834-1918）說：「中間灰色在人的眼裡產生絕對平衡的狀態，眼與腦需求中間灰色，缺乏中間灰色易導致不安。」浪漫主義大師德拉克窪（Eugène Delacroix，1798-1863）道：「我說的話你同意嗎？灰色又再灰色，不能把灰色畫成畫的人，不是畫家。」

林權助位列德拉克窪心目中的畫家之林。

2022/7/3 陳盈穎致王偉光函

・評賞林權助〈神豬與信眾〉

在豬嘴下方的模糊人影，讓我聯想到孫悟空之意象，覺得有另一番趣味。

林權助　神豬與信眾

2022/7/4 陳盈穎致王偉光函

・評賞林權助〈撒種子（之二）〉

　　相中的農夫讓人想到陳夏雨的雕塑，宛如打光在銅製的雕塑上。

林權助〈撒種子（之二）〉的農夫（左）
陳夏雨　農夫　1951　樹脂（仿青銅）陳夏雨家族藏
王偉光攝（右）

2022/7/5 王偉光致陳盈穎函

　　英雄所見略同，我因此用「鑄鐵般黝黑身軀」來描繪撒種子的農夫。陳夏雨的〈農夫〉，以樹脂仿製青銅，表現農夫在勞動後，以手拭汗影像。親近土地，櫛風沐雨，默默撒種耕耘的農夫意象，具體而微將「台灣精神」具象化。

　　我在文中記述，撒種子的農夫「一步一腳印，一腳印含藏幾粒種子，孕育無窮生機」，這也是生之禮讚；簡單的動作，隱含深意，如詩一般，以「暗示」代替「描寫」，是為象徵主義手法。

2022/7/11 王志立致王偉光函

王偉光〈光的書寫〉、〈天開圖畫之妙〉增補文讀後感：

　　最近，我重讀你的電郵，還是有些想補充。

　　從台灣角度，從人類學角度，這批相片都是異常重要，如美酒般，歲月悠悠，更添芬香濃醇。

　　我熱切期待這三年多你付出的辛勞成果，這些全是非常好的照片，只想提出一些標題的建議。

　　1）我不懂台灣地理，這條溪是竹溪嗎？這是林權助著名的竹溪系列？

　　2）〈騎牛過河巧遇鴨〉：水牛背著牧童，渾身是勁，筋肉充滿張力，媲美紐約

林權助　騎牛渡竹溪（左）
林權助　騎牛渡河巧遇鴨（中）
林權助　阿美族舞蹈表演與小豬（右）

華爾街的狂牛。相比下，小鴨只露出頭和頸。我覺得它和牛的互動不是最重要，更可以省略。歷史上，很多有名的照片把重點放大和裁去細節。我覺得標題是〈牧童騎牛〉也可以和足夠。

3）〈阿美族舞蹈表演與小豬〉，這張相的小豬卻很重要！有畫龍點睛之妙！林權助捕捉兩舞者的高峰瞬間，四手同時高舉朝天，剛巧小豬也感興趣，走進去看個究竟！！

2022/7/13 王偉光致王志立函

專家之言，多謝賜教。

1）竹溪原為舊台南市區一條自然河川，〈騎牛渡竹溪〉拍攝地點在彰化。流經竹林的溪流稱作「竹溪」，常用於詩詞，此標題引用這層涵義來造境。

2）我長年從事兒童美術教育，牛、豬、鴨都是孩子們常畫的家禽家畜。四舅作品不乏童趣，常見小動物穿插其間，〈騎牛過河巧遇鴨〉、〈阿美族舞蹈表演與小豬〉皆屬此類。我撰寫時，宛如置身課堂上，向小朋友介紹林權助爺爺有趣的攝影作品；小豬直闖舞場，是不是心裡直嘀咕著：「我也會跳舞呢！我也要跟著跳。」

鴨子露現頭頸部，應是四舅著意把捉的，有它特殊效果；我把它解讀成：行走間，前有鴨子擋路，牛隻甩頭揚蹄，作勢驅趕。《懷海德對話錄》的作者普萊士向英國大思想家懷海德（Alfred North Whitehead，1861-1947）提問：「一件藝術品的創造，為何使得創造者之經驗為之枯竭，但在欣賞者卻是具有重複的、無盡的激勵力量。」（黎登鑫譯）

傑出藝術作品（林權助的傑作，理應位列其中）為我們展現開闊的藝術空間，激

勵我們從不同角度去摸索、探討它內蘊的美感、哲思與人生情味。我所撰述是一解讀，切入點不同，又會有另一套說詞；你的觀察是另一解讀，這當然是專業的洞察，開人眼目；讀者各自也有他的解讀，匯聚而成百花開放、繽紛多彩的攝影藝術世界。

2022/7/14 王志立致王偉光函

絕對同意。唯有開放包容，社會才進步。

2022/7/13 林全秀致王偉光函

我欣賞兩位於攝影作品，有深度解讀的對談內容。做為一位追求攝影高藝術的藝術家，自身就是個小宇宙，當然，希望更多的人欣賞他的作品，若觀者從各種不同的角度切入，最終，大家都得了共鳴，有謂藝術是創作者感情的表達，那麼，原本無情的世間，就成為有情人間，小宇宙成長為大宇宙，人們活在世上，也就不會那麼孤獨了！

個人心得，我喜歡有探討空間的照片。

2022/07/12 陳盈穎致王偉光函

〈禮車內〉的林雪娥一相，逆光拍攝營造一種魔光幻影的感覺。

〈捉蜻蜓〉則很有日本攝影的味道，簡潔乾淨但意蘊深遠，充滿故事性的感覺。

林權助　禮車內

林權助　捉蜻蜓

2022/8/5 陳盈穎致王偉光函

・評賞林權助〈戲棚下（之二）〉

　　複雜的對象物也被收束的妥妥貼貼，一方面是攝影師的構圖技巧，一方面或許也是黑白攝影的優點（算嗎？）。

林權助　戲棚下（之二）

2022/8/5 王偉光致陳盈穎函

　　拍攝人物眾多的大場面，須定出視覺焦點。〈戲棚下（之二）〉兩組坐於大木頭的小孩結合對角線，建立起畫面中軸（如圖示），中軸右側，三位黑衣人圈圍的二個小女生，成了視覺焦點，紛雜中條理分明，分清主從。

　　這其中，撐傘女孩為第一要角。在正常情況，大傘陰影籠罩下的女孩兒，臉部肩頭應呈暗黑，一如右下方戴帽男孩的側臉，此女清晰見出五官表情與衣服紋樣，是林權助技法精到處。若我，會以點測光對準女孩臉部以及上臂連拍，求取臉部清晰表現。

〈戲棚下（之二）〉構成示意圖

　　黑白相片擅長明暗階調的表現（此即「光的書寫」），以及「形」（form）的配置（此即「構成」）。一個點、一條線、一個面，一個體，都稱作「形」；由點成線，由線成面，由面成體，點、線、面、體是造形語言的基本元素，以之獨立運作，做出「形」的聯絡與合理性組合，是為「構成」。有著高明的「形」的配置，外加空間運作（遠近距離的呈現，畫面上虛實、空滿的布局），綜合表現出造形的深度。

　　在美感養成教育階段，能培養出上述能力，紀實攝影之際，決戰只在瞬間，眼明手快把捉畫面視覺焦點，精準測光以強化主題，拍攝者的身形往上下左右位移，同一時間抓拍出緊密而繁複的構成，不假思索，全憑直覺，一按而成，精於此道者，林權

助是也！

伊朗旅遊途中，參觀伊斯法罕星期五清真寺，我看到有人正做禮拜（見附），暗黑前景框顯大大小小或深或淺長方形組合，大圓弧形布幕與之抗衡，造成力量；黃、橙黃、紅、綠，色彩對比優美。清真寺內柱子林立，旅行團隊友穿柱而行，就快消失不見。我安好腳架相機，把構圖、光圈、對焦設

王偉光　禮拜　原作為彩色

定好，邊盯視隊友走向，一見禮拜者匍匐在地、以頭點地瞬間，一按快門，抓起腳架相機拔腿就跑，追趕隊友。

相片中，圓弧形大塊黑布下墜壓向禮拜者，結合前景大片黯黑，依稀描繪出禮拜者深沉的內心世界與憑空而降的無形壓力，我認為，這是一張具有人文深度的照片。

列舉此例，為了說明拍攝前，須先審度對象物的造形意涵以及所蘊含的情思意趣，條件足夠了，彈指之間都成美照。

2022/8/5 陳盈穎致王偉光函

目前，我還只是在如何把對象物拍清楚、或是因為被對象物的色彩所吸引而拍攝的階段，還無法像林權助、像老師一樣，對光影、色彩階調如此的運用自如，好似玩弄於股掌間一般。

2022/8/6 王偉光致陳盈穎函

從「美的追求（pursue）」走向「美的研究探討（research）」，是一條漫長艱辛道路，退去嬌顏，深刻思辨，內美潛藏。

2022/8/13 孫小英致王偉光函

‧評賞林權助〈三小與毛小〉〈捉蜻蜓〉等

再要賀喜又一本巨作《光的書寫—林草 林權助攝影境象（1895 ～ 1977）》即將問世。所附時代紀實照，已美如畫矣，那「天真無邪的笑臉」更印象深刻。原從事兒少雜誌圖書編輯工作，天生打內心喜愛孩子與小動物，如〈三小與毛小〉，抱狗的大

孩子右手安穩扶著小狗前胸，左手還輕輕托著牠的後腿，可見他的愛心自然流露出來；中間笑彎腰的小朋友，右手緊緊握著小弟弟的手，左手輕搭哥哥肩膀，足證他全心照護幼小，也不忘兄長手足情。最小的還楞楞的，愈顯可愛。

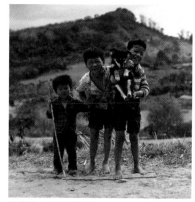

林權助　三小與毛小

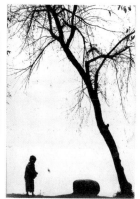

林權助　捉蜻蜓

〈捉蜻蜓〉深具禪意，彷彿黑色剪影般叩問人生收、放、得、失？

吳明益先生書《浮光》―關於攝影，提到德國人像攝影家奧古斯特‧桑德（August Sander，1876-1964）曾說：「照片就是你的鏡子。」而感受到：當我們看照片時，就像面對鏡子，只是照出的不是此刻的我們，那是兩個時間點的自己對望。如此這般，攝影於影像裡，更現人生哲思。

2022/8/16 王偉光致孫小英函

小英女史真解人也！妙筆點評家四舅林權助之作，神采立現，奪人眼目。所引名家「照片就是你的鏡子」之佳句與解悟，使我想起手中收藏的清末民初繡花鏡套，上繡「秀影爽我心」句；此女顧影不為悅己者，直訴本心。〈三小與毛小〉、〈捉蜻蜓〉等相，也如明鏡般映現掌鏡者的真心至情、哲思劇力。

繡花鏡套　清末民初
王偉光採集自山西

〈繡花鏡套〉背視圖

2022/8/20 孫小英致王偉光函

王偉光〈天真無邪的笑臉〉〈林楊梅念佛境象〉讀後感：

　　您的謬賞，實不敢當，「秀影爽我心」呈顯出女性自覺，沒有「顧影自憐」，卻充滿「自信」，也沒有「孤芳自賞」，而是「爽我心」，干卿底事的「大氣」，令人讚歎。

　　謝謝又增補圖文，愈發見到攝影者的心情與心境，那是他看待母親、子侄輩的「敬」和「愛」，甚且透視心事（如〈懊惱〉），穿越靈魂（如〈林楊梅粲然微笑〉），於日常生活取鏡，足見林權助先生是愛家、疼惜孩子的溫暖、慈祥長者。

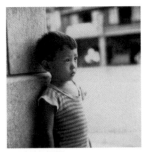

林權助　懊惱

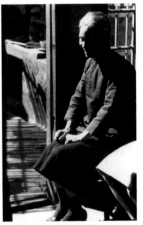

　　所謂由小見大，王老師孩童時，即心思細密，三思而行，面對點心並不輕舉妄動，但對能照出人像的彷彿「百寶箱」、「萬寶袋」，充滿好奇—究竟袋子裡面裝些什麼？故而您鑽研各類藝術，且教人「看懂」（按：王偉光有《教你看懂藝術》一書行世）。求知、分析，是您一生志業，所以特別喜歡〈上學去〉，以仰角拍出了『快樂』（「上學去」！）透露出能去學習，是件多麼順心、痛快的事啊！

林權助　林楊梅粲然微笑

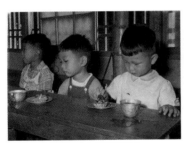

林權助　吃點心（左2王偉光）

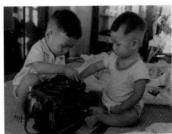

林權助　尋寶（左1王偉光）

林權助　上學去（右1王偉光）

2022/8/27 王偉光致孫小英函

　　您推重的「秀影爽我心」，應是百年前，中國北方一位未達及笄之年（15歲，笄音基）的女孩兒心聲；小小年紀有此「自覺」，已然培養出獨立人格。

　　鏡套繡上折枝團榴花、祥雲與寶光紋。舊時稱呼男、女娃兒為「男花」、「女花」，兩朵圓形的複瓣石榴花（團榴花），寓意：他日巧遇良緣，花開見喜（喜，懷孕了），

榴開百子（兒女成群），諸事圓滿如意。

家四舅透視人心的關愛眼神，以鏡頭鋪陳，由您一語道破，知音難覓！偉光兒時憨拙之像，一經妙筆點染，如金出礦，慧眼所及，實為莫大鼓勵。

2022/8/30 孫小英致王偉光函

〈2020/5/2 王偉光致王志立函〉讀後感：

謝謝您採集自山西〈繡花鏡套〉的精闢解析，除有「原來如此」的豁然開朗，不禁亦思及此非另一種寫「真」？以一針一線刺繡出真心意，也傳達真心期盼，正是一個時代女子的反響。

拜讀所附有關攝影，探討人生「真相」哲學課題，而想到一本少年小說《兒子的謊言》，文中提到父親是鎮上最會說故事的人，告訴兒子有種叫做「相機」的神奇東西，可以凍結歷史和時間，啟發了兒子：「如果人做的機器能辦得到，我們一定也可以。」於是他眨一下眼睛，拍下幾幅景象：如記錄了「父親明亮的眼睛」，記下一名「來學校拜訪的王子，優雅地向孩子們躬身行禮」……等，之後，閉上眼睛，仔細整理攝下的「記憶相片」。（主角是位印度少年）

這些「記憶相片」只存在腦海裡，卻無比真實，能夠隨時咀嚼回味。而相片的「真相」，誠如您所言─「真相」只是表象，必須蘊含深刻的內容，才有真價值。故而一張「照片」可以承載許多意義與故事，若透過「靈魂之窗」深印心田，卻成永恆，非尋常隨意拿起手機浮光掠影已矣。

2022/9/03 王偉光致孫小英函

您詮釋的「記憶相片」和畢卡索所謂「藝術家是情感的倉庫」頗為近似，把感動我的影像刻鏤心田，成了心靈寶藏。我另想起黃庭堅（北宋，1045-1105）教習書法的一段話：「古人學書（研習書法）不盡（不斷）臨摹，張古人書（碑帖）於壁間，觀之入神（用心一處）則下筆，時隨人意。學字既成，且養於心，中無俗氣，然後可以作示人，為楷式。」

我常將字帖攤開，置桌上，沒事時瞄上幾眼，讀帖、背帖。塞尚面對大自然作畫，先須研讀大自然，要看得深入，全面理解（Cézanne: "Let us read nature, ⋯sees most deeply and realizes fully"）。最近留意於西漢竹書《孫子兵法》「死生」「之死」兩個「死」

西漢竹書《孫子兵法》「死生」的「死」字（左）
西漢竹書《孫子兵法》「之死」的「死」字（右）

字；「死」生，以「夕」的點連結右撇，重新組合，強化筆勢、頓挫，而成抽象符紋。之「死」，進行「形」的分解與重組，字形相互依倚，拓展出空間。此二字筆意高妙，體勢優美，將它存養心中，不時揣摩，觀想以筆勢帶出流動性構成的行布之韻（運作具足意蘊的布局，布局即構成），師古以為己用。

　　家四舅林權助的攝影藝術探討，步上塞尚、竹書《孫子兵法》之道，從鏡頭推敲明暗、虛實的複綜構成，藉由行布之韻表現情思意趣；將所得養於胸中，蔓衍而壯大。

　　黃庭堅〈書王元之竹樓記後〉記述：「或傳，王荊公稱〈竹樓記〉勝歐陽公〈醉翁亭記〉（有人這麼說：王安石認為〈竹樓記〉贏過歐陽修的〈醉翁亭記〉）。……荊公評文章，常先體制，而後文之工拙。」「體制」為體裁、格式，此處專指文章的謀篇布局，王安石也注重行布之韻，文筆優劣則為次要考量。

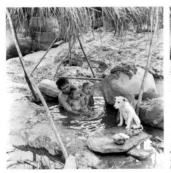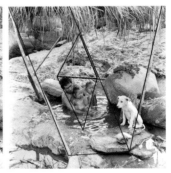

林權助　父子泡湯樂（之一）（左）
〈父子泡湯樂（之一）〉構成示意圖（右）

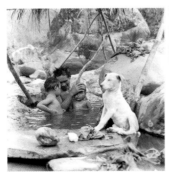

林權助　父子泡湯樂（之二）（左）
〈父子泡湯樂（之二）〉構成示意圖（右）

2022/9/4 陳盈穎致王偉光函

・評賞林權助〈父子泡湯樂〉

原來〈父子泡湯樂〉共有兩張照片，想必林權助當時在此景色、情景前，做了多方的思考。

兩者雖於同樣的時空背景下拍攝，卻有截然不同的氛圍。無論是小狗的神情——一個看起來楚楚可憐、瘦弱狀，另一張相則彰顯其氣勢凜然；或到父子之間的互動——一則看起來嚴肅、一則顯得和樂融融；甚至是構圖——一張看起來狗與人處於同一平面、另一張則將狗安置於畫面的前景，人物置於畫面的中景，感覺偏向聚焦式的構圖。兩張照片，運用相似的素材，玩味出不同的效果，想必這是專業攝影家才具有的獨到手法。

2022/9/4 王偉光致陳盈穎函

〈父子泡湯樂〉（之二）比（之一）畫面更加統一，構成性更強，氣勢雄渾，人物與動物的姿態、動作、內蘊的情思，表現直截而感動人，不愧為大師之作。這兩張連作，可清楚看出林權助淬鍊自然與人性的迅捷高超手法。

2022/9/4 陳盈穎致王偉光函

深有同感，也可以更了解大師如何構思出一張傑作的過程。

2022/9/7 孫小英致王偉光函

・評賞林權助〈父子泡湯樂〉

謝謝再賜下林權助先生〈父子泡湯樂〉（霧社），（之一）父親結實的臂膀環抱著小弟弟，或許初下水，小弟弟表情有點害怕，對面安坐石上的白狗低著頭，神情也有些不自然；到了（之二），父親由原先抿著嘴，試圖穩妥懷中的孩子，現在則咧開雙脣，釋懷而笑，右手張開拊住小弟弟額頭，於是，孩子閉上眼睛，面帶微笑，彷彿「受洗」般，「放心」也「安心」接受「祝福」，小哥哥換個位置，面對、也一起參與、見證這神聖的「儀式」。最動人的是那隻白狗亦瞇著雙眼，和小主人彼此相互感應，很驕傲得抬頭挺胸像一隻「獅子王」。「人」與「動物」，在此凸顯心靈相通，憂歡

與共，難怪一起來「泡湯」，原本都是「一家人」呀！這種尊重大自然，萬物平等的價值觀，在林權助先生鏡頭充分點染下，道盡世間的真性與美善，令人感佩。

2022/10/7 陳盈穎致王偉光函

・評賞林權助〈竹溪趕鴨〉、〈採果樂（之二）〉

〈竹溪趕鴨〉一張，猛然一看以為是石頭路面，水波宛如大理石的紋路，或許這就是黑白攝影的魅力所在。

而〈採果樂（之二）〉則充分發揮了彩色相片的優點，很有日本攝影那種乾淨、簡單、淺色調的風格，寒暖對比的色彩，以低飽和度的方式巧妙地融合，形成一片溫暖的風景，彷彿是青森市推展觀光的海報。

林權助　竹溪趕鴨　　　　　　　　　　林權助　採果樂（之二）　彩色版見圖 676

憶難忘

王健仲

　　林權助立於自家三樓客廳，高聲哼唱貝多芬〈命運交響曲〉主旋律：

　　「答答答 答～答答答 答～…」，雙臂伴隨音樂節奏，強有力揮舞著，兩眼綻放炯炯亮光，精神抖擻，整個人好像被電到一般，幾句英語脫口而出：「Power！Power！Dynamic！Dynamic！（力量！力量！動勢！動勢！）「……貝多芬是我的最愛，尤其〈命運交響曲〉，百聽不厭！」他說，「真奇妙！我只要一聽〈命運〉，尤其第一樂章，整個人精神為之一振，疲憊盡除。」

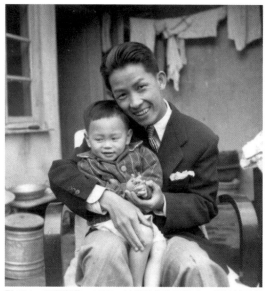

圖836・四舅與我　1952　林權助懷抱王健仲，攝於林照相館後院　林雪娥藏

　　哦！四舅，您把貝多芬當作發電機，充電用？！〈命運〉全曲我從小聽到大，聽得耳朵快長繭了，一點都沒被電到的感覺！

　　「哈！哈！哈！」慣常幾聲豪邁爽朗的笑聲，這是四舅的招牌，未見其人先聞其聲，準知道是友輩暱稱的四頭的（sì-thâu ê，四頭家先生；的 ê，意指先生）來了。

　　四舅中年時，生活較優渥，他向經營音響器材的朋友，買了一套美國進口的FISHER 綜合擴大機，DUAL 唱盤，RICHARD ALAN 喇叭。這套簡易而全備的系統，聆聽當時稱為海盜版、現今稱作山寨版的 LP（黑膠）唱片，綽綽有餘。70 年代，一張原版進口唱片要價三百至四百元，而翻版片只要十元之譜，價廉，卻難掩缺陷美，就是免費奉送「炒豆聲」！

　　當時，我在台中清泉崗機場服預備役（圖836），假日經常前往四舅家打牙祭，祭祭五臟廟，四舅總會拿個二百至三百元，要我幫忙選購唱片。就這麼幾個回合，四舅三樓牆上的書架，除了日文攝影專書、日文攝影雜誌以及長期向美國訂購的 Time

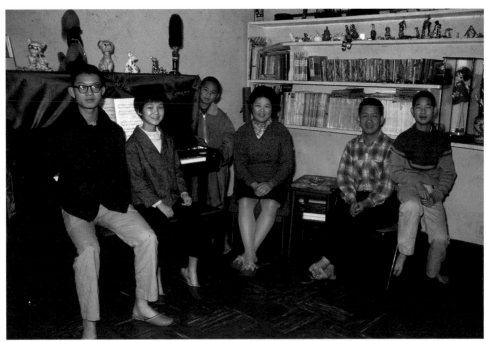

圖 837・林權助全家福（之二）　約 1969　台中　林全秀藏　原作為彩色

Magazine（《時代雜誌》）、Life Magazine（《生活雜誌》）、National Geographic Magazine（《國家地理雜誌》）外，整排唱片林列其中，頗為壯觀。

〈林權助全家福（之二）〉（圖 837）攝於四舅自宅三樓，時當 1969 年左右，那時尚未配備音響。書架上黃色書脊的《國家地理雜誌》已有近三年訂量，顯然早在 1966 年，四舅已用心鑽研《國家地理雜誌》的攝影傑作。整套音響約於 1973 年入駐，喇叭擺在四舅媽及全秀表弟（右 1）右側這兩處地方，擴大機和唱盤則擺在四舅所坐位置，唱片陳列於書架最底下一排。

真是有趣，這麼一位日治時期接受日本教育之人，老愛跟我飆英語，好藉機練習英語對話：「Beethoven is my favorite, but photography is my love!」哦，套用現代術語，四舅您是貝多芬的粉絲（fans），攝影卻是您的至愛。

當時 LP 時代，古典音樂最通俗、最暢銷的，就是正面錄貝多芬〈命運〉，反面錄舒伯特〈未完成〉，幾乎人手一張，甚至數張不同的版本。但很奇怪，四舅幾乎不會主動去聽〈未完成〉。「四舅，How about 舒伯特〈未完成〉？（您聽了舒伯特的〈未完成〉，感覺如何？）」四舅道：「Well, Romantic with a sweet sad, good enough but not my favorite!（很好，帶點甜美憂傷的浪漫情懷，好是好，不合我的口味）〉。」

有一回，買了幾張非常普銷又好聽的 Mantovani（曼托瓦尼，1905-1980，義大利

裔英國輕音樂大師）輕音樂唱片，Mantovani 所改編的通俗音樂極為優美高貴，尤其他所獨創配置的 Cascading Strings（瀑布般綿密串連的弦樂群），非常有層次而出色，弦樂群有如綿綿細雨細灑而下，十分賞心，非常優雅。呵！四舅他老人家幾乎不聽。「四舅，您需求貝多芬這類瘋狂音樂家，用他的 strong power（爆炸性的樂音）來轟炸您，來個五雷灌頂吧？！聽了〈命運〉，就像吃了大力丸，是吧？！」

「哈！哈！哈！」我們甥舅倆相視開懷大笑！多麼愉快而會心的相聚。「暗房工作非常辛苦而勞累，要全神貫注，且十分傷神傷眼……；出外景，跑新聞工作，時間也很緊湊。這麼一天勞苦下來，我就上三樓客廳吃吃貝多芬的大力丸，順手取來《National Geographic》雜誌，一方面學習英文，一方面欣賞雜誌中的照片，其中大多是世界一流的攝影家所拍攝的，很值得參考學習的」，四舅這麼說；「年少時，由於環境與身體因素，無法接受完整的學校教育，所以，自我學習與不斷的充實，對我來說非常的重要。」四舅您常自我標榜您是國民大學畢業的，立足社會，職業與藝術探討齊頭並進，和光同塵以安身立命。

而今年歲較長，已近耄耋之年，幾經波折，漸漸感悟出生命的意義，更欽佩四舅的涵養。尤其對四舅攝影作品的認知，經由全祐、全秀表弟細膩的爬梳介紹，以及舍弟偉光精湛洞悉的論述，庖丁解牛般的藝術剖析將四舅作品的藝術性與深刻內涵一一呈現世人面前，讀之不禁瞠目結舌，豁然開朗，大開眼界。當時所面對談笑風生、性格爽朗的四舅，竟是一位世界級的天才攝影藝術大師，當時未能探其藝術秘境，可真是失之交臂呀！

四舅一生以攝影為志業，鍥而不捨，隨意揮灑皆渾然天成；雖曾受他大哥林多助啟蒙，及其父林草調教，但終其一生都靠自學與天生俱足的天賦稟才深入攝影藝術。他的人格特質（personality），天生素質，誠非常人所能及！

四舅光鮮的外表、處事的圓融、與人為善的親和力，這些都只是外在生活層面的表露，我發覺，四舅內在本質卻是孤寂的，內斂沉穩的。他長期駐足野外大自然，靜默守候按下快門的關鍵瞬間，以牽引出內在生命的龐大動能，這必然是位能深刻體悟孤獨三昧之人。

生命的意義在其價值（value, quality），不在於歲數的長短（quantity），人生數十寒暑稍縱即逝，轉眼成空。三千五百年前，摩西的祈禱文道出人生的苦短：「……我們度盡的年歲好像一聲嘆息。我們一生的年日是七十歲，如果強壯，可到八十歲，但其中可誇耀的，不過是勞苦愁煩；我們的年日轉眼即逝，我們也如飛而去了。……」（〈詩篇 90〉）

家四舅雖已離我們遠去，他與你我同是性情中人，讓人珍視之處，在他短暫的五十多年歲月，留下了大量精妙、珍貴的藝術精品，這些作品道出了可貴的真實（Reality）：藝術的真實以及時代、人文的潛在生命力 。

　　親愛的四舅，昔日灑脫少年郎的我，而今兩鬢飛霜、齒牙動搖，垂垂老矣。近期不時聆賞 Furtwängler（福特萬格勒）於不同年代所指揮的貝多芬〈命運〉，腦海中一再浮現往昔與四舅在三樓客廳一同聆聽〈命運〉，耳聞四舅風趣的笑談，往事歷歷在目。您那炯炯有神，熱情洋溢的眼神與豪邁爽朗笑聲，依稀在前，激起我無限懷思，總會不自覺地老淚縱橫，久久不能自已！

　　親愛的四舅，我是多麼地思念著您啊！在那永恆的國度裡，您是否依然不能或忘、猶寄情於老貝的〈命運〉及您鍾愛的攝影，或已萬行俱足，萬念俱灰，獨悠遊於無何有之鄉，廣漠之野，縱浪大化以自適其適了？

台中林寫真館與鹿港二我寫真館創立年代析疑

林全秀

　　目前可供查考的資料多半記述鹿港施強的「二我寫真館」與台中新町林草的「林寫真館」，其創立年代皆為明治 34 年（1901），是日治時期台灣人中，最早開設的兩家寫真館；然而，這其中仍存在許多疑點，令人困惑。施強的資料來源，以 1990 年林壽鎰《光復前後的攝影界》、1995 年林煥盛《台灣早期攝影發展過程中的鹿港》、《台灣攝影季刊》第四號〈施強紀念集〉與 2010 年簡永彬《凝望的時代—日治時期寫真館的影像追尋》第 90 頁〈二我寫真館—施強〉等相關論述為主。林草的資料早期來源，以 1985 年台大歷史系主任楊雲萍教授提到，台大土木工程研究所都市計畫研究室研究團隊賴志彰等人，前往霧峰林家花園考察的一個意外發現，林草與一批準備傾倒丟棄的玻璃底片有關，以及 1989 年 6 月賴志彰編撰，南山出版《台灣霧峰林家寫真集　近・現代史上的活動　1897-1947》一書；「自立早報」副刊 1989.08.31 與 09.01 兩天整版報導（前者含刊出台大歷史系主任楊雲萍教授〈這是一本國寶級攝影集〉短文）等這些提到林草外，林草的資料相當稀少，之後就鮮有相關報導。個中原由之一，1949 年國府撤退台灣以後，發生二二八事件所造成的白色恐怖氛圍有關。

　　林草因長期擔任霧峰林家林獻堂的特約攝影師，林獻堂的政經活動，林草知之甚詳，可以說是他的隨身家庭攝影師。風聞暴亂即將發生，林草便告誡家人，不要談論政治以及霧峰林家花園之事，甚至自家所拍的相關照片，也選擇性丟棄，深怕一不小心受到牽連，無妄之災惹禍上身，家人個個噤若寒蟬。一直到 2000 年，台中市文化局決定編列預算出版林草攝影集，委託攝影家張蒼松撰文編輯。那期間，陪同張蒼松拜訪家住台北的姑媽，能獲得的資料甚少。這些年來，有感於當今社會已相當自由，言論尺度開放，社會多元聲音受到尊重，故自行一點一滴梳理出頭緒，以還原事實真相。

　　2019 年 10 月出版的姜麗華著《台灣近代攝影藝術史概論》第 64-65 頁提及：「約莫 1890 年，這位人稱強仙的施強，年紀尚未二十歲即跟隨同鄉陳懷澄前往香港擔任旅遊團畫師，後來見識『照相』這新玩意，決意留在香港學習照相技術，大約在 1895 年施強回到鹿港開始攝影活動。從 1901 年起至 1944 年，二我是鹿港著名寫真館」；2019 年 7 月曾建元的崑山科技大學碩士論文《台灣傳統照相館的源流、演變與時代意

義—以約翰照相館為例》第 55 頁寫道：「施強八歲喪父，與他的叔叔施厔學習畫肖像。約 1890 年時與同鄉友人陳懷澄前往香港，接觸攝影後，認為攝影能夠取代肖像畫，開始學習攝影。」還有一說，當時（1890 年），鹿港首富黃禮永資助他們兩人前往香港學照相。三份資料作比較，前往香港的目的，說法不一。

西元 1890 年的施強（1876-1943）十四歲和陳懷澄（1877-1940）十三歲，前者比後者大一歲，兩人如此年少就遠行前往香港，船行渡過黑水溝是極危險之事，親人都不擔心？到了香港，何時開始學攝影？跟誰學攝影呢？學了幾年？在香港共停留多久時間？生活費資金來源呢？若於 1895 年自香港回台，以攝影為業，當時購買一台照相機索價甚高，錢從哪裡來？還有玻璃底片，沖洗耗材，其他照相設備，所費不貲。再說，從香港學會攝影回到台灣，並不等同開了寫真館，有文獻記載，1895 年，施強開設寫真館正式營運。義大利著名畫家達文西（Leonardo da Vinci, 1452-1519），十四歲到佛羅倫斯跟隨委羅基奧（Andrea del Verrochio, 約 1435-1488）學藝，他師父一開始教他畫蛋彩畫，他光學蛋彩畫就花了好幾年時間，二十五歲才有自己的畫室。一般人初次遠行，總會拍張照片或買張觀光明信片之類回來當紀念品，攝影師為自己留影，更是常見。1890 年，施強、陳懷澄前往香港，當時正值滿清末年，民窮財盡，普通老百姓思想守舊落伍，男人仍留著長辮子（剃髮結辮是滿清政府在統治上的嚴厲要求），但直到目前為止，無一張施強留有長辮子的照片或文字敘述可資佐證，甚而，1901 年以及早期二我寫真館的實景照片，不可得見。

中央研究院台灣史研究所 2006 年 6 月出版的《陳懷澄先生日記（一）一九一六年》內文，陳懷澄的生平介紹並無提到他十三歲和施強去香港一事。研究者間以同一資料相互引用，缺乏令人信服的實證，相異資料，真相撲朔迷離。2010 年 8 月簡永彬《凝望的時代—日治時期寫真館的影像追尋》第 90 頁〈二我寫真館—施強〉的簡介提到：「直到陳懷澄當上鹿港郡街長（鎮長），勸施強回鹿港開設寫真館，並協助拍攝鹿港古蹟文化。」然而，2019 年 7 月曾建元的碩士論文第 54 頁註 178 寫道：「陳懷澄（1877-1940），彰化縣鹿港人，大正 8 年（1919）任鹿港區長，次年任改制後之鹿港街長及台中州協議員，昭和 7 年（1932）街長任期屆滿退職。」中研院台史所陳懷澄

先生日記生平介紹亦提到：「一九二○年十月地方新制實行後，擔任首任鹿港街街長以迄一九三二年，也是唯一的台籍街長。」如此，陳懷澄於 1920 年當上鹿港街長時，才勸施強回鹿港開設寫真館，那麼，施強二我寫真館的成立時間應在 1920 年或之後。

　　進一步探究，依姜著第 64 頁述：「……二我的名號是陳懷澄所取……」；曾的碩士論文第 55 頁述：「……至於二我寫真館的名字從何而來，大致認為是陳懷澄所取。」由此可知，二我是陳懷澄取的名，不是施強本人命名的。而當時在中國，二我的名號已經普遍用於做為照相館的命名。曾的碩士論文第 55-56 頁對此有清楚的描述。此名號更早的來源，可回朔到明朝義大利傳教士利瑪竇〈交友論〉，利瑪竇稱朋友為〈我之半，乃我第二我也〉。所以取名二我，並不是陳懷澄的創見或其新點子。二我者，當時的認知，是我身體之外，照相機也可拍照出我；照相技術在當時是很新奇的新發明，拍照後所洗出的照片還有一個我，這是二我簡單的認識，並無特別的衍生深意，特別涉及到關照或跟自我有關的觀念等，並不是姜著或其他著作所說的有更深層次意義。這兩個詞根本風馬牛不相及。如果穿鑿附會兩個我的深意，那麼西方所認知的自我，勢必要重新改寫。二我和自我有區分嗎？

　　自我這個名詞起始的定義，是在 1890 年由美國心理學之父威廉·詹姆斯（William James, 1842-1910）首先清楚提出來的，當時他已四十八歲，定義：自我是自己所知覺、感受與思想我為一個人。自我意識或稱自覺是萬物之靈的人類所獨有，但並不是生下來就有，是需後天慢慢學習積累來的。自覺的特質，在自己意識到有一個與別人不同而獨屬於自己的自我，並確認由這個自我所依附的個體所發生的行為跟自己有關，所以對這些自為行動負有責任，連帶引動起對自己情緒之正面或負面反應，要自行解決的認識。在結構面上，自我分主體我與客體我，客體我再細分由物質我、社會我與精神我三部分組成，這是自我概念的最基本理解。到了十九世紀末，社會心理學家從另一個角度，用英文主詞的我（I），受詞的我（me），來解釋這兩個我之間的關係，說明社會化的歷程是如何運作，指出客體我為社會化的產物。而中國字的我，不管是主詞或受詞，都是用同一個中文字「我」，沒有區分，普遍大家對自我都相當模糊，何況在 1890 年當年的施強或陳懷澄。不論是陳懷澄或施強的「二我」，指的只是簡單的，除身體外，照片上的我，此二我者而已。

　　自 2000 年台中市政府文化局決定編列預算出版林草攝影集後，由於林草的資料出奇的少，著書困難，不知如何之際，苦思之餘，2002 年 4 月 23 日晚，騎腳踏車偶路過三民路三段台灣本土文化書局，心想下車逛逛，無意也是在冥冥中，於屋內最內側書架下方，發現置放有各姓族譜的書，喜出望外之餘翻找，姓氏林的卻只發現唯一

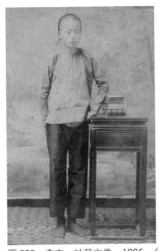
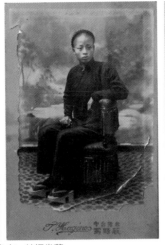
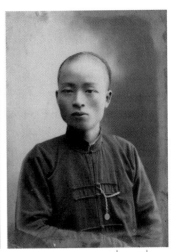

圖 838・森本　林草立像　1895　台中　林振堂藏
圖 839・萩野　林草坐像　1898　相片尺幅 10×13.5cm　台中　林振堂藏
圖 840・林草肖像　1901　台中　林振堂藏

| 838 | 839 | 840 |

的一本，1976 年 4 月由遠東出版社發行，林獻堂編的《林氏族譜》，在 P.C5 有林草簡略，但一問價格，因為僅剩下一本，書店老闆要賣二千元，最後不得已忍痛買下，並提供給張蒼松參考，之後，陸續有資料被發掘出來。

　　林草自己的私人相簿，是象徵著林寫真館薪火相傳給家父林權助的信物，相簿內幾經考證有一張泛黃林草十五歲（1895）那年所拍攝的全身肖像照（圖 838），根據我二伯父林清助與五叔林明助所述，事情原委是這樣的，有一位日籍攝影師叫 Mori 的，其實是英文 Morimoto 的簡稱，日語叫森本，即開設森本寫真館的店主森本先生。林草的父親林福源務農，種田之餘也圈養幾隻豬為副業，林草十五歲那年，前往東大墩市集店街挨家挨戶挑餿水回家餵豬，來到森本寫真館，每次挑完餿水離去前，總會把店內打掃乾淨，不忘請問森本先生：還有其他需要幫忙的地方嗎？引起森本先生的好感，見這個小孩子善體人意，機敏勤快，便收他為徒，教他日語、暗房技藝與寫真帖製作，森本還特意拍攝一張肖像照給林草留念，當時林草穿的鞋子仍是早期農村種田人所穿的分趾布鞋。林草十八歲（1898）之年在日本憲兵隊服務時，又認識了日人萩野（Hagino）寫真師，基於對寫真的熱愛乃向萩野學習肖像照的拍攝，萩野當時也幫他拍了一張 10×13.5 公分的大尺幅坐姿照片留念（圖 839），照片還蓋上萩野寫真館的店章，此時，林草腳踩日本式木屐。傳給家父當傳承信物的林草個人私相簿內，還有一張日治初期剛剪掉長辮子的清朝髮式肖像照（圖 840），時年二十一歲，五叔林明助為此照做了說明，他說，萩野寫真師原為日軍隨軍攝影記者，退伍後在東大墩

市區開設寫真館謀生，因離家已久，之前曾跟林草提及，有意返回日本。到了1901年，萩野決定返日，計劃將其照相館及一切物件，推讓給林草經營，林草為此賣掉南台中家裡田地，把賣的錢給萩野當回日的旅費，買下萩野寫真館的生財器具和店面，於萩野回日後，掛牌改名為林寫真館，林草時年二十一歲，西元1901年。

　　家父林權助於1977年6月15日不幸心臟病突發過世，7月4日，興台彩色印刷廠出版《名攝影家—林權助先生紀念集1922~1977》，書中，聯合報駐台中特派員沈征郎寫了一篇紀念文〈懷念不平凡的好友—林權助先生〉文章收錄書中，第一段提到「……謝主席（前副總統謝東閔）忽然想起一件事，告訴中央日報記者林權助：『林記者，您真是攝影世家了，我在念省一中的時候，就在你們家拍過照片』，權助兄狀極得意，略加思索，答道：『我們家的林照相館，已經有七十六年歷史了』。如此推算1977減去76，是1901年創立林寫真館無誤。該文第十段亦提到「權助兄的父親林草先生，創立於民國前十年」，民國前十年，也就是1901年。所以，有些攝影專著如1962年4月永光出版社，李茂捷主編《台灣省照相、器材業名鑑》，記載林寫真館的創業年代為1905年是錯誤的，其他專著文獻亦可如是解答。

　　上文已簡要論述到二我與自我的區別。而林草1913-1915年（約32歲）就有自拍的雙重曝光照片（圖841），這一張之所以重要，是因自己會去拍照自己，涉及到自我意識（自覺）這深層次的問題。自己會去拍攝自己，代表自己有了自覺，意思就是說，當自己自觀有了強烈自我意識時，同時也意識到別人的存在，而會驅使自己以別人的角度來反觀自己，想像我在他人心目中，自己的形象如何，別人會對自己有什麼看法和批評，然後引動起對自己情緒產生覺得驕傲或者自卑，而林草這張照片明顯的表白對自己很自信（兩自我像中間還拼貼一張微笑自信正面大頭照）。當時，寫真館競爭愈趨激烈，流行拍雙重或三重曝光，這些照片有其技術難度，但所在多有，卻沒有自拍自己的雙重曝光照片，林草是唯一有的一張，因此受到特別重視。

　　2019年6月20日至9月15日在國立台灣美術館，由黃亞歷等策展的《共時的星叢—風車詩社與跨界域藝術時代展》，便在主展場中心地點，展出林草的自拍雙重曝光和雪佛蘭汽車兩張攝影作品。有這種自我意識，這是後天慢慢學習積累來的，不是天生就有的。李白的〈月下獨酌〉這首五言古詩，當他獨自在庭院月下，獨酌時把自己的影子當作酒伴時，他也有自覺作用。所以，這類人是先知先覺者，這類人是比較聰慧的，因為他們提前認識自己。反觀自己的深度越深，就可以說越聰明越有智慧。我們的眼睛都是朝外看的，能夠自覺者並不多見。能早人一步，早別人認識自己，也因此從商致富，累積了財力，而能夠購買美國通用（GM）汽車公司製摩登造型的雪

佛蘭（Chevrolet）490 型
（因為當時售價 490 美金）
二十四匹馬力汽車就是一
個例子，林草當時是台中
台灣人中三大知名企業人
士之一。而自我理論的論
點，在我祖父 1913-1915
年的自拍雙重曝光照與
1917 年購買的雪佛蘭汽
車照片為例子中可具體印
證。

圖 841・林草　自拍像　1913-1915　新富町林寫真館　台中　林振堂藏

　　經由上文全面舉證論述得知，林寫真館創立於明治 34 年（1901），林草則為台
灣人在台灣開設寫真館第一人，歷史上第一位臺籍攝影師。此外，在過去很長一段時
間裡，常有扭曲偏失的報導，例如，將桃園林壽鎰在 1936 年開設的林寫真館誤認為
是台中新（富）町中山路林草於 1901 年創立的林寫真館，而施強（1876-1943）比林
草（1881-1953）早出生五年，也被想當然耳的推斷施強成立相館的年代，應該要比
林草早，卻提不出相當的證據，文字的說法，研究者間也自相矛盾。二我寫真館在鹿
港的經營時間，若延長到從 1901 年起算以迄 1944 年計四十三年，而是否在 1901 年
就開相館，證據太薄弱。反之，林草於 1901 年成立「林寫真館」，經營已有上百年
（1901-2003）歷史，在百年過程中的經營，還歷經三次重大改革轉型，在中部地區鼎
鼎有名，台中老一輩的人，無人不知，無人不曉。

　　林獻堂 1911 年邀請梁啟超來台，4 月 2 日在台中瑞軒聚會櫟社諸友，然後大家一
起在台中公園物產陳列館前，由林草拍攝團體的合照。接著梁啟超到霧峰林家花園作
客，與中部士紳聚會，以林獻堂為主的各地知識份子，思想更加開明，堅定革新致力
於採用民主議會抗爭手段，以非暴力不流血方式，在日本殖民統治下，爭取台人自由、
民主和受教育的平等地位，加速民族意識覺醒和台人新知識的追求，對台灣未來的命
運走向，產生極重要影響。林草借用攝影把歷史事實還原，歷歷在目；而歷史也應還
給林草，他在台灣攝影史上的真正貢獻和地位。林草是土生土長台灣子弟在台灣開設
寫真館的第一人，1901 年在台中創立林寫真館，台中中區也成為台灣人寫真發源地。
他的名字，霧峰林家花園的人叫他阿草（台語），大家也都叫他阿草或阿草伯，連他
的名字，台灣味都很重，我們台灣人聽到會是很熟悉並感覺相當親切的。

參考書目資料

參考書目

· 林草傳（未刊稿），林權助紀念基金會籌備處編著，2017.10。

· 百年足跡重現‧林草與林寫真館素描，張蒼松編著，台中市文化局，2004.1。

· 台灣霧峰林家留真集，賴志彰編撰，自立報系文化出版部，1989.6。

· 法國珍藏早期台灣影像：攝影與歷史的對話，王雅倫著，雄獅圖書股份有限公司，1997.6。

· 台灣攝影年鑑綜覽，林淑卿主編，原亦藝術空間有限公司，1998.6。

· 中國照相館史（1859-1956），仝冰雪著，北京‧中國攝影出版社，2016.1。

· 日本寫真史 1840-1945，日本寫真家協會編著，平凡社，昭和 46 年（1971）8 月。

· 佐久間左馬太，台灣救濟團著，ゆまに書房，1933。

· 日治台灣生活事情，徐佑驊、林雅慧、齊藤啟介著，翰蘆圖書出版有限公司，2016.3。

· 林氏族譜，林獻堂編，新遠東出版社，1957.12。

· 歷史台中，台中市政府文化局，2002.1。

· 台中市照相公會會員名冊。

· 認識台中‧精華版，王清乾著，轆溪美學社，2008.2。

· 生命的風水‧台灣人的漳州祖祠，林嘉書著，海峽學術出版社，2002.11。

· 繪畫鑑賞方法，萊諾著，孫楊嬋丹譯，北京美術攝影出版，2016.6。

· 柏拉圖的眼光：模仿與古希臘藝術，趙炎著，廣西美術出版社，2018.6。

· 黃公望集（元），黃公望著，浙江人民美術出版社，2017.6。

· 九章算術音義，（晉）劉徽注，（唐）李淳風注釋，景印文淵閣四庫全書，第 797 冊子部，台灣商務印書館，75 年 7 月。

· Wilhelm Furtwängler "Notebooks 1924-54"，Translated by Shaun Whiteside，Quartet Books Limited，1995。

期刊與論文

· 林淑慧〈日治時期台灣婦女解纏足運動及其文化意義〉《國立中央圖書館台灣分館館刊》十卷 2 期，93 年 6 月。

網路

· 中央研究院台灣史研究所「台灣研究古籍資料庫」

· 國立台灣大學圖書館「台灣舊照片資料庫」

· 文化部「國家文化資料庫」

· 福建省漳州市平和縣五寨鄉埔坪村林氏家廟 http://baike.baidu.com/item/ 埔坪村 /20462754

訪談紀錄

· 林全秀訪問大伯林多助、二伯林清助、二嬸林李悅悅、三姑林碧燕、五叔林明助等人所作的手稿紀錄。

· 林全秀 2004 年接受中國廣播公司台灣台節目主持人陳惠如專訪錄音帶二卷。

作者簡介

王偉光

- 1952 年出生於台中市
- 中國文化大學美術系畢業
- 美術教育家、畫家

獲獎

- 海峽兩岸生活攝影比賽彩虹獎（第四名，富士恆昶公司主辦）
- 《兒童美育啟蒙—我的孩子是畢卡索》「第一屆全國優良藝術教材分享活動／學校一般藝術教材組」首獎

著作

《台灣美術全集 15—陳德旺》、《陳德旺畫談》、《純粹·精深·陳德旺》、《苗漢刺繡—老虎變龍》、《教你看懂藝術》、《台灣美術全集 33—陳夏雨》等

林全秀

- 1953 年出生於台中市

學歷

國立政治大學理學院心理系畢

美國密西西比州立大學電腦碩士

經歷

中台科技大學醫管系專任講師

工業技術研究院電通所資深工程師

獲獎

1981 年國際扶輪社學者獎金留美

現任

林權助紀念基金會籌備處執行長

國家圖書館出版品預行編目（CIP）資料

光的書寫：林草 林權助攝影境象(1895-1977)
王偉光, 林全秀著. -- 初版. -- 臺北市：藝術家
出版社, 2023.04
496面；23×17公分
ISBN 978-986-282-315-6(平裝)

1.CST: 林草 2.CST: 林權助 3.CST: 攝影師
4.CST: 攝影集 5.CST: 傳記

959.33 112002741

光的書寫—林草 林權助攝影境象（1895-1977）

王偉光、林全秀／著

發行人　何政廣
總編輯　王庭玫
文　編　許懷方
美　編　柯美麗
出版者　藝術家出版社
　　　　台北市金山南路（藝術家路）二段 165 號 6 樓
　　　　TEL：（02）2388-6715 ～ 6
　　　　FAX：（02）2396-5707
郵政劃撥　50035145 藝術家出版社帳戶

總經銷　時報文化出版企業股份有限公司
　　　　桃園市龜山區萬壽路二段 351 號
　　　　TEL：（02）2306-6842

製版印刷　鴻展彩色製版印刷股份有限公司
初　版　2023 年 4 月
定　價　新臺幣 900 元
ISBN　978-986-282-315-6（平裝）